大学文科基本用书·艺术
DAXUE WENKE JIBEN YONGSHU

艺术概论

主编

张 伟　宋 伟

编写者

张 伟　宋 伟　杨　
杨 慧　谢兴伟　闵靖　
王 鑫　杨艾璐　冯　

北京大学出版社
PEKING UNIVERSITY PRESS

图书在版编目(CIP)数据

艺术概论/张伟，宋伟主编．—北京：北京大学出版社，2015.5
（大学文科基本用书·艺术）
ISBN 978－7－301－25488－2

Ⅰ.①艺… Ⅱ.①张…②宋… Ⅲ.①艺术理论—高等学校—教材 Ⅳ.①J0

中国版本图书馆CIP数据核字(2015)第027868号

书 名	艺术概论
著作责任者	张 伟 宋 伟 主编
责任编辑	赵 维
标准书号	ISBN 978－7－301－25488－2
出版发行	北京大学出版社
地 址	北京市海淀区成府路205号 100871
网 址	http://www.pup.cn 新浪微博：@北京大学出版社
电子信箱	pkuwsz@126.com
电 话	邮购部 62752015 发行部 62750672 编辑部 62752022
印 刷 者	三河市北燕印装有限公司
经 销 者	新华书店
	965毫米×1300毫米 16开本 17.75印张 297千字
	2015年5月第1版 2019年8月第5次印刷
定 价	38.00元

未经许可，不得以任何方式复制或抄袭本书之部分或全部内容。
版权所有，侵权必究
举报电话：010－62752024 电子信箱：fd@pup.pku.edu.cn
图书如有印装质量问题，请与出版部联系，电话：010－62756370

内容简介

本书以中西方艺术学的发生与发展为线索来进行历时性的梳理，明晰艺术学发展的历史演进过程，并在此基础上对艺术学的学科属性进行共时性的理论概括，以期学生对艺术学这门学科有一个较为全面和深入的了解。

本书主要特点如下：第一，改变传统概论的认识论模式，在关注艺术本体的问题时，把艺术和人的生存联系起来，为艺术学概论建立生存论的理论前提；第二，转换社会学视角，关注艺术与文化的交叉互动；第三，适应时代发展和当代艺术实践的需要，重视艺术接受和艺术管理等问题。

本书包括导言在内共有十章内容，基于本体论视野和多重交叉的综合研究方法，在吸收借鉴前人研究成果的基础上，对艺术学领域的相关问题进行重新挖掘与阐释。本书分别讨论了何为艺术学、艺术本体、艺术文化、艺术发生、艺术发展、艺术创作、艺术作品、艺术形态、艺术接受、艺术管理、艺术教育等多个方面的问题，几乎涉及了艺术学领域的全部重要议题，并进而对这些问题作了全新的阐释和深入浅出的探讨。

本书适合作为高校艺术学等相关专业本科生和研究生教学使用的基础教材，同时也可以作为艺术学理论研究者和爱好者拓展视野的基础理论读本。

目录

导　论　何为艺术学 /1
　　第一节　作为理论反思的古典艺术学 /1
　　第二节　作为学科形态的现代艺术学 /11
　　第三节　作为人文学科的一般艺术学 /17

第一章　艺术本体 /30
　　第一节　艺术本体的提问方式 /30
　　第二节　艺术本体的历史追问 /41
　　第三节　实践生存论视域中的艺术本体论 /64

第二章　艺术文化 /75
　　第一节　作为一种文化的艺术 /75
　　第二节　艺术与科学 /81
　　第三节　艺术与道德 /88
　　第四节　艺术与宗教 /92
　　第五节　艺术与技术 /97

第三章　艺术发生 /102
　　第一节　关于艺术发生的几种理论 /102
　　第二节　艺术发生于人生命本体的外化 /113

第四章　艺术发展 /119
　　第一节　艺术发展中的继承与创新 /119
　　第二节　艺术风格、艺术流派与艺术思潮 /126
　　第三节　艺术的当代境遇 /139

第五章　艺术创作 /149
　　第一节　艺术家 /149
　　第二节　艺术创作过程 /157

第三节　艺术创作心理/161
　　第四节　艺术创作范畴/168

第六章　艺术作品/175
　　第一节　艺术作品的构成/175
　　第二节　艺术形象/179
　　第三节　艺术意境/184

第七章　艺术形态/190
　　第一节　美术学/190
　　第二节　设计学/197
　　第三节　音乐与舞蹈学/205
　　第四节　戏剧与影视学/208

第八章　艺术接受/214
　　第一节　艺术接受的性质与特点/214
　　第二节　艺术接受的过程/220
　　第三节　艺术接受类型/229

第九章　艺术管理/236
　　第一节　艺术管理的学科定位/237
　　第二节　艺术中介/238
　　第三节　艺术市场/246
　　第四节　艺术保护/252

第十章　艺术教育/258
　　第一节　艺术教育概述/258
　　第二节　艺术教育功能/271

导论　何为艺术学

何为艺术学,这是我们学习"艺术概论"这门课程之前首先需要解决的问题。作为一门学科,艺术学的学科属性应如何定位?它的研究对象或范围主要包括哪些?它与一些相关或相邻学科有怎样的联系和区别?它在研究方法上又有什么样的特点?显然,这些都是我们在学习艺术学这门课程的过程中需要解答的问题。在此,我们以中西方艺术学的发生与发展为线索来进行历时性的梳理,明晰艺术学发展的历史演进过程,并在此基础上对艺术学的学科属性进行共时性的理论概括,以使同学们对艺术学这门学科有一个较为全面和深入的了解。

第一节　作为理论反思的古典艺术学

艺术的历史源远流长,从某种意义上说,有了人类也就有了艺术,艺术发生、发展的历史与人类诞生及其文明发展的历史基本同步。艺术作为人类创造的一种文明,是人类智性的产物。因而,有了艺术也就有了人类关于艺术的"智性"或意识。伴随人类"智性"或意识的不断提高,人类对艺术的自觉意识或理性反思也就自然而然地产生并逐渐成熟与深化。从中西方历史上看,伴随人类理性意识的觉醒、自觉和发展,关于艺术的理论反思也就成为人类认识自身及理解文明的重要议题之一。从此意义上说,从人类有了关于艺术的理性反思开始,也就有了最广泛意义上的"艺术学"或"艺术理论"。在此,我们将其称为"作为理论反思的古典艺术学"。

一、中国古典艺术理论的反思与发展

虽然在中国古代并没有现代意义上的独立的"艺术"概念,但各种各样的艺术创造及艺术观念却丰富多彩、蔚为大观。与古老悠久的中华文明一样,中国古代的艺术灿烂辉煌,关于艺术的理论反思也同样独具特色。

从词源学的角度看,在甲骨文或早期文字中就已经出现了"艺"字:🌱(甲骨文)、🌿(早期金文)、🌾(晚期金文)。"藝"字是一个人在种植的"象形",其原初之意与种植等农事劳动的生产技艺直接相关,如《说文解字》所说:"艺,种也。"有文献可考,在《周礼》中就有"教之六艺"的记载,主要指古代教育中的"六艺",包括"礼、乐、射、御、书、数";后来,在《后汉书》中出现了"艺术"一词:"校定东观五经、诸子传记、百家艺术、整齐脱误,是正文字。"据后人注,"艺术"一词的"艺",大致是指"书、数、射、御",而"术"则大致是指"医、方、卜、筮"。可见,在中国古代,"艺"和"艺术"的概念涵括驳杂而广泛,而且"艺"与"技"不分,主要指需经不断地教育、训练、操演而后天获得的技能、技艺等。其中,当然也包括"诗、乐、舞"等后来具有相对独立意义的"艺术"概念。

先秦时期,中国开启了古典文化走向理性自觉的时代,由此确立了"轴心时代"意义上的中国文化传统,建构起华夏民族的文化心理结构,对后世的文化及艺术产生了深远而持久的影响。正是在这一时期,涌现出一大批思想家,形成了各种思想流派,造就出"百家争鸣"的局面。先秦诸子在阐述其思想时,从不同层面、不同角度出发,对艺术问题进行了理论反思,形成了早初的艺术观和美学观,奠定了中国古典艺术学的最初形态和基本范式。其中,影响最大的当属以孔子为代表的"儒家艺术观"和以老庄为代表的"道家艺术观"。

首先简介以孔子为代表的儒家艺术观。儒家学说最大的特点在于十分关注社会人伦道德秩序的建立,致力于解决人与人、人与社会之间存在的矛盾冲突。"仁"从字形上看,也就是两个人或多个人的意思,"仁者爱人"则希望通过"礼乐教化"实现伦常有序的"仁爱"和谐社会。因此,如何培养伦理道德的人格,也就成为儒家学说和教育的核心内容,故人们也称儒学为"立人或成人"的学说。孔子"成人"学说的独到之处在于,如何将外在强制的社会道德规范(礼)与内在欲求的个人心性情感(乐)统一

起来,塑造一种"合情合理""礼乐和合"的理想人格和社会。

儒家艺术观主要有以下几个重要特征:第一,注重艺术的社会政治功能。《礼记·乐记》中强调"审乐知政""乐与政通","礼乐刑政,其极一也,所以同民心而出治道也"。儒家注重艺术的社会功能,这对中国艺术产生了极为深远的影响。第二,注重艺术的伦理教化功能。儒家希望建立稳定社会的秩序,但不主张运用强制性刑法来维持,而是通过人伦道德的塑造来实现,而人伦道德的塑造离不开艺术教化的方式和途径。汉代《毛诗序》认为诗或艺术具有"经夫妇,成孝敬,厚人伦,美教化,移风俗"的伦理教化功能,形成中国艺术重道德伦理教化的坚固传统。第三,推崇"中和之美"的艺术辩证法原则。中和之美是建立在"中庸之道"的儒家哲学基础之上而提出的艺术审美原则,体现出"极高明而道中庸"的中国文化精神和艺术精神,同时也成为汉民族处世为人的基本原则。孔子《论语》中说:"中庸之为德也,其至矣乎!""中庸"就是"执两用中""和合两端""不偏不倚""中正和平",将这种思想方式、道德原则和行为准则推到艺术审美领域,就是"乐而不淫,哀而不伤"的中和之美的艺术辩证法。

以老子、庄子为代表的道家艺术观则有其不同特点。如果说儒家注重从人与社会的关系出发,以积极有为的入世精神探寻人伦道德和谐有序的理想社会,那么道家则注重从人与自然的关系出发,以无为的出世精神追求顺任自然天性的逍遥人生。道家思想的核心概念是"道"。老子说:"有物混成,先天地生。寂兮寥兮,独立不改,周行而不殆,可以为天下母。吾不知其名,强字之曰'道'。""道生一,一生二,二生三,三生万物。"(《老子》)"道"是世间万物生成、生长的本源,是宇宙大化运行的律动之源。"道"生万物,艺术与美自然也由道而生,由此形成独特的道家艺术审美观念。

道家艺术观主要有以下几个重要特征:第一,主张艺术"自然无为"的无功利性。道家认为宇宙大化的根本法则在于"道",天道自然,非人力、人为、人道所能企及。因而,人应该"辅万物之自然而不敢为",不为利害得失而操心劳苦,以达至"顺任自然""安之若素""泰然处之"的境界。老子说,"大道废,有仁义;智慧出,有大伪"(《老子》),以此直接反对儒家建立人伦道德的人间事业,视人工所事为违逆自然天道的"伪",主张"无为而治"或"无为而无不为"。以这样的观点看,艺术就必须去除人工伪饰,去除人为的目的,这也就从根本上取消了艺术道德教化的政治

功利诉求。第二,追求"法天贵真"的素朴之美。在道家看来,天道自然既是宇宙大化之运行律动,又是天地大美之自然显现。"天地有大美而不言,四时有明法而不议,万物有成理而不说。"(《庄子》)天地之美也就是大道之美,而大道之运行乃自然天成、无为而为。因此,"夫虚静恬淡,寂寞无为者,万物之本也。……素朴而天下莫能与之争美。"(《庄子》)这自然就规定了艺术要"见素抱朴""返璞归真""法天贵真",以不假人为的天然之美为至高境界,由此形成"天然去雕饰"的中国艺术精神。第三,"心斋坐忘"的艺术体悟论。天道虽神秘莫测、不可名状,但仍需与人道沟通,需人去"体道、悟道",以达到"与道冥合""天人合一"的境界。由于"大道"具有超验神秘性,因而仅凭一般的感觉经验或理性认知,无法进入"众妙之门",难以认识其奥秘,这就要求人以直觉的方式"体悟大道",即庄子所说的"致虚守静""忘我凝神""心与道冥""以神遇而不以目视"的境界。第四,"得意忘言"的艺术语言论。老子说:"道可道,非常道。名可名,非常名。"大道神秘莫测,"惚兮恍兮、窈兮冥兮",不可名状,不可言传,正所谓"大音希声""大象无形"。但人们总是试图言传之、名状之,这就引出了"言与意"的问题。在道家看来,道不可言传名状,因此"言不能尽意",需"得意而忘言"。"状难写之景如在目前,含不尽之意见于言外。"(梅尧臣)道家的言意论,对中国艺术所追求的含蓄蕴藉的写意精神产生了深远的影响。第五,"道进乎技"的艺术技艺论。"道"的本义即指人行走在路上,这似乎也暗示着,"道"虽然具有超验的形而上性质,但总需通过形而下的路径或方法趋近抵达——达道。庄子十分看重"技"体悟或把握"道"的作用,并提出"道也,进乎技也"。庄子还喜欢举能工巧匠的例子,以"技艺寓言"的方式来阐述体道、悟道。"解衣般礴"中的画家,"削木为鐻"中的木雕家,"痀偻承蜩"中的捕蝉者,"庖丁解牛"中的屠夫,他们都禀赋鬼斧神工的高超技艺,达到"游刃有余""出神入化"的"以技进道,技进乎道,道进乎技"的至境。显然,在通达"道"的路途上,技艺的至境即是艺术的至境,而艺术的至境也就是技艺的至境。

 儒道哲学构成中国文化和艺术精神的两大主流思想,建构起"儒道互补"的文化心理结构,积淀为中华民族的文化心理原型,对中国古代艺术学理论的后世发展影响深远。从某种意义上说,后继发展的古典艺术学思想基本上渊源于儒道两家,难以出其左右。从魏晋到清代,随着不同艺术门类的繁盛发展,出现了诗论、乐论、画论、书论、曲论、园艺论等艺术学著述,建构起中国古典艺术学理论的独特形态。如魏晋六朝时期,陆机

的《文赋》、谢赫的《古画品录》、刘勰的《文心雕龙》、钟嵘的《诗品》等;隋唐五代时期,孙过庭的《书谱》、皎然的《诗式》、张彦远的《历代名画记》、司空图的《诗品》、荆浩的《笔法记》等;宋元明时期,郭熙的《林泉高致》、严羽的《沧浪诗话》、徐渭的《南词叙录》、王骥德的《曲律》、计成的《园冶》等;清代时期,李渔的《闲情偶寄》、王夫之的《姜斋诗话》、叶燮的《原诗》、石涛的《苦瓜和尚话语录》、袁枚的《随园诗话》、刘熙载的《艺概》等等,真可谓种类繁多、各具特色。

二、西方古典艺术理论的反思与发展

这里所说的西方艺术理论主要指的是欧洲的艺术理论。古希腊时期创造了灿烂辉煌的古典文化,西方文明进入"轴心时代"的建构期。众所周知,这一时期的艺术得到了高度繁荣的发展,创造了人类童年时代的永恒艺术魅力,留存下来的神话、史诗、悲喜剧、雕塑、建筑等至今依然魅力不减、光华闪耀。值得注意的是,在古希腊文中,艺术(τεχνη)一词的内涵十分广泛,除包括神话、诗歌、戏剧、雕塑、音乐、舞蹈、绘画等艺术门类外,还囊括人类所从事的几乎所有技术、技艺活动,如种植、驯养、纺织、建筑、造船、炼金、医术、算术、政治、军事、魔法巫术等等。众所周知,在古希腊罗马神话中,缪斯是艺术女神。在早期只有一位缪斯女神,统管技术、艺术和科学。后来,逐渐衍生出九位缪斯女神,她们各司其职:司历史的女神克丽俄、司抒情诗的女神欧忒尔珀、司牧歌和喜剧的女神塔丽娅、司悲剧的女神墨尔波墨涅、司舞蹈的女神忒耳普西科拉、司爱情诗的女神厄拉托、司颂歌的女神波林西娅、司史诗的女神卡丽俄珀、司天文的女神乌拉尼娅。缪斯神话演进的历史表明,伴随艺术的发展,艺术逐渐与其他技术区分开来,各个艺术门类逐渐分化独立起来。

作为西方文明的发端,古希腊文化体现出鲜明的理性反思精神,其标志性事件就是哲学(philosophy)这门学问的创立。在古希腊语中,哲学的本义是"爱智慧",后来"爱智慧"主要表现为"求知识",即运用理智思考、理性逻辑去探寻事物的根底或本质,寻求"普遍知识"。哲学的诞生表明西方文化进入到理性自觉的时代,艺术问题自然也就成为哲学家不断追问和论辩的话题。关于艺术的理性反思成为古希腊哲学家的重要议题之一,由此形成一种影响深远的思想传统或理论传统,并逐渐发展成为西方艺术学的一种经典理论形态——艺术哲学。

古希腊时期最伟大的哲学家是苏格拉底,他恪守的哲学箴言是"认识你自己"和"未经审视的生活是不值得过的生活"。哲学的任务就是反思人生,思想成为人类生命存在的依据和信念。最后,苏格拉底为了坚持思想信念而放弃自己的生命,践行了其哲学箴言。在反思人生的论辩中,苏格拉底多次论及美和艺术问题,并将其提升到哲学智慧的高度,从此意义上说,苏格拉底是艺术哲学的开山鼻祖。苏格拉底并未留下专门的著述,他的言论主要靠他的学生,尤其是柏拉图的记述整理而流传于世,如柏拉图关于美和艺术的论述多是以记述苏格拉底与他人论辩的形式而出现的。作为学生,柏拉图继承并发展了苏格拉底的哲学思想,奠定了西方文化思想及艺术学的开端。

古希腊思想家柏拉图是西方文化思想的奠基者和开创者,后人评说他时曾不无夸张地说,两千多年以来的西方哲学都不过是柏拉图的注脚而已,由此可见其影响力之大。当然,这种影响并非局限于哲学范围,其中也包括对西方古典艺术学理论的影响。柏拉图没有留下专门论艺术的著述,其对艺术的理论思考主要散见于讨论哲学、美学问题的篇章中。从后人整理编辑的《柏拉图文艺对话集》中可以看到,他所涉及的艺术问题十分广泛。[①] 也正是由于柏拉图的影响,西方古典艺术学形成了在哲学、美学的视野中进行艺术反思的坚固传统。

柏拉图关于艺术的思考与其哲学、美学思想紧密相关。甚至可以说,柏拉图的艺术学思想始终隶属于他的哲学和美学,这对后来的艺术学理论产生了深远的影响。柏拉图之后,几乎所有的艺术学理论都必须有自己的哲学基础,或者是构成某种哲学体系的重要组成部分,以至于人们干脆就将有关艺术的理论思考称之为"艺术哲学"。直到今天,人们依然难以想象一种缺少哲学思维的艺术学存在的可能性。然而,问题的关键并不在于柏拉图建立了哲学与艺术学、美学与艺术学之间的紧密联系,而是他的哲学思维方式奠定和塑造了西方的知识形态,全面渗透和影响了哲学、科学、政治、艺术等各个领域。换言之,柏拉图对艺术学的影响并不在表层上,而是在建构西方思维方式和知识形态的意义上。

从哲学的层面上,人们将柏拉图所创立的哲学思维方式和与之相关的知识形态称为"柏拉图主义"。简单说,柏拉图主义的最主要特征就是本质主义。"透过现象看本质"这句大家熟知的话,基本上可以概括出本

① 参见朱光潜编译:《柏拉图文艺对话集》,人民文学出版社1980年版。

质主义的主要特征。这也就决定了西方知识形态的主要特征是以探寻事物的本源、本质或本体,作为知识取向的终极追求;知识的全部意义和最高目的,在于追究现象背后隐藏的本质;知识的提问方式、推论方式和逻辑结果是得出有着普遍概括性的定义。这种本质主义的知识传统落实到艺术理论上,就表现为对艺术的反思与追问只能是对艺术本质的反思与追问。"艺术是什么"即是"艺术的本质是什么"的追问,回答"艺术的本质是什么"也便合乎逻辑地成为艺术学理论建构体系的最基础、最核心的命题。

柏拉图本质主义艺术观主要有如下几个特点:

第一,提升本质世界,贬抑现象世界。"本质先行"或"本体优先"是本质主义所遵循的基本原则。柏拉图预设了世界万物的存在本源皆为"理式"(idea,也译为理念)。理式是事物存在的最高本体或本质,而具体个别的现象都不过是对理式的模仿。因此,本体、本质是事物的真正存在或真实存在,而现象却是虚幻、幻象甚至假象。如果人沉溺于现象之中,或被现象所蒙蔽,就无法认识真实世界的本来面貌。在《大希庇阿斯篇》中,柏拉图区分了"美的东西"和"美本身"。前者指个别具体的美的事物或现象,而后者是指绝对永恒的"美的本质"或"美的理式"。希庇阿斯在回答"美是什么"时说,美是一位漂亮的小姐、一只精致的陶罐、一匹健壮的骏马。柏拉图指出,这只是在说具体个别的"美的事物",而并未回答"美之所以为美"的本质。从人类认识的历史看,先有具体个别的事物,而后才有对具体个别事物共同性的概括。但柏拉图颠倒了这种关系,并把人们概括总结出来的普遍共同性进行了神圣化、绝对化、永恒化的理解,这就导致了"本质先行"或"本体先行"的本质主义。就艺术来说,它更为注重从现象出发,那些鲜活的具有个性的艺术形象都应该说是现象的呈现,离开了千姿百态、丰富多变的现象,艺术势必会变得苍白无味。因此,我们无法想象艺术理论只将揭示事物的本质作为自身的终极目的,而远离生动具体的现象世界。

第二,推崇理性逻辑,贬抑感性经验。柏拉图认为,现象世界主要由人的感觉经验来把握,而理式世界则依靠人的理性逻辑。既然感性经验只能停留在现象界面上而难以进入本质世界,那么就只有理性逻辑才能够认识真实的理式世界。柏拉图从理性主义立场出发,对诉诸感觉经验的非理性的艺术不以为然。更让柏拉图难以容忍的是,艺术没有节制地煽动起人性中的情欲、情感和激情,瓦解了意志和理智,使人多愁善感,变

得软弱起来。这样,在他设计的以理性的哲学家为王的"理想国"方案中,他宣布诗人为不受欢迎的人并将其驱逐。据说在柏拉图所创立的雅典学院的大门上赫然写着"不懂几何学者不得入内",由此可见其推崇科学理性精神的坚定信念。

第三,追求绝对永恒,贬抑相对流变。柏拉图认为个别具体的事物是变化无常的、相对的,而理式之所以作为事物的本质或本体,就在于它的绝对永恒性。它亘古不变,不受时间和空间限制,不受任何条件限制,是无条件的绝对存在。基于此种观念,柏拉图提出"美本身"即"美之所以为美"的"美的本质"的问题。柏拉图认为,"一切美的东西由于美本身而成为美"。因此,"这种美是永恒的,无始无终,不生不灭,不增不减的。……它只是永恒地自存自在,以形式的整一永与它自身同一;一切美的事物都以它为源泉,有了它那一切美的事物才成其为美,但是那些美的事物时而生,时而灭,而它却毫不因之有所增,有所减。"①理式或本质、本体是任何事物之所以存在的最高的绝对的永恒的本源,是最高的真实。现象界个别具体的事物都不过是对它的模仿。也正是在此意义上,柏拉图以"理式的床""现实的床"和"艺术的床"为例,认为艺术不过是对理式最低层次的模仿,"这模仿属于远离真相的第三者",与最高真实的理式世界相去甚远,进而否定了艺术认识真实世界的可能性。

柏拉图之后,另一位古希腊著名哲学家、美学家、艺术理论家亚里士多德,开始扭转柏拉图过于贬抑艺术的倾向,试图弥合艺术与哲学、艺术与知识、艺术与科学之间的分裂,并写下被誉为"西方第一部美学、艺术学论著"的《诗学》。作为柏拉图的学生,亚里士多德在《诗学》中努力为诗辩护,可以说是对柏拉图观点的反拨,践行了他"吾爱吾师,吾更爱真理"的名言。在他看来,艺术源于人类的模仿天性,悲剧具有使人的情感净化的功能,美具有令人愉快的魅力和扬善惩恶的力量。因此,"诗的艺术与其说是疯狂的人的事业,毋宁说是有天才的人的事业。"②亚里士多德虽然将艺术提升到一定的位置,但是并未动摇柏拉图奠基的形而上学知识论传统。在哲学上,他以形式逻辑的方式,进一步完善了作为第一哲学的形而上学;在知识论上,他以探究"是之所以为是"或"存在之所以存

① 转引自汝信主编:《西方美学史》第1卷,中国社会科学出版社2005年版,第107页。可参照王太庆译本:《柏拉图对话集·会饮篇》,商务印书馆2004年版,第337页。
② 亚里士多德:《诗学》,人民文学出版社1982年版,第56页。

在"为终极追问,进一步确立了本体论或本质论的知识范型;在美学上,他提出了美是秩序、对称和确定性,进一步规定了美的本质。他虽然努力弥合艺术与哲学、科学之间的分裂,但依然视哲学、科学为最高的知识形态。在他的努力下,艺术虽得以跻身于知识系统之中,但依然处于较低的层次。他说:"我们在《伦理学》中谈了艺术与科学,以及其他诸如此类学问的区别,但是现在我们的讨论是要说明,所有的人都主张,我们所说的智慧是探究事物的本因和原理的。因此,如前所述,我们认为有经验的人较有感觉的人聪明,艺术家较有经验的人聪明,匠师较手艺人聪明,而理论性质的知识较生产性质的知识更具智慧。故显而易见,智慧就是关于某种原理和本因的知识。"①可以看出,亚里士多德哲学思维和知识理想的深层结构依然是柏拉图式的。

亚里士多德之后的西方古典艺术学,一方面,在柏拉图奠基的哲学思维和知识范式中,继续追问艺术的最高本质;一方面,在亚里士多德所突破的方向上继续为艺术辩护。两方面越来越紧密地缠绕在一起,由此规定了古典艺术学发展的总体趋势:艺术的地位越来越高,艺术本质的哲学追问也越来越理性逻辑化,艺术学理论经由美学逐渐成为哲学的重要组成部分。

在柏拉图、亚里士多德开辟或奠定的路向上,西方世界对艺术进行系统的理论探讨,使之逐渐成为一门可登大雅之堂的高深学问,艺术学方面的著述也层出不穷。大致上说,可粗略概括为两条路径:一条路径是沿循形而上学的哲学路向,继续探寻美和艺术的存在本源或终极本质。其中在中世纪前后,以新柏拉图主义为代表,将"理式论"引向神秘超验,美和艺术的魅力与上帝存在融通一体、和光同尘,代表性作品有普洛丁的《九章集》、奥古斯丁的《论秩序》等。从文艺复兴运动经如火如荼的启蒙运动一直到19世纪,宗教祛魅,人性觉醒,理性高扬,科学兴起,寻求美和艺术理性根据的热情也随之高涨,以美育代宗教,促成美学作为近代意义上的一门学科正式诞生。如休谟的《论趣味的标准》、伯克的《关于崇高与美两种观念根源的哲学探讨》、鲍姆加登的《美学》、门德尔松的《论美的艺术和科学的基础》、狄德罗的《论美》、康德的《判断力批判》、席勒的《美育书简》、谢林的《艺术哲学》、黑格尔的《美学》等。美学与艺术紧密

① 亚里士多德:《形而上学》,转引自朱立元主编:《西方美学思想史》上册,上海人民出版社2009年版,第148页。

相联的传统,达成了艺术与最高学问——哲学的中介,使其获得知识的合法化身份,同时也使艺术学理论越来越形而上学化,始终在哲学和美学的襁褓中不能独立起来。这在德国古典哲学集大成者黑格尔那里体现得最为充分,黑格尔不仅将美学作为其整个哲学体系的重要组成部分,而且将美学直接称为"艺术哲学"。黑格尔将艺术和美概括为"绝对理念的感性显现"。在此,绝对的永恒的抽象理念与现实的历史的感性形象统一在艺术之中。

另一条路径是相对独立意义上的艺术学问题的探索。比较而言,这一条路径和始终依附于哲学、神学和美学的形而上学路向有所不同,它更多地依循于亚里士多德的诗学传统,在相对独立意义上探索艺术诸问题,逐渐丰富了古典艺术学研究的内容,为现代艺术学的诞生奠定了丰厚坚实的基础。首先是艺术学理论的发展。在艺术学基本理论方面,主要沿循亚里士多德诗学所开辟的道路,试图通过理论建树达到为艺术辩护和正名的目的。如古罗马时期贺拉斯的《诗艺》;文艺复兴至启蒙运动时期,卡斯特尔韦特罗的《亚里士多德〈诗学〉的诠释》、锡德尼的《为诗一辩》、布瓦洛的《诗的艺术》、卢梭的《论科学与艺术的复兴是否有助于教化风俗》等。其次是各艺术门类研究的崛起。随着各个艺术门类创作的兴盛发展,尤其是绘画、雕塑、建筑等艺术的繁荣,诗人称霸艺坛的局面得以改变,出现了一批美术方面的艺术学著述。如古罗马时期维特鲁威的《建筑十书》;文艺复兴至启蒙运动时期,佛罗伦萨画家塞尼诺·切尼尼的《艺术之书》(又名《手工艺人手册》,1400年之前)、佛罗伦萨艺术理论家阿尔伯蒂的《论绘画》(1435年)、达·芬奇的《论绘画(笔记)》(1519年之后)、米兰画家洛马佐的《绘画艺术论》(1584年)、《绘画神殿的观念》(1590年)、狄德罗的《绘画论》、莱辛的《拉奥孔》等等。最后,出现了艺术家、艺术史、艺术作品、艺术风格、艺术思潮、艺术风俗学、艺术社会学等不同的研究方向。其中,古罗马朗吉努斯的《论崇高》开启了艺术风格学研究的先河;意大利艺术家瓦萨里的《著名画家、雕塑家和建筑家传》(又名《名人传》,1550—1568年)、画家祖卡罗的《画家、雕塑家和建筑家的理念》(1607年)、现代艺术批评家约翰·罗斯金的《现代画家》(1843—1860年),确立或发展了艺术家传记思想研究的模式;[①]启蒙运

[①] 文艺复兴时期的艺术理论家相关情况,请参见罗伯特·威廉姆斯:《艺术理论:从荷马到鲍德里亚》,北京大学出版社2009年版,第52—91页。

动时期温克尔曼的《古代艺术史》成为了艺术史研究的典范;18 至 19 世纪,维科的《新科学》、丹纳的《艺术哲学》开辟和引领了艺术文化学和艺术社会学研究的崭新方向,等等,真可谓多姿多彩、各领风骚。

所有的一切,都为现代意义上的艺术学学科的诞生奠定了基础,铺平了前行发展的道路。

第二节 作为学科形态的现代艺术学

粗略的历史描述表明,作为理性反思的西方古典艺术学,不仅有了哲学、美学的理论奠基,也从不同层面或方向对艺术诸问题进行了不断深入的探讨,但现代意义上的艺术学学科还未确立。所谓现代意义上的"学科"概念,是指具有明确、独立的研究对象和方法,理论架构相对严密、完整且自成体系的一种知识形态。这种知识形态的建构和兴盛,与现代自然科学的发展紧密相关,更是现代大学知识形态科学化、专业化、学科化的直接产物。在此背景下,作为学科形态的现代艺术学应运而生,艺术学发展进入到学科化的现代时期。

一、艺术学的现代创立

"艺术学"一词,来自于德文"kunstwissenschaft",直译为"艺术科学",与之直接对应的英文是"science of art";而另一个英文概念"art theory",应直译为"艺术理论",通常也译为"艺术学"。1845 年,德国艺术史家海尔曼·海特纳在《反思辨的美学》一文中,较早使用了"艺术科学"(kunstwissenschaft)这一概念;同年,另一位德国美学家泰奥多尔·蒙特在出版的《美学》一书中也使用了这一概念。[①] 后来,"艺术科学"或"艺术学"逐渐成为一种秉持明确诉求和独具鲜明特色的学科意识。到 20 世纪末,在这种学科意识的引导下,经许多艺术理论家的共同努力,形成了影响广泛的"一般艺术学运动",由此创生出现代艺术学这一崭新的学科。

应该强调的是,了解"一般艺术学运动"对于我们了解艺术学的诞生及其发展具有非常重要的学术史意义。"真正把艺术学的探讨推向高

① 参见李心峰:《元艺术学》,广西师范大学出版社 1997 年版,第 28 页。

潮,最终确立了艺术学的学科地位并使该学科走向国际化轨道的,是进入本世纪以后德国兴起的'一般艺术学'运动。"①在艺术学学术史上,德国美术史家、艺术理论家康拉德·费德勒(Konrad Fiedler,1841—1895)被公认为艺术学的创立者,他也因此被后人誉为"艺术学之父"。然而,创立一门现代意义上的艺术学学科单凭费德勒一人之力是不够的。因此,从更宽泛的意义上说,是"一般艺术学运动"创立了现代意义上的艺术学。换言之,正是由于有了"一般艺术学运动",现代艺术学才得以创立并影响至今。

从艺术学学术史的角度看,"一般艺术学运动"主要是指在德国兴起的,致力于将艺术研究从哲学、美学中分离出来,以建立一门独立学科的学术运动或流派。它发端于19世纪中后期,形成于20世纪初期并影响至今。其中,代表性人物有:费德勒、格罗塞、德索、乌提兹等。

毫无疑问,费德勒是"一般艺术学运动"的开创者,他之所以被誉为现代艺术学之父,也并非徒有虚名,尽管他并未直接提出"艺术学"或"艺术科学"的概念。费德勒最大的贡献是敢于向处于居高地位的美学传统发起挑战,并以其令人信服的论证,为艺术学的建立提供了理论上的合法性支撑。要开创这一崭新的事业,无论从当时还是今天看,都需要具有足够的自信和理论勇气。众所周知,西方哲学和美学的传统非常坚固,尤其是在具有强烈哲学思辨传统的德国,实现突破就更加困难。在《艺术活动的本源》(1887)等论述中,费德勒明确阐发"美学的根本问题与艺术哲学的根本问题有诸多不同",认为将艺术研究领域仅仅限制在美学研究领域是一种错误。费德勒强调艺术活动的真正意义在于创造,这种创造来自于人类本性所具有的纯粹性、自律性和创造性,进而区分了美的普遍法则与艺术的普遍法则之间所存在的不同。他认为传统美学将美理解为愉悦的快感,这就规定了艺术只能为提供这种审美快感而服务,这样势必限制艺术表现的丰富性。②

格罗塞(Ernst Grosse,1862—1927)是现代艺术学的奠基人之一。在其久负盛名的著作《艺术的起源》(1894)开篇,格罗塞首先阐发了对于艺术科学的独到理解,探寻一种科学意义上的艺术学的可能性。他认为艺

① 李心峰:《国外艺术学:前史、诞生与发展》,《浙江社会科学》1999年第4期。
② 参见竹内敏雄主编:《美学事典·艺术学》(日文版),弘文堂株式会社1961年版,第77页;挂下荣一郎:《美学要说·美学与艺术学》(日文版),前野书店1980年版,第103页。

术学需要一种科学的基础和立场,因此,艺术科学与传统的艺术哲学不同,它是一门真正的"科学",而不是形而上学的"玄学"。从这一理解出发,格罗塞以其令人信服的原始艺术研究,开辟了从社会学、人类学、文化学等角度研究艺术问题的新维度。之后,格罗塞在《艺术学研究》(1900)中,对艺术学做了进一步深入的、系统的构想,勾勒出现代艺术学的基本架构:一、对艺术本质的研究,以及诸多艺术门类不同性质的研究;二、对艺术与世界(素材)之间的互动关系的研究,主要包括艺术与社会、艺术与文化、艺术与风俗等;三、对艺术在个人生活和社会生活中所发挥的功效的研究。[1] 从格罗塞的《艺术的起源》中,可以十分具体地领会到,这种学科意识和方法自觉对艺术研究具有非常重要的范导性意义。

1906年,标志着现代艺术学作为一门学科得以正式独立和诞生的标志性事件是:德国"一般艺术学运动"最重要的领军人物——玛克斯·德索(Max Dessoir,1867—1947)出版了《美学与一般艺术学》(中译本为《美学和艺术理论》)一书;同年,在德索的组织领导下,《美学与一般艺术学评论》杂志得以创办。[2] 德索继承和发挥了费德勒和格罗塞的艺术学思想,提出建立一门与传统美学并立的艺术学科,他将这门新学科命名为"一般艺术学"。德索的"一般艺术学"设想是:"从认识论的角度去考察这些学科的设想、方法和目标,研究艺术的性质与价值,以及作品的客观性,似乎是普通艺术科学的任务。而且,艺术创作和艺术起源所形成的一些可供思索的问题,以及艺术的分类与作用等领域,只有在这门学科中才有一席之地。"[3] 德索所说的"一般艺术学"相当于我们今天所说的"艺术理论"或"艺术学理论"。为什么要提出"一般艺术学"的概念?提出这一概念的理论背景或意图是什么?它对于更为广泛意义上的艺术学研究究竟意味着什么?

要理解这些问题,还需从美学与艺术的关系来考虑。我们知道,艺术学独立的理论诉求是要从哲学美学的襁褓中挣脱出来,并与之分庭抗礼,德索无疑也坚守这一信念。但是他认识到,如果完全摒弃美学的哲学方式,艺术学就会变得凌乱不堪,难以成为"科学"的学科。对此,站在美学

[1] 参见竹内敏雄主编:《美学事典·艺术学》,第77页。
[2] 在德索的组织领导下,《美学与一般艺术学评论》在世界范围内产生广泛影响。1913年,由德索组织发起了第一届国际美学大会,该刊一度成为国际美学会的机关刊物,后因纳粹禁止于1943年停刊。1951年在斯图加特复刊,更名为《美学与一般艺术学年刊》。
[3] 德索:《美学和艺术理论》,中国社会科学出版社1987年版,第4页。

与艺术之间,德索表明了自己的立场:既要划清界限,又要互相合作。当然,划清界限是前提,否则就丧失了平等合作的基础。哲学美学追问本质,因而抽象概括,容易远离艺术;艺术现象纷呈,因而具体多样,难以规约整合。如何在两者之间建立起一种有效的联系,"一般艺术学"或"艺术理论"就承担起了中介的作用。德索强调,"一般艺术学"依然属于理论知识,而非实践能力,它的任务是对艺术的普遍性或"一般性"问题进行理论化的反思。既不同于美学,它始终以艺术为直接的关注对象;又不同于艺术实践,它追求的是理论知识的科学概括。在艺术与哲学、艺术与美学、艺术与科学之间,这似乎是一种多难的选择,但德索对此坚信不疑,他充满诗意地展望着艺术学的辉煌未来:"他将是生就的国王,能用相同的分量去艺术地感觉和科学地思考。艺术必将以其一切表现形式陶冶他的激情,科学必将以它所有的条理培养他的才智。我们将等待着他的出现。"[1]

另一位重要代表人物是埃米尔·乌提兹(Emil Utitz,1883—1956)。著名美学史家李斯托威尔评价说:"乌提兹与德索是一个崭新的流行的学派在德国最杰出的代表人物","是当代研究一般艺术科学的最重要的两位大师"。[2] 他们志同道合,共同创立和发展了艺术科学派,为现代艺术学的建立做出了重大的理论贡献。如果说,德索作为总工程师的工作是规划组织并搭建起艺术学的整体构架,那么,乌提兹则夯固了坚实的理论基础。为此,乌提兹历时数年撰写了艺术学史上极具理论功力的两大卷专著《一般艺术学基础理论》(1914,1921)。第一卷主要探讨一般艺术学的理论性质和研究对象、艺术的本质和价值以及艺术的分类等问题;第二卷重点探讨了艺术作品、艺术家和一般的艺术问题。乌提兹主张将"艺术哲学"作为一般艺术学的基础理论部分,以解决艺术领域中的基本问题,它以艺术本身为研究对象,是研究艺术价值和性质的科学。在乌提兹看来,"由于美学并不能胜任全部艺术现象的研究,而个别的艺术规律又需要有一般的原理,因此一种新的科学就应当介入其中,它既具有美学的概括性,而又有个别的艺术作为它的材料。那就是说,它所研究的,是艺术作品的本身,以及它们全部的关系和条件。美学的范围限于美,限于纯粹的审美,因此,它不能把艺术世界中所表现出来的社会学的、伦理学

[1] 德索:《美学和艺术理论》,第6页。
[2] 李斯托威尔:《近代美学史评述》,上海译文出版社1980年版,第172、103页。

的、理智的和形而上学的种种特点都囊括在内。"①在乌提兹雄心勃勃的理论构想中,摆脱哲学美学而回归自身的艺术学,不是缩小了自己的视野和范围,而是面向了一个更为广阔的天地,走向融哲学、美学、伦理学、社会学、文化学、人类学、历史学为一体的综合性的学科体系。

此后,在"一般艺术学运动"的影响下,出现了一大批艺术学研究方面的理论著作,加之第一届国际美学大会以及《美学与一般艺术学评论》的持续广泛影响,艺术学实际上已确立了它的学科地位,并成为世界通用的国际化现代学科。

二、艺术学的理论架构

由于各种原因,人们在使用"艺术学"这一概念时,往往会赋予它不同的内涵,造成了一定程度上的模糊和歧义。比如,在艺术学学科目录中,在大的"艺术学"学科门类下面又设置了一个与之同名的"艺术学"一级学科,两个"艺术学"概念内涵显然不同,但共同使用一个名称,容易混淆模糊。对"艺术学"概念的不同理解和使用,归纳起来主要有:1. 从最为宽泛的意义上使用"艺术学"概念,是指研究所有艺术的学问。其中,既包括理论知识,也包括实践知识,例如,目前中国设置的作为独立学科门类的"艺术学"(不包括文学),就是在这个意义上使用的。2. 从狭义的意义上使用"艺术学"概念,主要是指研究"造型艺术"的学问,也称"美术学"。因为"kunst"一词,经常用来指称狭义的"造型艺术"。3. 从理论的意义上使用"艺术学"概念,主要是指研究艺术本质、特征及规律的学问,也称"艺术学理论""艺术理论"或"一般艺术学"。4. 从历史的意义上使用"艺术学"概念,主要是指研究艺术发生和发展的历史的学问,也称"艺术史"。这些对"艺术学"概念的不同理解和不同使用,都有一定的理由和依据,至少它表明从不同层面出发就会有不同的"艺术学"内涵。

在这里,我们侧重于从理论的意义上使用"艺术学"这一概念。而为了突出这一点,我们将其称为"艺术学理论"或"艺术理论",可以将其理解为一种关于艺术的理论知识或学科。虽然理论知识来源于实践,艺术理论必须以艺术实践为研究基础,但作为理论知识的艺术学与实践操作的艺术活动不同,它以理性反思的方式对艺术实践进行概括和总结。简

① 李斯托威尔:《近代美学史评述》,第104页。

言之,从这个意义上说,艺术学是以理论性为主要特征的一门学问或一门学科。

应该意识到的是,强调艺术学学科的理论性,并不意味着将理论放置于一个居高临下的位置,而远离艺术实践活动。因此,在突出艺术学理论性特征的同时,必须注意并强调,理论需要面向艺术本身,面向丰富多彩的艺术现象,面向复杂多样的艺术实践,面向发展变化的历史与现实。这意味着,艺术的历史发展对理论提出了很高的要求。艺术理论需要解决或协调诸多紧张矛盾,如理论与实践、一般与特殊、逻辑与历史、共时与历时、内部与外部等之间的复杂关系问题。基于这种考虑,我们将理论意义上的艺术学研究划分为三个主要层面:艺术理论研究、艺术实践研究、艺术综合研究。

艺术理论研究是艺术学中最具理论性特征的研究方式,它从理论反思的高度对艺术现象进行梳理分析和概括总结,包括艺术哲学、艺术美学、艺术原理三个不同侧重的研究方向。艺术哲学以艺术存在与人之存在的关系为主题,探寻艺术本体、艺术本源、艺术价值以及艺术与科学、艺术与宗教、艺术与道德、艺术与文化等关涉人类生存意义的重大哲学议题。艺术美学以艺术与审美关系为主题,探讨艺术审美价值、艺术审美范畴、艺术审美创造、艺术审美文化等与美相关的艺术问题。艺术原理以艺术本身为对象进行系统的理论梳理与分析,探讨艺术特性、艺术研究方法、艺术作品、艺术创作、艺术接受、艺术历史等相关问题。

艺术实践研究从切近具体艺术实践的角度考虑,包括艺术类型学、艺术批评学、艺术理论史三个不同侧重的研究方向。艺术类型学(art typology)指对不同艺术门类的艺术特性及其分类原则等相关理论问题的研究,也可以将其扩展到不同艺术门类,形成不同门类的艺术理论,如美术理论、音乐理论、舞蹈理论、戏剧理论、电影理论、电视理论、设计艺术理论等。艺术批评学大致包括艺术家、艺术作品、艺术创作、艺术思潮、艺术流派等相关问题的研究,接近于当代西方的"批评理论"(critical theory)。艺术理论史大致包括艺术起源、艺术发展、艺术理论和艺术批评等相关理论问题的研究。

艺术综合研究是交叉融合不同学科知识的一种新兴的研究方式,它不同于传统的局限于艺术自身的内部研究模式,扩大了艺术学科的范围,在跨学科的交叉融合中创立了许多新兴的艺术研究领域,如艺术社会学、艺术心理学、艺术文化学、艺术人类学、艺术传播学、艺术符号学、艺术管

理学、艺术教育学、比较艺术学等等。艺术综合研究不仅突破了艺术自足的封闭体系,建立了艺术活动与生存世界的广泛而又紧密的联系,同时它更是艺术不断发展变化的一种理论反应,当代艺术理论和各种新兴学科的兴起和发展,已经充分地证明了这一点。

综合上述理解分析,结合目前通行的学科划分模式,我们将"艺术学理论"的基本架构确定为如下图式:

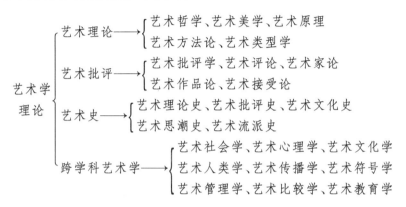

应该指出的是,上述艺术学理论主要层面的划分,试图从理论的、实践的、综合的三个方面来规定艺术学理论的基本特征和构架。其中,艺术实践研究的主要目的在于,既强调理论的优先性,又要提醒理论不能离开艺术的实践;艺术综合研究的主要意图是,既强调理论的纯粹性,又要推动理论走向多元综合的广阔空间。这三个层面的划分,只是一种理论明晰区分上的需要,实际上它们不可能如此泾渭分明、边界清晰,经常是"你中有我,我中有你",互相重合、渗透。

第三节 作为人文学科的一般艺术学

从"一般艺术学运动"的历史看,艺术学在开始创立之际,就主张将艺术学确立为一门科学。在德语中,艺术学一词的原文"kunstwissenschaft",其本来含义就是"艺术科学"。严格意义上的科学主要是指自然科学,因此"艺术学"从一开始就要求人们以自然科学的态度、立场和方法来建立艺术学,由此规定了艺术学研究的科学属性。这里,我们需要思考的是,将自然科学知识范型推广运用到艺术学研究是否有效?将艺术学归属于科学是否合理?大量事实表明,艺术与科学是不同质的两种文

化,这也就决定了两个学科的不同属性。而艺术是一种特殊的人类创造活动,因此我们认为艺术学是属于人文学科的一门学科。

一、艺术学的学科属性

在以实证科学为基础的西方近代"知识论"传统中,只有自然科学方法才是理想的知识范型,似乎除了几何学、数学、物理学以外,就没有什么能称得上是"严格的科学"。从此意义上说,一门学科如果不能成为严格意义上的科学,其学科存在的合法性必将受到质疑。因此,作为现代意义上的学科,艺术学从创立之初开始,就一直面临着自身合法性确证的难题,也就存在着如何定位艺术学学科属性的问题。简单地说,这个问题就是作为一门现代学科,艺术学是否具有科学性,究竟是不是一门科学,或者艺术学是否应该为成为一门科学而努力。

以费德勒、德索为代表的"一般艺术学运动"的兴起,与当时盛行的科学实证主义思潮紧密相关,他们都努力将艺术学建立在客观科学的基础上,以将艺术学确立为一门严格意义上的科学为努力目标。应该看到,将艺术学研究科学化的努力,有助于摆脱哲学美学的形而上学倾向,促进艺术学研究由"自上而下"转向"自下而上"的科学化进程。但是,吸纳融合自然科学方法用之于艺术研究,并不意味着要求艺术学成为纯粹意义上的自然科学。意大利现代美学家克罗齐强调艺术与实证科学是水火不相容的两种东西,他甚至十分干脆地宣布:"数学精神与科学精神是诗歌精神的最公开的敌人。"①艺术活动的主体是人,而人是历史、传统和文化中的生命存在,并非技术的一个环节。因此,对于艺术学来说,人和人的活动的丰富性、复杂性,不仅不可能以单纯的科学手段完成普遍有效的定性和定量,相反,如果把以自然科学方法来研究艺术活动这一点绝对化,结果只会将人这一特殊的生命存在抹煞在机械的世界中,只会片面强化由技术的专制性所造就的人的单一性。

人类知识从总体上可以划分为三大形态:自然科学、社会科学和人文学科(the humanities)。② 艺术学学科性质及定位问题,实质上就是如何

① 克罗齐:《美学原理·美学纲要》,外国文学出版社 1983 年版,第 218 页。
② 与"人文学科"相近的概念是"人文科学"(the human sciences),考虑到与自然科学的区分,多使用"人文学科"这一术语。

在三大知识形态中安置自身位置的问题。也就是说,是将艺术学安置于自然科学知识形态中,还是安置于社会科学或人文学科的知识形态中。普遍观点是,艺术学应该归属于人文科学的知识形态,作为一门人文学科而存在,人文学科规定了艺术学的学科属性。

简单地说,人文学科是以"人文精神"为内涵而建立的知识形态或学科形态。在古代汉语中,"人文"一词出自《周易》:"刚柔交错,天文也。文明以止,人文也。观乎天文,以察时变。观乎人文,以化成天下。"在此,"天文"与"人文"相互交通,表达了中国文化崇尚"天人合一"的哲学精神。从西方语境看,人文学科的产生,是"人道主义""人本主义""人文主义"思潮知识化、体系化、学科化的结果。它以鲜明的人文性对抗科学性,试图改变科学技术全面支配现代世界的历史命运。"对于人来说,最重要的问题就是人本身。……对于人来说,知道自己是谁、从何而来,了解自己的命运、生命的连贯性和内在维度是什么……所有这些都不是无关紧要的事情。我们可以对其他事物(狗、猫、马等)熟视无睹,却不能对我们自己漠不关心。我们必须会使自己全神贯注于人的生命意义和人的存在价值。"[①]在人文主义者看来,科学主义将世界处理为一个冰冷的客体,人的世界也难逃被"客体化"的命运,人因此沦为科学世界的工具。人文学科坚守"以人为本"的思想原则,张扬"人是目的"的理念,以寻求人的自由与解放为自身的理论诉求。因此,生命存在的意义与价值,也就成为其所关注的核心命题。从此意义上说,人文学科是一种价值哲学。自然科学以客观科学态度研究自然世界,社会科学以现实功用态度研究社会存在,人文学科则从价值立场出发研究人类生存的意义。借用康德的话来表述,自然科学研究"我能知道什么",社会科学关注"我应当做什么",人文学科则追问"我能希望什么"。最后,这三个理论任务都归结为一个问题:"人是什么?"

人文学科以人的生命存在和活动为对象,在人与世界的关系中,通过历史具体地探讨人类群体和个人创造文化的过程,达到对人生整体意义和人类内心世界的理解与把握,进而探究人性所能达到的境界并开辟人类生活新的价值领域。在人文学科研究中,宇宙、自然的意义是通过生命的存在和活动向人生成的。因此,用生命本身的存在和活动来说明、解释包括艺术审美文化在内的人类创造和精神现象,从人文价值的取向去理

① 巴蒂斯塔·莫迪恩:《哲学人类学》,黑龙江人民出版社2005年版,第1页。

解自然与社会,正是人文学科不同于自然科学和社会科学的特殊性所在。艺术是人类创造活动的产物,艺术以感性的方式表达着人类对于生命意义、美好生活和终极价值的向往,由此可见艺术学是属于人文学科的一门学科。

将艺术学学科属性定位于人文学科的基本理据主要有两点:

首先,艺术创造的属人性规定了艺术学的人文学科属性。艺术是一种创造性活动,而人是艺术创造的主体,创造是人类所独有的才能,这规定了艺术创造的属人性。虽然从广义上说,人类的生产劳动也是一种创造性的活动,但艺术活动可以说是最能激发和表现人类创造力的一种文化样式。艺术家凭借"心游万仞,精骛八极"的创造性想象,无中生有,化虚为实,创造出无数前所未见的意象或形象,令人赞叹不已。甚至在崇信"上帝创造世界"的文化信仰中,人们也不得不惊叹和折服于艺术家的创造才能,将他们视为上帝的代言人。正如文艺复兴时期意大利学者斯卡力杰所言:"诗人是第二上帝,因为他能创造合乎理想的东西。"[1]正是艺术家无穷的创造,为他们赢得了"第二上帝"的荣誉。可以说,没有创造就没有艺术,创造几乎成为艺术的同义语。艺术的创造源自于人,并非上帝所赐予,因为就连上帝也是人所创造的形象。艺术创造了一个"属人的世界""人化的世界"或"人文的世界",它是人诗意栖居的居所。艺术世界不是超人世界,在这里上帝也会发出人间的微笑,怀有世间的慈悲情怀;艺术世界不同于冰冷的自然世界,"物我合一、情景交融","一切景语皆情语";艺术世界不是概念的抽象世界,它以感性的方式呈现着生命的丰富;艺术世界更不只是现实世界的模仿,它祈望着理想和未来。

其次,艺术创造的自由性规定了艺术学的人文学科属性。显然,仅凭艺术创造的属人性还不足以说明艺术的"人文性"特性。因为单就创造性来说,全部人类文明,如宗教、道德、科学、经济等都是人所独有的创造,也都具有属人性,但是在所有人类创造的文明样式中唯有艺术最具"人文性"。理解这一点的关键在于,艺术促使人自由、全面地发展。与艺术相比较而言,人类所创造的其他文化样式都多少具有片面性。宗教创造了一个神秘化的彼岸世界,人的力量异化为神的力量,最后人的世界让渡给上帝的世界,人反倒在自己所创造的世界中丧失掉自身,成为卑微渺小的赎罪者;科学创造了一个工具化的技术世界,人的智慧异化为技术的力

[1] 转引自伍蠡甫:《中国画论研究》,北京大学出版社1983年版,第222页。

量,最后手段成了目的,人的行为被技术工具所全面操纵,人本身也成为有待技术处理的对象;道德创造了一个强制的规训世界,人的内在道德诉求异化为外在强制命令,天理走向人欲的对立面,最后道德成为束缚、压制人的合法权利;经济创造了一个物欲化的世界,人的欲求异化为物的欲求,人的万能异化为资本的万能,最后物质欲望和资本逻辑全面支配了整个世界和人自身,人成为人所创造的商品的奴隶。所有的这些异化现象,其实质都是人类创造的后果。"异化"一词,本来就指人自身所创造的对象反过来成为与人本质相对立、并统治人的东西,这不能不说是创造的悖论,同时它也是人类生存的悖论。值得庆幸的是,在人类创造的诸多文明样式或形态中,艺术始终以人的自由、全面发展为历史使命,以整体的方式关照世界及其人的存在,对抗片面发展的文明样式,对抗人类异化的生存悖论,坚守审美乌托邦的艺术理想,形塑健全、整体、自由的人生境界。这凸显出强烈而鲜明的人文精神。

正是在此意义上,我们认为艺术及艺术学理论属于人文学科。

二、艺术学的研究方法

方法(method)一词源于希腊文,即沿着某条道路运动前行的意思。我们今天所说的方法是指从理论上、实践上探寻和把握世界,从而达到某种目的的途径、手段和程序的总和,或者说是人们从事精神活动和实践活动的思维方式、言说方式和行为方式。有意思的是,中国的"道"则不仅指通达目的的路径或方式,也指某种最高的境界,似乎暗示着"道"在手段与目的的不断融通过程中生成。从此意义上说,一旦确定了艺术学作为人文学科的基本属性,也就从总体上规定了艺术学的研究方法。那么,应该从何种意义上理解作为人文学科的艺术学对其自身研究方法的总体规定呢?简言之,人文学科就是"人学",人规定了人文学科的核心内容,因此,艺术学研究方法必须确立以"人"为出发点、以"人"为目的的研究路径,即"人学"的研究方法。

此前,在探讨艺术学的理论构架时,我们将艺术学研究划分为艺术理论研究、艺术实践研究、艺术综合研究这三个主要层面。与之相对应,艺术学的研究方法也可以主要从三个层面来展开,即生存本体论的哲学研究方法、历史人类学的历史研究方法、多学科综合的文化研究方法。应该看到,艺术研究的方法有许多种,仅仅这三种显然不能解决艺术研究的全

部问题。

(一) 生存本体论的哲学研究方法

这里所说的哲学研究方法包括美学的研究方法,确切地说应该是哲学、美学的研究方法,因为长久以来美学一直是哲学的重要组成。从逻辑上看,将哲学、美学方法作为艺术学理论的重要研究方法,应该是艺术学研究的题中应有之义。一般艺术学作为一门"理论性"学科,显然不能离开最具"理论性"的哲学。我们无法想象没有哲学思维的艺术学理论的存在,正如我们无法想象没有理论思辨的"形而上"的哲学存在一样。从历史上看,将哲学、美学方法作为艺术学理论的重要方法,也符合艺术学发展的历史实情。尤其是西方的艺术学理论发展,大致经历了从哲学到美学,再从美学到艺术哲学的历史演进过程,艺术学到现代逐渐发展成为一门独立的学科。可以说,"艺术哲学"这一称谓正好连接和凝聚了"从哲学到美学,再到艺术学"的发展历史。这已经是艺术学发展历史的不争实情。

然而,仅从逻辑上和历史上论证哲学、美学方法对于艺术学研究的重要性,还有一些疑难问题没能触及和解决。比如,为何现代"一般艺术学"运动的总体趋势是从哲学、美学的束缚中摆脱出来以寻求自身的独立。只不过有些观点比较温和,有些观点比较极端,但他们都明确地意识到,不摆脱哲学、美学的束缚,艺术学就不会从附属的状态中独立出来,成为一门具有现代意义上的独立学科。然而,艺术学作为一门理论学科,在摆脱哲学、美学的束缚后,依然需要理论的支撑。这促使他们向实证科学寻找理论模式和方法,但是很快他们就发现,用实证科学方法作为艺术学理论建构的基础,存在着很大的缺陷,甚至会出现让人哭笑不得的尴尬状况。如李白诗句"飞流直下三千丈,疑是银河落九天",试想如果有人去庐山实地考察,用科学方法实际丈量或历史考据诗中的瀑布到底有多高,并由此得出诗人在说谎,那确实要贻笑大方了。同样,用科学的眼光来看待毕加索诡谲变幻的抽象作品、梵·高画作中神秘奇异的色彩,也只能是南辕北辙,不得要领。因而,艺术学不得不再度返身回到哲学、美学中来。至此,艺术学陷入了在科学与哲学之间两难选择的困境之中。

可以肯定地说,艺术学在两难困境之中找到了适合于自身的哲学研究方法。或者说,哲学依然是现代艺术学最为重要的研究方法。这里的问题是,艺术学是否是在摆脱哲学、美学的过程中,遇到困境后又退回到了哲学的麾下。果真如此的话,这不仅表明艺术学的失败,甚至连艺术学

能否作为一门独立的学科都成为可疑的问题。但可以肯定的是,现代艺术学重新回归哲学、美学的研究方法,并不意味着倒退和失败。这里的关键在于,哲学自身已经发生了巨大的改变,生成了一种与传统哲学完全不同的思维方式,这就是现代哲学的转向。

最能体现和代表现代哲学思维方式转变的即为"生存本体论"哲学,我们也因此将生存本体论的基本立场和方法,作为当代艺术学理论研究的哲学方法。生存本体论作为艺术学的哲学研究方法,不仅提供了研究的路径,更提出了艺术的本体论追问这一艺术哲学的根本性议题,成为艺术学理论建构的核心问题。需要明确的是,这里所讲的本体论并不是传统意义上的"实体本体论"或"自然本体论",而是现代哲学意义上的"生存本体论"。它是一种与传统哲学本体论完全不同的新哲学形态或新思维模式。其中,最具代表性的是存在主义哲学思潮。大致上说,传统本体论与生存本体论的区别主要有以下几个方面:

首先,针对传统本体论将客观实体作为哲学追问的最高问题,生存本体论提出"人生此在优先"的生存论原则,改变了传统本体论只关注物质实体的"见物不见人"的哲学倾向,使"人的问题"成为当代哲学的核心命题。

其次,针对传统哲学探究客观规律之真而忽视"意义世界"的自然哲学或"价值中立"态度,生存本体论追问人生的意义与价值,改变了传统本体论对"意义世界"的迷失,使"价值问题"成为当代哲学的重要议题。

再次,针对传统本体论极端抽象化、概念化的弊端,生存本体论提倡"面向事情本身"的现象学描述,改变了传统本体论只追求抽象本质,导致理论与实践脱节的"概念哲学"的倾向,使当代哲学成为面向生活现象的实践哲学。

最后,针对传统本体论贬低感性的"认识论"或"知识论"传统,生存本体论张扬感性的反理性精神,改变了传统本体论"理性独断"的弊端,使"感性回归"成为当代哲学的突出特征。

特别值得一提的是,艺术在现代哲学转向中发挥了极其重要的作用,如现代哲学的开创者尼采,就提出了以"酒神精神"对抗"日神精神"的现代哲学命题,存在论哲学代表人物海德格尔回归"思与诗"融通的理论旨趣,两人都将艺术审美问题提升到本体论的地位和高度,开启或深化了"诗化哲学"或"哲学诗化"的崭新路向。从这些角度看,现代哲学针对传统哲学的批判,正是现代艺术学所欲反对和摆脱的东西。也就是说,在对

传统哲学的态度方面,现代艺术学与现代哲学走在同一条道路上。因此,现代艺术学以现代哲学作为自己的哲学基础和研究方法,也就是顺理成章的事情了。总之,本体论复兴是对传统哲学的批判,是哲学观念的变革,它开启了当代哲学发展的全新视域。同时,这也开启了当代艺术学研究的崭新理论视域。

(二)历史人类学的历史研究方法

这里所说的历史研究方法主要是指侧重从历史维度来研究艺术生成与发展,一般也称艺术史(Art History)、艺术史学或艺术史哲学。狭义的艺术史概念主要是指美术史,后来逐渐扩展至整个视觉艺术或视觉文化等相关领域,"艺术史是研究人类历史长河中视觉文化的发展和演变,并寻求理解不同的时代和社会中视觉文化的应用功能和意义的一门人文学科。"[①]从艺术学发展的历史看,注重从历史语境出发来研究艺术问题,可以说是现代艺术学一个十分鲜明的特色和传统。这一特色和传统的形成,与反对绝对化、抽象化、永恒化的形而上学哲学紧密相关。因为,艺术的历史始终处于"生生不息"的创新流变过程之中,从历史语境出发研究艺术的流变发展,就是坚持以流变的历史观点来看待艺术,从而避免以某种永恒不变的法则规约艺术,使之趋于凝固僵死。总体而言,艺术史研究表现出与纯粹理论研究的不同旨趣,它更注重艺术的历史实践,强调艺术研究对象与方法的历史性和实践性特征。

值得注意的是,由于对历史的不同理解,艺术史研究也呈现出不同的研究路径和方法。大致上说,艺术史研究方法主要有两种模式:一是认为存在着艺术发展的客观历史事实,强调以科学实证的态度面对艺术及其历史,注重运用考古学、考据学、编年史或田野调查等方法对艺术历史进行实证性的科学研究;一是认为并不存在绝对客观的历史,艺术的历史意义与价值只有在叙述或阐释中才可能建构起来,因此艺术史学不应离开对历史的理论把握或哲学概括。

在我们看来,科学实证的艺术史研究是艺术史研究的前提和基础,正如我们面对一件艺术品,如果对它的作者、创作年代一无所知,便不能很好地欣赏和理解其中的魅力。但是,品味和理解艺术毕竟不同于一般的

① 保罗·杜罗、迈克尔·格林哈尔希:《西方艺术史学:历史与现状》,引自汉斯·贝尔廷著,常宁生编译:《艺术史的终结:当代西方艺术史哲学文选》,中国人民大学出版社2004年版,第23页。

客观性知识解答,正如我们仅仅知道某一件艺术作品是哪位艺术家在哪个具体时间创作的,并不意味着就真正领会体悟到艺术品的内蕴与价值。虽然科学实证的研究模式对于艺术史学科具有十分重要的前提和基础意义,但它也容易导致艺术研究被大量的客观事实所淹没,从而迷失了艺术研究的人文旨趣。正如当代艺术史学研究者杜罗与格林哈尔希在反思西方艺术史学科的历史与现状时指出:"自现代艺术史的产生起,它就开始关注特定艺术家、流派或时期是艺术作品的身份确认,而且如果可能,就应该弄清作品制作的精确时间、为谁而作、制作的目的,以及该作品产生以来的有关经历。这种方法主要是为了社会公众,而对于许多艺术史家来说,艺术史究竟是什么仍是一个需要不断反思的问题。"[①]可以说,单一的科学实证化的艺术史研究模式已经导致当代艺术史学科的研究出现危机。因此,哲学的艺术史研究模式即"艺术史哲学"研究方法,成为当代艺术学理论关注的热点。

但是,另一方面,以黑格尔为代表的哲学化的艺术史研究,也同样面临着理论的危机。黑格尔将历史发展理解为某种绝对理念的抽象运动,将丰富多变的历史抽象为一般概念演绎的历史,并认为这种抽象概念就是客观的历史发展规律。历史在此被抽象化、客观化,成为某种概念教条或某种客观规律的注脚,历史本身所具有的丰富性和复杂性消失了。更为严重的是,在黑格尔艺术史哲学中,创造历史的主体——人也被抽象化、概念化,我们现在所常说的"不以人的意志为转移的客观历史规律",其实质是黑格尔历史哲学的一种表述。这里的问题是,是否存在一种缺失人的纯粹客观历史?是否存在一种没有生动流变的、抽象的概念历史?如果是这样,艺术史哲学研究就变成了从丰富多变的历史中抽取出某种规律和概念的形而上学,艺术历史的鲜活性势必被抽象的概念所抽干,历史中的艺术也就成了"概念的木乃伊"。

从方法论意义上说,我们所面对的理论难题是,艺术史研究如何处理历史与逻辑、科学实证与哲学理论、历史事实与价值判断之间的矛盾,即通常所说的"史与论"之间的矛盾。可以说,从艺术学理论创立之初起,这一问题就成为必须面对和解决的难题。为此,现代艺术史学科创始人之一的格罗塞把现代艺术学研究分为艺术史和艺术哲学,他认为:"艺

① 保罗·杜罗、迈克尔·格林哈尔希:《西方艺术史学:历史与现状》,引自汉斯·贝尔廷等著:《艺术史的终结:当代西方艺术史哲学文选》,第34页。

史是在艺术和艺术家的发展中考察历史事实的。……它的任务,不是重在解释,而是重在事实的探求和记述。但是单单断定事实及联结事实的研究,不管做得怎样彻底、怎样周到,总还不能满足人类的求知精神。因此在这种艺术史的研究之外,早就有了一种关于艺术的性质、条件和目的的一般研究。这些研究,无论它们是片断的或是有系统的,都代表着我们所谓艺术史和艺术哲学的那两种课程。"在格罗塞看来,"没有理论的事实是迷糊的,而没有事实的理论是空洞的。"因此"史与论""史与思"应该结合起来,"艺术史和艺术哲学合起来,就成为现在的所谓艺术科学。"按照格罗塞的理解,作为一般艺术学理论的艺术史研究可以表述为"艺术史哲学"。因为从更为宽广的历史视野看,艺术的历史总是意义的历史,而对于历史意义的把握则离不开历史哲学的高度。历史哲学的理论任务就是实现对历史的哲学把握,从而彰显人类历史的意义与价值,从此意义上说,我们更倾向于将艺术史研究理解为一种艺术史哲学。显然,这种理解意在强调艺术学作为人文学科的理论性质和特征。[①]

当代历史哲学的发展为艺术史研究提供了坚实的理论基础。当代历史哲学展示了与传统历史哲学完全不同的历史视野,瓦解了传统历史哲学对历史的客体化、绝对化和抽象化的理解,其中最突出的特征是将历史性与人文性、历史性与价值性结合为一体。历史性与人文性的结合,凸显了作为历史主体的人的优先地位;历史性与价值性的结合,凸显了作为历史意义的价值关怀维度。

首先,从历史性与人文性相结合的角度看,"历史人类学"提出了"历史主体性"和"主体历史性"的问题。以马克思实践哲学为基础的历史人类学,提出人的生命存在的优先性原则,指出"全部人类历史的第一个前提无疑是有生命的个人的存在";[②]进而将人理解为历史性的生成过程,认为"整个历史也无非是人类本性的不断改变而已";同时也将历史理解为人所创造的历史,认为"整个所谓的世界历史不外乎是人通过人的劳动而诞生的过程,是自然界对人来说的生成过程"。[③] 历史人类学将"人类之谜"与"历史之谜"的解答融合为一体,为艺术史哲学的历史性研究提供了崭新的方法论视域。由此观之,不存在所谓纯粹客观的与人无关

[①] 格罗塞:《艺术的起源》,商务印书馆1984年版,第1—2页。
[②] 《马克思恩格斯选集》第1卷,人民出版社1995年版,第67页。
[③] 《马克思恩格斯全集》第42卷,人民出版社1979年版,第131页。

的艺术史规律,艺术的历史性也就是人类生存境遇的历史性展开,艺术史也就是人性史的展开,艺术历史学也就是人类历史学。

其次,从历史性与价值性相结合的角度看,"历史人类学"提出了"历史的意义"和"意义的历史"的问题。显而易见,人的优先性原则规定了历史的意义与价值,因为只有人才追问生命存在的意义与价值,只有人才会追问"我们从哪里来?我们是谁?我们到哪里去?",这是人类对于生命存在意义的永恒追问,同时也是艺术价值关怀的永恒命题。马克思指出:"创造这一切,拥有这一切并为这一切而斗争的,不是历史,而正是人,现实的人,活生生的人。'历史'并不是把人当作达到自己目的的工具来利用的某种特殊的人格。历史不过是追求着自己目的的人的活动而已。"[①]正是由于人的目的追求赋予历史以价值取向,正是由于人在创造历史的过程中不断地求索生命的意义与价值,历史才不再是凌驾于人的超然客体或外在之物,而是意义生成的展开。因而,所谓"价值中立"的客观历史研究是不存在的,艺术的历史一定是意义的历史,艺术史哲学一定是意义阐释的历史哲学。

总之,当代历史哲学凸显了人对于历史的意义与价值,以及历史对于人的意义与价值。在此,我们将之称为"历史人类学",它体现和代表了当代艺术史哲学思维方式的转变,并以马克思实践哲学为基础。

(三)多学科综合的文化研究方法

这里所说的多学科综合的文化研究方法主要是指运用多学科、跨学科的交叉融合方法,将艺术置于整体文化系统之中进行研究的一种新兴研究模式。在20世纪的方法论变革与创新中,多学科、跨学科、交叉学科研究成为最具时代特征、最具前沿性的一种研究方法。值得重视的是,新的研究方法催生出许多新兴的艺术学学科,形成了多层次、多维度、全方位的艺术学学科建构格局,如艺术社会学、艺术心理学、艺术文化学、艺术人类学、艺术传播学、艺术符号学、艺术管理学、比较艺术学,等等。

与传统艺术学研究方法相比,多学科综合的文化研究方法成为当代艺术学理论研究的重要方法,并有着重要意义。扩展整体文化系统中的艺术研究,突破了"艺术自治"的传统研究边界。从艺术学创立和发展的历史看,"艺术自治"或"艺术自律"是确保现代艺术学成为一门独立学科所必须坚守的基本理念。本着"艺术自治"或"艺术自律"的精英主义原

① 《马克思恩格斯全集》第2卷,人民出版社1995年版,第67页。

则,"一般艺术学运动"始终致力于划清自身的研究边界,并且,为了标举艺术的独特性,艺术理论家往往希望将艺术置于"遗世独立"的至高无上地位,以凸显艺术高居于其他文化之上的卓尔不群。"全面的美学自治意味着美学主体——艺术完全地独立在了它的宗教、科学和社会政治、经济功用——例如艺术市场之外。自治思想给予美学一个范围,它当然是自治的,但是也是局限于自我的、封闭的、与其他人类活动隔离的、与日常生活隔绝的。"①但在这种"为艺术而艺术"的精英主义原则指导下,艺术学理论为自己划定了严格的研究边界,越来越陷入自身的圈限,落入"画地为牢"的困境。甚至,由于专业化的分工越来越精细,即使在艺术学科的内部也形成了难以对话交流的阻滞状态。与之相反,多学科、跨学科研究主张将艺术置于整体文化系统中,将艺术作为人类文化创造活动的有机组成部分,在两者的互动阐释中探求艺术的文化意义与价值。

运用多学科、跨学科的方法研究艺术,突破了传统单一学科体系的研究模式。在传统的学科体系观念里,一门学科的建立必须有自己独立的研究对象和范围,在此基础上确立起独立的学科意识和专门的研究领域,由此建立起专门化的学科。这种专业化、专门化的学科体制,经由现代大学专业知识的教育已经培养和树立起"术业有专攻"的专业精神。应该看到,学科的专业化、专门化有它的优长之处,但是它也带来了自身封闭的束缚,限制了研究的视野,阻塞了博采众长的通道。多学科、跨学科研究打破了这一坚固的传统学科意识,试图在不同学科的交叉融合中寻求理论创新的生长点。我们知道,艺术创作是一种十分复杂的综合性文化创造活动,包含物质和精神领域的各个层面,需要广博的人生阅历和知识视野。这就要求艺术学研究与其他相关学科进行广泛的交流与融通,因此,多学科、跨学科对于艺术学学习和研究来说尤为重要。

同时,多学科综合研究方法不仅突破了艺术自治的封闭体系,建立了艺术活动与生存世界的广泛而又紧密的联系,同时,它更是艺术不断发展变化的一种理论上的反应。例如,艺术传播学的兴起,是当代大众传播媒介迅速发展的时代产物。伴随信息技术的发展,大众传播媒介不仅深入广泛地影响和改变了人们的思想观念、思维方式和行为方式,也改变了艺术生产与传播的方式,并催生出一些新型的艺术形式,如新媒体艺术等,这就需要使传统艺术学与现代传播学建立沟通,通过多学科综合的理论

① 马克·西门尼斯:《当代美学》,文化艺术出版社 2005 年版,第 16 页。

阐释来解答新时代所提出的新的艺术问题。

当今时代是人类文化思想上最具创新变革的时代，艺术需要不断地创新，艺术理论也同样需要不断地创新。在创新的强烈诉求中，人们越来越认识到方法变革对于理论创新的重要意义。作为一种新兴的艺术学研究方法，多学科、跨学科的综合交叉研究突破了传统艺术学研究模式的束缚，新思维、新观念、新视野、新方法、新概念层出不穷，凸显了当代艺术学学科建设的前沿意识和创新精神，促进了当代艺术学理论的繁荣，为当代艺术学发展开阔了更为广阔的空间，提供了不断创新的理论活力。

第一章　艺术本体

艺术的本体论追问源于哲学的本体论追问,属于艺术哲学或艺术理论中最为基础和根本,也是最为重要的前提性命题。面对艺术本体这样一个玄而又玄的形而上哲学问题,许多人也许会望而却步或敬而远之。其实,关于艺术的本体追问虽玄妙深幽,但离我们也并不遥远,可以说,它已经内在于我们平常对艺术的思考之中。当我们提出艺术是什么、有何用处,以及艺术的意义是什么等疑问时,我们也就在某种意义上进入了艺术的本体论追问。这种本体追问诱惑我们去找寻某种艺术本源性的内在规定,试图去解答"艺术何以成为艺术"或"艺术如何成其为自身"等难题。那么,关于艺术的本体追问究竟意味着什么?缘何艺术本体问题成为艺术学理论的前提性命题?不同哲学派别的本体论思想对艺术本体追问有哪些启示性意义?无疑,对这些问题的探索,将为我们进一步思考和理解艺术,提供前提性的方法视域和理论基础。

第一节　艺术本体的提问方式

鉴于艺术本体问题的复杂性,我们并不想直接给出一个关于艺术本体的界定或答案。在此,我们将侧重点转移到对艺术本体的提问方式或思维方式本身的考察上来。也就是说,在我们进入艺术本体这一题域时,首先需要对本体论的提问方式或思维方式本身进行前提性的反思和批判。人们为什么会提出本体的问题?本体问题的意义何在?这种提问方式形成了怎样的思维方式?或者,这种提问方式是在怎样的思维方式背景中和规定中展开的?进一步的问题还有,这种提问方式或思维方式是否合情合理?它的优长之处和欠缺之处在哪里?

一、本体论问题的原初涵义

关于本体的探求一直是哲学中最为重要的根本性问题。尽管对"本体论"哲学有不同的解释,但它所探寻的核心问题是"存在之所以存在"的本源性基础和根本性依据。虽然,中国哲学没有西方严格意义上的Ontology,是否翻译为"本体论"也还存有许多争议,但对世界万物的本源性探寻一直是人类所共有的思想诉求,本体论问题在不同的人类文化思想中都始终存在。在此,我们从最广泛的意义上使用"本体"或"本体论"概念,其义涵盖所有关于事物本源性或根本性的问题。

在汉语中,"本"与"体"都源自于树木之根的象形。"木下曰本,从木,一在其下。"(许慎:《说文解字》)本即是根,根即是本。"体"是指"本""根"的生长发育,因而,"体有万殊,物无一量""其为物也多姿,其为体也屡迁"(陆机《文赋》)。"体"源于"本",摇曳多姿,繁华茂盛。宋代思想家朱熹曾形象地论说道:"太极如一本生上,分而为枝干,又分而生花生叶,生生不穷。到得成果子,里面又有生生不穷之理,生将出去,又是无限个太极,更无停息。"(《朱子语类》)远古先民们在种植的生产实践中体验到"本"或"根"对于万物生长的重要意义,"根深叶茂""根深蒂固""固本清源""追本溯源"等等,都可以说是某种关于本体论问题的直观经验表达。由此衍生出"根本""本源""本质""本然""本来""根源""根据""根由"等诸多概念。"可见,对'本'的信赖和推崇深深植根于农业民族的自然观中,成为中国传统中的一个基本哲学隐喻,所以中国传统'本体论'又称'本根论'"。[①] 值得注意的是,中国思想中"本"的本源性与"体"的生成、生长性,构成了一个有机的整体。也就是说,本体论问题既关乎事物的本源性,也关乎事物的生成性。这一点,对我们理解广泛意义上的艺术本体论问题,具有十分重要的意义。

总而言之,本体论问题是我们经验到的关于事物生成、生长的一些根本性问题。这一点,无论对西方还是中国来说应该都是适用的。关于艺术的本体追问虽玄妙深幽,但离我们也并不遥远,可以说,它已经内在于我们平常对艺术的思考之中。当我们提出艺术是什么、有何用处,以及艺术的意义是什么等疑问时,我们也就在某种意义上进入了艺术的本体论

[①] 邓晓芒:《论中西本体论的差异》,《世界哲学》2004年第1期。

追问,自然也就成为艺术学理论反思的题中应有之义。

虽然本体论问题是我们经验到的关于世界存在的根本性问题,但是在将本体问题上升为一种哲学思维方式的过程中,不同的文化背景、不同的思考方式,会发展出不同的本体论。因此,中西方关于本体论的追问依然存在着很大的不同。大致上说,从古希腊开始的西方传统哲学将追问"存在之所以存在"的本体论确立为"第一哲学"之后,本体论问题越来越形而上学化,形成了理性化、抽象化和知识化的本体论传统。相较而言,中国的本体论问题则并未形成系统的理论知识体系,更多地保留了体验性、生成性和生存性的特征。

二、传统本体论的批判

这里所说的传统本体论主要是指西方的传统本体论。西方传统哲学关于世界存在的本体论追问,可以描述为一种刨根问底式的本体论追问方式。一般来说,由于本体论问题关乎的是一些根本性问题,也就决定了这种思维方式具有某种刨根问底的特征。但是,如果将这种刨根问底的追问方式发展为单极或推向极端,不仅会暴露出许多弊端,最后还会失离本体论问题的原初本义。用一个形象的比喻,即"刨根问底"就是将事物本身或问题本身"连根拔起"后放在一个纯净的理论状态下来思考,就好比将植物放入实验室的器皿之中来观察一样,但根系一旦脱离了根植于其中并赖以生长的环境,必然会枯死。正是在这种刨根问底的本体论方式的引导或规定下,人类对自身的生命进行了高度的科学化、抽象化、数字化、技术化处理,其结果是将人类的命运引向更为美好的世界,还是将生命"连根拔起"、使其真空,最后损毁以至终结自身?所有这些都是需要我们认真思考的问题。

现代主义文学大师卡夫卡曾意味深长地说:"拔根的事我们都参加了。"卡夫卡所说的我们都参加了的"拔根的事"是指什么?我们在何时以怎样的方式参加了"拔根的事"?对此,当代学者张志伟解释说:"这话听起来令人恐慌。……我们为什么会感到恐慌呢?因为我们不知道那根是什么。它却被我们拔了。我们会隐约感到这事与死亡相关……我们之所以感到恐慌是因为我们在不知道的情况下可能把什么弄死了,而这被弄死的东西与我们有什么关系,我们竟然也不知道。这不令人恐慌吗?也许这被弄死的东西就是我们赖以生存的基础,就是我们自己的根,就是

我们的昨天,甚至就是我们的明天,难道这还不令人恐慌吗?"①根就是我们生命赖以生存的基础,而拔根就意味着走向灭亡。令人费解的是,提出本体论问题的初衷,显然是为了寻找我们赖以生存的根,但是西方传统本体论却在寻根的过程中把根拔掉了,出现了"本体的遗忘"或"存在的遗忘"等现象,致使人类不得不面对"无根所依"或"无家可归"的流离失所状态。那么,如何理解卡夫卡所说的我们都参加了"拔根的事"呢?关键在于,对西方传统本体论思维进行必要的反思和批判,以认清这种刨根问底式的本体论思维究竟在哪里出现了问题。西方传统本体论的弊端有许多,在此我们重点从实体本体论和逻辑本体论这两个主要方面进行分析和反思。

首先,传统本体论把本体客体化、实体化,将本体处理为冷漠的物体。传统本体论将本体预设为某种实际存在的客观物体,意思是它如同我们平时面对的事物一样,总是某种实在实体,只不过与一般的物体或实体相比,本体更具有本源性地位,是一种更基础、更高级、更终极的存在,但它依然还是一种实体性的存在。因此,本体论追问总是要回答"何物存在"。

实体本体论最大的问题是,一旦把本体问题完全客体化、实体化,就必然要求人们以一种纯粹客观的态度来面对本体问题,继而导致人们把"本体问题"处理成"物体问题",由此发展出一种以客观的自然科学态度处理本体的实体本体论思维方式。显然,把本体问题处理成物体问题是不合适的。如人的生命存在可以仅仅归结为一种物体存在吗?显然,人的心灵世界、情感世界、理想世界、文化世界、艺术世界,都不可以简单地处理为一种物体性存在。如果可以的话,生存的根基势必会被冰冷的客体所覆盖,生命世界就会变为冷漠、机械的物体世界,人和生命都会被物化。这就是卡夫卡所说的"拔根"——拔去了生命的根,使之归于无生命的物体性世界。

将这种实体本体论哲学应用到艺术本体论上,就会把艺术仅作为一个物件来对待,艺术的本体论任务就自然是完成对客观物体的模仿或再现。但是,艺术作为一个物品存在,并不是客观冰冷的实体。海德格尔在《艺术作品的本源》中认为,思考艺术作品的前提是把艺术品与纯然的物品区分开来,他说:"艺术作品远不只是物的因素,它还是某种别的什么。

① 张志伟:《是与在》,中国社会科学出版社2001年版,第1页。

这种别的什么就是使艺术家成其为艺术家的东西。"在海德格尔看来,艺术作品建立了一个世界,而"一块石头是无世界的。植物和动物同样也没有世界。它们不过是一种环境中的掩蔽了的杂群,它们与这环境相依为命。与此相反,农妇却有一个世界,因为她居留于存在者之敞开领域中"。① 在艺术世界中,我们"见物生情""睹物思人","使物皆着我之色彩",物的世界也就是生命的世界。

其次,传统本体论把本体抽象化、概念化、逻辑化,将本体处理为抽象的逻辑。传统本体论追问事物背后所存在的本源基础或终极根据,即规定事物之所以存在的具有普遍概括性的本质规律。因为,事物的普遍概括性本质规律隐匿在事物背后或隐匿在事物之中,这就引出一个问题,即如何通达或实现对于事物的普遍概括?这个问题的实质是,人的思维如何切近事物的本质规律。传统本体论认为通过思维逻辑可以把握事物的本质规律。因此,事物的本体、本质或规律也就是"逻各斯"(logos),意为理念、理性。

逻辑本体论最大的问题是,一旦把本体问题完全逻辑化、概念化、抽象化,就必然要求人们以一种抽象的概念方式来面对本体问题,也就把"本体问题"处理成"逻辑问题"。本体即逻辑,由此发展出一种以抽象的逻辑学态度处理本体的"逻各斯中心主义"的思维方式。显而易见,传统本体论只能抽象地设想"本质""规律"等概念。在这种抽象的本质论追问中,人们只能依靠逻辑、概念、定义来抽象地把握事物的本质规律,从而使本体论思考越来越远离现象,本体论哲学也就变成了一种抽象的"概念哲学"或"逻辑哲学",正如存在主义哲学家克尔凯郭尔所说:"哲学和哲学家高傲地抛弃了生存,正是由于把人类实践的最高依据设定为抽象的结果。……除非我们不严格地理解人的生存,否则没有激情的生存是不可能的。"② 显然,把"本体问题"处理成"逻辑问题"也是一种"拔根的事"。

这种"拔根"的事,在艺术哲学中往往表现为将艺术本体问题转变为艺术本质问题。但是,把艺术的本质规定为某种抽象的概念定义,不足以说明艺术是什么,因为这种对艺术同一性的抽象概括抽干了鲜活、丰富的艺术生命。我们看到,艺术本质论将艺术置入"逻各斯"体系之内进行抽

① 海德格尔:《林中路》,上海译文出版社1997年版,第3、29页。
② 转引自邹诗鹏:《生存论研究》,上海人民出版社2005年版,第61页。

象的分解,结果把活生生的艺术有机体给肢解了,艺术学理论因而蜕变成了对艺术本体的"拔根"。"拔根"的结果是,我们可能会知道一系列关于艺术本质的概念定义,而对艺术本身、艺术创造和艺术欣赏却一无所知。实际上,艺术作为以感性形式呈现世界的一种方式,最忌概念化、逻辑化的表达方式,否则只会越来越远离艺术本身,以至于最后完全遗忘艺术存在的意义。

总之,无论是实体本体论还是逻辑本体论,传统本体论思想已经成为一种坚固的思维方式,沦为一种思维定式。这种传统本体论思维方式对艺术本体问题的思考,其主要影响在于,几乎所有的艺术学理论都将艺术本体问题转换为艺术本质问题,并形成了艺术学理论中的本质论或本质主义思维模式。例如,艺术本质论几乎成为所有艺术理论教科书的最基本问题。

通过上述对实体本体论和逻辑本体论的分析,应该将"艺术本质问题"返还为真正意义上的"艺术本体问题",以使我们能够从本源性意义上寻找艺术的本体,而不是参加对艺术的"拔根的事"。我们认为传统艺术本质论的不足主要表现在以下几个方面:第一,艺术本质论将抽象的本质与具体的现象对立起来,认为抽象的存在是唯一真实的存在。这样,抽象的艺术本质概念是真实的,而艺术现象却变成了虚假的事物。这是柏拉图以来的"理式论"的延续和发展。第二,艺术本质论将本质的存在和人的存在对立起来,把以人学为旨归的活生生的艺术存在看成了远离人和生活的冷漠的客体存在。第三,艺术本质论追求绝对的客观实体性,其实在艺术中这种绝对的客观实体性是根本不存在的。艺术中的本质主义者将自然的属性作为实体,如此一来,丰富多彩、气韵生动的艺术世界被无主体的客观物质所宰割,成为与人类生存没有联系的理论体系。第四,艺术本质论是建立在科学思维基础之上的,把本体当作局限在认知领域里的认识,这样就把艺术变成了实证科学。艺术本体论不仅包括艺术是什么的问题,而且也包括艺术的意义问题,这是实证科学的知识论所无能为力的。

三、现代本体论的复兴

针对传统本体论逐渐暴露出的形而上学缺欠和弊端,20世纪现代西方思想界发动了对传统形而上学本体论的猛烈攻击,批判与颠覆本体论

的声音此起彼伏、不绝于耳,传统本体论进入危机阶段。在哲学领域,本体论危机造成的直接理论后果是"哲学的终结"或"形而上学的终结";而在艺术领域,本体论危机造成的直接理论后果是"艺术的终结"或"艺术哲学的终结"。

从历史角度看,传统本体论危机是西方社会危机在文化思想领域的反映。20世纪是一个危机四伏的世纪。19世纪末,尼采高声疾呼"上帝死了",颠覆形而上学本体论,宣布西方文明价值体系的崩溃瓦解。从哲学的角度看,时代危机根基于传统本体论所奠基的"拔根的事"。传统本体论执着寻找的世界本体根据、统一图景或终极解释在严酷的现实面前土崩瓦解,支离破碎。现代西方哲学之所以要对传统本体论进行颠覆批判,其理由在于传统本体论在永恒、普遍本质规律的追求中,隐含着将世界纳入同一性的独断论危险。绝对同一性就是要求事物符合一个统一的本质规律,要求世界规范到一个共同的逻辑上来,这就导致了本体论的独裁决断,导致"形而上学的恐怖",即消灭多样差异。

我们看到,传统本体论的极端发展确实带来了许多消极的后果,传统本体论的危机实质就是整个时代危机的理论反映。然而,仅仅宣布传统本体论的终结,并未真正解决哲学所面临的时代问题。因为宣布本体论终结,并不意味着人们不再追寻世界的普遍意义,而只能接受支离破碎的现实命运。换言之,人们无法忍受世界进入全面的虚无主义状态,正如陀思妥耶夫斯基所说"人总要信点什么"。这就从某种意义上证明人们依然需要某种意义上的本体论哲学,即不断询问人及其存在的根本性问题。也就是说,人类依然需要某种本体论的追问。

现代本体论的主要任务是生存本体论的建构,它宣布与人无关的终极存在和终极解释是无效的。对此,当代美国分析哲学家蒯因提出了"本体论承诺"的观点。在蒯因看来,无论是哪一种哲学都无法回避"本体论承诺",即哲学总是要回答关于存在的根本性问题。蒯因也反对将本体论问题归结为"实体本体论"或"逻辑本体论",反对绝对同一性的本体论独断,提倡宽容原则和实验精神,认为人们可以有不同的本体论选择,以此复兴现代哲学的本体论。

应该明确,现代本体论是与传统本体论不同的一种新的哲学本体论。虽然两者都属于哲学本体论的范畴,但实质精神却有着重大的不同。在此我们提倡以现代本体论作为追问艺术本体问题的哲学基础,以克服传统艺术本体论存在的理论缺欠,因此,澄清传统本体论与现代本体论之间

的不同,就具有十分重要的理论意义。那么,现代本体论与传统本体论存在哪些差异呢?

第一,现代本体论承认本体论的差异,认为不同的本体论状态可以选择不同的本体论理论,从而改变了传统本体论固守的独断排他性。传统本体论认为本体论寻找的是终极绝对的唯一存在或唯一真理,自认为是绝对真理的代表,这就预设了只能有一种本体论是正确的理论,从而排除其他的本体论存在的合理性。其实从不同的角度看,人们对根本性的问题总会有不同的看法,也总会提出不同的根本性问题。理解这一点的关键在于,需要我们从更为宽泛的意义上理解本体论问题,即将本体论问题理解为人类面对不同存在状态时,必然会提出不同的根本性问题。比如,从肉体生存的角度看,有人认为物质欲望的满足是人类生存的根本性问题,这往往决定会将物质或物欲作为世界存在的本体论依据;从人类情感的角度看,有人认为爱情是人类生存的根本性问题,甚至可以为了爱情选择放弃或牺牲肉身的物质存在,这就决定了会将情感作为世界存在的本体论依据;从科学的角度看,本体论问题就是研究客观的物质世界,这就把物质实体作为世界的本体;从人文的角度看,本体问题就是关乎人类生存境遇的问题,这就把人的生命存在意义与价值作为世界的本体,本体论的根本问题就不再是"有物存在",而是"意义何在"的问题;而从生存本体论角度看,人即本体,情感、意志、烦恼、焦虑、恐惧等不同程度地构成不同的本体论前提。也就是说,不同的本体论状态决定了不同的本体论差异,而不同的本体论差异也自然决定了不同的本体论理论。

蒯因在本体论选择上之所以提出宽容原则,就是承认不同的本体论状态可以有不同的本体论理论。从"宽容原则"的本体论立场看,我们反对以独断论的立场预设具有普遍概括性的艺术本质。艺术本质论企望找到一个关于艺术本质的普遍规定或发现一条艺术发展的必然规律,试图以这种本质规律为尺度衡量或区分艺术与非艺术,进而为艺术制定绝对有效的标准和法则。这无疑会限制艺术发展的多样可能性,造成艺术本质论的独断专制。正如我们承认和鼓励不同艺术风格的多元存在一样,我们主张以宽容的态度尊重不同的艺术本体论思考,承认不同的历史时期、不同的理论态度、不同的美学理念与不同的艺术本体观点,以拓展探讨艺术根本性问题的广阔空间。

第二,现代本体论反对实体存在的预设,认为"本体论承诺"的意义并不在于追究"何物存在"而是"我们说何物存在",从而消解掉传统本体

论预设的纯粹的客观实体。传统本体论预设一个不依赖人而存在的外在客观世界,这种外在客观实体存在与一个理论如何构造自己的本体论无关,这就把本体论问题完全实体化、客观化、实证化了,但作为根本性问题,本体论总是人所追问的本体论,即是人在提出他所关注的根本性问题。离开了人"如何说何物存在",也就没有所谓的具有根本性的本体论问题了。因此,"'本体论承诺'并不具有预设实体存在的意味,它仅仅涉及一个理论如何使用关于本体论的语词去构造自己的本体论。在这种意义上,'本体论承诺'更像是一种指导一个理论如何构造本体论的方法,而不是简单地承诺这个理论中所预设的实体的存在。"①所谓"说何物存在",意在强调人们通过某种理论框架或理论话语来表达对根本问题的理解,以此建构事物的本体论。在此,语言命名的意义得以彰显出来,人们通过语言的命名揭示或赋予世界意义,所有本体论问题实质上都是人们对于自身所理解的根本性问题的言说或阐释。正如海德格尔所言"语言是存在之家",以怎样的语言来言说根本性问题规定了不同的本体论状态,因而,不同的言说方式规定了不同的思维方式,表现为不同的本体论立场和态度。

从"如何言说艺术本体"的角度看,艺术是一种命名,一种惯例或一种共识。"艺术作品的本体论地位像游戏的本体论地位一样,至多是貌似本体论而已;任何为艺术下定义的企图都只能是导致唯我论或重言式;艺术的概念是不可决定的;概念的开放性和不确定性是概念的准确定义;最后,你或者借助一种言有所为的言语行为论,或者借助一种机制论得出以下结论:'艺术就是一切被命名为艺术的东西'。这个经验定义的循环性不仅不是诡辩,而且正是艺术作品的本体论特征。……艺术是一件自律的事情,它自我建立,自我命名,在自身找到自己的根据。"②

第三,现代本体论确立了人类生存的本体论优先地位,强调人的生命存在对于世界存在的本体论意义,用生存本体论取代实体本体论,从而扭转了传统本体论"见物不见人"的理论弊端。生存本体论是指将人的生命作为本体承诺的理论。生存本体论把人的生命作为本体的承诺,表明了"人生此在"的出场状态,强调只有人的存在,才有人的世界,才有本体

① 叶秀山、王树人总主编:《西方哲学史》第8卷(下),江苏人民出版社2005年版,第775页。

② 迪弗:《艺术之名》,湖南美术出版社2001年版,第12页。

论的存在,即"人生此在优先"的生存论原则。前面我们讲到20世纪本体论哲学面临全面的危机,所有危机最为核心的问题无疑是人的危机,传统本体论哲学越来越抽象地关注实体存在,人的生存问题几乎完全消失在哲学视野之外。比如,大家熟知的,传统哲学教科书将"物质第一性,还是意识第一性""思维与存在是否统一"等问题作为本体论追问的哲学基本问题,而人的生命存在、人的生存境遇、人的生活意义、人的价值信仰等与人类命运息息相关的"人生哲学"或"生命哲学"问题却被彻底地遗忘了。法国文艺复兴时期著名人文主义者蒙田写道:"世界上最重要的事情就是认识自我。"当代德国哲学家卡西尔认为:"认识自我乃是哲学探究的最高目标——这看来是众所公认的。在各种不同哲学流派之间的一切争论中,这个目标始终未被改变和动摇过:它已被证明是阿基米德点,是一切思潮的牢固而不可动摇的中心。……在这里,我们获得了对于'人是什么?'这一问题的新的、间接的答案。人类生活的真正价值存在于这种对于人类生活的批判态度中。"[①]

只有人类才有艺术,人是艺术创造的本体,艺术作品是人的生存状况的感性展开。在漫长的艺术发展历程中,人的生命存在、人的生存情态、人的生活意义、人的理想价值,无疑构成了艺术的永恒命题。艺术的本体扎根于人类生命存在的本体之中,艺术本体论问题的最高目的是人类以艺术审美的方式实现自我表达、自我塑造、自我理解。因此,艺术本体论问题也就是生存本体论问题,艺术本体论探寻内在于生存本体论之中。

第四,现代本体论确立了人类生存的生成性原则,强调人的生命存在的动态敞开性,强调人的生命存在的历史生成性,反对传统本体论预设的凝固静止的永恒不变本体,从而扭转了传统本体论以静止凝固观点看待世界的理论弊端。传统哲学将本体理解为一个绝对永恒的实体,似乎有一个现成或已成的千古不变的本质或规律等待我们去找寻和发现,一旦人们找寻或发现了这个永恒的本质或规律,一切就都在人们的掌握之中了,仿佛人类因此也可以无所不知、无所不能地过上安枕无忧的生活了。但是人并不是一件现成或已成的物品,人类生命存在是一个生生不息的运动过程,用静止凝固的本体去规定不断生成发展的生命活动,无疑会陷入形而上学的谵妄。"生生之谓易",生命的大化运行万象生机、变化无常,向无限的可能性开放。生存本体论与实体本体论不同,将存在理解为

[①] 卡西尔:《人论》,上海人民出版社1985年版,第3—8页。

向未来无限敞开的生成性过程。存在不是一个实体化的名词,而是一个生成性的动词,是一个面向未来可能性的未知数,生命因其面向未来的无限可能而充满了诱惑和魅力,同时也充满了艰辛与苦难。只有在历史与时间的流变运动和生成中,才可能领会世界及其生存的本体性问题。

从历史生成性原则看艺术本体,根本不存在一个预先设定的永恒不变的艺术本体或本质,也没有"放之四海而皆准"的所谓纯粹客观的艺术规律。艺术本体在历史与时间中生成,艺术伴随着历史时代的发展而发展变化,不断地创新,不断地突破。艺术本体的生成性原则向我们表明,必须以历史的眼光、生成的视域、流变的辩证法来思考艺术本体。同时,生成性原则也势必包含着多元差异性的原则,即以宽容和实验的精神看待艺术的本体论问题,防止传统艺术本体论或艺术本质论的形而上学的独断专横。艺术本体与艺术创造一样,需要尊重历史,尊重发展,尊重实验,鼓励创新流变。

第五,现代本体论承诺了本体论探寻的意义价值维度,将本体追问与意义追问紧密地连接为一体,发展了价值本体论的哲学方向,反对保持所谓客观中立立场的实体本体论,从而扭转了传统本体论缺失生存与价值追问的理论弊端。陀思妥耶夫斯基说:"人类生存的秘密不在于只是活着,而在于为什么活着。人如果没有一个为谁而活着的牢固的信念,他就不配活着。"他反复强调"人总要信点什么"。[①] 对于人而言,纯粹客观世界是一个无意义的冰冷世界,而与人相关的世界总是一个意义与价值的世界。生存本体论关注"人活着"的生存境况,而"人活着"的根本性问题在于"活着的意义",人是否能够对"人活着"的意义与价值做出明确的回答,乃是判定人之为人的根本性标志,这一根本性问题同时也是判定哲学本体论的重要标志。因此,人类生存的意义问题,就成为现代本体论的重要议题。从价值本体论的意义上看,现代哲学本体论承诺的根本性议题在于生存意义与价值的承诺。

从意义与价值的本体论维度看,艺术本体论问题显然不可能远离对艺术的意义与价值的追问。无论从何种意义上说,艺术的世界绝不是一个只关乎纯粹客观的冰冷世界,艺术家也不可能像科学家那样守持所谓价值中立的客观态度。艺术何以是艺术?海德格尔认为,艺术不是时空之外、永恒不变的理式,而是一场历史性的事件,这事件即他所谓的"世

[①] 转引自邹诗鹏:《生存论研究》,上海人民出版社2005年版,第192页。

界与大地的争执",发生在作品中的这一事件使作品成为作品。"生存"或者"存在"就是艺术终极意义所在。不存在脱离人的艺术的先验本体或本质,也不存在与人无关的纯粹的艺术客体或实体。规定艺术本身的不是永恒不变的存在者而是一场历史性的事件,表明了艺术的生成性特征,艺术作品作为真理的保存者在历史境遇中不断获得意义的积淀和阐发。因此,艺术作品的意义与价值正是"人为什么活着"的意义追问与价值追寻。艺术的世界就是意义与价值的世界,艺术世界的创造实质上也就是意义世界的建构,它以感性的方式表达着人类对于生命存在的价值关怀和意义求索。一旦丧失了意义世界的建构,艺术自身价值也势必会丧失殆尽。从此意义上说,现代艺术的本体论问题必须在价值本体论或意义本体论的维度上加以理解和展开。

如前所述,艺术学的创新就是对艺术加以本体的承诺的结果,并为艺术提供理论基础,也就是说,任何艺术学创新都要以本体论的承诺作为前提。首先,艺术的本体论承诺构成了艺术学理论的基础和首要任务,它决定艺术研究的方向。其次,艺术的本体论承诺体现出艺术自身发展的内在要求。长期以来,艺术的本体问题被遮蔽了,我们把艺术作为对本体论的承诺就是对终极价值的追求,将本体承诺的结果理解为使人的存在向未来敞开和变化生成。再次,艺术的本体论承诺在艺术的研究中具有价值定向的作用。艺术的本体论承诺不是事实的认定,而是一种价值判定,具有以生命信仰的价值维度,为艺术实践奠定精神坐标。如果没有艺术的本体承诺,艺术就会陷入价值危机。当代艺术危机的根源即是无法克服的意义与价值的危机,当代艺术正承受着价值判断危机带来的混乱。要避免这种混乱,就要确立新的本体承诺,才能找到艺术赖以安身立命的精神家园。最后,艺术的本体论承诺是对艺术本体意义的追寻。现代艺术的本体论追问,不属于事实结构而属于意义结构。对艺术的本体理解即是对生命意义的领悟,是对意义的合理性的追求,而不是对客观事实的实证性判断。人类在艺术本体的意义探寻中领悟自身的存在,进而找寻生命存在的意义和价值。

第二节　艺术本体的历史追问

正如在人类思想史上从未停止对存在的本体论追问一样,在艺术史上理论家们也从未停止对艺术的本体追问。在不同历史时期,人类所面

临的根本性问题会有所差异,因而出现过不同观点的哲学本体论和艺术本体论。我们应该以宽容态度来看待观点各异的艺术本体论问题,承认艺术本体论的历史性差异及局限。了解和反思这些历史上对艺术本体的探讨,对于我们学习艺术学理论是十分必要的,对于我们今天反思艺术本体具有十分重要的启示性意义与历史性价值。

在本体论哲学思维方式的影响下,艺术学理论历史上关于艺术本体的质询,出现了再现本体论、表现本体论、审美本体论、形式本体论、心理本体论、生存本体论等许多重要观点。

一、艺术再现本体论

"再现"(representation)可以说是艺术学理论中影响最为深远的古老概念之一。艺术再现是指艺术所具有的摹写、反映和认识客观世界的一种特殊方式和功能,亦称艺术的再现性。一般来说,艺术再现论坚持从客观现实世界出发来理解和界定艺术,并将艺术比喻为反映外在客观世界的一面镜子。通常,艺术再现论也称为"艺术模仿论"。

艺术再现论的哲学基础立足于实体本体论、自然本体论、客观本体论、物质本体论之上,体现为一种客体主义的哲学思维方式。艺术再现论强调艺术世界依赖于现实世界,坚持本体存在的客观实体性原则,把客观实体存在看作是艺术存在的本源性基础,认为艺术必须从客观现实出发,追求艺术模仿的客观真实性。它将艺术本体视为对客观世界的再现,将艺术作品对现实世界的模仿看作艺术的本体特征。

关于艺术再现的论述,最早见于古希腊时期,先哲们认为艺术的本源或本质在于模仿自然。德谟克利特说:"在许多事情上,我们是模仿禽兽,作禽兽的小学生的,从蜘蛛那里我们学会了织布和缝补,从燕子那里我们学会了造房子,从天鹅和黄莺等歌唱的鸟那里学会了唱歌。"[①]柏拉图以其本质主义的"理式论"哲学为基础,建立了极具理论色彩的艺术"模仿论"。柏拉图分构了三个不同的世界:理式世界、现实世界和艺术世界。理式世界是绝对的最高的真实本体,是世界存在的本质或本源;现实世界则是理式世界的摹本;艺术世界模仿现实世界,因而成为"模仿的模仿",远离最高的真实本体。以此为理据,柏拉图以绘画中的床为例,

① 伍蠡甫主编:《西方文论选》上卷,上海译文出版社1979年版,第4页。

把床分为"理式的床""现实的床"和"艺术的床",提出了著名的关于艺术模仿的"床的隐喻"。在他看来,"艺术的床"是"现实的床"的模仿,而"现实的床"则是"本质的床"的模仿,因此,"诗人只知道事物的表面现象,只能模仿制造幻象"。柏拉图提出了艺术模仿如何超越现实世界或现象世界,从而达到本质真实的问题,虽然他得出的最后结论否定了艺术模仿。这一思想可概括为"本质模仿论",区别于一般的"现象模仿论"。亚里士多德继承并改造了柏拉图的思想,建立了早期体系化的"艺术模仿论",并积极地肯定艺术模仿的价值。在《诗学》中,他最早把艺术和技术加以区分,明确了艺术最根本的特性就在于模仿,并以"模仿论"为核心对艺术创作、艺术种类、艺术起源、悲喜剧等艺术问题进行了较为系统的论述。后来,古罗马美学家贺拉斯也继承了艺术模仿说,进一步提出艺术模仿自然的观点,强调艺术要贴近真实,倡导艺术家"到生活中、到风俗习惯中去找模型,从那里汲取活生生的语言"①。文艺复兴时期的许多艺术家理论家都喜欢使用"镜子的隐喻"来形容艺术,认为艺术应该像一面镜子一样映照现实世界。艺术大师达·芬奇说:"画家的心灵应该像一面镜子,永远把它所反映事物的色彩摄进来,前面摆着多少事物,就摄取多少形象……用这种办法,他的心就会像一面镜子真实地反映面前的一切,就会变成好像是第二自然。"②经由 17 世纪的古典主义,一直到 19 世纪的现实主义,无论从艺术创作上,还是艺术理论上,艺术再现论逐渐成为不可撼动的艺术法规。总之,在古希腊文化思想影响下,侧重再现模仿的艺术本体论一直占据统治地位,形成了注重再现性的西方艺术传统。

一般地说,强调从艺术反映的外在客观对象方面理解艺术,将艺术理解为现实生活的反映,将艺术隐喻为反映客观世界的一面镜子,还是具有一定的合理性依据,这大概也是"艺术反映生活"等观念一直沿袭到今天并被大众所广泛接受的一个原因。因为艺术家和艺术作品都无可逃脱地置身于客观的现实生活背景之中,无论何种形式的艺术创作都有一个如何面对和处理客观现实对象的问题。但是从艺术本体论的角度看,将艺术本体规定为客观世界的模仿再现,暴露出许多问题,也就是说,一旦我们把相对合理的依据确立为具有本体论意义的规定,就意味着把相对合理性偷换为绝对合理性,强调反映客观世界的艺术再现论也就成为所有

① 亚里士多德、贺拉斯:《诗学·诗艺》,人民文学出版社 1962 年版,第 152 页。
② 伍蠡甫主编:《西方文论选》上卷,第 183 页。

艺术的本质规定,这无疑就排除了艺术的其他方面,如艺术创作的主体因素。

大致上说,艺术再现论一旦进入本体论层面,所暴露出的理论弊端主要有如下几个方面:

第一,过分强调客体性而忽视了主体性。艺术再现论建立在传统的实体本体论哲学基础之上,预设本体即实体,强调本体的客观物质实在性,并将这种观点挪用到对艺术本体的规定。不可以将艺术品简单地归结为一般物品,因为艺术是人类主体创造的产物。而且,从多元本体论的角度看,艺术创造主体同样可以获得本体论的地位,因为离开了艺术家这一创造主体,就不可能有艺术品的创生。为了克服这一实体本体论难题,黑格尔甚至提出"实体即主体"的观点。在艺术史上,浪漫主义、现代主义等艺术思潮都高扬艺术创造的主体性原则,对过分强调客体性的艺术再现论进行了强有力的反驳。

第二,过分强调外在性而忽视了内在性。从人作为主体的角度看,所谓客体总是外在于人的客观存在。实体本体论坚定地确信外部世界存在着不以人的意志为转移的客观本质规律,如果还需要承认有一个内在的主体存在的话,那么,内在主体意识的任务也只能是如何通过客观认识去切近外部世界。按照这样的逻辑,艺术的根本任务也就只能被限定在如何如实地反映或摹写外在世界上。而明显的事实是,外部客观世界只有作为艺术再现或表现的对象时才有意义,或者说外部世界只能构成艺术创作的背景和对象,而不能构成艺术创作本身。从本体论的角度看,离开艺术内在性本身,反求助于外部世界来确立其本体,无疑取消了艺术自身的本体论根基。正如人只能通过内在自身力量来确证自己的意义价值,一旦将自我确证转让到外在于人的事物上,势必会造成人的外化、物化,即异化现象。总之,艺术的本体论承诺或确证不应该转让给异己的外部世界,而应该从其内在自身中寻找。在艺术史上,标举艺术自律性、自足性原则的"为艺术而艺术"口号的提出,可以说是对这种从外部世界确立艺术本体论的一种激进的反叛。

第三,过分强调视觉性而忽视了精神性。视觉性与艺术再现论的"镜子隐喻"紧密相关。其实,实体本体论中始终隐含着"镜子隐喻",即看得见的实体。这种自然哲学态度来自于人们的日常经验,通常我们说的"眼见为实"表达的就是这种日常经验,这种经验确立起一种注重视觉观看的本体论原则。美国当代哲学家罗蒂将其概括为"镜式本质论",法

国后现代思想家德里达将其概括为"在场的形而上学"。正是在"镜子"这一视像性隐喻的支配下,西方传统本体论始终执着于在场的实证性,追问"何物存在"。站在视像优先论的立场上看,人与世界的关系表现为"我看,故我存在"。也就是说,实体作为本体应该是可以看得见的"眼见为实"的实体。表面上看,视像优先性原则有利于绘画雕塑等视觉性艺术。但是应该注意到,实体本体论将视看限制在客观实证的视线中,这就将视看仅仅理解为看到某物存在,理解为看到某种东西存在。然而,艺术并不仅仅是呈现人们所看到的东西,还能呈现许多无法看到的事物,如心灵、精神、情感等等。这就提出了如何处理"眼"与"心"之间关系的问题,按中国美学的理解即是"虚与实"的问题。中国古典美学始终葆有一种"尚虚"的艺术精神,主张"虚实相生"的美学原则,不过于执着于"在场的实体",将再现的视像性作为表现精神情感的媒介,由此生成"气韵生动""情景合一"的艺术意境。从此意义上说,艺术家的使命也许恰恰在于"呈现那无法呈现的东西"。

 第四,过分强调现成性而忽视了生成性。再现总是对某一物的再现,模仿也总是对某一物的模仿,这就规定了再现模仿总是对已经存在的现成物的摹写呈现。也就是说,艺术再现论预设了已成之物或现成之物的第一性或优先性原则,这样,艺术只能亦步亦趋地跟随在现实之后去仿造某种已经存在的东西。当代英国著名艺术理论家克莱夫·贝尔曾十分尖锐地批评说:"再现往往是艺术家低能的标志,一位低能的艺术家创造不出哪怕是一丁点能够唤起审美感情的形式,就必定求助于生活感情;要唤起生活感情,就必定使用再现手段。每见到一幅画,他们就本能地将其形式与他们生活于其中的世界联系起来,……他们本来可以随艺术的溪流进入审美经验的新世界,结果却来了个急转弯,径自回到充满人生利害的世界来了。"[①]按照柏拉图的说法,即便艺术家模仿的床与木匠制作的床十分酷似,也不过是"现成的床"的复制模仿,这不仅意义不大,简直就是多此一举。按照现成性优先的逻辑,木匠当然要比画家地位高,因为木匠可以制作实体的现成品,而画家只能在平面画板上模仿现成品,不过是个低级的模仿者。从这个意义上说,现成之物、已成之物第一性或优先性原则决定了艺术再现模仿的机械摹写性,它基本上抹杀了艺术的创造性、生

① 克莱夫·贝尔:《艺术》,转引自滕守尧:《审美心理描述》,中国社会科学出版社1985年版,第412页。

成性和想象性功能。

二、艺术表现本体论

"表现"(expression)是与"再现"相对应或相对立的一个十分重要的艺术概念。艺术表现是指艺术所具有的表达或抒发主观精神世界的一种特殊方式和功能,亦称"艺术的表现性"。如果说,艺术再现论坚持从客观现实世界出发来理解和界定艺术,强调艺术客观真实地映照或反映现实世界,那么艺术表现论则坚持从主观精神世界出发来理解和界定艺术,强调艺术抒发情感、憧憬理想、塑造心灵的意义与价值。由于艺术表现论突出强调情感的表现,因此也被称为"艺术情感论"。

艺术表现论的哲学基础立足于精神本体论、主体本体论、情感本体论,体现为一种主体主义的哲学思维方式。艺术表现论强调艺术世界属于精神世界,坚持本体存在的精神性或主体性原则,将艺术作品对精神、心灵世界的表现看作艺术的本体特征。

我们看到,在实体本体论传统的影响下,强调再现客观世界的艺术再现论一直占据统治性地位,但与之相对立的艺术表现论也始终不断地发出自己的声音,并在论辩争执中逐渐获得了话语领导权。较早重视艺术主体因素的是古罗马艺术理论家朗加驽斯。他的《论崇高》是西方注重主体情感表现的理论先声,被后人誉为"浪漫派理论的奠基之作"。在《论崇高》中,朗加驽斯指出:"崇高风格是伟大心灵的回声。"他强调主体人格力量对艺术风格的决定性作用,突出天才、灵感、激情、想象等因素在艺术创作中的重要性。文艺复兴时期兴起的人文主义思潮标志着人的主体意识的觉醒与复苏。人文主义者高扬人性和人道主义,反对神性和禁欲主义,尊重人的个性、表达人的情感、肯定人的欲望,成为整个时代的风尚。17、18世纪,经验主义哲学提出"存在即被感知",赋予主观感觉经验以本体论或存在论的意义,对艺术审美经验中的感觉、想象、情感、欲望、快感等主体性因素进行了广泛的研究,为艺术表现论的发展提供了本体论的理论前提。19世纪,伴随着浪漫主义艺术思潮的勃兴,注重主体情感、灵感想象、理想愿景与个体心灵的表现论艺术观念,得到了空前的阐扬,从而形成西方艺术史上表现论美学发展的第一个高峰。英国浪漫主义诗人华兹华斯宣称,诗是强烈情感的自然流露,艺术创作不是外在动作和情节给予情感以重要价值,而是恰恰相反。最值得提及的是德国浪漫

派,他们更侧重从本体论的角度来看待艺术,认为唯有艺术才是这个世界得以存在的意义根据和价值本体。其中,最具代表性、被誉为"浪漫王子"的诺瓦利斯主张"诗是对感性、对整个内心世界的表现",并认为"诗是一种纯真的绝对的真实",他号召人们"走向内心",超离有限的现实世界,回归到本真的艺术世界。

到20世纪初,表现论美学出现了第二个高峰,表现主义成为现代美学思潮中影响最为广泛的美学和艺术流派。其中,以意大利美学家克罗齐和英国艺术理论家科林伍德为代表,建构了以情感表现为核心的美学和艺术理论体系,使艺术表现论具有了完整的理论体系。表现主义美学因此也被称为"克罗齐-科林伍德表现说"。

克罗齐的表现主义美学建立在"心灵的哲学"基础上,将艺术本体界定为心灵的直觉,直觉即表现,艺术即心灵创造性的表现。与传统本体论把实在作为世界的本体不同,克罗齐认为"心灵是现实,没有一种不是心灵的现实","心灵主要是活动,而心灵活动是全部的现实"。直觉在"心灵的哲学"中具有十分重要的位置,它是心灵活动的原发点和起始点,而"艺术是纯粹的直觉或纯粹的表现",因而美学或艺术哲学就是关于直觉的科学。在此基础上,克罗齐提出艺术表现论最为核心的命题:"艺术即直觉,直觉即表现。""艺术即直觉"首先意味着,艺术是一种心灵赋形的创造活动;其次,"艺术的直觉总是抒情的直觉",艺术的表现总是体现为情感的表现,因此,艺术是一种抒情的表现;再次,"艺术即直觉"还意味着艺术是一种创造意象的想象活动。① 值得提及的是,在建立艺术表现论理论体系的过程中,克罗齐对艺术本体论的传统观点进行了彻底否定。他否定艺术是一种物理事实;否定艺术是一种功利活动;否定艺术是一种道德活动;否定艺术是一种概念知识。在克罗齐看来,艺术作为人类伟大的创造,与其他人类活动不同,其最根本的特征就是直觉性、情感性、意象性,高扬了审美的主体性。

科林伍德继承了克罗齐艺术本体论的基本思想,认为艺术作为情感的表现,是审美主体的一种想象性创造。科林伍德反对把外部客观对象或抽象的理式作为美和艺术的本体,主张把内在主观情感作为美或艺术生成的终极基础和目的,突出强调艺术的表现性、审美性、情感性、想象性和创造性等特征。在早期著作《艺术哲学新论》中,科林伍德就已经指

① 克罗齐:《美学原理·美学纲要》,第227—229页。

明:"艺术的终极目的是创造美,而美恰好是想象的","想象必须服从主观的必然性",因而,"可以随意地去想象,客观的必然性不能限制可能想象的对象"。① 在这里,他提出了"客观必然性"和"主观必然性"的概念,主张艺术审美的想象创造有其自身的必然性法则,不应受客观必然性的限制。实际上,这等于将"主观必然性"视为本体论意义上的存在,是一种典型的主观本体论或主体本体论思想。科林伍德在其后期著作《艺术原理》中,更为全面地阐释了"作为表现的真正艺术""作为想象的真正艺术""作为语言的真正艺术",进而系统地分析了艺术与非艺术等艺术理论的基本命题。

总体来看,西方传统哲学是一种两元对立的思维模式,把世界预设为物质与精神、客观与主观、肉体与心灵等两元分裂、对峙的状态,或扬此而抑彼,或顾此而失彼,这不仅构成了本体论哲学论争的基本线索,同时也指向了艺术和美学问题的论争。在西方传统哲学的影响下,人们也习惯于用两元对立或主客二分的思维模式来论述艺术本体论问题。正如卡西尔所说:"艺术哲学同样也展示出我们在语言哲学中碰见的两种对立倾向之间的冲突。这当然不是单纯的历史巧合,它可以追溯到对实在的解释中的同一基本分歧。语言和艺术都不断地在两个相反的极之间摇摆,一极是客观的,一极是主观的。没有任何语言理论或艺术理论能忽略或压制这两极的任何一方,虽然着重点可以时而在这极,时而在那极。"② 无论从何种意义上说,艺术表现论都应该视为对传统艺术再现论观念的大胆反拨,突破了把艺术仅归结为模仿外在世界的局限性,突出了艺术的主体性特征。艺术表现论强调的是创作主体的情感和艺术的自律性。但是,在两元对立的思维框架中,从客观的一极摆向主观的一极,并未真正解决艺术本体论的难题,依然未能摆脱两元对立的思维框架,这也就决定了艺术表现论所存在的理论弊端。

大致上说,艺术表现论一旦进入本体论层面,所暴露出的理论弊端主要有如下几个方面:

第一,过分强调主观性而忽视了客观性。由于艺术表现论依然没有摆脱两元对立分裂的思维框架,更加之它所主要攻击的对象就是主张艺术再现的客观主义传统,因此,它所采取的理论策略是简单的"反其道而

① 科林伍德:《艺术哲学新论》,工人出版社1988年版,第16页。
② 卡西尔:《人论》,第176页。

行之",这就导致其走向客观论的反面,偏向另一个极端。与艺术再现论附属于冰冷的客观世界一样,艺术表现论退缩于自我主观世界,将自身与客观世界相隔离,走向了封闭自我的局限性。无论从生存主体还是从创造主体的角度看,主体与客体、人与社会环境都是不可分割而紧密相连的,艺术表现的主体论无视客观世界存在,依然无法达成主客统一、物我合一的生存论美学境界。

第二,过分强调自律性而忽视了他律性。一般来说,表现主义者同时也是唯美主义的崇尚者,它们都坚守"为艺术而艺术"的独立自足美学原则。在此,主体自我独立原则与审美自律独立原则建立起内在的统一性。克罗齐明确阐明:"艺术就其为艺术而言,是脱离效用、道德以及一切实践价值而独立的。如果没有这种独立性,艺术的内在价值就无从谈起,美学的科学也就无从思议。"[1]"为艺术而艺术"的艺术至上或艺术自律原则是现代主义艺术运动的一个标志性口号,它对于艺术摆脱政治、道德等外在强制性依附关系,确立艺术在当代文化中的特殊地位,起到了十分重要的作用。但是,它也促使艺术越来越脱离社会现实,越来越远离大众生活,现代主义艺术因此走向精英化路线,以至于逐渐丧失了艺术的社会文化功能。艺术作为人类文化整体中的一个重要组成部分,有其独特的魅力,但是这并不足以让它从整体文化背景中分离开来。离开了人类整体文化背景,艺术就会成为遗世独立的孤岛。艺术与政治、艺术与道德、艺术与社会、艺术与历史之间总是存在着千丝万缕的依存性关联,艺术需要在保持自身独立的基础上,与其他文化建立起广泛的内在联系,这个联系的基地就是人类的生存境遇。只要人在整体的文化中生存,艺术就不可能完全脱离整体文化的背景。不仅如此,艺术更需要汲取不同类型的文化资源,为创造更为丰富的人类文化而彰显自身独特的魅力。

第三,过分强调情感性而忽视了思想性。艺术表现论最为重视的是情感的表现,主张将情感表现作为艺术的本体规定,可以说是一种"情感本体论"或"情感至上论"的美学观。因此,艺术表现论带有十分鲜明的反理性或非理性色彩和印记。艺术表现论严格区分感性与理性、情感与思想、感觉与逻辑、直觉与理智之间的根本性不同,反对理性意识的介入,凸显了艺术的感性特征。应该承认,艺术创造活动不同于科学认知活动,它诉诸情感,而不是概念。但是,表现论却将情感抬升到极端的地步。强

[1] 克罗齐:《美学原理·美学纲要》,第126页。

调情感的重要性并不意味着完全排除掉理性;艺术中的情感表现也绝不是脱离整个意识状态或心理状态的孤绝的情感。艺术所表现的情感积淀着深厚而丰富的社会历史内容,艺术中的情感可以是一种"情中寓理""情中融理""情理交融"的审美情感结构。在艺术作品中,理之于情,如盐之于水,体匿而性存,知其存而难觅其迹,品其味而难见其形,正如中国古代艺术理论家叶燮所言:"情必依乎理,情得然后理真,情理交际。"

三、艺术审美本体论

艺术审美本体论是指将美或审美愉悦作为艺术的本体规定,认为艺术就是通过感性形式表达或创造美,给人以审美愉悦的欣赏或享受。艺术审美本体论通过真、善、美的比较分野,划分出科学之真、道德之善和艺术之美的严格界限,从而将美作为艺术追求的核心内容,并进而确立了艺术审美的自足自律的地位。尤其是在鲍姆嘉通创立美学之后,美或审美逐渐成为人们规定或衡量艺术的最重要的尺度,艺术是美的集中表现,审美成为艺术的主要功能,"美的艺术"成为艺术的普遍标准。

艺术能够获得恒久的生命力必然要具备能够超越阶级、时代、经济以及国别的特质,要能够超越有限的目的性和功利性而进入到无限的审美世界中。很多艺术作品,可能是出于宗教、经济、阶级和伦理的目的被创作出来,但是随着时间的流逝,这些上层建筑的诸多内容已经发生改变,但艺术作品仍然具有超越时空的影响力,这就是艺术的审美特质使其具有了恒久的魅力。审美成为艺术活动的重要内容,黑格尔说他的美学实际上就是艺术哲学,审美和艺术之间天生就具有亲缘关系。人们在论及与美学相关的问题时总是离不开艺术,在谈及艺术问题时也总是和美关联,因此可以说,艺术就是审美的艺术。艺术虽然还负载着其他的功能,比如政治、宗教和文化等,但是艺术最核心也是最能够获得永恒价值的是其审美特质。特别是康德之后,在谈及艺术的时候我们较少以功利角度去谈及,而是从其审美趣味、审美理想和审美需要等方面去关注,艺术需要技巧使其呈现某种形式,但是技巧总是服务于审美的意图,审美是美学研究的重要内容。

在《判断力批判》中,康德通过对四个审美判断的分析,确立了理解艺术审美本体的几个重要方面。第一,审美判断是不涉及利害而对表象进行的判断。简单地说,就是美和功利性无关,或者是超越功利性、不涉

及利害关系;第二,审美判断不涉及概念,却具有普遍性。比如我们说一朵花是美的,属于单称判断,但是具有普遍的意义,因此虽然不涉及概念的普遍性,却有审美判断的普遍性;第三,审美判断具有无目的的合目的性。审美判断本身并无实质性的客观目的,它既不直接满足生理的需求,也不关涉实用的伦理需求,就其表象而言,只是一种合目的性的形式,因此也可以称之为形式上的合目的性;第四,审美判断无概念,但具有必然愉悦性,这是因为共通感的存在,共通感是人们的共同心意状态,这与孟子讲的"口之于味,有同耆焉;耳之于声,有同听焉;目之于色,有同美焉"道理相通。在这样一个普遍的、一般的情感判断基础上形成的共通感,能够对美的事物做出必然愉悦的判断。前面说到的艺术能够具备永恒的价值,也是因为其能够超越有限的功利性(比如历史、阶级、宗教、经济以及文化),形成人类普遍认同的美。因此,审美正是艺术能够成为其自身,并且使其具有生生不息的活力的源泉。

康德在《判断力批判》中,论述了"美的艺术"。他说:"我们出于正当的理由,只应当把通过自由而生产、也就是把通过以理性为其行动基础的某种任意性而进行的生产,称之为艺术。"[1]艺术是为自由而创造的,并不只是出于一个有限的目的。他还区分了美的艺术和快适的艺术的不同,后者是以享受为目的的艺术,而"美的艺术是这样的一种表象方式,它本身是合目的性的,并且虽然没有目的,但却促进着对内心能力在社交性的传达方面的培养"[2]。美的艺术具有愉快的普遍的可传达性,而且应该是自由的创造,同时具有无目的的合目的性,能够对人的心意能力和状态产生积极的影响。因此,艺术是基于审美的目的和需要以及为了某种审美理想而实现自身恒久的意义,正如前文所说的,正是艺术的审美特质才使其获得超越时空的意义和价值。在康德的《判断力批判》中,审美对于艺术而言具有本体意义,这与以往从客体属性或者主体情感、思维等方面为寻找艺术本体是完全不同的。

康德的审美判断分析对德国古典美学具有奠基性意义,从此艺术或美获得了独立自足的地位。在黑格尔那里,艺术就是指美的艺术。他在《美学》的开篇就说:"这些演讲是讨论美学的;它的对象就是广大的美的

[1] 康德:《判断力批判》,人民出版社2002年版,第146页。
[2] 同上书,第159页。

领域,说得更精确一点,它的范围就是艺术,或者毋宁说,就是美的艺术。"①在黑格尔看来,美学所探讨的美就是艺术的美,美学就是艺术哲学,或者是"美的艺术哲学",美和艺术在黑格尔那里得到了统一,美学成为研究艺术的学问。黑格尔认为:"我们所要讨论的艺术,无论就目的还是手段来说,都是自由的艺术。……只有靠它的这种自由性,美的艺术才成为真正的艺术,只有在它和宗教与哲学处在同一境界,成为认识和表现神圣性、人类的最深刻旨趣以及心灵的最深广的真理的一种方式和手段时,艺术才算尽了它的最高职责。"②艺术在黑格尔那里具有了与哲学和宗教相等的地位,而艺术异于哲学和宗教的方面,"就在于艺术用感性形式表现崇高的东西,并且使这个崇高的东西更接近自然现象,更接近我们的感觉和情感"③。艺术的自由的本质和美的特性,使艺术从单纯外在世界的模仿,或者主体情感和思维的呈现,成为与宗教和哲学一样表现神圣性和人类最深刻的旨趣以及深广的心灵的重要方式。艺术呈现的美是"美的最充分体现"④,因此艺术才是美学研究的核心问题。

艺术的本体就是审美,审美使艺术获得对有限的日常的超越,在人们的日常、庸俗、功利的生活中,艺术呈现出的自由性、超越性和非功利性,无疑对人们具有解放的作用。而自由、无限、解放等审美性质,正是黑格尔所认为的审美性质。在黑格尔看来,艺术是人类对世界掌握的实践方式和认识方式的有机统一,也就是说,艺术从根本上说是一种审美实践活动,是人的本质力量的对象化显现,不能脱离感性形态的艺术始终具备"实践"的性质。

总之,康德和黑格尔的艺术理论已经将审美和艺术结合起来,后来的艺术研究特别强调艺术的审美性,艺术的审美价值得到充分的重视,而艺术的其他功能逐渐被弱化,比如艺术在历史上曾经起到的表现宗教、承担教育以及体现政治和阶级观念的作用。唯美主义"为艺术而艺术"的审美旨趣就是艺术审美性意义的最直接呈现。对艺术审美性的追寻也决定了对艺术形式的重视,因为从形式的角度来理解艺术,即更多地从艺术的审美性而非其他的方面来研究艺术,促使人们后来对艺术本体的研究转

① 黑格尔:《美学》第1卷,商务印书馆1996年版,第3页。
② 同上书,第10页。
③ 同上书,第11页。
④ 同上书,第356页。

向了形式方面。

四、艺术形式本体论

艺术形式是一个十分重要的艺术概念。一般来说,艺术形式是与艺术内容紧密相连的概念,是指艺术家运用各种有效的艺术手法、工具、媒介表达艺术内容的结构、节奏、律动、样式、秩序等因素所呈现出的外在的显现形式。概括地说,艺术形式主要包括物质材料层面上的艺术媒介构成和艺术创造层面上的艺术媒介组合。正如事物存在不可能没有形式的显现一样,艺术精神或审美意蕴也不可能脱离艺术形式而存在。艺术形式是艺术家审美意识的外在物化形式,是审美内容、艺术精神的外在显现或表征。在传统艺术观念中,艺术内容对于艺术形式始终具有优先性,认为内容高于形式,形式不过是表达内容的手段。从20世纪初到50年代,对艺术作品的形式构成、艺术语言和物质媒介的研究,成为西方美学的主要流向之一。现代形式主义诸流派说法不一,但有一点是共同的,即将形式提升到本体的高度。他们把美学的重心从传统的哲学思辨,转到了对艺术形式的研究上,试图通过形式本体论的确立,解决艺术本体论问题。

英国批评家克莱夫·贝尔和罗杰·弗莱是西方形式主义美学的代表人物,他们开创了视觉艺术领域中形式主义的先河,并对20世纪现代主义艺术实践和理论发展产生了重大的影响。贝尔在其1913年出版的《艺术》一书中首先提出:"一切审美方式的起点必须是对某种特殊感情的亲身感受,唤起这种感情的物品,我们称之为艺术品。大凡反应敏捷的人都会同意,由艺术品唤起的特殊感情是存在的……这种感情就是审美感情。假如我们能够找到唤起我们审美感情的一切审美对象中普遍的而又是它们特有的性质,那么我们就解决了我所认为的审美的关键问题。我们就会找到艺术品的基本性质,即将艺术品与其他一切物品区别开来的性质。"[①]在这里贝尔发现了审美情感与一般情感的区别,并且认为借此可以找寻到艺术特性的源头。贝尔按照新的阐释角度,寻找艺术作品共同的独特性质。他认为,不论这种性质是什么,无疑它常常是与艺术品的其他性质相关的;而其他性质都是偶然存在的,唯独这个性质才是艺术品最基本的性质。在贝尔看来,艺术品中必定存在着某种特性:不具有这种本

① 克莱尔·贝尔:《艺术》,中国文联出版公司1984年版,第41页。

性,艺术品就不能作为艺术品而存在;有它,任何作品至少不会一点价值也没有。这是一种什么性质呢?什么性质存在于所有一切能唤起我们审美感情的客体之中呢?贝尔认为,答案只有一个,那就是"有意味的形式"。"有意味的形式"是一切视觉艺术的共同性质,也是艺术的本体。所谓"形式",就视觉艺术而言,指线条和色彩以某种特定方式排列组合所形成的纯粹的关系,他把通过各种形式组成的画面所可能有的指示、意义、记录的信息、传达的思想以及教化作用等现实生活的内容全部排除在外;所谓"意味",是这种纯形式所表现或其背后隐藏着的艺术家的独特的审美情感,这是意味的唯一来源。艺术就是艺术家创造的、能激发观赏者审美情感的纯形式,是美的形式,也即"有意味的形式"。在纯形式中,事物的偶然的、有条件的、充当反映现实的手段的性质丧失了。

贝尔认为,艺术的纯形式也是终极实在意义的显示。对"有意味的形式",贝尔还做了具体的规定。首先,"有意味的形式"不同于再现生活的形式,也不同于现实的直接描摹。贝尔强调,艺术作品的形式如果注重于再现现实生活内容,比如记述事实、叙述故事情节、暗示日常生活的情感、传达思想和信息,那么,"他们称不上艺术品,它们不能触动我们的审美情感,因为感动我们的不是它们的形式,而是这些形式暗示和传达的思想和信息"①。就是说,再现生活的形式既不触及审美情感,更谈不上指向"终极实在",因而是无意味的,也就不是"有意味的形式"。这样的艺术品不是真正的艺术。其次,贝尔认为"有意味的形式"不同于一般人所说的"美"。贝尔反对用"美"来概括艺术的本质,因为"美"在贝尔看来是指那些引起自己某种突出情感的对象。他提出用"有意味的形式"取代"美",并且认为这非常有助于对于艺术本质的理解。

弗莱对艺术本质的研究同贝尔一样,也是从审美情感入手。弗莱认为,审美情感是一种关于形式的情感,某些纯粹形式能引起某些人深切的情感。弗莱同贝尔一样,认为艺术本体只在形式结构。他赞同贝尔关于艺术的本质是"有意味的形式"的命题,也把"有意味的形式"理解为激发人们审美情感的纯形式关系与结构。他说:"'有意味的形式'是那些令人愉快的排列的形式、和谐的形式等不同的东西。"②这就是说能够激发

① 克莱夫·贝尔:《艺术》,第16页。
② 转引自蒋孔阳、朱立元主编:《西方美学通史》第六卷,上海文艺出版社1999年版,第218页。

审美情感的形式才是有意味的形式。弗莱也把纯形式的关系看作是艺术的本质,认为艺术作品的形式关系是具有独立意义的,是艺术品生命力长久的体现。正是形式构成了艺术的本质,"艺术作品的形式是最基本的性质"。① 总之,无论是贝尔还是弗莱,都把艺术的形式以及形式关系看作是艺术之为艺术的内在规定性。把艺术的本质规定为形式,为我们研究艺术和艺术品提供了一个非常有价值的视角,对20世纪的艺术本体论和艺术独特本质的研究也具有开拓意义。基于审美经验,把意味消融于形式之中,能够弥合主客二分的格局。但是他们排除了社会历史对艺术的决定作用,把艺术和创造艺术的文化、社会背景相割裂,这就使"有意味的形式"悬置在了社会生活之上,成为没有生活根基的命题。

在对现代西方艺术形式本体的研究中,哲学家苏珊·朗格提出的"情感符号说",也是非常重要的理论之一。苏珊·朗格是德国哲学家卡西尔的学生,她的"情感符号说"是在继承卡西尔文化-符号哲学的基础上建立的。朗格扬弃了卡西尔关于艺术的一切外部前提,仅把艺术限制在情感形式上,并以此为逻辑起点建立自己的美学体系。她把艺术定义为"人类情感的符号形式的创造","一切艺术都是创造出来的表现人类情感的知觉形式"。在朗格看来,艺术比语言更能体现符号的基本功能:将经验客观地呈现出来供人们观照、认识和理解。在艺术本体问题上,朗格认为艺术非自我表现,而是人类普遍情感的表现。因为个人情感是把握普遍情感的媒介,在艺术创造过程中,艺术家借用具体真实的情感、知觉和想象,进行情感概念的抽象,抽象出的形式便成为情感符号。在朗格看来,艺术就是这种非逻辑的情感符号或者表象符号的典型形式。

首先,苏珊·朗格把艺术看作是一种特殊的符号形式,一种非逻辑、非抽象的符号,这种符号具有表现人的情感的功能。在这里,所谓的"情感"就是指"人所能感受到的一切"。艺术作为情感的表象符号,使我们认识到自身情感和情绪以及自我的生活经验。其次,在《艺术问题》一书中,朗格探讨了艺术符号所表现的情感的性质:"艺术家表现的绝不是他自己的真实情感,而是他认识到的人类情感。"艺术符号所表现的情感不应是个人瞬间的情感,而是一种人类的普遍情感。同时,朗格也认为,艺术符号所表达的是能够展示人的经验、情感和内心生活的动态过程及其

① 转引自蒋孔阳、朱立元主编:《西方美学通史》第六卷,第219页。

个别性、复杂性与统一性的概念或普遍形式,表现出了人类情感的内在本质。艺术一旦脱离了狭隘的"自我表现",而展示人类普遍的情感形式,它就成为"一种表达意味的符号,运用全世界通用的形式,表现着情感的经验"①。再次,苏珊·朗格对艺术符号的"表现性"也作了解释,以此来区别表现主义对于表现的理解和认识。她认为艺术的"表现"就是"将情感呈现出来供人欣赏,是由情感转化成的可见的或可听的形式"。符号的呈现过程就是审美情感的现实化过程,情感与形式浑然一体。最后,苏珊·朗格认为,艺术作为人类情感符号的再现,属于创造活动。艺术创造就是情感的符号形式创造,或者说是创造一种与情感和生命形式相一致的"基本幻象",是利用诸多媒介手段,如音符、色彩、语言、可塑物质等,以想象力为桥梁,把情感生命力符号化。

苏珊·朗格的"艺术是人类情感符号形式的创造"的基本理论综合了"表现说"和"有意味的形式说",把艺术与人联系起来,把艺术本体归结为情感的符号化再现,艺术作为一种符号化的呈现,灌注了人的生命之力,艺术成为基于人的普遍情感的一种表达。因此,有的学者认为,苏珊·朗格把艺术本质非社会化、非历史化,把人的社会历史性降为自然性、动物性的生命活动是有待商榷的。事实上,她并没有把人的社会历史降为自然性和动物性,而是对我们的情感本身提出了更高的旨趣。而艺术就是一种情感的符号,符号成为艺术的本体表征。

五、艺术心理本体论

艺术的心理本体论仍然以创作主体为切入点,但却不同于表现本体论。表现本体论关注的诸如情感、直觉、游戏等内容,偏重于哲学文化方面,而心理本体论是要确定艺术的内在生成动因,带有科学理性的意味。心理是人类一切活动的最原初的内驱力,研究艺术本体就是研究人在艺术创造时所具有的终极意义。从心理探究艺术本体无异于开井掘泉,其目的就是探究人创造艺术的深层心理结构和状态。因此,把心理确定为艺术的本体具有重要的理论意义。如弗洛伊德对达·芬奇作品以及对莎士比亚的戏剧《哈姆雷特》的分析,表现出对于艺术本体理解上的前所未有的方式,"无意识"成为艺术创生的原动力和根本属性;比如阿恩海姆

① 苏珊·朗格:《情感与形式》,中国社会科学出版社1986年版,第30页。

的"异质同构"观点,特别强调视知觉对于艺术的根本性意义,艺术作品具有的力的结构和人的视觉产生的心理情感力的结构是同构的。

精神分析学说的心理无意识理论对于建构现代艺术心理本体论具有极其重要的影响。无意识理论是弗洛伊德精神分析学的理论基石。"对于潜意识的心理过程的承认,乃是对人类和科学别开生面的新观点的一个决定性的步骤。"[①]弗洛伊德把人的精神活动分为意识、前意识和潜意识(无意识)三个层面。在弗洛伊德的理论中,无意识居于主导地位。无意识主要指的是原欲(力比多)。在弗洛伊德看来,原欲是人类一切成就的源泉,是人类一切行为的原动力。他认为,性的冲动对人类心灵最高文化的、艺术的和社会的成就做出了巨大的贡献。因此,弗洛伊德对艺术的分析,首先是从心理的角度分析了艺术家的创作心理,认为艺术家之所以有创作的冲动,力量源泉是其原欲。弗洛伊德用自己的无意识理论来解释艺术创生的最根本的原初动力——心理情状和心理动机等问题,把艺术的本质和艺术家的创作动机等一系列的文艺问题当他的精神分析的对象,并对这些艺术问题从心理学的角度予以了回答,从而规定了艺术本体。

无意识理论对于艺术本体的阐释,首先主要是通过对艺术家无意识的心理的剖析来解释的。弗洛伊德着重阐述了深层心理结构和动力对于艺术创造之可能性。他认为,艺术家是一种能够借助艺术创作使被压抑的性本能欲望表现出来并转移到作品中去的人,而艺术创作则是艺术家的原始性本能欲望转化到一种新的方向上去的升华过程。弗洛伊德认为,升华作用是自我防御机制中的移置作用的最高形式。艺术作为人类的一种高尚的活动,是人的性欲的一种转移和升华。艺术是人的性欲的升华,是人的性本能的替代对象,人们从事艺术活动的目的从根本上说是为了缓解无法满足愿望的痛苦,是人摆脱痛苦的一条途径。在艺术创作的过程中,那种被压抑在无意识中的本能得到了释放。由此看来,人的无意识的转移和升华成为了艺术创作的根本原因,构成了艺术创作的终极目的。

弗洛伊德通过对达·芬奇、莎士比亚、陀思妥耶夫斯基等伟大的艺术家的生平和作品的解释,来说明艺术创作的根本心理动因是无意识的释放。《列奥纳多·达·芬奇和他童年的一个记忆》是弗洛伊德运用性欲

① 别林斯基:《别林斯基选集》第 2 卷,时代出版社 1953 年版,第 9 页。

升华理论分析艺术家生活和作品的重要论文。弗洛伊德认为，达·芬奇成功地把力比多的绝大部分升华为对艺术和科学研究的迫切需要，这使其创作本能强盛。达·芬奇一生中创作了很多微笑的妇女形象，通过这些创作，达·芬奇在无意识中压抑的对母亲的依恋得到了释放，他的性欲升华了，他把他对母亲的爱恋表现在他的绘画当中。因此，弗洛伊德认为，所有那些女人神秘而迷人的微笑的绘画，都呈现了达·芬奇孩提时代的愿望。

弗洛伊德运用精神分析学解释艺术创作的另一个方面就是作家与白日梦患者、作品与白日梦的问题。弗洛伊德把梦和艺术都看作是愿望的一种表达。弗洛伊德通过对幻想特征的考察，比如幻想只发生在愿望得不到满足的人身上，发现艺术家和白日梦患者具有某些相似之处。首先，艺术作品同白日梦一样，是"童年时代曾做过的游戏的继续和替代物"。其次，在时间上，艺术作品同白日梦都是作家强烈的现实经验所唤起的对早年经验的记忆。最后，同白日梦一样，艺术也是愿望的满足。艺术家通过丰富的想象使未被满足的愿望得到了实现。但是艺术家的艺术创作和白日梦患者的白日梦又不是完全一样的，作家的艺术创作能够通过形式美引起读者的兴趣。艺术创作的深层动因是艺术家无意识的本能欲望，艺术创作是艺术家个人本能释放、升华或者移置的一种表现，艺术品是无意识本能释放的产物。艺术家选择了这样的方式，其他人可能选择白日梦或者别的什么形式。

无意识说是一种非理性主义的学说，在诠释艺术作品时难免有武断和附会之嫌，特别是认为性欲冲动对人类文化做出了最大的贡献，甚至还推动了社会的发展，这种解释显然是值得商榷的。但是这种对艺术创作深层心理动因的解释，在一定程度上深化了人们对艺术创作活动本身的理解和认识。

"格式塔心理学"对于创建现代艺术心理本体论产生了非常重要的影响。"异质同构"是格式塔心理学的理论核心，这个学派的代表人物是美国现代心理学家鲁道夫·阿恩海姆。他在《艺术与视知觉》一书中，通过对视觉艺术的深入研究，认为视知觉对于艺术具有根本性意义。艺术建立在视知觉的基础之上，而知觉又是对力的式样和结构的感知，因此阿恩海姆认为，力的式样和结构对于艺术具有巨大的意义。格式塔心理学派认为在外部事物的存在形式、人的视知觉组织活动和人情感以及视觉艺术形式之间，有一种对应关系，一旦这几种不同领域的"力"的作用模

式达到结构上的一致时,就有可能激起审美经验,这就是"异质同构"。正是在这种"异质同构"的作用下,人们才在外部事物和美术作品的形式中直接感受到活力、生命、运动、平衡等性质。

阿恩海姆在其最重要的理论著作《艺术与视知觉》中,对视知觉结构做了大量的分析并以此作为分析造型艺术的基础,充分阐述了他的"异质同构说"。

首先,从各种力的相互作用的整体中把握艺术品的结构。阿恩海姆认为,艺术作品的格式塔首先表现为包含在一件艺术品中的各种力组成的有机整体。艺术作品不是一个单一的力的结构,而是一个由多种力相互作用形成的整体。在各种力当中,必定有一个主导的力。虽然力与力之间的关系是对立和不平衡的,但当它们处于作品的整体结构之中时,就形成了一种合力,它们便相互平衡了。

其次,艺术品中各种力的不同结构是决定其艺术性高低的重要因素。艺术品是一个相对稳定、平衡的力的整体。"在任何一个具体的艺术品中,……由色彩形成的重力,也许会被位置所产生的重力抵消;由某一特定形状的轴线的方向产生的力,有时会被一个趋向于中心的拉力抵消。由于这些力的关系所造成的复杂性,对于构造成一个艺术品的生命力来说是至关重要的。"[①]正是复杂的艺术元素构成了具有和谐感的艺术品。艺术品最终呈现为一个稳定且生动的整体,既有动态的力量又有静态的平衡。

再次,艺术品中位置、色彩、形状、运动、题材等细微元素的变化,可以影响整个作品的构图和表现力。产生各种张力的原因在于视觉的中介作用。视觉在艺术的表现方面起到了构建的作用,比如说直线在视觉上让人感受到的是力量,曲线在视觉上让人感受到的是柔美;色彩同样给人的视觉带来不同的感受,红色显得热烈,蓝色显得宁静、深沉。这些静态的存在通过视觉的活动变成一种蕴含动态的存在,直接影响艺术作品的"格式塔"。

阿恩海姆接着分析了力的结构与艺术的表现性。他指出"造成表现性的基础是一种力的结构"[②],此观点是他整个艺术表现论的支撑点。他认为心理事实和物理事实之间存在着同构关系,艺术作品的表现性来源

① 阿恩海姆:《艺术与视知觉》,中国社会科学出版社 1984 版,第 26 页。
② 同上书,第 625 页。

于物质结构所呈现出来的力和情感活动所呈现出来的力之间的统一。而审美快感是由于艺术作品的力的结构和审美主体情感的结构一致而产生的。这就是格式塔心理学所谓"精神现象和物质现象同形同构的关系"。

艺术表现性源于艺术品的力的结构与人类的情感结构是同构的,"那推动我们自己的情感活动起来的力、与那些作用于整个宇宙的普遍性的力,实际上是同一种力"①。艺术品的力的结构和人类的情感结构具有同构性,这是人之所以能够被艺术作品激发情感反应的一个原因。此外,审美欣赏使艺术作品的力的结构与主体的情感结构的一致性得到具体实现。在审美欣赏的过程中,欣赏者的神经系统并没有把艺术品的主要样式原原本本地复制出来,而只是唤起一种与它的力的结构相同的力的式样,这就使欣赏者处于一种激动的参与状态,而这种参与状态,才是真正的艺术经验。审美的快感就来源于审美对象与大脑皮层在力的结构上的一致。

"异质同构说"综合运用了现代科学的一些理论和实验的方法,从一个新的视角来说明人的审美经验,解释美术的基本原理,有其可取之处。而且"异质同构说"肯定了主体的心理能动作用,包括创作主体和欣赏主体。但是,它忽视了社会的历史因素和现实因素对人的情感活动和审美活动的影响和制约,忽视了人类的社会实践与认识活动对人的心理乃至生理发展的决定作用。

六、艺术生存本体论

传统的本体论美学或艺术学始终执着于对"美的本质"或"艺术本质"的追问,执着于"美是什么"或"艺术是什么"的提问方式,试图依靠逻辑理性认知,把握美或艺术的本质与客观存在。与传统本体论或本质论观点不同,生存论观点将艺术审美视为人类生存境遇所特有的一种呈现方式、展开方式或存在方式,认为人之存在与美之存在密不可分。在生存论看来,并不存在脱离人的美或艺术的先验本体或本质,也不存在与人无关的纯粹的美或艺术的客体或实体。美与艺术存在着,然而,它们如何存在的问题,是一个生存论意义上的追问。因为对美和艺术如何存在的追问和解答,势必关乎人如何存在的追问和解答。

① 阿恩海姆:《艺术与视知觉》,第625页。

现象学是20世纪西方哲学中影响最大的哲学流派之一。现象学重视人的意识和实际生活，关心人生意义问题、价值问题，以及人类历史等诸多问题。胡塞尔认为自己的工作是出于一种深刻的伦理动机：人对自己以及文化的责任，只能通过对人类一切主张和信仰的基础进行彻底的检讨来完成，而现象学就是达到这一目的的有效手段。胡塞尔的学生海德格尔把人的存在作为思考的中心，并从人的存在（生存）的角度发展了现象学，认为存在不是类似于"理念""上帝""自在之物""物质"等主体沉思的对象，并非与主体构成二元对立关系。海德格尔认为，存在是世界的本体，但是需要特殊的存在者领悟，这一特殊的存在者即"此在"，也就是人。"此在"最基本的状态就是"在世"，其实质在于强调人与世界的统一性。将存在理解为生存性的存在，意味着从人之存在的视域或立场出发，来看待人与世界的关系，强调人的生命存在、生活存在对于世界存在的优先性、意义性和本源性原则，并认为理解存在应该以人的生命存在为前提和基础。简单地说，当人们追问或言说这个世界的存在问题时，他所面对的世界总是对人来说的世界，总是属人的世界。离开了人，离开了生命存在、生活存在，去追问或言说纯然客观实体的世界存在，对人来说不仅没有意义，而且是不可能的。当我们说人是存在的基础和前提时，同时亦表明，人也是存在的界限。从这个意义上来说，世界的客观存在也总是人的界限之内的客观存在。在海德格尔那里，人不是作为沉思主体面对一个与己相对立的世界，而是人本身就在世界之中进行辨认、思考以及判断，与世界是统一的，人用生命亲历、领悟着这个世界。

因此，当我们去探讨艺术本体的时候，不能忽略人的生命在其中的意义，因为人是艺术的创造者，也是存在的领悟者，人的存在规定要去领悟存在。在海德格尔看来，艺术就是对存在真理的揭示，是存在和真理的一种显现方式。简而言之，海德格尔对艺术本体的理解就是：存在者的真理自行置入作品。也就是说，艺术是对存在者的去蔽状态，存在者在艺术作品中获得自身的澄明，敞亮其生命存在的本真意义。海德格尔的"世界"，比我们熟悉的、可触摸的世界更丰富，我们的生存与死亡、灾难与福惠、坚持与妥协、进入与逃离的诸种命运，都被我们驱入存在。这个世界是存在的世界，是不能客体化的。艺术作品缔造了一个这样的世界，使之获得敞开，使之呈现意义，使之和我们亲近并且获得对这个世界意蕴的领悟。

现象学美学的另一位代表人物是杜夫海纳，他认为艺术作品中的

"感性因素"不再是标志,而是"存在";艺术作品不仅是自然物,而且是一个世界,作品早于作者的传记告诉我们关于作者的事,呈现了作者的世界和世界观,因而艺术作品首先是他人的世界,而不是欣赏者的世界。在杜夫海纳看来,艺术品为人们提供的世界是比历史更为真实的世界,表现了历史中人的思想感情、选择和判断,艺术是真正的历史、活的历史。因此,艺术作品不是单一反映客观世界,也不是单纯地表现主体内在世界,它包含着人的诸多内涵。艺术家既不是模仿客观世界,也不是表现主体自我,而是"说"一个世界,或者让这个世界自己"说"出来。

现象学的艺术观强调生存的意义,注重艺术活动中人的生命呈现和表达,人既是活动的主体,又能领悟置于作品之中的存在者的真理。从生存论的视域出发,艺术或美的存在是生存境域的意义呈现,是对原初性存在的体验与领悟,亦即是本源的艺术、本真的美。艺术或美成为存在本身的思与言,成为存在的原初言说与诗性道说,存在由此进入澄明敞亮之境。

伽达默尔作为哲学解释学的代表人物,在哲学解释学视野中展开艺术研究,将艺术活动看作历史理解活动,把作品存在看作是向未来无限开放的历史过程。文本的阅读和理解活动成为了解释学艺术理论关注的内容。

首先,伽达默尔所讨论的艺术本体论,关注的是艺术的存在问题。伽达默尔认为,只有艺术作品在被表现、被理解和被解释时,它的意义才得以实现。理解是历史性的过程,在不断与不同解释者相遇的过程中获得无限可能。正如看待艺术作品时,我们基于不同的经验和生活境遇形成对其的理解和感悟。艺术作品这种文化流转物也正是在历史中不断地获得新的意义阐释,具有生成性和历史性的特点,"只要我们在世界中与艺术作品接触,并在个别艺术作品中与世界接触,那么这个他物就不会始终是一个我们刹那间陶醉于其中的陌生的宇宙。"[1]从这个意义上来看,理解已经不再是认识论意义上的人与人之间的交流,它已具有了本体的意义。艺术作品不是主体瞬间的沉思和陶醉,也不能将艺术作品视为一个固化的意义载体,只能接受概念的命名而无生生不息的活力。艺术作品被不同的理解者和揭示者带着自己的"前见"在一个历史的视域中展开,因此对艺术的理解也是一个个"效果历史事件"。

[1] 洪汉鼎:《真理与方法·译者序言》,上海译文出版社2004年版,第6页。

其次,艺术的存在是作品与解释者相遇的过程,艺术作为艺术实现的意义就在于它是一个去蔽的过程,艺术的真理意义在对它的解释过程中呈现出来,"艺术作品其实是在它成为改变经验者的经验中才获得它真正的存在。"[1]也就是说,艺术作品进入解释者的生命,成为解释者生存世界的一部分,艺术作品才真正获得自己存在的意义,否则只是一件物品或者摆设。"作者的思想绝不是衡量一部艺术作品的意义的可能尺度,甚至对一部作品,如果脱离它不断更新的被经验的实在性而光从它本身去谈论,也包含某种抽象性。"[2]艺术作品的开放意义在不断的解释中呈现,并且因为解释者新的经验而具有新的内容。因此,只有进入到解释者的生命之中、成为其生存经验的一部分,在"前见"和当下生活,以及未来可能性中的历史之维中,才能实现艺术作品存在的意义。

再次,艺术作品的存在方式是真理发生的方式,或意义显现与持存的方式,但是这种真理的呈现需要在解释者与艺术作品的对话和攀谈中,获得不断生成的意义世界,在艺术创作和解释者之间构成视域融合。艺术作品被理解、被经验和被接受的过程是一个无限敞开的过程,艺术作品就在时间之河中流转,不断遭遇新的解释者经验,同时也形成新的解释视域。伽达默尔说:"一切认识都体现为对成长着的熟悉性的经验,一切我们的世界经验最终都是我们在其中培养我们对世界之熟悉性的方式,任何种类的艺术都是一种认识形式,它有助于加深我们对自己的认识,从而也加深我们对世界的熟悉性。"[3]艺术是我们与世界交流和攀谈的方式,并且帮助我们在日常的熟悉性中发现世界的本真价值。艺术就是真理的存在方式,同时艺术也成为我们获得真理、认识世界的方式,只不过这种方式是一种非认知的,在我们通过与世界的交融和攀谈中,艺术成为被理解的历史。

通过对不同哲学派别下的艺术本体做一个巡礼的过程,我们会发现,艺术本体正如奎因所认为的那样,就是关于本体的一个承诺的过程,不同的本体论承诺会给出不同的本体结论,无论哪一种结论都是对艺术的思考过程,都是对艺术本体寻求的一种方式,为我们理解艺术问题提供了多维的角度。本体论问题不能被一劳永逸地解决,不同时代和不同哲学思

[1] 伽达默尔:《真理与方法》,上海译文出版社2004年版,第133页。
[2] 洪汉鼎:《真理与方法·译者序言》,第6页。
[3] 伽达默尔:《伽达默尔文集》,上海远东出版社1997年版,第489—490页。

潮中的艺术本体具有不同的内涵。随着人的思维能力的发展,艺术本体论也会得到新的补充和发展。

艺术本体是和人的生命存在紧密关联在一起的,艺术是人的生命的绽放过程,是人自身创造力和生命力呈现的载体。通过艺术,人最大限度地解放了自己,也为自己的深广心灵找到了可以安放的家园。在日常生活中,人们因熟悉自己的生活而容易失去对生活的本真理解,周而复始的日常生活会遮蔽人的意义,艺术创造正如黑格尔而言"具有解放的意义"。在艺术创造中,人们复归于自身,为生命去蔽,使其能够获得自身的敞亮。因此,艺术本体就是人的生命。对于艺术本体的理解无论如何是不能忽略生命本身的,这就是生命本体论的建构。因为只有人的存在,才有人的世界,才有本体论的存在。生命本体论把人的生命作为本体承诺表明了"此在"的出场状态。本体是一种承诺而不是实体,与人无关的终极存在和终极解释无效,因为对本体的追求是"只有人才会具有的特性。人是一种从不满足即有存在,总在追求未来理想的一种存在"①。艺术本就是生命的创造,融入了人的生命的力量,艺术本体是和生命联系在一起的,是人的生命意义的澄明。

第三节 实践生存论视域中的艺术本体论

面对世界的"无家可归的状态",海德格尔试图通过存在的去蔽澄明,寻找"诗意栖居"的安身立命之所;面对世界的"异化",马克思通过感性的对象性的实践活动,寻求人的全面自由解放。海德格尔从存在论视域出发,思考美与存在的关系,摒弃了传统形而上学对美的本体的追问方式;马克思的实践-生存论美学,从人的感性实践活动出发,来说明和阐释艺术审美问题。马克思实践论美学与海德格尔存在论诗学的境域融合为我们提供了实践生存论的视域。从实践生存论视域看,只有理解和把握人的生存实践方式,才可能理解和体悟艺术审美的真正奥秘。

一、艺术作为生存境遇的感性呈现

实践生存论哲学强调人的生命存在对存在的优先性原则,强调存在

① 高清海:《高清海哲学文存》第 1 卷,吉林人民出版社 1996 年版,第 142 页。

总是属人的存在,反对将存在仅仅理解为与人无关的客体之物,从而扭转了传统哲学"存在的遗忘或遮蔽"的弊端,扭转了机械唯物主义"见物不见人"的实体本体论哲学物性化倾向。"存在论转向"所面临的首要任务就是要恢复存在的生存性,恢复存在与生存内在的本源关联。为此,海德格尔提出了"此在"(德文:Dasein;英文:Being there)优先性的生存存在论原则。简言之,所谓"此在"即是人之存在,即"此在人生"、人之生存存在,用中国人常说的话也就是"人生在世"或"此生此世"的意思。

如果我们将存在问题,从抽象的形而上学玄想拉回到日常生活世界,就会发现存在问题与我们的生命存在、生存活动和生存境遇本来就是同一个问题。捷克著名小说家米兰·昆德拉曾用一个形象的比喻来形容人与存在的关系:"海德格尔用了一个极为著名的公式来形容存在:In-der-Welt-sein,即:在世界之中。人与世界的关系不是主体对客体的关系,像眼睛面对一幅画那样,甚至不是像一个演员在舞台的一个布景下那样。人与世界的关联犹如蜗牛和它的壳:世界是人的一部分,它是他的维度,随着世界的变化,存在也变化。"①关于这个世界存在还是不存在的追问,从来都与我们关于自身生命存在境遇的追问紧密相关。哈姆莱特面对父亲被谋杀、母亲他嫁、叔叔篡权、爱情无奈等人生厄运,对生命存在的意义产生了困惑,提出了生存还是毁灭的追问"To be or not to be",这个生死攸关的追问同时也是一个蕴涵着存在生存性意味的哲学追问:"存在还是不存在?"这确是一个问题,而且是命运攸关的问题。

回归存在的生存性,即是回归存在的属人性、回归哲学美学的人文关怀纬度,摆脱传统形而上学物性化地、抽象化地理解世界的方式,注重关于意义存在的价值追问。海德格尔认为,只有人才会询问存在、领会存在。他一再强调,"此在总是我的此在""此在一向所是者就是我""若无此在生存,就无世界在此",②认为人生在世、此生此世-此在才是存在通过人得以展开的场所和情境。因此,存在哲学或美学所关注的"存在之为存在""美之为美",是与人的生存境遇紧密相关的生存性存在。存在需要领会,而人正是存在的领会者,领会存在意味着面对存在的忧患烦难,意味着沉沦于存在之中,意味着劳作、争斗和超越,存在的意义正于此而见出。

① 米兰·昆德拉:《小说的艺术》,三联书店1992年版,第34页。
② 陈嘉映:《海德格尔哲学概论》,三联书店1995年版,第107页。

从生存存在论出发,哲学或美学的问题域显然是关于存在的生存性追问,是关于存在的意义的追问,即关于"人生在世"——生命的意义与价值的追问。正如法国著名存在主义文学家加缪所说的那样:"只有一个真正严肃的哲学问题,那就是自杀。判断人值得生存与否,就是回答哲学的基本问题。……我从未见过一个人为了本体论的理由而死。……我于此断定,人生的意义是最紧迫的问题。"①传统的美学由于受制于形而上学的本体论和主客二分的认识论的影响,始终执着于寻找绝对的美的本质或本体,而遗忘了美学的生存论意义关怀。

从存在的生存性视域看,美和艺术是人的生存境域的感性呈现,并不存在一个与人无关的美的实体或美的本体,也并不存在一种超然于人的世界之上的美的本质或美的规律。人的艺术审美活动表明,作为生存性存在,人之存在并不是物性存在。与人无关的物的存在,对人来说等于无,等于非存在,正如我们经常说"不白活一回",意思是人活一场、人生一世,不能只是纯物欲地、行尸走肉地苟活,所谓"生不如死",就是指这种物化了的存在等于白活,并不是生存性意义上的存在。属人的生存性存在,是一个充满意义追求、感性经验、情感体验、精神超越、生命关怀的丰富多样的世界。唯因如此,存在才有美与不美的分别和询问;唯因如此,人类才懂得审美地对待世界并创造了艺术。海德格尔在《艺术作品的本源》中,以梵·高的油画《农民的靴子》为例,向我们揭示了艺术审美存在的生存性意蕴。从物性的角度看,梵·高所画的靴子只是一件普通之物,但作品的艺术审美性从何而来呢?海德格尔认为:"对这种物的因素的追问很可能是多余的,也许还会造成混乱,因为艺术作品远不只是物的因素。它还是某种别的什么。这种别的什么就是使艺术家成其为艺术家的东西。当然,艺术作品是一种制作的物,但是它所道出的远非仅限于纯然的物本身。作品还把别的东西公之于世,它把这个别的东西敞开出来。"②艺术作品中的靴子之所以成为艺术审美的对象,而非一件简单的物品,就在于它一定还有别的什么东西,显然这别的什么并不是某种物的物性。它之所以被看作艺术品,是因为靴子所呈现出的是人的生存性存在境遇,即这双靴子并不是一般现实物品的再现,而是人的生存境遇的独特呈现。

① 郭宏安等译:《加缪文集》,译林出版社 1999 年版,第 624 页。
② 孙周兴选编:《海德格尔选集》,上海三联书店 1996 年版,第 240 页。

海德格尔对这幅画进行了充满诗性的存在论解读:"要是我们只是一般地把一双农靴设置为对象,或只是在图像中观照这双摆在那里的空空的无人使用的鞋,我们就永远不会了解真正的器具之器具因素。从梵·高的画上,我们甚至无法辨认这双鞋是放在什么地方的。除了一个不确定的空间外,这双农靴的用处和所属只能归于无。鞋子上甚至连地里的土块或田陌上的泥浆也没有粘带一点,这些东西本可以多少为我们暗示它们的用途的。只是一双农靴,再无别的。然而——从鞋具磨损的内部那黑洞洞的敞口中,凝聚着劳动步履的艰辛。这硬邦邦、沉甸甸的破旧农鞋里,聚积着那寒风陡峭中迈动在一望无际的永远单调的田陇上的步履的坚韧和滞缓。鞋皮上粘着湿润而肥沃的泥土。暮色降临,这双鞋底在田野小径上踽踽而行。在这鞋具里,回响着大地无声的召唤,显示着大地对成熟的谷物的宁静的馈赠,表征着大地在冬闲的荒芜田野里朦胧的冬眠。这器具浸透着对面包的稳靠性的无怨无艾的焦虑,以及那战胜了贫困的无言的喜悦,隐含着分娩阵痛时的哆嗦,死亡逼近时的战栗。这器具属于大地,它在农妇的世界里得到保存。正是由于这种保存的归属关系,器具本身才得以出现而自持,保持着原样。"[①]这段话充分显示了艺术作品不是物的再现,而是人的生存性存在的展开。在艺术审美作品中,"一个存在者,一双农鞋,在作品中走进了它的存在的光亮里。存在者之存在进入其显现的恒定中了。"[②]艺术性的存在、审美性的存在与生存性的存在于人之存在的整体性中澄明显现。

二、艺术作为生命存在的体验方式

"体验"一词,英文为"experience",德文原作"erlebenis",一般指人的经验感受,但德文词根"leben"的意思是"生命""生活",因此体验并不仅仅是一般的感受、经验和认识,而主要是指生活体验和生命体验,即所谓"以身体之,以心验之"。体验总是一种内在生命、内心生活的体验,从这个意义上我们说,体验总是内在的体验。仅凭外在的感知、抽象的认识和本质的概括,难以全面整体地把握和体悟存在的生存性和生命的丰富内涵。艺术审美作为人对生命存在的感性体验,始终强调内在生命的感悟,

① 孙周兴选编:《海德格尔选集》,第253—254页。
② 同上书,第256页。

向接受者展示着生命的全部内涵和生活的喜怒哀乐。艺术家一旦丧失了内在体验的丰富性,他所表现的生命和生活便会流于苍白的抽象演绎和简化的概念图解,艺术的审美感染力也就丧失殆尽。因此,体验的丧失势必导致存在生存性和艺术审美性的丧失。

对艺术审美体验性的强调,无论在东方还是在西方都有悠长的历史。古希腊时期,人类对诗一直抱着神秘的态度,认为诗的魅力来源于神灵与上帝。诗人是神灵或上帝的使者和代言人,诗是上帝从遥远的天国彼岸传递给人间的福音,具有一种神奇的魅力,使人进入沉醉心迷的神秘体验境界。古希腊的柏拉图就认为真正的诗歌创造,必须有神灵附体,达到迷狂状态,代神言说,代神创造。柏拉图在《伊安》篇中说:"酒神的女信徒们受酒神凭附,可以从河中吸取乳蜜,这是她们在神志清醒时所不能做的事。抒情诗人的心灵也正像这样……不得到灵感,不失去平常理智而陷入迷狂,就没有能力创造,就不能作诗或代神说话。"[①]柏拉图的观点带有浓厚的宗教神秘主义色彩,显然不能对诗歌给予科学的解释。然而,另一方面我们却又不能不承认柏拉图所描述的诗的神秘体验境界确实存在着。关键的问题是我们如何解释这种神秘的体验。诗的奥秘与生命的奥秘同在,诗的魅力源于生命的魅力。只有在生命体验之中而不是神灵与上帝那里,我们才可能寻找到洞开诗歌奥秘大门的锁钥。随着西方形而上学的理性逻辑化发展,体验的感性特征被认知的理性逻辑所替代,体验越来越被当作低级的非理性的感受世界的方式,审美的体验性也变成了古典理性主义时刻加以限制、加以规范的附属物。

与西方的迷狂式的极端体验不同,东方思想崇尚静观顿悟的体验。禅宗主张不立文字,教外别传,认为永恒不灭、无所不在、灵明不昧的真如佛性——宇宙之心是不可言传的,人只有在自性的静观顿悟的体验中,才可能明见永恒的佛性。在禅宗看来,简单的逻辑、语言、思维是无法穷极世界存在的本真意蕴的。靠理性的分析,人永远不能洞见宇宙的终极,永远不能认识事物存在的意义,如果这样,人也就永远沉溺宇宙和人类之谜的茫茫雾海之中,难以驶抵绝对自由的彼岸。人一旦试图要把这种神秘的体验诉诸清晰的理智、诉诸逻辑的表达,其存在的本义便会失落,因而禅的顿悟体验是只可意会,不可言传的。用禅的话说就是:"智与理冥,境与神会;如人饮水,冷暖自知。"艺术审美观照有别于理智活动,也有别

① 伍蠡甫主编:《西方文论选》上卷,第18页。

于功利活动,它是人们对审美对象的一种体验和感悟。艺术审美的直觉把握常常是为了传达难以用理性描述的审美体验,有时甚至将读者带入到一个超验而又神秘的至极境界。我国著名美学家宗白华先生认为,艺术心灵的诞生正是缘起于人类对于宇宙和人生的观照、体验:"艺术心灵的诞生,在人生忘我的一刹那,即美学上所谓'静照'。静照的起点在于空诸一切,心无挂碍和世务暂时绝缘。这时一点觉心,静观万象,万象如在镜中,光明莹洁而各得其所,呈现着它们各自的充实的、内在的、自由的生命,所谓'万物静观皆自得',这自得的、自由的各个生命在静默里吐露光辉。"①

美国著名人本主义心理学家马斯洛在研究生命自我价值实现时指出,人的生命价值实现虽然有多方面、多层次的途径,但最高的境界则表现为生命的高峰体验。"这种体验可能是瞬间产生的、压倒一切的敬畏情绪,也可能是转眼即逝的极度强烈的幸福感。在这些短暂的时刻里,他们沉浸在一片纯净而完善的幸福之中,摆脱了一切怀疑、恐惧、压抑和怯懦。他们的自我意识也悄然消逝。他们不再感到自己与世界之间存在着任何距离而相互隔绝,相反,他们觉得自己已经与世界紧紧相连融为一体。"②我们看到马斯洛所描述的生命高峰体验与诗人所体验的境界十分相似。在诗所编织的境界中,我们与生命中深在的本源不期而遇。这是一种激动亢奋的相遇,在这一相遇中,生命登上了体验的顶峰,生命的价值与意义在这瞬间的相遇里生成了。在诗的高峰体验中,人们获得了一种生命的全新感受,发现了一个自我,一个与人类大我息息相通的新我,时间与空间的界限完全消融了,生命在片刻中体验到了永恒,个体生命与亘古广袤的宇宙遥相呼应,融为一体。这种体验与我们日常生活中的感受确实有着巨大的差异,但它仍然是一种生命体验,更确切地说它是一种生命的高峰体验。艺术的魅力和奥秘就在于她能够赐予我们的生命这种非同寻常的高峰体验。

三、艺术作为主体对象化的审美创造

马克思在《1844年经济学哲学手稿》中指出:"只有当对象对人说来

① 宗白华:《美学散步》,上海人民出版社1981年版,第21页。
② 马斯洛等:《人的潜能和价值》,华夏出版社1987年,第366页。

成为人的对象或者说成为对象性的人的时候,人才不致在自己的对象里面丧失自身。……随着对象性的现实在社会中对人说来到处成为人的本质力量的现实,成为人的现实,因而成为人自己的本质力量的现实,一切对象对他说来也就成为他自身的对象化,成为确证和实现他的个性的对象,成为他的对象,而这就是说对象成了他自身。对象如何对他说来成为他的对象,这取决于对象的性质以及与之相适应的本质力量的性质;因为正是这种关系的规定性形成一种特殊的现实的肯定方式。……每一种本质力量的独特性恰好就是这种本质力量的独特的本质,因而也就是他的对象化的独特方式,它的对象性的、现实的、活生生的存在的独特方式。……无论从理论方面还是从实践方面来说,人的本质的对象化都是必要的。"①

马克思认为人之存在的本源性根据和意义,不在纯粹的客体之中,也不在主观的意识世界,而在于人与世界所构成的对象性关系之中。所谓纯粹的与人无关的客观世界,以及意识的观念的主观世界,都不过是抽象的理论设定。对象性活动的过程是主观见之于客观、精神变为物质力量的过程。人通过实践活动达成了自然与人、客观与主观的对象性统一关系。人类实践活动最显著的特征就是人的本质力量的对象化。所谓人的本质力量对象化是指人类通过实践创造活动,使主观的观念(人的目的、愿望、要求、理想等等)转化为客观的现实的物质对象,主体与客体、主观与客观正是由于人的对象性活动才达到实践的统一。

审美对象化的基础来自于物质生产劳动实践的对象化。"劳动是积极的,创造性的活动。"②在物质生产劳动实践的对象化活动过程中,人类不仅能将自己的功利实用目的性实现在物化产品之中,还能够按照美的规律进行创造,将审美理想和审美情趣凝聚在劳动产品之中,使之成为既能满足人的功利实用目的,又具有一定的审美价值的劳动产品。因此可以说,在一般物质生产劳动的实践对象化过程中,已经具备了一定的审美对象化因素。由于人类实践能力的不断提高,人类认识自然、改造自然的能力得到了不断地发展,审美实践创造逐渐从实用功利性较强的劳动生产活动中分离出来,发展为以审美目的为主的较为纯粹的艺术审美创造。在这种创造中,生产者摆脱了狭隘的功利实用目的的局限,能够自由地、

① 《马克思恩格斯全集》第42卷,人民出版社1979年版,第125页。
② 《马克思恩格斯全集》第46卷,人民出版社1979年版,第116页。

审美地对待自己所创造的产品,赋予产品更高的欣赏观照价值。在生产实践对象化中,存在于人们观念中的思想、情感、目的、要求、理想等等不再仅仅是主观的东西,而变成物质的感性的客观存在。正是实践活动的对象化,使人的生命活动与动物的生命活动有了根本的区别,也使得人的活动摆脱了自然的本能状态,成为一种富有创造意义的活动。马克思指出,人总是用自觉的实践活动去支配自然、改造自然,把主体的目的、愿望、要求、理想凝结在物化的产品之中,在对象化的产品中实现所追求的目的,同时,也实现了人自身力量的显现。在审美创造的对象化过程中,人把自己的审美意识、审美趣味、审美理想对象化为具体的感性形象,创造出符合美的规律的艺术产品。

人在自己所创造的产品中,实现了自己的主观要求,使物质世界打上人的意志的印记,这样,人通过感性的实践对象性活动,实现了自身本质力量的确证。黑格尔在谈到人的实践活动的自我实现意义时指出:"人有一种冲动,要在直接呈现于他面前的外在事物之中实现他自己,而且就在这实践过程中认识他自己。人通过改变外在事物来达到这个目的,在这些外在事物上面刻下他自己内心生活的烙印,而且发现他自己的性格在这些外在事物中复现了。"他举例说:"一个男孩把石头抛到河水里,以惊奇的神色去看水中所现的圆圈,觉得这是一个作品,在这作品中他看出他自己活动的结果。这种需要贯穿在多种多样的现象里,一直到艺术作品里的那种样式,在外在的事物中进行自我创造。"①儿童最早的冲动就是以自己的活动来改变外在事物,并从中体验和确证自身力量的存在。当一个小孩把石头扔进河里时,他会以非常惊奇的神色去看水中所泛起的一圈圈涟漪,这种惊奇来源于对自身力量的确认,水中的波纹是他对象化活动所创造的作品,在这一作品中他看到了自己的本质力量,并为这一自身力量的确证而惊奇不已。人需要通过对象性的实践活动确证自己,通过改变外在事物来实现自己的目的、愿望和要求,从而使外在事物成为确证自身的对象。因此,已经改变了感性形态的外在事物不过是人的对象性实践活动的结果,是人自身的外在现实或对象性的实现。

在艺术审美的对象化活动中,人把自己的审美意识、审美理想、审美趣味物化到对象产品之中,让人在自己所创造的作品中观照到人的智慧、情感和力量,看到艺术审美理想变成感性的具体形象,从而激起惊奇、热

① 黑格尔:《美学》第1卷,商务印书馆1979年版,第39页。

爱、喜悦和情感，在其所创造的世界中直观自身，获得艺术审美的享受。在艺术生产的对象化活动中，人把感性形象作为表达自己审美意识的象征物，使自然人化，达到人与自然、主体与客体的和谐统一。如中国古典绘画中的"梅兰竹菊"，经过艺术家的审美创造，它们已不再是自然的植物形象，而成为具有人格象征意义的"四君子"。我们观赏"梅兰竹菊"，主要目的并不是为认知提供简单的物象，而是为了领略其中感人的精神品味。自然的植物形象之所以会具有人格的精神和力量，正源于艺术生产的对象化创造。艺术家通过艺术生产的审美创造把主观的审美情感融注于具体的感性形象之中，使自然人格化，宇宙人情化，对象审美化。因此可以说，没有艺术审美实践的对象化，便不会产生任何意义上的审美创造。

四、艺术作为审美自由的意义生成

马克思指出："我的劳动是自由的生命表现，因此是生活的乐趣。"[①]艺术审美活动是一种自由创造活动，艺术审美和自由是密不可分的。我们进行美的欣赏和艺术的创作，实际上也就是在进行自由的体验。马克思的自由观是建立在人类感性实践的基础上，"自由在于根据对自然界的必然性的认识来支配我们自己和外部自然界，因此它必须是历史发展的产物。最初的、从动物界分离出来的人，在一切本质方面是和动物本身一样不自由的；但是文化上的每一个进步，都是迈向自由的一步。"[②]自由是指人类在改造世界、创造世界的实践活动中，通过对异己的客观必然规律性的认识与驾驭，将自在之物改造为自为之物而达到的"从心所欲不逾矩"的境界。只有在人类物质生产实践不断发展的基础上，人类才能够从必然王国走向自由王国，把自在之物变为为我之物。审美体验与审美创造中的自由，只有与人类的整个历史实践活动相结合，以物质生产实践活动为感性的现实基础，才可能成为真正的对象性的现实。

人类在漫长的历史实践活动中，不惜任何代价执着地追寻着自由、创造着自由。对美的追求和对自由的追求是同一个问题的两个方面。美是自由的最高表现，美是自由的对象化表征，审美的最高境界也就是自由的

① 《马克思恩格斯全集》第42卷，人民出版社1979年版，第38页。
② 《马克思恩格斯选集》第3卷，人民出版社1995年版，第154页。

最高境界。艺术生产和消费，美的创造和欣赏，不仅标志着人与动物不同，还标志着人在何种程度上达到了自由完满的境界。因而艺术生产能力或审美创造能力是衡量或象征人类自由的一个尺度。人类之所以要不断地进行艺术审美创造，按照美的规律创造艺术作品，进而改造世界、创造世界，正是为了使人进入艺术审美的理想王国，构筑起一个充满自由的、诗意栖居的生存空间。正如马克思所高度概括的那样："自由自觉的活动恰恰就是人类的特性。"人类是唯一懂得自由、追求自由并创造自由的生命物种。自由自觉的尺度标志着人在何种意义、何种程度上真正生成为人本身。没有自由的生存，实质上并不是真正的人的生活。自由是人之生存的理想境界和终极追寻，自由的剥夺与丧失也就是存在意义的剥夺与丧失。

缺少或丧失艺术审美创造能力的生命个体，是片面的非自由的存在。在美学史上，一些美学家始终认为艺术审美与自由是密切关联的两个命题，并将艺术审美与人的自由解放以及人的全面发展紧密联系在一起，从而使艺术审美活动上升为关系到人类生命命运的生存哲学的高度。黑格尔曾明确指出："审美带有令人解放的性质。"①德国美学家席勒认为美是人类走向自由的必经之路，美的真正价值也在于自由，而自由又是艺术的必要条件，艺术是自由的儿女。他说："只有通过美，人们才能走到自由。"②艺术审美活动并不是一种纯粹的"为艺术而艺术""为美而美"的消遣娱乐活动，它是人类生存及发展的必要条件，是塑造全面发展的自由人的一种途径，是人类从必然王国向自由王国趋进的必经之路。艺术审美创造构成人的生命存在的最高价值，人一旦失离了艺术审美创造能力，便失去了生命全面发展的可能性，这就势必导致生命的退化和生命的异化现象的产生。在外物的奴役下，人的生命存在及发展被逼进到单向度、片面化的狭窄境地之中。马克思从人的全面发展出发，对生命退化和生命异化的非人性、非审美状态给予了批判，认为没有真正属人的审美感觉就不可能进行艺术审美欣赏。马克思说："忧心忡忡的穷人甚至对最美丽的景色都没有什么感觉；贩卖矿物的商人只看到矿物的商业价值，而看不到矿物的美和特性。"③缺少艺术生产创造能力的人，不懂得用审美眼

① 黑格尔：《美学》第 1 卷，商务印书馆 1979 年版，第 147 页。
② 转引自汝信：《西方美学史论丛续编》，上海人民出版社 1983 年版，第 147 页。
③ 《马克思恩格斯全集》第 42 卷，人民出版社 1979 年版，第 126 页。

光看待世界,不懂得人应具有更高的美的理想和追求,目光短浅,利欲熏心,不断地膨胀本能的欲望,把追求物欲的满足作为生活的唯一目标,这样势必使生命堕落为低级的生物性存生。正是为了追求艺术审美和自由,那些真正伟大的艺术家们高举着缪斯女神所赐予的圣火,沿着生命的历程艰难地跋涉。为了奔向那艺术审美的王国,为了创造一个自由的空间,艺术家们义无反顾、别无选择,为此,他们舍弃了世俗的安定生活,甚至不惜舍生忘死来完成自己的艺术追求。总之,自由追求与艺术生产是密不可分的。没有自由,一切艺术活动会被肤浅的游戏玩乐取代,只有自由才真正构成艺术生产的动力和最终目的。

课外阅读书目：

1. 海德格尔:《林中路》,上海译文出版社1997年版。
2. 克罗齐:《美学原理·美学纲要》,外国文学出版社1983年版。
3. 康德:《判断力批判》,人民出版社2002年版。
4. 黑格尔:《美学》,商务印书馆1996年版。
5. 苏珊·朗格:《情感与形式》,中国社会科学出版社1986年版。
6. 阿恩海姆:《艺术与视知觉》,中国社会科学出版社1984版。
7. 伽达默尔:《真理与方法》,上海译文出版社2004年版。
8. 马克思:《1844年经济学哲学手稿》,人民出版社2005年版。

本章复习重点：

1. 基本概念

艺术本体　实践生存论　体验　存在

2. 思考题

(1)如何理解艺术再现本体论？
(2)如何理解艺术表现本体论？
(3)如何理解艺术审美本体论？
(4)如何理解艺术形式本体论？
(5)如何理解艺术心理本体论？
(6)如何理解艺术生存本体论？

第二章 艺术文化

艺术作为一种独特的文化现象,在整个人类文化系统中占有重要地位。一般说来,人类文化系统主要包括物质文化、制度文化和精神文化三个方面。其中,物质文化是基础,精神文化是核心,制度文化是沟通二者的中介。艺术属于精神文化系统,对艺术文化的研究不能孤立地进行,要将艺术与科学、道德、宗教、经济、技术等方面结合起来进行研究,分析艺术与它们之间的相互关系。

第一节 作为一种文化的艺术

对于艺术,我们可以从不同的角度进行界定。艺术文化学把艺术看作一种特殊的文化形态。如果将艺术还原为一种文化现象,那么我们就可以在艺术与文化的关联中认识到艺术自身的独特性,这是一种艺术文化学的研究视野。

一、艺术的文化学研究

艺术文化学是20世纪70年代末到80年代初随着现代艺术科学和文化科学的确立而确立的,主要是从文化学的视野研究艺术现象、介于文化学和艺术学之间的综合性学科。艺术文化学的视野为我们研究艺术提供了一种新的角度,使我们能在更广泛、更深刻的意义上来理解艺术的现象和历史。

(一) 艺术与文化的内在关联

艺术是文化中的核心形式。为了理解这一命题,首先应将艺术还原为文化现象,在艺术与文化的关联中去认识艺术的自身特性。

发生学的研究证明艺术的起源和文化的起源具有同步性,因为两者都是以符号为基础的。人类早期的符号创造并没有明显的逻辑区分,大多数符号以表意性为旨归,这种表意符号主要体现为形体符号。在形体符号中,不仅具有某些特定的涵义,而且渗透着情感。从人类发展史来看,人类最早创造的艺术是造型的表意性形体符号——舞蹈。苏珊·朗格就认为舞蹈是人类创造的最早的艺术形式。艺术和文化不仅在起源上具有同步性,而且如果将文化视为一个结构的统一体的话,那么艺术则处于文化的隐形结构之中。同时,艺术在文化结构中是作为精神价值体系而存在的,无论每个民族的文化主题多么丰富多彩,"而诸如音乐、戏剧、文学、电影、建筑则构成某种文化的核心。"[①]这足以见出艺术的文化精神在总体文化中的核心地位。

将艺术纳入文化之中是一种新的视野和观念,这也必将导致艺术研究的新发展和新突破。美国学者杰姆逊认为:"只有将艺术作为一种文化的产物,我们才能认识艺术文本的意义和本质。"[②]因为艺术与文化结构之间存在着不断的信息传递和转化过程,任何艺术的自律性研究都无法揭示艺术生成的缘由。只有在文化的视野中,才能感到艺术的内在神韵和它那充满魅力的隐型精神。比如,古希腊早期戏剧是同舞蹈联系在一起的,但有一种舞蹈圆形图式至今令研究希腊文化的学者对此众说纷纭。中国舞蹈理论专家认为,这种舞蹈图式和中国古代文化中的"八卦阵"具有相同的文化内涵。这说明舞蹈是人类文化的共生现象,而且在人类发展的早期,各个不同文化圈中存在着相同的符号图式。

当我们将艺术纳入文化的框架之中加以认识、分析之后,我们便惊异地发现艺术的诱人神采和永恒魅力。我们用这种新的文化观念看待艺术,就要求思维结构由"政治、道德和社会"的形态转变为"自然、文化与生命"的形态。

(二)文化、文明与社会

人类在创造自身的同时,也创造了文化。然而,人类对自身文化的认识和反思到当代才成为热点前沿议题,这就是当代文化理论研究的兴起。

任何科学概念的形成和确立始终是不确定的,随着研究的深入和对

① 联合国教科文组织:《文化》,1982 年第 1 期。
② 杰姆逊:《后现代主义和文化理论》,陕西师范大学出版社 1986 年版,第 2 页。

象的确定，才能得到基本的认同，从"文化"这一概念的衍化过程，可以清楚地看到这一点。

在人类思想史的发展链条中，古希腊时期是极为重要的一环。人们追溯历史，特别是思想史，往往将古希腊时期作为温柔的梦之乡而流连忘返，因为古希腊是世界上最古老的文化发源地之一。然而，遗憾的是，在当时的古希腊语言中找不到和现代的"文化"一词相对应的词语，但这不等于古希腊的思想家们放弃了对这一问题的探寻。维克多·埃尔认为："文化如同美学（美学形成于18世纪下半叶）一样，它们的历史早在发明这两个词以前就开始了。"①欧里庇得斯曾将在特定的环境中所形成的东西称为"tropos"；赫拉克利特把有知识和经验的头脑比作"nomos"；品达罗斯认为"习俗是万物之主"；希波克拉底则认为不仅习俗，而且气候与生态也可以作为解释民族性格的原因。尽管柏拉图没有为文化下定义，但他毕竟涉及了文化中的核心问题——人。他认为只有在城市里生活的人才能达到完善，田园草木不能让我们学得什么，能让我们学到东西的是居住在这个城市里的人民。倒是他的学生亚里士多德正式提出"人是政治的动物"的命题。从此，人类开始了"认识自己"的反思。不难看出，上述古希腊思想家们的理论沉思基本上接近了文化的内涵，为探讨文化问题奠定了理论上的基础。

"文化"一词是从拉丁文衍化而来的，有种植、培养之意。直到今天，在农业、园艺等词汇中仍保存着文化的原始含义。首先使文化具备转义的是古罗马时期的西塞罗。在《论辩集》中，他第一次提出了"性灵培养"的说法。在其后的年代中，除了继续使用这个词的本意外，由于中世纪基督教对社会生活的全面渗透，"文化"一词与宗教发生了密切的关联。文艺复兴运动的兴起使"文化"概念的内涵得到了丰富。这时的"文化"除了含有种植、培养之意以外，个人修养的含义也已经得到认同。正是在18世纪的启蒙运动中，"文化"得到了现代用法的表述，但这时的"文化"还不能作为名词单独使用。

今天，人们谈到文化的定义往往和英国人泰勒联系在一起。早在泰勒之前，德国人克莱姆在《普通人类文化史》中就曾这样描述文化："习俗、工艺和技巧……家庭生活和公共生活、宗教、科学和艺术。"②泰勒为

① 维克多·埃尔：《文化概念》，上海人民出版社1988年版，第19页。
② 转引自菲利普·巴格比：《文化——历史的投影》，上海人民出版社1987年版，第89页。

文化所下的定义与克莱姆的文化说明当然不尽相同。泰勒认为，文化是包括知识、信仰、艺术、道德、法律和作为社会成员的人所获得的能力和习性在内的复合体。正是从泰勒时代起，文化学这门学科初步得以形成。

在对文化的研究中，人们大致从以下几个方面揭示了文化的内涵及外延：

首先，人们将文化看作某一地域内部所存在的共同的信仰、道德、风俗以及心理素质的复合体。早初对文化的界定来自于民族学的文化研究，他们将自己投身于某一特定的民族之中（往往是经济上比较落后的有封闭文化圈的民族），进行"文化的田野"工作，研究该民族的宗教与其他民族的异同之所在。对所研究的民族文化，他们往往采取两种价值取向：或者从民族中心主义出发，站在本民族的文化立场上，对观察到的文化现象做出是非判断；或者对所研究民族的文化现象充满崇拜之情，比如对西方工业文明的向往以及对未开化民族淳朴民风的留恋等，从而导致客观态度的丧失。由民族的视角研究文化，使文化学的研究得以深入，而且从某种意义上说，文化学是在民族学的土壤上成长起来的。然而，一旦文化学得以形成，它就超越了民族学，扩大了研究范围与对象，因为仅仅从民族学的视角去看显然是不够的。

其次，文化和文明具有同一性。文化是与自然相对应的存在物，自然界为人类提供了赖以生存的条件，但自然界的一切存在都不属于文化，也就是说，只有人类创造的产物，亦即精神产品和物质产品的总和才能构成文化。《辞海》就是这种观点的代表，认为"文化，从广义上来说，指人类社会历史过程中所创造的物质财富和精神财富的总和"，而且进一步将文化和文明等同起来："文明，犹言文化，如物质文明、精神文明。"文化和文明之间存在着区别，这是显而易见的，但直到今天，人们对这两个不同的概念还经常不加区分地运用着。精神分析的代表人物弗洛伊德就将"文化"与"文明"当作同一术语加以运用。英国著名的历史学家汤因比在其不朽的名著《历史研究》中试图对人类文明历史作总体概括，他将一切时代的国家、民族、文化等都囊括在他的"文明"的系统中，而每个文明都有它的起源、生长、衰落、解体和消亡五个阶段。显然，他的这种历史文明划分的理论来自于德国的历史学家斯本格勒。但是，斯宾格勒在《西方的没落》一书中认为，文明指文化发展到最高阶段后开始衰落的阶段，文明是文化的终结。对文明和文化作出科学划分的是美国人类学家克鲁

伯和克鲁克洪，他们在《文化》一书中将文明定义为"一个实践的和理论的知识实体管制自然和技术手段的总和"，而文化则是人类的"价值、规范的原则以及观念结构"。①

对于文化和文明我们试图作如下的说明：首先，文化是人类的伴生物，人类与自然界分别后就进入了文化的世界，而文明则是人类发展到一定阶段的产物。文明以城市的出现为标志，回顾历史的开端，我们会看到人类把自己转变为文明生命的那个转折点。所以，我们常说"原始文化"而很少说"原始文明"，而且，待人类发展到高级阶段时，将不存在文明与不文明之分，那就意味着文明将要消亡。其次，文化概念的外延要大于文明的概念，也就是文化中包括文明。文化是人类生命符号的显现，一切与人的生命有关的东西都可以称为文化，而文明则是文化的成果和表征。最后，文化是充满生命活力的有机体，它要不断地发展自我、突破文明的束缚，一旦一种文明消亡，也就意味着这种文明的文化要与另一种文化相结合而形成新的文明。文明则是文化的僵硬形式，一旦获得确立，它便开始走下坡路。

最后，从人的社会属性上看，文化是在社会中的人的特定的生活方式和行为。这样一来，文化和社会就难以区别，因而形成文化学家将社会作为文化现象加以研究，而社会学家又把文化现象作为社会学研究的一部分加以关注的局面。我们应从以下几个方面来区分二者：

首先，社会是社会群体的联系系统。中国古代把土神称为社，社会便指人们为祭土神而举行的集会，现在指因共同的物质条件而相应联系的群体，它由部落、民族、阶层、阶级、社团、家庭等构成，而文化则主要体现为人类生命的内在精神价值体系。

其次，社会性不仅仅属于人所独有的特质，人以外的动物世界也存在着群体的联系性，而有的动物集团的这种联系性比人类社会更为密切。卡西尔指出："在蜜蜂和蚂蚁之间我们都可以看到明确的劳动分工和极为复杂的社会组织。"②但是，只有人类才具有文化，正因为人类创造了文化，才形成了人与其他动物的根本区别。

从上述的分析中，我们可以看到文化具有：（1）超自然性，文化是人创造的生成物，自然界中的存在不能属于文化范畴；（2）共享性，文化属

① 《文化》，剑桥出版社1952年英文版，第115—118页。
② 卡西尔：《人论》，第282页。

于整个人类共同的价值体系,而不是个人的现象;(3)符号性,文化是建立在象征符号基础上的,正是人创造了与记号相区别的符号世界,人类才得以迅速地进化。但这些都是从文化的表征上去认识文化的自身,我们必须从本体论意义上去分析文化,即从文化存在的最普遍的本质上去加以界定,这就是人的生命。

二、艺术文化功能

我们生活在一个生命的世界之中,即我们意识自觉的经验世界之中。艺术的文化世界更是如此,艺术的文化哲学就是对这个生命世界的揭示。文化哲学中的生命不仅具有生物学的意义,而且渗透着文化的基因与文化遗传。

人的生命与动物的生命的主要区别之一,在于人的创造力,即将自身的生命外化的能力。人类要努力去理解周围的世界,为周围的世界赋予意义,这包括人与自然的关系,也包括人对生活经验的认识。那么,当人类试图对那些外在于自身的陌生现象加以理解时,符号便是其理解世界和解释世界的生命创造物。正是在这个意义上,卡西尔认为人作为文化的动物,其本性存在于人类自身创造文化的活动之中,而符号是人类生命创造的意义载体。正是通过对符号的创造,才形成今天人类所特有的文化结构形态。

生命符号并不等于艺术文化,艺术文化与其他文化形态的质的区别在于象征意义。法国学者罗兰·巴尔特将文学符号、绘画符号、姿态符号、雕刻符号称为"象征符号"。象征一般地说是指某种东西的意义大于其本身。艺术的文化精神的象征不是简单的能指和所指之间不对应的关系,而体现为一种隐型的结构。任何艺术文化都不能离开象征,否则便失去了艺术文化自身存在的价值。生命、符号和象征三者是统一的整体,正是这三者的有机融合使艺术文化显现出旺盛的生命力。

艺术文化作为既定文化的一部分,具有维护这种文化的功能,即对现实文化持有肯定的态度。但艺术文化更为主要的是对现实文化的疏远功能和不可抗拒的否定力量。所以艺术文化具有双向度的功能。

肯定现实的艺术文化被马尔库塞称作"大众文化",这种文化是现代社会实行社会控制的有效手段。它依靠大众传播媒介,如电视、报刊等,将社会主流思想渗入每个家庭之中。

艺术文化的另一种功能是对现实文化的超越。因为艺术从根本上说,是对自由生命的张扬和对不自由状况的否定。李白的伟大不在于对帝王的奉制之作,杜甫的伟大来自于对现实痛苦的揭示。现实文化本身是不完满的,如果艺术家依然为这个不完满的现实文化唱赞歌,他不仅不能作为艺术家而存在,而且是一个道德低下者。所以,艺术的文化精神的力量存在于对现实文化的抗争之中,以它的血肉之躯反抗理性文化的压抑,获得自身价值。

艺术文化对现实文化的否定,其目的在于对未来文化的昭示。正是艺术把我们变成了另一个世界的居民,而人们所熟悉的世界对于这另一个世界来说,不过是一片混乱。马尔库塞表示了同样的见解,认为艺术"要求另一种现实,另一种秩序的文字、图画的音乐,这另一种现实、另一种秩序,是被现存所排斥的,然而都活在人们的思想和愿望之中"[1]。人类的心理取向永远趋向未来,从这个意义上说,一切现存文化都将成为历史文化。在这种文化变迁中,艺术无疑是其先导者。用马尔库塞的观点来说,艺术在个人的典型命运中表现了普遍的不自由和反抗的力量以及未来的文化理想,从而显示出变革的前景。

所以,人类只有在艺术文化的世界里,才能使人的自由天性得到回归,使受到理性文化压抑的个体生命得到张扬,对未来的理想才能得以实现。艺术文化不顾理性文化的束缚与管教,拥抱人类生命自身,让人在它的温馨怀抱中得到瞬间的安宁和快慰,有暇凝视自身生命的价值与人生的真谛,获得心灵的解脱和自由。

第二节　艺术与科学

艺术与科学究竟是相互独立,还是彼此相容?这是美学家和艺术理论家们经常讨论的问题。关于艺术与科学之间的关系,存在着不同的观点:有的过分夸大科学在艺术发展中的作用,认为没有科学的发展就没有艺术的产生;有的认为随着科学的发展,艺术将变得越来越没用;有的认为艺术在生活中具有不可替代的作用,那就是对人的心灵的塑造。此节将以艺术与科学的区别、共性和联系为核心进行讨论。

[1] 马尔库塞:《爱欲与文明》,上海译文出版社1987年版,第104页。

一、艺术与科学的区别

首先,艺术与科学的对象不同。虽然德国理性主义把人的认识分为理性认识和感性认识,鲍姆加通把艺术看作是感性认识完善的产物;到了德国古典哲学那里,康德和黑格尔也把真和美作了区分,但是对艺术与科学作明确区分是从别林斯基开始的。

别林斯基认为艺术和科学的区别不在内容而在表达内容的形式。艺术是形象思维,靠的是形象的画面;科学是抽象的思维,用的是"三段论",靠的是概念、判断和推理。别林斯基说:"哲学家用三段论法,诗人则用形象和图画说话,然而他们说的都是同一件事。政治经济学家被统计材料武装着,诉诸读者或听众以理智,证明社会中某一阶级状况,由于某一种原因,业已大为改善,或大为恶化。诗人被生动而鲜明的现实描绘武装着,诉诸读者想象,在真实的图画里面显示社会中某一阶级状况,由于某一种原因,业已大为改善,或大为恶化。一个是证明,另一个是显示,可是他们都是说服,所不同的只是一个用逻辑结论,另一个用图画而已。"[①] 但是,他没有看到艺术和科学的区别不仅在形式上,其内容上也存在着区别。

高尔基说过文学是人学,也就是说艺术所表现的内容是人和人的生活。艺术也描写自然,但是,艺术家描写的自然是人的对象化了的世界、人化了的世界。当艺术家描绘一棵树、刻画一棵草的时候,他并非仅仅在描绘树、刻画草,而是象征性地写人和写人的生活,特别是人的精神生活。科学研究的对象是整个自然界,所探求的是自然界发生、发展和内在的普遍联系,其研究所涉,大到天体宇宙、小到微观粒子,但对精神、灵魂一类的范畴却无能为力。

其次,艺术和科学的情感作用不同。艺术家在描写他们笔下的对象时都倾注着强烈的情感。雪莱等许多艺术家都把情感当作艺术的本质特征,托尔斯泰也说过艺术的本质就是艺术家情感的表现。同样,许多科学家也谈到了情感在科学研究中的作用。应当承认科学的创造也伴随着情感,因为人是有情感的。一个科学家如果对其所研究的对象并不十分热爱,没有把其研究工作当作生命的组成部分,他就不会取得任何的成就。

① 别林斯基:《一八四七年俄国文学一瞥》,见《别林斯基选集》第 2 卷,第 429 页。

但是，我们这里不能把艺术家创作中的情感同科学家在科学研究中的情感相等同。艺术创作中的情感伴随整个创作过程，而科学研究中的情感则作为动力而存在。艺术家在创作中可以恨也可以爱，能够淋漓尽致地表现自己的情感；科学家在研究中要谨慎、认真、求实，不能以自己的情感意志代替客观规律。对此，艺术批评家罗杰·弗莱在他的《艺术与科学》著述中说："从最单纯的感觉到最高的设计，艺术过程的每一步都必将伴随着欢快，没有欢快就没有艺术……。同样，在思索中对必然性的认识通常也伴随有欢快的情绪，而且，对这种欢快欲望的追求，也的确是推动科学理论前进的动力。在科学中，不论是否有情感伴随它，关系的必然性依然同样地确定和要予以阐明；而在艺术中，没有感情的激动，美学的和谐根本不会存在。没有激情，艺术中的和谐是不真实的。"① 所以，人们普遍认为虽然科学研究也离不开情感，但它主要的特征是逻辑的严密性、阐述的系统性、态度的客观性。艺术创造则需要艺术家的激情，其主要特征是个性化、情感化。

再次，艺术和科学发展范式不同。比如任何一项新的科学技术发明和进展，都将是对同一领域内的传统科学技术的否定。因此，一部科学著作的生命是比较短的，而艺术作品则有长久的生命力。美国著名科学哲学家库恩在他的《科学革命的结构》中认为科学的发展是以范式的转换为标志的。范式（Paradigm）概念指常规科学所赖以运作的理论基础和实践规范，是从事某一科学的研究者群体所共同遵从的世界观和行为方式，是一组理论与方法、现象与经验的事实，乃至一般世界观构成的有机整体。在没有形成范式之前，科学研究处于众说纷纭的状态，没有决定性的观点。只有某种具有权威性的学说取得了统治地位之后，形成了按一定范式进行研究的科学共同体，才进入了科学时期。这种按一定范式进行研究的科学被称为常态科学。科学发展的过程绝不仅仅是单纯的科学知识积累的过程，而是常态科学知识的累进过程和科学范式的革命过程互动交替的结果。新旧的科学范式之间存在着不断的矛盾和斗争。这种斗争不仅有新旧之间的方法和世界观之争，而且还受到政治、历史、经济、心理和审美等诸多因素的影响，最终新的范式取代旧的范式。

艺术则不然，经典的艺术文本一经出现，就具有永久的艺术魅力。古

① 转引自 S.钱德拉塞卡：《莎士比亚、牛顿和贝多芬——不同的创造模式》，湖南科学技术出版社 1996 年版，第 69—70 页。

希腊的神话并没有因历史的发展而消逝,贝多芬的交响乐并没有因为克莱斯曼的钢琴曲流行而逊色,蒙娜·丽莎虽然经过数百年风雨的侵蚀,依然发出会心的微笑。其原因一方面在于艺术的发展不是取代式的进步过程,而是展览式的呈现过程,在这一过程中,艺术文本以其独具生命力的表现形式,体现出了超越时空的特性;另一方面在于艺术家创造的独特精神具有不可替代的特征。我们知道《晚钟》是法国19世纪农民画家米勒的代表作品。在这幅画里,我们看到一对衣着朴素、身体健康的农民夫妇,在暮色苍茫的天空下、田野里相对而立。他们低着头,手放胸前,身边停着一辆手推车和一个盛马铃薯的篮子,远处传来教堂的钟声。他们神色虔诚肃穆,默默地进行祷告。法国作家罗曼·罗兰说,正是由于米勒,我们才看到了19世纪法国农民的真实生活情景和感情,它在法国艺术史上是独一无二的。

二、艺术与科学的共通性

首先,艺术和科学都是人类创造的文化形式。不仅艺术是创造的产物,科学同样离不开创造。卡西尔说:"一切伟大的自然科学家,如伽利略、牛顿、麦克斯韦尔、赫尔姆霍兹、普朗克和爱因斯坦,都不是从事单纯的事实收集工作,而是从事理论性的工作,而这也就意味着创造性的工作。这种自发性和创造性就是一切人类活动的核心所在。它是人的最高力量,同时也标示了我们人类世界与自然界的天然分界线。在语言、宗教、艺术、科学中,人所能做的不过是建造他自己的宇宙——一个使人类经验能够被他所理解和解释、联结和组织、综合化和普遍化的符号的宇宙。"[①]在人类创造生命符号形式的过程中,虽然艺术家需要艺术技巧,科学家需要专业知识,但仅有艺术的技巧和专业的知识还不能进行创造。按卡西尔的观点来说,创造则更需要"发现",科学家发现客观规律,创造概念的美,艺术家发现象征形式,创造形象的美。"在科学上,从事实到事实的概括和理论的创造没有一条直接的轻松的道路。而在艺术中,艺术形象是对现实生活的概括和典型化,而不是对它的简单模仿。无论科学还是艺术都离不开想象、分析和概括。"[②]创造力是人类文化形式形成

① 卡西尔:《人论》,第279—280页。
② 米·贝京:《艺术与科学》,文化艺术出版社1987年版,第61页。

的根本动因,没有创造力,人类就不会与自然界相分离,还会停留在与动物同一的状态,正是人类的创造性使得人类摆脱了动物状态,创造了符号化的人类文化形态,也就是创造了神话、科学、艺术、宗教、语言等各种文化形式。

其次,艺术和科学的共同性还表现在对想象和直觉的依赖和运用上。艺术创造的直觉主要是指艺术家对创作对象的直观性把握,艺术家的艺术创造不能采取理性分析的方式,要靠灵感、直觉和顿悟的心理形式。艺术直觉和感觉不同:首先,感觉是对事物的个别属性的认识,是对事物的零散的印象。直觉是对事物的整体的把握。在直觉中,事物以整体的方式呈现在意识里边,排除了与直觉内容不相干的成分而获得对事物的全体的认识。其次,感觉是纯感性状态,这时的认识是混沌的、不清晰的。直觉是渗透着理性内容的认识,这时的理性内容不是以直接的方式进入直觉,而是交融渗透在直觉之中。再次,感觉是对象以渐进的方式作用于主体,或者说主体对对象的认识是平面式的,一点点形成的,而直觉则是以顿悟的方式达到对对象的把握,能在一瞬间把握对象的意义。最后,感觉是可以传达的,而直觉则具有只能意会而不能言传的特点,这也使得它在创造活动中具有非常重要的意义。艺术创造离不开直觉,同样,科学创造也离不开直觉。古希腊著名科学家阿基米德有过许多发明,其中一项重要的发明是在浴室中产生,那就是浮力大小与排水量大小之间的等量关系,阿基米德原理产生于浴桶水溢出的直觉。牛顿的万有引力的发现产生于苹果和月球相联系的直觉,所以爱因斯坦才说:"我相信直觉和灵感。"[1]虽然艺术直觉和科学直觉在表现方式上存在着某些差别,但是我们不能否认直觉在这两种创造活动中的价值。

再次,艺术和科学的共同性还在于它们都是对美的发现和创造。艺术家创造美毫无争议,科学家的创造和发现也离不开美。钱德拉塞卡说:"美是人类思想最深层的反映。"著名数学家海德堡有一次与爱因斯坦讨论时也说:"当大自然把我们引向一个前所未见的和异常美丽的数学公式时,我将不得不相信它们是真的,它们揭示了大自然的奥秘。"天体物理学家开普勒通过行星运动定律发现了宇宙的最高的美,正如不同的行星在各自轨道奏出和谐的天体音乐。美是人类独有的精神财产,创造美和发现美并不是某个学科和某个人的专利。正是艺术家和科学家共同对

[1] 爱因斯坦:《爱因斯坦文集》第31卷,商务印书馆1977年版,第284页。

美的创造,才使我们的世界发生了根本的变化。

最后,对真理的发现和揭示也是艺术和科学的共同任务。李政道先生指出,艺术和科学"追求的目标都是真理的普遍性。……科学家追求的普遍性是人类特定的抽象和总结,适用于所有的自然现象,它的真理性植根于科学家以外的外部世界。艺术家追求的普遍真理性也是外在的,它植根于整个人类,没有时间和空间的界线"①。一种观点认为发现和揭示真理是科学家的事而和艺术家没有关系,这种观点显然是不能成立的。艺术家的主要任务当然是去塑造艺术形象而不是证明真理,但其要把从现实那时里得来的素材升华到具有普遍性的、典型的意义,显示"观察中的真理",也就是去揭示真理。司汤达的《红与黑》揭示了当时法国社会的本质。高尔基说,司汤达把一件非常普通的刑事犯罪案提升到了从历史哲学的角度研究 19 世纪初期的社会制度的高度。福楼拜也认为艺术的伟大生命力在于真实性,要用事实和形象表达自己对生活本质的理解,揭示真实的社会生活。

三、艺术与科学之间的联系

从人类文化史来看,艺术与科学之间早有联系,二者互相融合与渗透,具有一致性,却又在一定程度上存在对立。科学创造需要艺术的情感和艺术的思维,需要人文关怀精神;艺术发展更需要新科技的强大支撑。著名科学家诺贝尔奖获得者李政道博士指出,科学与艺术的共同基础是人类的创造,它们追求的目标都是真理的普遍性。它们像一枚硬币的两面,不可分割。

公元前 6 世纪,古希腊的毕达哥拉斯学派就提出了"美是和谐"的思想。毕达哥拉斯学派大都是数学家,他们把数与和谐的原则当作宇宙间万事万物的根源。毕达哥拉斯学派提出了著名的"黄金分割律",以及音乐里的数量比例关系,并且将这些原则运用到建筑、雕刻、绘画、音乐等各门艺术中。科学与艺术之间的这种密切关系,自古希腊开始,在文艺复兴时期达到了高峰。14 世纪到 16 世纪的欧洲文艺复兴时期,艺术的发展与科学的发展几乎是同步的。当时,自然科学有了极大的发展,哥白尼的日心说沉重打击了几千年来上帝创造世界的宗教传说,哥伦布和麦哲伦

① 李政道:《艺术和科学》,《文艺研究》1998 年第 2 期,第 80 页。

等人在地理方面的发现,以及伽利略在天文、物理学方面的创造发明,使人们对宇宙有了新的认识,这些都促使人们形成了新的世界观和方法论,对于艺术也产生了积极的影响。

这个时期的一些大艺术家,本身也为科学家,他们把许多自然科学的方法和原理运用到艺术创造中,促进了艺术的发展。例如,达·芬奇既是艺术家,又是科学家和工程师,他在解剖学、植物学、光学、力学、工程机械等科学领域都有巨大成就。他把几何学、透视学的原理运用到绘画艺术中,认为绘画必须掌握几何学的点、线、面和投影的原则。他不但自己运用这些原理创作出不少著名的美术作品,更重要的是将这种自然科学的方法带入绘画理论中,对后来绘画艺术的发展产生了深远的影响。

艺术与科学之间具有某种共生性,从起源上看,这种共生性主要体现在它们共同发生于人类的前文化意识。人类文化意识的诞生并不是一夜之间的事,而是一个不断地渐进过程。在人类意识的初始阶段,文化的各要素之间并没有截然的划分,也就是说人类的文化意识还处在混沌的状态。法国人类学家列维·布留尔在其《原始思维》一书中指出,原始人的思维不同于现代人的逻辑思维,是一种"原逻辑"的思维。当人类处于原逻辑阶段时,他们的思维遵循"互渗律"原则,他们的语言、神话等都体现为同一状态,这些构成了他们的文化整体。直到古希腊时期,艺术和科学等各种文化形式才开始分化,但即使到了文艺复兴时期,人们的认识还部分地停留在和谐、比例、对称等感性认识的基础之上。因此,艺术与科学的根是共同生长在文化之上的,它们从这里生根、萌芽、开花并结出丰硕的果实。

从逻辑上看,艺术和科学的共生性还体现在它们都是文化的不同侧面。艺术与科学是人类两种心理机能外化的文化形态,感性和理性甚至变成了艺术与科学的代名词。尽管当代学者提出"主体间性"的理论,试图弥合主体与客体、感性与理性的分裂,但这仅仅是人们美好的愿望,康德划定的鸿沟暂时是难以超越的。卡西尔曾说:"人类活动的体系,规定和划定了'人性'的圆周。语言、神话、宗教、艺术、科学、历史,都是这个圆的组成部分和各个扇面。……语言、艺术、神话、宗教决不仅互不相干的任意创造。它们被一个共同的纽带结合在一起。"①这个功能性的纽带就是"劳作"(work),它是人类文化的本性。正是从这个意义上,我们才

① 卡西尔:《人论》,第87页。

说艺术与科学是共生共存的。

艺术与科学之间除了具有某种共生性之外,还具有某种互动性。科学的发展会影响人们对世界的认识,当然也会影响人们对艺术的认识。除了如前文所述,科学还可以提供新的技术手段,创造新的艺术媒介,或改变艺术表现的方式,拓展艺术表现的空间。当然,科学影响了艺术,艺术也在不断地向科学领域渗透。技术美学的出现使艺术日益与科技相结合,日用工业品的精美造型呈现着人们的艺术好恶和审美追求。

第三节　艺术与道德

艺术与道德是人类文明的两个不同组成部分,相互影响、相互作用。艺术与道德的辩证关系主要体现在:艺术反映和影响着道德,道德也影响着艺术,艺术的审美价值和道德价值是辩证统一的。当然,我们也要看到,道德评价主要是以"善"作为标准,而艺术主要是以审美价值为核心。事实上,并不是一切艺术作品都必须具有道德内容,如风景摄影、花鸟画等,许多都不涉及道德内容。即使是具有道德内容的艺术作品,也不能通过艺术进行简单的说教,而要寓教于乐,潜移默化地产生影响。围绕艺术与道德关系的争论大体有两种主要的观点:一种认为艺术与道德内在契合,即"契合论";一种认为艺术与道德毫不相干,即"无涉论"。要"澄明艺术与道德关系的合理性问题,需要从三个层面入手:其一,从中外思想史的角度看艺术与道德究竟有无关系;其二,从艺术与道德的共通性和辩证互动的角度看其有无关系;其三,从艺术之美与道德之善的内在蕴含的层面看其有无关系"[①]。下面我们就从这三个方面展开讨论。

一、历史上对艺术与道德关系问题的探讨

回顾中外思想史,我们可以看到,古今中外许多思想家和艺术家都讨论过艺术与道德的问题。儒家的代表人物孔子关于"兴、观、群、怨"的思想,儒家经典著作《礼记·乐记》中提出的"乐者,通伦理者也"的观点,都涉及了艺术与道德的关系问题。

中国古代思想中,儒家提倡"里仁为美",体现了中国传统的艺术道

[①] 顾超、曹孟勤:《论艺术与道德的关系》,《江苏社会科学》2010年第6期,第227—228页。

德观。在《论语》中,孔子在很多地方都提到了"仁",针对不同的情况有不同的解释,大体上主要涉及两个方面:一是克己,二是爱人。对自己克制,对别人友爱,人们的思想行为必须遵循礼法,从而实现天下归仁的目的,这就是孔子仁学思想的核心。《论语·八佾》中说:"子谓《韶》尽美矣,又尽善也。谓《武》尽美矣,未尽善也。"在这里,孔子正是从美和善的角度来评价音乐的,他更欣赏尽善尽美的艺术,所以"在齐闻《韶》,三月不知肉味"(《论语·述而》)。《乐记》上说:"乐也者,圣人之所乐也,而可以善民心,其感人深,其移风易俗,故先王著其教焉。"可见,儒家是非常推崇乐教的,通过乐教来引导、节制人的欲望,改善道德和风俗,而高雅严肃的音乐更是可以触动人的善心,使人免受邪俗思想的影响。受儒家思想的影响,中国传统艺术中经常有一种美善相乐的思想。

在西方文化思想上,关于艺术与道德关系问题的探讨也是源远流长。如柏拉图的艺术感染说,亚里士多德的净化说,贺拉斯的寓教于乐说等,它们都强调艺术的社会道德教化作用。柏拉图十分重视艺术的社会作用,认为艺术具有强大的感染力,要求国家和社会关心艺术作品的性质和功用,要求艺术表现真善美的东西,有益于国家和人生,禁止有害的艺术作品在社会上流传。亚里士多德在讨论悲剧效果问题时提出了净化的思想,认为艺术经由审美欣赏能给人一种"无害的快感",从而达到伦理教育的目的。这种"无害的快感"能净化情感,陶冶性情,有益于人的心理健康,使人在这种充满快感的审美欣赏中,受感动的同时,潜移默化地提升道德水准,可借助艺术为社会培养具有一定道德品质的人。贺拉斯提出了著名的"寓教于乐"的思想,他说:"诗人的愿望应该是给人益处和乐趣,他写的东西应该给人以快感,同时对生活有帮助。……寓教于乐,既劝谕读者,又使他喜爱,才能符合众望。"[①]这个思想既肯定了艺术的教育作用,又肯定了艺术的审美作用,对后世有很大的影响。意大利美学家克罗齐也曾讨论过艺术与道德的关系问题,认为艺术的本质是一种直觉活动,是对形象与情感的审美表现,道德是起于意志且有理性目的的实践活动,二者在整个精神活动中分属不同的认识和实践阶段,有着本质的区别。虽然艺术活动不是道德活动,但是基于共同的人性基础,艺术与道德并非相互割裂、彼此分离,它们之间存在着内在的辩证关系,由于艺术家总是生活中现实的道德王国里,必然肩负着一定的道德使命。

① 贺拉斯:《诗艺》,第155页。

马克思主义认为,艺术与道德不是截然无涉的,而是密切相关的。马克思、恩格斯都认为,艺术魅力的强弱很大程度上取决于艺术认识的"道德含量",优秀艺术家的作品能在一定程度上形象而又深刻地反映他们所处时代的道德风貌、社会生活。马克思盛赞莎士比亚"把货币的本质描绘得十分出色",对拜金主义的不道德现象给予了无情而深刻的揭露。恩格斯认为巴尔扎克"用编年史的方式几乎逐年地把上升的资产阶级在1816年至1848年这一时期对贵族社会日甚一日的冲击描写出来",深刻地表现出新兴的资产者代替腐朽贵族的历史必然性。列宁称颂托尔斯泰是"俄国革命的一面镜子",因为他的作品广泛地展示了俄国农奴制改革到无产阶级革命前夜之间的历史风貌。从上面的论述中可以看出,马克思主义思想中也包含着丰富的艺术道德思想。

二、艺术与道德的差异性、共通性、互动性

艺术与道德之间虽然有着密切的关系,但是二者之间存在着明显的差异性。一般说来,二者的差异性主要表现为以下三点:首先,二者在研究范围上是不同的。艺术不仅要研究人们的道德关系,而且要研究人们的经济关系、政治关系、法律关系,甚至人与自然的关系;而道德并未涉及如此广泛的范围。其次,二者反映社会生活的方式不同。道德是以概念、原则和规范来反映社会现实,揭示人与人之间的关系;而艺术则是通过各种艺术手段塑造不同的形象,反映丰富多彩的社会生活。最后,二者指导人们生活的手段不同。道德主要通过社会舆论、传统习惯、内心信念使人们接受道德的原则、规范,变成自觉的约束力,以指导人们的行动;而艺术则是通过情感的激荡、美丑的感化、性情的陶冶等来实现其教育作用。

艺术与道德除了具有差异性,还在某种程度上具有共通性,主要表现为:第一,二者同为社会意识形态。作为社会意识形态的形式,二者共同体现一定时期统治阶级的思想,表征一个社会的基本价值取向。艺术与道德有着共同的社会本质,都是由一定的社会经济关系所决定并为一定的社会经济关系服务。它们之间虽然有着许多不同之处,但是也有着深刻的内在联系,共同地体现着一个民族、一个国家的文化水平和文明程度,都是人们的精神面貌的镜子。第二,艺术与道德同源。艺术与道德、美与善在根源上是一体的。无论是艺术还是道德,都产生于人类的生产

实践之中,道德对于人的生存和发展具有重要影响,而艺术则能提升人的精神境界。第三,二者终极目的一致。艺术并不只是单纯的艺术行为,它作为人类精神外化的产物,某种程度上是人类道德精神的一种体现,是道德教育的一种形式和手段。无论是艺术还是道德,都是服务于人类社会和人的崇高精神追求,进而实现人对于此岸世界的超越,这也是艺术与道德的会通之处。

艺术与道德之间还存在着辩证互动的关系,即二者之间是相互影响、相互作用的。艺术对道德的影响主要表现在艺术作品对人民群众的道德教育作用上。艺术能够创造生动、感人的形象,具有特殊的感染力和魅力,因而它对人们道德观念的评价和道德行为的选择都具有很大的影响。一部优秀的艺术作品,可以提升人们的道德水平和精神境界。例如,屈原的《离骚》充满着一种为理想而献身的精神,成为"香草美人"的象征。此外,艺术对道德的影响,还表现在它能够对社会道德意识和道德观念的改变产生一定程度的影响。例如,五四新文化运动具有深远的历史意义,它是一个以思想启蒙为中心的文化解放运动。这场运动的主要内容是宣传科学与民主,提倡新道德和新思想,是一场彻底地反对封建文化的运动,对社会道德意识和道德观念的变化产生了深刻的影响。另一方面,道德对艺术也有重要的影响,主要表现在一定时代和一定社会的伦理道德思想总是要通过艺术作品的主题、题材、情节、人物、思想等方面体现出来。任何艺术总是一定时代的社会生活的反映,而社会生活的重要组成部分就是人们的道德生活,因此,艺术作品常常包含了道德的内容,通过塑造典型形象来反映人们的道德风貌。

三、艺术之美与道德之善

一般而言,艺术崇尚美,而道德崇尚善。那么,艺术之美与道德之善二者之间是什么样的关系呢?从中西方艺术思想史的发展来看,"美善统一"的观点长期在思想史发展中占据主导地位,从前文中我们对历史上艺术与道德关系问题的描述中可以清楚地看到这一点。

艺术之美与道德之善的契合与会通不仅有大量的理论根据,而且为大量社会历史发展的现实所证明。工业革命的来临,不仅摧毁了"上帝之城",而且带来了信仰的坍塌、价值的沦落和道德的灾难,与此同时,艺术和美学也同样地被物化、工具化、庸俗化了。马克思在《道德化的批评

与批评化的道德》一文中深刻地批判了粗俗文学艺术,刻画了其基本特征:一是反对文学的语言,给语言以纯粹肉体的性质;二是为狭隘而僵化的概念所束缚,并在同样的程度上诉诸极微末的实践以对抗一切理论;三是给市侩的内容套上平民的外衣。由此可见,庸俗艺术之所以庸俗,恐怕与其卸掉自己身上的"道德负担"不无关系。面对今天的庸俗艺术的诸多"无德""败德"现象,马克思的批评仍然具有生命力。在现代化社会中,众多人患上道德虚无、道德冷漠症,人们似乎越来越需要通过重新点燃艺术精神之火,来温暖那些孤寂的心灵,唤醒生命意识、情感体验,激发自省能力。

历史一再证明,将艺术简单地功利化、庸俗化地生搬硬套的做法诚然与艺术规律和美学精神相悖,而人为地在艺术与道德、美与善之间开掘一条鸿沟,制造所谓的"艺术的道德无涉论"也没有道理,它必然带来艺术魅力和震撼力的缺失。因此,坚持艺术与道德、美与善的会通性和辨证性,或者说坚持艺术的价值取向具有美与善双重的维度是理解艺术与道德关系的一种正确视野。但是,需要注意的是,艺术中的善恶和艺术中的美丑并不是对应和等同的。在艺术中,人物的美丑不在于其道德水平的高低好坏。成功的好人(善)形象是美的,成功的坏人(恶)形象也可以是美的。在艺术中,现实的善与恶已经被转化为审美中的善和恶,转化成了美的内在组成部分。

第四节 艺术与宗教

宗教是世界范围内的和人类历史一样久远的历史文化现象,在一定意义上甚至可以说,人类的文化史就是人类的宗教史。当人类产生了自我意识去创造对象世界时,就开始了人类的文化活动,在这些文化活动中就有宗教活动,只是他们对自我意识和对象世界的认识还停留在万物有灵论的基础上。广义地讲,宗教既是一种对超验力量的信仰和崇拜,也是一种学说、理论体系,前者属于宗教心理,后者属于宗教思想。宗教体现着对神圣力量的崇拜,神圣是与世俗相对应的,世俗指自然的世界和日常生活,神圣则指令人敬畏的超自然力量。说宗教是一种学说理论体系,是因为宗教为人们提供了理论的框架,同时也表达了人类生存的本体意义。宗教思想是直接反映宗教本质和宗教教义的神学理论,它影响心理的内容和性质。

一、艺术与宗教的共通性

人类的宗教观念产生于旧石器时代晚期,这时的人们由于在自然界面前感到无能为力,加之智力尚未开化,于是便把自然界人格化,在这一阶段,出现了各种图腾崇拜、巫术活动和神话仪式,从这个意义上说,原始宗教和原始文化形式是相互融合、彼此不分的,这其中也包括艺术。因此,从文化史的角度看,艺术精神和宗教精神在起源上具有共生性;在后来的发展中,艺术和宗教也相互影响,存在着密切的关系。这也就是说既然宗教是重要的社会文化生活现象之一,那么反映人类生活的艺术就不能不体现宗教的生活;同样,宗教也离不开艺术,所有的宗教都要借助于艺术的形式来传达其内容。

除此之外,艺术与宗教也有许多共同特征。

首先,艺术和宗教都对文化生活具有构造的功能。艺术和宗教都产生于人类的精神需要。原始人类生活在茫茫的世界之中,宗教成为他们为了达到心灵的平衡而发明的精神寄托,对人的心灵具有塑造的作用。艺术也是如此,是人类创造的文化形式,对人类的文化生活同样具有构造的力量,为人类看待世界提供了新的知觉与意义的构架方式。由于艺术能为人们提供一种理想的寄托,在宗教匮乏的时代或社会里它能起到宗教的作用,让人们在艺术的世界里忘掉尘世的烦恼和忧愁,使心灵获得解脱和净化。

其次,艺术和宗教都具有主体性特征。在对世界的科学掌握中,人们获取的客观真理是对现实冷静客观的认识,而对世界的艺术与宗教的掌握则体现出主体性的特征,也就是体现出强烈的想象和情感内容。在宗教活动中主体与对象的联系是通过想象和幻想的方式来实现的。然而,应该看到艺术的想象和幻想与宗教的想象和幻想是不同的。费尔巴哈对此曾进行过深入地分析,他说:"艺术认识它的制造品的本来面目,认识这些正是艺术制造品而不是别的东西;宗教则不然,宗教以为它幻想出来的东西乃是实实在在的东西。艺术并不要求我将这幅风景画看作实在的风景,这幅肖像画看作实在的人;但宗教非要我将这幅画看作实在的东西不可。纯粹的艺术感,看见古代神像,只当作看见一件艺术作品而已。但异教徒的宗教直感则把这件艺术作品,这个神像看作神本身,看作实在

的,活的实体,他们服侍它就像服侍他们所敬爱的一个活人一般。"①这也就是说宗教想象和幻想是入乎其内,丧失了一切距离,而艺术的想象和幻想则是出乎其外,拉开了相当的距离。

主体性的另一个层面是情感。英国美学家克莱夫·贝尔在《艺术》一书中分析了艺术与宗教的密切联系,以及二者与科学的区别和对立。贝尔认为艺术与宗教同属于幻想的领域、情感的领域:"艺术和宗教是人们摆脱现实环境达到迷狂境界的两个途径。审美的狂喜和宗教的狂热是联合在一起的两个派别。艺术与宗教都是达到同一类心理状态的手段。"②情感是艺术产生的动力,没有情感的推动,艺术家创造不出艺术作品,没有情感的吸引,欣赏者也不会被艺术品所感动。宗教也一样,有了崇拜对象还要有强烈的情感,对神不仅具有深信不疑的态度,还伴随着情感体验,也就是说这种情感来自于对神的信仰的虔诚。神的力量越大,人们对神就更加崇拜,这种宗教的情感也就更加强烈。在佛教中要摆脱痛苦的生存状态,转向佛的世界,只有通过涅槃才能达到,这时的人进入到了一个忘我的情感与精神世界。

再次,艺术和宗教都具有感性形式的特征。马克思曾指出对世界的科学的掌握方式与对世界的艺术和宗教的掌握方式不同,他把对世界的艺术的和宗教的掌握方式称为"实践-精神的"掌握方式。科学的掌握世界的方式是以概念作为前提的,"实践-精神的"掌握方式显然是与概念不同的感性形式的掌握方式。感性形式是艺术存在的根本方式,无论是一幅画、一首诗还是一支乐曲、一座建筑,都离不开感性的形式。宗教探讨的是上帝与尘世、无限与有限、绝对与相对等问题。在这里上帝与无限、绝对具有同一性,而尘世、有限和相对只能属于人的世界。对于宗教来说,要使上帝成为膜拜的对象,就需要世俗化、客体化的形式作为对象,如圣像、神像等。"事实上,宗教想象力的最完美和永恒的楷模是耶稣的形象,他按其纯粹形态是根本的类本质的个体。作为个体,他体现了并在自身之内占有人的本质。结果是,耶稣形象的吸引力远远超出那些'信仰他'的人们的圈子。宗教创造了他,但是他的意义却远远超出了宗教的疆域。"③"信仰他"的人们只有通过"耶稣的形象"这种感性的形式,才

① 费尔巴哈:《费尔巴哈哲学著作选集》下卷,三联书店1959年版,第684页。
② 克莱夫·贝尔:《艺术》,第62页。
③ 阿格妮丝·赫勒:《日常生活》,重庆出版社1990年版,第100页。

能使主体与对象相融合。也就是说,任何人都不能真正见到耶稣的存在,只能在想象中体验到他的存在。现实中的人要感受到神的存在,只能通过现实中的感性材料,用象征的方式去描摹神性的事物。

二、艺术与宗教的区别

从文化起源上看,艺术与宗教具有共通性,两者都是在浑融性的原始文化中孕育和发展起来的满足人们精神需要的文化形式。因此,两者之间存在着许多的共同性,但是不等于说两者可以完全等同。

应该看到,艺术与宗教这两种不同的文化形式间也存在一些区别。艺术是人对现实的最高的审美形式,人们通过对艺术美的创造来满足世俗的情感,创造美好的现实生活。宗教虽然也是人类的文化创造,但这种创造所创造出的却是人类的异化产物——神灵。它具有超自然的力量,能安排世间一切生活,人们由此产生的宗教感是出于对神的敬畏而产生的超验的体验。

艺术对象和宗教对象也存在着差异。艺术的对象是人和人的生活,在整个人类的艺术史上人物形象和生活场景构成了艺术长廊的主要景观,那些伟大的艺术家用笔触塑造了一个又一个不朽的艺术形象。另外,艺术对象具有实体的客观性,也就是绘画、音乐等艺术品的呈现需要一定的物质媒介材料(即艺术媒介),离开艺术媒介的艺术品是不存在。而宗教对象则是虚幻的对象,是谁也没有见过面的上帝的化身,信徒们只能在心灵之中去想象佛陀、耶稣和安拉的形象。

艺术在文化生活中的作用与宗教不同。艺术和宗教在文化生活中都能够对精神生活产生影响,都通过对人的心灵的影响而在生活中发生作用。艺术通过生动的艺术形象来再现现实生活和表达艺术家的思想感情,人们可以通过艺术欣赏达到对历史和现实的认识,获得文化生活方面的知识,提高认识生活的能力,同时获得心灵的净化与思想境界的提高。再者,艺术能给人以审美的享受,让欣赏者知道什么是美的,什么是丑的,从而创造出美好的生活。宗教也能使人涤除尘世功名的诱惑,实现心灵的净化,但这种作用是被动的,它主要来自于对神灵审判的畏惧感,因此某种程度上宗教对人精神生活的影响是消极的,不能给人以积极向上的精神启迪。

艺术宗教作为自然宗教和天启宗教的中间环节,体现为艺术以感性

的形式把绝对呈现于意识,而这时的意识可以在它的对象中直观到自身的活动,这样就达到了自身与自身对象的统一、自我意识和艺术作品的统一。在人类精神发展的过程中艺术宗教是必然出现的一个阶段,在这个阶段中,艺术为宗教所控制。

宗教对于艺术的影响是多方面的。如宗教内容成为艺术创作的题材。《圣经》《佛经》和《古兰经》等宗教著作就是经典的宗教文学,在整个世界文学史中取材于宗教典籍著作的数不胜数,如但丁的《神曲》就是以基督教的天堂和地狱作为创作的题材,英国诗人弥尔顿以《圣经》故事为题材创作了《失乐园》《复乐园》《力士参孙》等诗体著作。佛经中的故事和传说对中国艺术的发展有深刻的影响,中国一些著名的神怪小说如《西游记》《封神演义》等,也明显受到宗教的影响。

在绘画的艺术中也充满了宗教的题材。我国敦煌莫高窟壁画共达四万五千平方余米,因描绘了众多的佛教故事而著称于世。欧洲绘画受到宗教的影响很大,许多绘画以基督教为题材。达·芬奇《最后的晚餐》描绘了基督被捕、受难前同十二门徒一起吃的最后一顿晚餐。应教会之请,此画被挂在修道院食堂的墙上。意大利文艺复兴时期著名画家米开朗基罗的杰出作品——西斯庭教堂的天顶画《创世纪》,就是应教皇朱诺二世的委托而创作的。米开朗基罗的《摩西》《大卫》取材于《圣经》,《创造日》《创造亚当》《逐出乐园》为礼拜堂所画,西斯庭教堂的大型壁画《最后的审判》是米开朗基罗的另一件重要作品,壁画中众多的人物形象都具有自己鲜明的个性,呼之欲出,栩栩如生,成为后世画家临摹的楷模,被誉为人体的百科全书。

宗教的内容同样体现在雕塑里。无论基督教、伊斯兰教,还是佛教、道教,都需要通过运用雕塑的艺术形式把神的形象表现出来。四川的乐山大佛,是世界上最大的石刻佛像之一,位于乐山市南岷江东岸的凌云山上,故又名凌云大佛。千手佛的雕像描绘了佛陀坐在荷花瓣上,众多的手向上举起,在张开的手心上相应地画着眼睛,主要表现了佛通过千只眼去洞悉世间的一切不平,并且用千只手去拯救受难的人们。

在建筑史上,历代许多有名的建筑都是宗教建筑,例如古希腊帕提农神庙、罗马万神庙、巴黎圣母院、圣彼得大教堂,乃至第二次世界大战后重建的瑞士朗香教堂等。尤其是中世纪基督教统治欧洲时,哥特式建筑应运而生,其代表为巴黎圣母院、米兰教堂等。法国著名艺术史学家丹纳说:"哥特式的建筑延续了400年,既不限于一国,也不限于一种建筑物。

它从苏格兰到西西里,遍及整个欧洲。所有民间的和宗教的,公共的和私人的建筑,都是这个风格。"①

宗教思想渗透于艺术创作的内容中。基督教的关于上帝创世和人能死而复生的学说改变了人们对生与死、历史与命运的看法,便形成了艺术中的罪恶与惩罚、出生与死亡等系列主题,陀思妥耶夫斯基和托尔斯泰的创作就表明了这一倾向。尽管托尔斯泰因反对偶像崇拜、追求道德真理而被东正教院开除,但他一生还是信仰宗教。他认为人是宇宙生命的一部分,人应该与神的本性相融合,也就是说要获得完美的生命就要使神出现在人的身上,否则就要忏悔。"托尔斯泰产生了一种俄罗斯社会的统治阶层自己有罪的意识。这首先是贵族式的忏悔。托尔斯泰有一种对完美生命的异常渴望,这种渴望折磨着他的大部分生活,他有对于自己的不完美状态的敏锐意识。他从东正教那里获得了自己有罪的意识,倾向于不断地忏悔。首先应当改正自己,而不是改善别人的生活,这一思想是传统的东正教思想。在他那里东正教的基础比通常人们想象的更强大。"②这一主题一直贯穿他创作的所有作品,甚至也体现在他生命的最终的出走上。

第五节 艺术与技术

艺术发展与科技进步总是如影随形。从艺术发展的历史看,大的艺术变革和发展都常与科技的发展相关,新的艺术形式的产生也都常以某种新技术的问世为基础。科技的进步直接引起传播媒体的演进,而艺术的重大流变恰恰都是伴随着传播媒介的改变而发生的,新媒体日益成为影响艺术存在方式和发展方向的重要因素之一。摄影、录像、电视、电影与网络艺术等统称为新媒体艺术,其发展势头迅猛。20世纪60年代,随着数字科技的发展,号称"第四媒体"的数字虚拟网络媒体诞生,与此同时,以互联网络为媒介的网络艺术迅速兴起,加速了艺术的平民化进程。

① 丹纳:《艺术哲学》,人民文学出版社1983年版,第54页。
② 尼·别尔嘉耶夫:《俄罗斯思想》,三联书店1995年版,第179—180页。

一、艺术与现代科技的一致性

19世纪末、20世纪初,以信息技术、生物基因研究、光电子技术、纳米技术等为代表的现代科学技术的崛起,对人们的物质文化生活与精神文化生活都产生了巨大而深刻的影响。现代科技的发展不断渗透到人类生活的各个领域,不断拓展人的能力,延伸人的感官,人类的创造力量得到进一步肯定和弘扬,为人展现了一个崭新的世界,人类的艺术活动也产生了相应的变化。现代科学技术与人类艺术活动的关系越来越密切,对艺术的影响更加明显,并日益显现出它独特的美学价值。现代科学技术与艺术之间存在着某种一致性的关系。

首先,现代科学技术对艺术的影响,表现在为艺术提供了新的材料、新的物质技术手段,促使新的艺术种类和艺术形式产生。当代最有生命力的艺术种类——影视艺术和网络艺术,就是在19世纪末以来现代科学技术在声学、光学、电子学等方面取得的重大成果的基础上诞生的。现在,由于电脑技术快速发展,写作、绘画、影视制作等艺术创作都很难离开电脑的运用。而电脑技术渗透到视频领域,大大扩展和丰富了影视本身的审美表现力,为我们提供了前所未有的审美体验。

其次,现代科学技术对艺术的影响,表现在为艺术创造了前所未有的文化环境和传播手段,提供了更加广阔的天地。20世纪以来电视成了主要的大众传播媒介,应用电子技术和人造卫星甚至将覆盖面扩大到整个地球,电视艺术拥有了人类历史上任何艺术无法与之相比的庞大观众群,看电视已经成为人们日常生活的组成部分。传播学家们认为,随着现代科学技术日新月异的发展,这种趋势正在不断加强:"从语言到文字,几万年;从文字到印刷,几千年;从印刷到电影和广播,400年;从第一次试验电视到从月球播回实况电视,50年。下一步是什么?某些新型媒介正在地平线上出现。"[①]特别是现代科技极大地发展了社会生产力,使人们比以前有更多的时间、更多的闲暇、更多的资金运用于艺术,为艺术提供了前所未有的文化环境。而随着IT行业和媒体技术的不断成熟,互联网代表了未来最具有发展潜力的艺术创作和传播渠道。

再次,现代科学技术对艺术的影响,表现在艺术与科学技术的相互结

① 威尔伯·施拉姆、威廉·波特:《传播学概论》,新华出版社1984年版,第19页。

合与相互渗透上,对人类生活产生了深刻影响,也促进了科学技术与艺术自身的发展。这种影响从家具、服装、食品、交通工具的设计与造型、装潢与广告中,都可以十分清楚地看出来。艺术和科学的关系越来越密切。因此,西方的学者曾经也展开过关于未来属于科学还是属于艺术的争论。

最后,现代科学技术对艺术发展的影响,表现在通过大众传媒使艺术日益贴近大众生活。互联网、影视、视听光盘等各种现代传媒的出现,使得工业化大批量生产、复制的艺术产品得以在大众日常生活中迅速传播开来,艺术越来越大众化。大众生活与艺术相互切近,一方面,艺术从以往神圣的殿堂走向了世俗的大众生活;另一方面,大众通过传播媒介直接介入艺术活动。在科学技术发展的推动下,"大众传播的强制性权力正在持续而有力地瓦解着艺术作为贵族享受的奢侈物形式,电影、电视、广播、报刊、音像制品等在引导人的艺术消费过程中,促进了艺术与大众之间的相互亲近,艺术成为大众可以共享的日常生活对象而非少部分人自我陶醉的领地"[①]。同时,人们在日常生活中拥有了越来越大的直接参与艺术活动的可能性。电脑音乐、电脑绘画等创作形式的出现,网络文学、网络歌曲等大众共享文化方式的兴起,使得普通人也能够进行艺术创作,这与当代大众渴望新奇刺激、追求轰动效应相合拍。

二、艺术与现代科技的矛盾性

现代科技的进步促进了艺术的发展,也对艺术产生了某些消极影响。艺术与现代科技充满一致性的同时,也充满了矛盾性。

首先,现代科技在某种程度上造成了对人类艺术想象力与艺术创造力的抑制。电脑制作给我们提供了一种工业化的生产、复制方式,使事物简单、直观地呈现在我们面前,人们无需费力地去理解、想象、填补与完善,这剥夺了人们更多的想象空间与余地。这样,无论是艺术创造主体还是艺术接受主体,他们自由而活跃的艺术想象力与创造力都受到了空前制约,现代科技消解了艺术创造的内涵。

其次,现代科学技术的发展在促进艺术日益贴近大众生活的同时,日益突出了艺术的文化消费和物化特征。如今,人们通过影视、互联网就可以欣赏以前只有在音乐厅、美术馆、博物馆里才能欣赏到的艺术作品。人

[①] 王德胜:《文化的嬉戏与承诺》,河南人民出版社1998年版,第166页。

们的日常生活与艺术日益贴近的同时催生了人们的享乐主义欲望,在艺术层面造成了一种特定的影像迷恋和物化现象。美国后现代主义理论家杰姆逊指出,"事物变成事物的形象","然后,事物仿佛便不存在了,这一整个过程就是现实感的消失,或者说是涉指物的消失",而影像的"出现和普及必然影响到人们的生活","它不仅涉及艺术作品的非真实化、事物的非真实化,而且还包括形象、可复制的形象对社会和世界的非真实化"。① 法国重要的后现代思想家鲍德里亚提出了著名的仿像文化理论。他认为后现代社会是一个通过媒介而建立起来的传播社会,传播手段的发达造成资讯信息的超量增值,从而也使建立在高科技传媒手段基础之上的文化变成了仿像。按鲍德里亚的理解,仿像是指通过模拟而产生的影像或符号,这种符号"掩盖和偏离了基本现实"。

西方著名的马克思主义理论家本雅明在《机械复制时代的艺术作品》一文中,提出了著名的"机械复制时代的艺术论"。他认为随着现代科技的发展,艺术生产进入了机械复制的时代。在这个时代,艺术发生了巨大变革,随着古典艺术的衰微和现代艺术的崛起,传统艺术的光晕消失了,可用机械复制的艺术却悄然崛起。

在本雅明那里,"光晕"这个概念同疏离感、膜拜价值、本真性、自律性、独一无二性等都有联系,泛指传统艺术的审美特征;而机械复制艺术则指能用先进技术、机械手段进行大量复制的现代艺术品。现代技术使作品无限地被复制,这样,原作的本真性、唯一性与权威性就丧失了,环绕它的光晕也就消失了。真正的艺术品可能不会被触动,但艺术品存在的质地却一再贬值。随着传统艺术光晕的消失,艺术原有的功能与价值也发生巨大变化,它原有的膜拜价值(对它的独一无二性和光晕的膜拜)也被展示价值所取代。与此相应,艺术接受也从侧重膜拜价值的凝神观照的接受方式转变为侧重展示价值的消遣性接受方式,凝神观照的人沉湎到艺术作品之中,而进行消遣的大众则沉浸在自我闲适的视觉享受之中。

课外阅读书目:

1. 维克多·埃尔:《文化概念》,上海人民出版社 1988 年版。
2. 卡西尔:《人论》,上海译文出版社 1985 年版。

① 杰姆逊:《后现代主义与文化理论》,第 204 页。

3. 马尔库塞:《爱欲与文明》,上海译文出版社1987年版。
4. 米·贝京:《艺术与科学》,文化艺术出版社1987年版。
5. 丹纳:《艺术哲学》,人民文学出版社1983年版。

本章复习重点:

1. 基本概念

艺术文化学　艺术　科学　道德　宗教

2. 思考题

(1)如何看待和理解作为一种文化的艺术?
(2)如何理解艺术与科学的关系?
(3)如何理解艺术与道德的关系?
(4)如何理解艺术与宗教的关系?
(5)如何理解艺术与技术的关系?

第三章 艺术发生

艺术发生于何时？艺术发生于何处？艺术本源在哪里？这些关于艺术的历史发生学追问，像美一样具有迷人的神秘魅力，吸引着历代艺术理论家不断思考。在艺术学历史中，许多美学家、艺术理论家从不同的理论观点出发，对艺术的发生问题进行了不同的解释，其中较有影响的艺术发生论主要有巫术说、本能说、游戏说、劳动说等。在本章，我们尝试通过对这些有广泛影响的重要观点的介绍与评析，对艺术起源问题进行艺术发生学的考察，创造性地提出艺术发生于人的生命本体的外化，这无疑将为我们理解艺术本源问题提供深厚的理论资源和宽广的历史视野。

第一节 关于艺术发生的几种理论

一、艺术发生于巫术

巫术说将艺术的起源或发生回溯到人类文化的原始阶段，认为文化的起源与艺术的起源应该具有同源性或同生性，因此探寻艺术的发生或起源应该与探寻文化的发生紧密地结合在一起。也就是说，寻到了文化起源的秘密，自然也就寻到了艺术发生的秘密。巫术说认为人类文化之初的原始文化是一种尚未分化、浑融一体的巫魅文化。原始混沌的巫魅文化创构了一个主客混同、万物有灵、神人交感、物我冥合的世界，艺术审美与巫术活动具有不可分化的同体性。因而，艺术审美与巫术活动可以说是同源同生的，人类的艺术创造活动和审美意识均起源于原始巫魅文化。

巫术说由英国人类学家爱德华·泰勒首倡，在《原始文化》一书中，

泰勒认为,原始宗教文化起源于原始人"万物有灵"的观念。原始人对梦魇、幻觉、死亡等生命现象感到迷惑不解,后来人们逐渐有了自己的解释,认为人体内寄寓有灵魂,灵魂能离开肉体进行活动。原始人运用联想、想象把这种解释进一步推及到自然万物,并把自然万物(动物、植物及其他自然物)也同样看作是有灵魂的载体,这就形成了人格化神灵泛化的原始思维。原始人的巫术就是建立在这种万物有灵论的基础上。另一位英国人类学家弗雷泽对原始巫魅文化进行了更为详尽细致的考察。弗雷泽在著名的原始文化研究巨著《金枝》中认为,原始巫术可统称为"交感巫术","物体通过某种神秘的交感可以远距离地相互作用,通过一种我们看不见的'以太',把一物体的推动力传输给另一物体"。[①] 原始巫术思维依据"相似律"和"触染律"两个原则来运作:"相似律"相信"同类相生"或"同果必同因"的原则,巫师通过相似相类的"模仿巫术"能够影响乃至实现他想做的事情;"触染律"相信不同物之间一经接触就会发生关系,在接触中断后依然能保留神秘的相互作用力量,巫师能够通过"触染巫术"对某人接触的物体施展魔力。

 原始文化主要由一些巫术仪式构成,考古学提供的大量论据表明,这种现象广泛发生在原始人的狩猎、祭祀、医病等活动中。如在狩猎时,原始人普遍采取舞蹈、咒语等仪式,在原始人看来,通过这些仪式,就可以凭借神灵的巫魅力量来实现人与神灵、人与万物、人与人之间的魔力影响。也就是说,原始艺术的发生和巫术有着不可拆分的紧密联系,原始艺术是原始人巫术意识的外在表现,而巫术是原始人艺术创作活动的目的和追求。但是这些解释存在着过于合乎现代人逻辑因果关系之嫌,因此,有许多后来的学者批评了这种强解先人的方法,但万物有灵或泛灵的倾向,在原始文化中确实大量地存在着,这也是一个众所公认的事实。

 对巫魅文化原始思维的考察和理解,还可以从儿童心理活动特点中找到一些印证。瑞士著名心理学家皮亚杰认为,人在儿童时期有一种泛灵论的倾向,这种倾向把事物视为有生命和有意向的东西。皮亚杰进一步指出,这种倾向其实是主客体混沌同一的表现。他说:"正像婴儿感知运动的自我中心就是自我与外界尚未分化的结果,而不是由于自我意识向着自恋方向过于扩大的结果一样,泛灵论和最后目标论的思想也是由

[①] 弗雷泽:《金枝》,中国民间文艺出版社1989年版,第21页。

于内在的主观世界和物质的宇宙尚未分化的混沌状态的一种表现。"①胚胎发育乃是人类进化发展史的缩影,儿童心理的发生、发展过程则可视为原始人心理活动的再现。儿童心理活动的一些特点,反映出原始先民们的初始心态。

泰勒和弗雷泽的观点,对艺术发生问题产生了深远的影响。许多文化人类学家和美学家在他们研究成果的基础上,对艺术起源于原始巫术的观点,从艺术考古学、艺术人类学、艺术文化学、艺术心理学等多个层面进行了深入细致的考察和研究。法国考古学家雷纳克等人,通过对旧石器时代重要的洞穴岩画的考古研究,得出了较有说服力的结论。他们认为,原始人创作洞穴岩画的动机和目的并非出自于审美,而主要用于一种巫术活动。岩画上所图绘的大量动物形象主要用于"狩猎巫术",即通过巫术去促使动物大量繁殖;通过巫术去确保狩猎成功。从岩画所选择的地点看,许多岩画都绘制在洞穴中最黑暗、最难以接近的地方,幽暗的洞穴和岩画营造出与祭祀仪式相一致的神秘氛围,表明岩画绘制的目的并不是为了让人欣赏,而是祭祀仪式活动的重要组成部分。从岩画的内容和形制上看,画中的动物大都表现为遭到重创或濒临死亡的状态,且画面在不同时间里曾被反复地刻画,岩石上还留有被利器反复戳刺的痕迹。原始先民在每一次举行狩猎祭祀前,都要在原来旧画的上面重新摹画或摹刻一个新的形象。祭祀时,巫师或参加仪式的人手持矛器向岩画上的动物象征性地戳刺,以实现其交感巫术的效应。他们相信,通过对动物图画的象征性控制,即可以达到对动物的实际控制,对动物的图画施予魔法咒语,也就是对真实动物施予可在现实中灵验的魔法咒语。我们可以想见这一充溢着神秘色彩的巫术活动场景:幽暗的洞穴中光影憧憧,人神共舞,咒语歌吟,情绪激越狂放,场面神圣炽烈。因此,审美活动的形成要借助于巫术模仿的中介作用。在这个意义上,西方马克思主义思想家卢卡奇认为产生模仿艺术形象的最初冲动只是由巫术操演活动产生的。巫术一方面模仿现实生活对象,另一方面又具有激发思想情感的作用,这两点正是审美活动的基本条件。

中国的"美"字即与巫术图腾有着直接的关联。《说文解字》说:"美,甘也。从羊,从大。"认为"羊大为美",美即是味道好吃的东西。从艺术审美起源于巫术的观点来看,将"羊大为美"解为"羊人为美"似乎更加符

① 皮亚杰:《儿童的心理发展》,山东教育出版社1982年版,第47页。

合历史实际,"美"字的源初象形应该是头带羊形装饰的巫师在跳图腾乐舞。《尚书·尧典》记述了舜帝命夔掌典祭祀乐舞的场景:"帝曰:夔!命女典乐,教胄子,直而温,宽而栗,刚而无虐,简而无傲。诗言志,歌永言,声依永,律和声。八音克谐,无相夺伦,神人以和。夔曰:於!予击石拊石,百兽率舞。"从这段文字中我们看到,远古时代"三位一体"的诗、乐、舞其实是巫术祭祀仪式的重要组成内容,舞者戴着图腾动物的面具"百兽率舞",以达到乐神、感神、祷神、祝神、"人神以和"的交感境界。在此,我们或许已很难分清它是艺术审美活动还是巫术宗教活动,因为艺术或审美就潜藏或内在于这种种原始巫术仪式等图腾崇拜活动之中。

美国著名美学家托马斯·门罗在《艺术的发展及其文化史理论》一书中也认为:"在早期村落定居生活阶段,巫术和宗教得到了发展并系统化了,我们现在称之为艺术的形式被作为一种巫术的工具用之于视觉或听觉的动物形象、人的形象以及自然现象(下雨或天晴)的再现,经常是用图画、偶像、假面和模仿性舞蹈来加以表现,这些都称之为交感巫术。祈求下雨就泼水,祈求打雷就击鼓,而符咒则经常被用之于雕刻和装饰,被认为能带来好运气和驱逐魔鬼。巫师有一整套的工具,包括假面、化装、棍棒和符咒、巫术油膏、响板等。而礼仪的活动,说、唱、舞蹈都被用来保证巫术的成功。这些技巧常有所改进,但巫术总是能鼓励艺术的发展。一些最有力的对象是石头、陨石、尊为神物的树、骨头、皮、头发和纪念物,作为一种对艺术的刺激,它的影响比宗教有时还显得强烈。"[①]

艺术或审美起源于巫术的观点,对20世纪西方美学和艺术产生了巨大的影响,人们纷纷将目光转向原始文化、远古神话,并形成了以弗莱、荣格等人为代表的神话-原型批评。弗莱认为文学艺术的秘密就植根于远古的宗教仪式、神话和民间传说之中,所有的文学艺术形象都隐藏着远古的原型意象。荣格注重原始文化积淀下来的集体心理原型,将弗洛伊德的个体无意识学说发展为集体无意识学说,认为真正的艺术就应该表现这种神秘的原始经验,真正的艺术家赋予原始意象以形式,将它转换成现代的语言,从而使欣赏者找到回返最深邃的生命源头的途径。

主张艺术审美起源于原始巫术文化的观点,其实质是通过对远古文化的回溯来抵抗现代工具理性的文化分化或分裂。在韦伯看来,启蒙现代性进程也就是理性化的过程,亦即理性对原始巫术、神话、宗教的巫魅

① 转引自朱狄:《艺术的起源》,中国社会科学出版社1982年版,第136页。

文化的祛魅过程,以宗教宗法为统治力量的社会开始分崩离析,建立在前现代社会的巫魅文化被理性分化、分解为世俗操作的工具理性,文化的神秘魅力和灵晕消逝成散落的碎片,艺术的功能从膜拜价值变成了展演价值。在理性化的祛魅过程中,艺术从巫魅文化之中分化出来,一方面成为巫魅文化的剩余物,一方面成为担当审美救赎的价值功能的自律性文化,从此开辟了一条漫长的审美拯救道路。"以美育代宗教"的提出,即是希望在现代性世俗化、理性化的道路上,以艺术审美的魅力来拯救工具理性所产生的价值空缺。

原始浑融的巫魅文化与高度理性化的现代性文化模式相比,具有自身的文化意义与价值。艺术审美的存在为浑融型巫魅文化的保留提供了理想的寓所,或可以说是较理想的避难所。艺术审美是浑融型巫魅文化在理性分解时代借以延续保存自身生命的最佳形式。正是艺术审美为人们打开了通向神秘世界的窗口,为文化的返魅提供了可能性,用神秘感悟重新浸被着崭新的生命体验,将人的感觉从逻辑理性的囚笼中解放出来。当人们沉浸在这样的艺术审美境界中,便会重新体验到类似于原始自由状态的混沌境界。艺术审美在原始浑融的巫魅文化母体中找到了自己的血缘根基,它作为理性的对抗物,具有无法替代的文化功能及意义。艺术与现实存在的矛盾往往来自这种文化的对抗,它使失落了本真的人类寻到了理想的替代物,在整个文化结构中发挥着独特的补偿与调节功能。

从原始巫术文化中寻找艺术审美的本源,只能被理解为一种文化策略,它是人克服异化分裂状态的审美乌托邦,是一种自由的审美想象。人类并不会停滞在原始的浑融状态而举足不前,否则显然是幼稚可笑的。因此,还应该从人类的生存实践活动中,去寻找艺术审美的本源。

二、艺术发生于本能

本能说以生命本能为基础,从生理、心理的生命欲求出发,来探求艺术或审美的起源,将艺术的本源归结为人类某种生理或心理的本能欲求,认为审美活动源于生命自然天性的本能结构之中,艺术就是对生命本能欲求的表达、宣泄或表征、升华。从美学史上看,主张艺术发生于本能的学说,大致可分为模仿本能说、生物本能说、性欲本能说和生命本能说等。

模仿本能说是源于古希腊的最古典的艺术发生理论,这种理论从本能天性或本能快感出发,来探讨艺术审美本源,认为模仿是人的本能,艺

术起源于对自然和社会人生的模仿。这一理论最初是由古希腊哲学家德谟克利特提出的。他认为模仿是动物和人类的共同本能,"在许多重要的事情上,我们是模仿禽兽,作禽兽的小学生的。从蜘蛛我们学会了织布和缝补;从燕子学会了造房子;从天鹅和黄莺等歌唱的鸟学会了唱歌"①,德谟克利特因此主张艺术起源于人类自然天性的模仿本能。亚里士多德关于艺术发生的最重要的论述是他关于诗的起源的理论,他从模仿本能和模仿所产生的快感上,来论述艺术审美的起源发生。在《诗学》中,亚里士多德明确指出,诗起源于人类的模仿本能:"一般说来,诗的起源仿佛有两个原因,都是出于人的天性。人从孩提的时候起就有模仿的本能(人和禽兽的分别之一,就在于人最善于模仿,他们最初的知识就是从模仿得来的),人对于模仿的作品总是感到快感。"②模仿出于我们的天性,而音调感和节奏感也是出于我们的天性,起初那些天生最富于这种资质的人,使它一步步发展,后来就有了诗歌。

应该看到,模仿说作为人类早期对审美发生问题的一种素朴解释,坚持美或美感来源的生理、心理基础,注重美感与快感的紧密关联,注重美感的产生与感官愉悦、感性欲求和身体本能经验的内在天然联系,具有一定的理论意义和价值。但是,由于这一观点把人的自然模仿本能看作是人类追求审美的唯一动力,这样就从根本上抹煞了审美发生的多元性和复杂性。事实上,模仿仅是艺术发生的某种手段,模仿说不足以解释很多艺术,比如原始表现艺术、抽象艺术等。对于作为模仿动力的本能是与生俱来的,也令人存疑,毕竟模仿也是后天实践强化的结果。因此,19世纪以来,艺术模仿说逐渐衰落,学界极少用模仿说解释艺术的发生。

生物本能说认为美是一种自然生命现象,审美活动并非人类所独有,动物也具有天生本能的审美能力,因此,审美起源于生物动物所具有的自然本能与天性之中。达尔文的进化论为生物本能审美发生说提供了最有力的科学理论依据。达尔文认为美先于人类社会而存在,并非人类所独有:"人和许多低于人的动物对同样的一些颜色,同样美妙的一些描影和形态,同样一些声音,都同样地具有愉快的感觉。"③美是一切有生命机体的本能特性,而这一本能特性的根本便是对性的关注、吸引与追求。他在

① 北京大学哲学系编译:《古希腊罗马哲学》,商务印书馆1961年版,第112页。
② 亚里士多德:《诗学》,人民文学出版社1982年版,第11页。
③ 达尔文:《人类的由来》,商务印书馆1983年版,第137页。

《人类的由来及性选择》中写道:"如果我们看到一只雄鸟在雌鸟之前尽心竭力地炫耀它的漂亮羽衣或华丽颜色,同时没有这种装饰的其他鸟类却不进行这种炫耀,那就不可能怀疑雌鸟对其雄性配偶的美是赞赏的。因为到处的妇女都用鸟类的羽毛来打扮自己,所以这等装饰品的美是毋庸置疑的。……如果雌鸟不能够欣赏其雄性配偶的美丽颜色、装饰品和鸣声,那么雄鸟在雌鸟面前为了炫耀它们的美所做出的努力和所表示的热望,岂不是白白浪费掉了;这一点是不可能不予以承认的。"①这一观点表面看来不无道理,因为在人类早期生活中,更多表现出自然性与外在性的形体美,往往比后天的社会化因素的仪态美更具有吸引力。然而,尽管人类审美的发生与人对异性的关注及性本能有关,但这却不是人类审美产生的根源。也就是说,动物对于异性同类的关注完全是从生理角度出发的,而人类对于异性的关注及其性本能,作为早期人类的朴素感觉,却只是人类审美发生的某种生理性基础。当人类不断由生物学意义上的人走向社会化的人时,审美发生中的生理性基础必将让位于社会性基础。

性本能说认为美的根源来自于性本能的宣泄与升华。由弗洛伊德创立的精神分析学说是性本能说最有代表性的理论,弗洛伊德强调潜意识、本能自我(本我)在人性结构中的深层动力机能,人性构成如浮在海面上的冰山,显露的意识、超我仅仅是一小部分,潜意识、本我是潜藏在人性深处的巨大而隐秘的力量,潜意识或本我是由生命本能尤其是性本能构成的。意识、超我是理性文明建构的压抑结构,潜意识、本我总是在不断地寻找着发泄、宣泄和升华的出口,以调节人性的冲突与分裂。梦是性本能潜意识宣泄的主要生理形式,而文学、艺术则是性本能潜意识更高级的宣泄形式,即宣泄的文化形式——也称为潜意识的升华。因此,弗洛伊德将文学艺术审美活动称为"白日梦"。在《作家与白日梦》一文中弗洛伊德说:"在他表达他的幻想时,他向我们提供纯形式的——亦即美学的——快乐,以取悦于人。……由于作家使我们从作品中享受到我们自己的白日梦。"②在弗洛伊德看来,人类的一切行为,特别是审美及艺术创造,都源于人类自身的性本能。弗洛伊德的理论注意到了审美发生中人的内在生理、心理因素的作用,但生理、心理因素却不是最终的决定因素,人类审

① 达尔文:《人类的由来及性选择》,科学出版社1982年版,第112页。
② 弗洛伊德:《作家与白日梦》,转引自《弗洛伊德论美文选》,知识出版社1987年版,第37页。

美的发生最终还是要取决于社会因素的影响与制约。

生命本能说可以理解为从生命哲学的角度对各种本能说的理论概括,认为人类生命中自然本能的强力或活力,即自然生命力量是艺术审美的根源。尼采是生命本能说最有力的倡导者。在《悲剧的诞生》中,尼采把艺术视为日神(阿波罗)精神和酒神(狄奥尼索斯)精神的产物。日神精神指一种超现实的幻觉能力,在日神精神中,人的生命存在被超现实的幻象所吸引;酒神精神指一种沉醉放纵的非理性本能,在酒神精神中,人的生命进入到一种忘我沉醉的状态。前者呈现为梦境,后者呈现为醉态,它们与苍白萎缩的理性化生命不同,是本源的自然生命的强力表现。美就是自然生命强力的表现,美感就是生命感的激活、高涨与张扬,这种生命精神力量即便面对死神依然无所畏惧、从容不迫,这也就是生命悲剧精神的魅力所在。因此,尼采认为本能的自然生命力是艺术审美的第一推动力:"动物性的快感和欲望的这些极其精妙的细微差别的混合就是审美状态。审美状态仅仅出现在那些能使肉体的活力横溢的天性之中,第一推动力永远是在肉体的活力里面。……艺术使我们想起动物活力的状态;它一方面是旺盛的肉体活力向形象世界和意愿世界的涌流喷射,另一方面是借助崇高生活的形象和意愿对动物性机能的诱发;它是生命感的高涨,也是生命感的激发。"[①]与尼采相似,法国美学家柏格森认为生命是最直接、真实的存在,是一切事物的本质、基础和动力,艺术是人的生命本能冲动的表现。

生命本能说反对艺术审美的理性化倾向,注重审美的本能性、身体性和生命性基础,意在克服技术理性或工具理性对生命领域的僭越,试图通过艺术审美来拯救生命的意义与价值,以挽救西方文明的危机,具有一定的积极意义,但仅从生命本能的自然回归来寻找美的本源,势必会丧失掉艺术审美的多样性和丰富性。

三、艺术发生于游戏

游戏说认为,人类审美产生于人的游戏活动。这一理论的主要代表人物是席勒和斯宾塞,因此有时也被称为"席勒-斯宾塞学说"。

席勒是德国著名的文学家和美学家,他的文学创作成绩斐然,美学理

① 尼采:《悲剧的诞生》,三联书店1986年版,第351页。

论也卓有建树。在《美育书简》里，席勒开明宗义地表明，审美的发生是人类脱离动物界的标志，"什么现象标志着野蛮人达到了人性呢？不论我们对历史追溯到多么遥远，在摆脱了动物状态奴役的一切民族中，这种现象都是一样的：即对外观看的喜悦，对装饰和游戏的爱好。"[①]因此艺术与审美发生于人的游戏活动。由席勒首倡的游戏说的理论基础是德国著名哲学家康德奠定的。康德在对比艺术和手工艺时指出，艺术是自由的，人们把艺术看作一种游戏，其本身就是愉快的事情；而手工艺是有目的的，是一种劳动或者工作，它本身是不愉快的事情，只有通过功用，例如报酬，才会有些吸引力。康德当然没有明确提出艺术发生于游戏的观点，但是为了说明艺术的自由性，他把艺术和游戏进行比较。在康德看来，艺术和游戏的本质都是自由，因此他把诗看成想象力的自由游戏，把音乐和颜色艺术看成感觉游戏的艺术。席勒继承和发挥了康德的思想，对康德的艺术自由本性在发生方面进行了具体的演绎。在将游戏视为人的天然本性的同时，也将游戏视为人的自由本性。游戏的天然本性来自于剩余精力，人的精力一旦有了剩余，便会从事游戏的活动。游戏的自由本性来自于游戏的无目的性和无外在强制性。

在席勒看来，人有两种自然要求和冲动，即感性冲动和理性冲动。感性冲动是受感官所支配的人的自然冲动，产生于人的肉体的存在或感性本质。感性冲动的对象是生活，充满了占有的欲望；而理性冲动是受思想和意志所支配的人的社会冲动，产生于人的绝对存在或理性本质，理性冲动的对象是形象，受制于道德理性规范。可见，感性冲动与理性冲动都具有外在的强制性特点，感性冲动受制于自然律，理性冲动受制于道德律。在现实中，这两种冲动互相对立，造成人的感性欲望与理性道德、肉与灵的分裂冲突，使人无法在物质与精神中获得充分的自由。于是，如何解决人性所面对的分裂冲突，便成为摆在席勒面前的主要议题。为此，席勒提出了"游戏冲动"的概念，认为只有借助于"游戏冲动"，才能使感性冲动与理性冲动结合起来，使人通过游戏冲动这个环节获得自由状态。

这样，人性——游戏——自由便在艺术审美的层面上成为互为一体的概念，正如席勒所说的那样："人应该同美一起只是游戏，人应该只同美一起游戏。只有当人在充分意义上是人的时候，他才游戏；只有当人游

① 席勒：《美育书简》，中国文联出版公司1984年版，第133页。

戏的时候,他才是完整的人。"①席勒同时认为,由于游戏具有不受外在和内在强迫的自由性,当它与想象力结合在一起的时候,便上升为审美的游戏。

总之,在游戏冲动过程中,人摆脱了单纯的实用需要,转入一种审美的需要。席勒有关游戏说的理论,主要是为了以审美方式解决资本主义工业文明状态下的人性分裂问题,初步注意到了人在实践活动中的审美创造,以及如何获得自由的问题。这一重要思想后来在黑格尔那里得到了进一步发挥,并被马克思批判地吸收进了有关人类解放及未来社会的理论构想之中。

英国社会心理学家斯宾塞在《心理学原理》第二卷中发挥了席勒的游戏说思想,并侧重从心理学的角度对游戏与艺术审美的关系进行了探讨。他认为高等动物的营养物比低等动物的营养物丰富,所以人类除了维持和延续生命之外,还有剩余精力。而游戏是剩余精力的发泄,人和高等动物在基本生存得到满足之后,有一种通过游戏来消耗过剩能量的本能。动物本能的游戏带来类似胜利体验的快感,因依然具有功利性,所以还不是美感。游戏的快感要演化为美感需具备两个条件:一是与物欲生活的功利性分开,无功利性欲求的游戏快感一般来说也就具有了审美的性质,这种游戏的快乐便是美感;二是游戏对象的非直接性和非目的性,游戏对象并不是直接行动的目的对象,而只是虚拟假想的"表象",游戏中人与游戏对象之间是一种"观照"的关系。游戏构成快感与美感的共同基础,但从游戏快感到游戏美感需要一定的前提条件。游戏快感与功利欲望有关,与对象的直接目的性有关,而美感是游戏活动中事物表象引起的无关功利目的性的快乐。也就是说,如果游戏不是某种生活功能需要的满足,而只是剩余精力宣泄本身的快乐,那么游戏就是审美的游戏。"审美冲动是一种从某些能力为了练习本身而进行的练习中产生的冲动,它不依赖于任何最终的利益"②,它所带来的快感就是美感。

席勒-斯宾塞的审美游戏说对后来的美学思想影响很大,一些美学家从不同的角度对游戏说进行了进一步的阐发。其中影响较大的有荷兰的胡伊青加、德国的伽达默尔,以及后现代主义的语言游戏理论等。

① 席勒:《美育书简》,第 90 页。
② 斯宾塞:《心理学原理》,转引自马奇主编:《西方美学史资料选编》下卷,上海人民出版社 1987 年版,第 657 页。

胡伊青加在《人：游戏者》一书中认为，人是游戏的动物，游戏是文化诞生的根源，"欢乐与优美一开始就附丽在比较原始的游戏形式上。在游戏中，运动中的人体美达于极致。在更为发展的形式中，游戏浸透了节奏与和谐，那是人所知道的审美知觉的最高禀赋。游戏与美的联系是多方面的、密切的"①。

伽达默尔从哲学解释学的高度对游戏与艺术审美的关系作了本体意义的阐释。伽达默尔认为游戏这一概念是思考美学问题的首要出发点，"我们的出发点是：艺术作品就是游戏，也就是说，艺术作品的真正存在不能与它的表现相脱离，并且正是在表现中才出现构成物的统一性和同一性。"②游戏乃是艺术作品的存在方式，游戏成为人与存在之间的构成物，正是在游戏中主体意识与世界存在、主动与被动、游戏者与观赏者融合为一体，游戏成为意义构成的存在方式。"正是首先从游戏的这种被动见主动的意义出发，才达到了艺术作品的存在的。就自然不带有目的和意图，不具有紧张感，而是一种经常不断地自我更新的游戏而言，自然才能呈现为艺术的蓝本。"③

后期维特根斯坦以游戏概念来描述语言的本性，认为语言就是一种游戏，从而阐明了语言的随意性、多样性和开放性，解构了传统文化观念的封闭性。后现代主义推崇艺术的游戏本性，运用任意涂抹、戏仿拼贴、语言狂欢等艺术手法将审美的游戏性推向极端，艺术因而成为语言游戏、文本游戏的产物。

上述几种有关审美发生的观点，在美学史上具有一定的理论代表性，从不同的层面对艺术审美的起源、本源及本性进行了探讨，这表明对艺术审美问题的探讨应该多角度多方位地进行，每一种学说都提供了一种解释的可能性，都具有一定的合理性。值得注意的是，这些探讨都紧密围绕着人的生存实践活动展开，将审美本源的思考与人类的生存方式紧密地结合在一起。比如，巫术说发展到神话-原型批评，注重揭示艺术创造与人类深层心理的内在生命关联；本能说则从人的生理、心理本能层面出发，提升到从生命哲学的高度对人类生命存在的本体思考；游戏说从一开始就将动物的本能游戏与人的自由游戏相区别，将游戏说与人的自由存

① 胡伊青加：《人：游戏者》，贵州人民出版社1998年版，第8页。
② 伽达默尔：《真理与方法》上卷，上海译文出版社1999年版，第158页。
③ 同上书，第135页。

在方式及人的自由审美解放之路紧密地联系在一起。

第二节 艺术发生于人生命本体的外化

从生存实践论的高度将人生命本体的外化理解为人类生存的本源性构成,为我们寻找审美之谜的解答,提供了社会历史的现实依据。作为一个历史的范畴,艺术审美活动与人类的社会生存实践紧密相联。审美起源与人类的起源与进化紧密相联,审美世界是人之生存意义的世界。没有人,世界就无所谓善恶美丑;没有人类生存的生活实践,就不会有人的艺术审美活动,美也就不可能存在。所以,我们说,在人类社会之前,自然界无所谓美丑,艺术审美是伴随人类生产劳动的生存实践而呈现出的相应历史形态的意义世界。当人开启生命本体的外化,就以实践的方式对象化整个世界,创造了"自然向人生成"的属人的历史,人这一自我主体历史性地生成了,创造出属人的自然环境和"意义向人生成"的审美文化环境,而艺术是文化环境和自然环境的延伸,与人类经验的许多方面存在着联系。

正如恩格斯在马克思墓前对马克思的理论进行了这样的概括:"正像达尔文发现有机界的发展规律一样,马克思发现了人类历史的发展规律,即历来为繁茂芜杂的意识形态所掩盖着的一个简单事实:人们首先必须吃、喝、住、穿,然后才能从事政治、科学、艺术、宗教等等;所以,直接的物质的生活资料的生产,……便构成为基础,人们的国家制度、法的观点、艺术以至宗教观念,就是从这个基础上发展起来的。"[1]在这个意义上,艺术审美发生于人类的社会历史,人的历史生成过程既是自然界对人的生成过程,也是人生命本体的外化过程。

人生命本体的外化创造了人,并为审美活动的产生提供了前提和基础。从生存实践论观点出发,马克思、恩格斯认为人类生产实践活动构成了人与动物的根本性区别,也促使了审美的产生。也正是在此意义上,我们说人生命本体的外化在创造人类自身的同时,创造了人类的文明,也创造了艺术和美。

[1] 《马克思恩格斯选集》第3卷,人民出版社1995年版,第574页。

一、工具的使用与艺术发生

从进化论的观点看,人类是从猿进化而来的。人猿相区别的重要标志是直立行走、手脚分工。"经过多少万年之久的努力,手和脚的分化,直立行走,最后确定下来了,于是人就和猿区别开来,于是音节分明的语言的发展和头脑的巨大发展的基础就奠定了,这就使得人和猿之间的鸿沟从此成为不可逾越的了。"① 从人生命本体的外化的观点看,人从自然界中自我生成,关键在于手的历史性生成。手脚分工的意义在于,它将人的手解放出来,使手成为劳动的工具和创造工具的工具。从此,手的工具创造性生成标志着人类的创造性生成。人是会使用和制造工具的动物,如果说人的历史是从使用和制造工具开始的,那么,人类所创造的第一个生存工具就是手。"手的专门化意味着工具的出现,而工具意味着人所特有的活动,意味着人对自然界进行改造的反作用,意味着生产。"②

在漫长的历史进化过程中,人类凭借手的工具创造性,创造了伟大而辉煌的历史文化,创造了魅力永恒的美和艺术。"由于和日新月异的动作相适应,由于这样所引起的肌肉、韧带以及在更长时间内引起的骨骼的特别发展遗传下来,而且由于这些遗传下来的灵巧性以及愈来愈新的方式运用于新的愈来愈复杂的动作,人的手才达到这样高度的完善,在这个基础上它才能仿佛凭着魔力似地产生了拉斐尔的绘画、托尔瓦德森的雕塑以及帕格尼尼的音乐。"③ 从某种意义上说,手艺-手的工具创造性构成了艺术审美创造的本源,正是手艺构成了"艺"和"美"的本源,没有手艺,就没有"艺";没有手艺,就没有"美"。

"艺术"一词最早的意思就是指手工技艺。古希腊人将具有一定专门手工技艺的工作统称为"艺术",古希腊文中的艺术(tekhoe)一词不仅包括音乐、雕塑、绘画、诗歌,而且凡是手工艺等技艺性较强的工作都归属于艺术的门下。艺术一词在拉丁文、英文、法文、德文中,也都源初地含有手工技艺的意思。中国甲骨文中的"艺"字就是一个人在种植的象形,其含义原指农业劳动生产技艺。中国古人后来将"艺"分为"六艺",指礼、

① 《马克思恩格斯全集》第3卷,人民出版社1979年版,第456页。
② 同上书,第457页。
③ 《马克思恩格斯选集》第3卷,人民出版社1995年版,第509—510页。

乐、射、御、书、数。孔子讲的"游于艺",主要是指要熟练地掌握各种手工技艺,并不仅仅说的是我们今天意义上的纯艺术。手艺-手的工具创造性一开始表现在天然实践工具的使用上,原始人通过这种使用天然实践工具的劳动,开始了改造和征服自然的历史进程,为有意识有目的地制造工具奠定了基础。

二、语言的运用与艺术发生

创造和使用语言符号是人区别于动物的另一个重要特征,有人甚至认为人是语言符号的动物,正是通过语言符号的创造和使用,人创造了属人的文化,创造了属人的艺术和美。人生命本体的外化创造了语言,使人建构起符号化的文化世界,从而使人在语言符号的文化意指中超越沉重的自然束缚,"从这时候起意识才能真实地这样想象:它是某种和现存实践的意识不同的东西;它不用想象某种真实的东西而能够真实地想象某种东西。"[①]随着社会生活的发展,人与人之间的交往沟通成为越来越迫切的需要,比如制造工具需要交流经验,集体狩猎需要统一行动,分配食物需要协调需求等等,于是语言从人生命本体的外化中产生出来了。"劳动的发展必然促使社会成员更紧密地互相结合起来,因为它使互相帮助和共同协作的场合增多了,并且使每个人都清楚地意识到这种共同协作的好处。一句话,这些正在形成中的人,已经到了彼此间有些什么非说不可的地步了。……首先是劳动,然后是语言和劳动一起,成了两个最主要的推动力,在它们的影响下,猿的脑髓就逐渐变成了人的脑髓;……在脑髓进一步发展的同时,它的最密切的工具,即感觉器官,也进一步发展起来。"[②]

语言符号的发明和使用,使人类可以以语言为中介,符号化地对待自然万物。客观事物以非实体的符号形式,进入人的思想意识和感觉体验之中,在语言符号的所指与指涉、表征与表意、隐喻与象征中,人类的感受、体验和思想获得了驰骋想象的无限天地。运用语言符号,人类可以真实地想象某种东西。著名语言学家索绪尔在《普通语言学教程》中说:"离开了语言,我们的思想就只是一团杂乱无章的东西……有了它,思维

① 《马克思恩格斯选集》第 1 卷,人民出版社 1995 年版,第 36 页。
② 《马克思恩格斯选集》第 3 卷,人民出版社 1995 年版,第 511—512 页。

就像一条薄薄的面纱(透过它我们可以看见事物)没有预先制定的观点。在语言现象之前,一切都是含糊不清的。"①

语言符号命名这个世界并使世界成为属人的感情的世界、体验的世界、精神的世界、意义的世界,同时使这个世界成为艺术的世界和审美的世界。人所创造的语言符号并不是客观实在世界的简单指涉,语言是有生命魅力的符号,符号是有生命意味的形式,因此,原始人始终对语言的魔力崇信不疑,也正因为如此,诗的语言成为一种源初的语言,各类艺术符号成为"有意义的形式",所有的艺术都以语言符号为媒介,向我们展示着一个充盈着生命体验和意义的"气韵生动"的审美境界。

三、感官的生成与艺术发生

人生命本体的外化创造了人,创造了真正属于人的感觉体验,使人的感觉脱离了动物粗陋本能需要的状态,并使人具有了感受美、欣赏美和创造美的审美感官和意识。马克思认为,人的感觉器官是社会生产实践的产物。他将人的实践理解为"人的本质力量的对象化"或"人化的自然",即人通过劳动改造自然、改造自身的生存活动。

在《1844年经济学哲学手稿》中,马克思说:"只是由于人的本质的客观地展开的丰富性,主体的、人的感性的丰富性,如有音乐感的耳朵、能感受形式美的眼睛,总之,那些能成为人的享受的感觉,即确证自己是人的本质力量的感觉,才一部分发展起来,一部分产生出来。因为,不仅五官感觉,而且所谓精神感觉、实践感觉(意志、爱等等),一句话,人的感觉、感觉的人性,都只是由于它的对象的存在,由于人化的自然,才产生出来。五官感觉的形成是以往全部世界历史的产物。"②

审美活动作为人有别于动物的高级生存实践活动,包括了人对生活世界的审美需要、审美感知、审美想象、审美情感、审美理解等内容。一般说来,人类活动总是首先围绕自身需要展开的。这种需要主要分为生存需要和精神需要两大类(马斯洛曾经把人的需要具体化为五个层次,即生理需要、安全与保障需要、爱和归属的需要、尊重需要、自我实现的需要)。为了自身的生存与发展,早期的人类把生存需要放在首要位置,并

① 转引自恩斯特·卡西尔:《语言与神话》,三联书店1988年版,第133页。
② 《马克思恩格斯全集》第42卷,人民出版社2007年版,第126页。

在满足生存需要的过程中产生出精神的需要,逐渐脱离了动物的低级的本能需求。正是伴随人生命本体的外化,人的大脑和感觉器官得以不断完善、发达;伴随之所产生的人的语言,则进一步促进了人的意识的发展。这一发展加速了人对自身所从事活动的认识与把握,使人对生产过程以及结果的反映成为可能(尽管这种反映不同于一般认识论中的反映)。这一反映包括了内容与形式两部分。就反映的内容而言,它是对人类生存过程中一切行为的反映,并且带有强烈的或明显的情感色彩;就反映的形式来看,它是在长期的生命活动、生活活动和生产活动中发展起来的,不同于动物的自然本性或本能形式,具有社会的性质。这一切,都为审美这一人类精神活动的发生奠定了基础和前提。

从石器时代工具制造的历史就可以看出,人的形式感的形成与实践关系紧密。考古发现表明,石器制造的历史大致经历了这样的过程:从形式上看,由简单粗陋到比较复杂精细;从选材上看,由单一到比较多样;从制作上看,由一次加工到多次加工;从功能上看,由一次性单一使用到多次性多样使用。在漫长的工具制造过程中,人类在不断地选择、琢磨、感受和使用,对石器的质地、体量、形状、样式等,形成了越来越清晰的感受和理解,并形成了三角形、圆形、方形、球形、锥形等形式感。我国当代著名美学家李泽厚认为美感的产生是人类漫长历史实践积淀的产物:"即人类在原始的劳动生产中,逐渐对节奏、韵律、对称、均衡、间隔、重叠、单复、粗细、疏密、交叉、错综、一致、变化、统一、升降等自然规律性和秩序性的熟悉掌握和运用,在创立美的活动的同时,也使得人的感官和情感与外物产生了同构对应。"①

上述分析表明,在人生命本体的外化的漫长历史过程中,人生命本体的外化创造、生成了属人的工具、语言符号、感觉意识等,这些不仅为艺术的发生奠定了前提和基础,而且直接促成了艺术的发生与发展。

课外阅读书目:

1. 弗雷泽:《金枝》,商务印书馆2013年版。
2. 达尔文:《人类的由来》,商务印书馆1983年版。
3. 席勒:《美育书简》,中国文联出版公司,1984年版。
4. 朱狄:《艺术的起源》,中国社会科学出版社,1982年版。

① 《李泽厚哲学美学文选》,湖南人民出版社1985年版,第388页。

本章复习重点：

1. 基本概念

 艺术发生　巫术说　本能说　游戏说　人生命本体的外化

2. 思考题

 (1) 简述艺术发生的几种主要理论。

 (2) 谈谈你对艺术发生的看法。

第四章　艺术发展

在艺术发展过程中,我们要重视继承和创新的问题,并且要辩证地看待二者的关系。艺术发展史上形成过不同的艺术流派、艺术风格、艺术思潮,这三者关系密切,相互作用,相互影响,共同推动着艺术不断更新和发展。当代社会中,艺术进入到了新的发展阶段,在大众文化和精英文化的论争中艺术形态更加丰富多样。然而,正是在这种艺术似乎蓬勃发展的状态下,有的艺术理论家却抛出了艺术终结的论调。

第一节　艺术发展中的继承与创新

艺术发展中,继承和创新是一直相伴而生的重要问题。有人强调艺术发展要重视继承,也有人强调艺术发展要重视创新。究竟该如何看待二者的关系?正确的做法是辩证地看待二者的关系,不可将其割裂开来。创新是继承基础上的创新,不能是无本之木;继承则是有选择地继承,弃糟粕取精华,不能盲目继承。

一、艺术继承

艺术是一种特殊的社会意识形态,或者说是一种独立的文化形态,有自己的历史和传统。艺术的发展一方面要受到经济、政治、道德、文化的制约和影响,它们以不同的方式构成了推动艺术发展的外部原因,即艺术发展的他律性;另一方面,艺术发展还有其内部动因,这就是艺术发展过程中的继承与创新,即艺术发展的自律性。艺术发展的自律性就是艺术自身作为一个独立的系统结构,按照自身完善的目标,表现出不断自组

织、自结构、自发展的动力、道路。艺术发展离不开外部原因的推动,更离不开内部动因的自律,艺术发展的他律性和自律性是辩证统一的。

艺术是人类生活和思想情感的形象表现,随着时代和人类生活的发展而发展,马克思曾经说过:"人们自己创造自己的历史,但是他们并不是随心所欲地创造,并不是在他们自己选定的条件下创造,而是在直接碰到的、既定的、从过去继承下来的条件下创造。"①

在发展过程中艺术的内在结构存在继承性,这种继承性反映着社会意识形态和人们的审美观念的连续性。每一时代的艺术对于后来的艺术,都是一种既定存在和条件,后一时代的艺术注定要在前一时代的基础上得以发展。艺术的发展,只能是在对过去思想的继承的基础上进行,如此推动艺术的历史变革。恰恰是人类历史演进的延续性与变革性的有机作用,建立了人类诸多的如艺术、文化、伦理哲学等学科。艺术自萌生以后,便有了其独有的传统范畴和价值体系,这就需要我们认真研究艺术发展的历史继承性问题。

艺术发展的历史继承性,是指前代的艺术总是给后代的艺术以巨大潜在的影响,后代的艺术又总是要继承前代艺术的成果而发展。两者是相互交错、相互影响、辩证统一的关系。任何艺术成果都不过是前此以往艺术积累的结果,而且又是艺术走向未来的一个新的基点。每一位艺术家、艺术作品,每一具体的艺术发展阶段,都是艺术发展的历史链条上的一个中间环节,都体现着继往开来、承前启后的意义和作用。如中国唐代美术的繁荣,就是从三国、两晋、南北朝的美术基础上发展而来的。没有艺术发展的继承性,就没有艺术的发展史,这是艺术发展的历史必然。

艺术的历史继承性,首先表现为对本民族艺术遗产的吸取和接受。任何一个民族都有着自身完整、独立的历史发展过程,有着属于集体无意识的审美模式。这是往昔祖辈心灵的结晶,它以艺术思维的方式体现着祖先的审美情感、审美理想,集中体现着整个民族的内在文化心理结构。

艺术的历史继承性,还表现为对其他民族和国家优秀艺术遗产的吸纳。人类的文明是相通的,人类艺术是不分国界的,每个民族的艺术都有自己的独特性,都对丰富的世界艺术宝库作出了各自的贡献。任何民族的优秀艺术成果作为全人类的艺术资源,应为世界所共享、互相继承和借鉴。例如音乐,汉族音乐与其他民族音乐方面的交流在隋朝的时候已经

① 《马克思恩格斯选集》第1卷,人民出版社1972年版,第603页。

相当频繁。《隋书·音乐志》写道:"始开皇初,定令置七部乐:一曰国伎(即西凉伎),二曰清商伎,三曰高丽伎,四曰天竺伎,五曰安国伎,六曰龟兹伎,七曰文康伎,又杂有疏勒、扶南、康国、百济、突厥、新罗、倭国等伎。"到了唐朝,把七部乐增删为十部乐,即燕乐、清高乐、西凉乐、天竺乐、高丽乐、龟兹乐、安国乐、疏勒乐、康国乐、高昌乐。在十部乐中只有清商乐是汉族传统音乐,燕乐是唐代新创音乐,其余均来自中国境内的少数民族或外国。唐代音乐艺术的空前繁荣,与这种对其他民族艺术的交流和借鉴密不可分。著名的《霓裳羽衣舞》就是胡乐与汉族音乐结合的产物。同样,汉族的音乐也对其他民族的音乐产生了巨大影响。

艺术的历史继承性,集中表现为艺术内容、艺术形式和艺术审美理想与创作方法的继承。

第一,艺术内容对艺术传统的继承。艺术是艺术家对人类的特定生活及思想情感的形象反映,人类社会生活及审美情感具有连续性,这也决定了艺术内容方面的继承性。如希腊神话很早就以口头的形式在民间流传,公元前8世纪时被荷马搜集整理,以后便成为希腊戏剧和雕塑的题材来源。社会生活的连续性决定了艺术发展的连续性,艺术发展的连续性决定了艺术发展的历史继承性。另外,艺术是人类对现实世界认识的一种表现,而认识是世代积累的过程。昨天的认识是今天认识的基础,明天的认识是今天认识的结果。这是一个不断的连续过程。每个时代的艺术,都是那个时代的艺术家审美认识的结果。《清明上河图》是张择端对北宋城市生活审美认识的结果。《人间喜剧》是巴尔扎克对19世纪法国社会审美认识的结果。后代的艺术家则在这些审美认识的基础上继续深化。人类审美认识的连续性决定了艺术发展的连续性,也决定了艺术发展的历史继承性。

第二,艺术形式对艺术传统的继承。艺术形式的发展从总的趋势上说,经历了一个从简单到复杂、从粗糙到完美、从少样到多样、从低级到高级的过程。同艺术内容相比而言,艺术形式的继承性表现得尤为显著。因为艺术形式比艺术内容有更强的自律性,影响艺术的外在社会生活发生变化以后,内容可能会迅速地随之变化,但是形式却能够独立地流传下去,成为表现新的生活内容的有用形式。

艺术作为一种独立的文化形态,其独立就集中体现在艺术形式的独立方面。绘画、雕塑、建筑、音乐、舞蹈、文学、戏剧等每个具体的艺术门类基本形式特点的形成是人类长期艺术实践的结果,有其独特的艺术思想、

美学价值,是前人在长期的艺术创造实践过程中的智慧结晶。这在客观上为后人提供了继承、创造发展的条件和可能。在艺术的历史演变过程中,形式是最具有变化性的因素,同时也是最有稳定性的因素。其变化在于外貌,其稳定在于基本结构。

第三,艺术审美理想与创作方法对艺术传统的继承。一个民族的审美意识常常有别于其他民族,具有独特性。一个民族的审美意识是该民族在长期的历史发展过程中受地域、环境、风俗习惯、政治、经济、道德、宗教、思维方式等诸多方面因素的影响所积淀而成,它包含着人们的思想情感和审美理想,而某一民族在艺术活动中所遵循的创作方法,则是该民族审美意识的具体体现。艺术不仅作为民族审美意识的表现形式,同时也作为一种文化形式渗透到人们心理之中,积淀为集体无意识,潜在地影响着民族的审美心理结构,从而使民族审美理想表现出历史继承性。每个时代、每个民族的艺术思想和美学意蕴、精神品性是艺术文化传统的有机构成部分,我们必须要继承。如在中国传统花鸟画中被称为"四君子"的梅、兰、竹、菊,已成为中国文人和文化内在生命精神性的寄托和象征,成为中国艺术家的审美理想和审美追求。艺术创作方法的继承性是要继承艺术文化传统中独特的创作方法。具有不同民族主体性格、不同文化背景、不同心理素质的艺术家所发明、创造、采用的艺术创作方法是有很大差异的,但又都具有不可或缺的法则。

中国艺术产生于中国美学、哲学、伦理学及其历史等综合的文化背景下。儒家提倡的"中和之美"和道家主张的"返璞归真",构成了中国艺术发展的理论基础。中国艺术追求"天人合一"的整体观,艺术语言追求高度的有序化,以呈现生命的和谐。而西方艺术源于古希腊与古罗马,它将"真"和"美"作为艺术的最高理想,由此便产生了对自然的模仿和对形式美的刻意追求。如果说中国艺术传统强调美与善的统一,注重艺术的伦理价值,那么西方艺术则强调美与真的统一,注重艺术的认识价值。中国艺术强调表现、抒情、言志;西方艺术则强调再现、模仿、写实。

对艺术遗产的继承,马克思主义艺术理论提出了批判继承的原则。对于既往的艺术遗产,我们要取其精华、去其糟粕。毛泽东《在延安文艺座谈会上的讲话》对此作过全面、充分的论述:"我们必须继承一切优秀的文学艺术遗产,批判地吸取其中一切有益的东西,作为我们从此时此地的人民生活中的文学艺术原料创造作品时候的借鉴。有这个借鉴和没有这个借鉴是不同的,这里有文野之分,粗细之分,高低之分,快慢之分。所

以我们决不可拒绝继承和借鉴古人和外国人,哪怕是封建阶级和资产阶级的东西。"

二、艺术创新

创新是一切时代、一切民族艺术发展的必然规律。第一,创新是由艺术的任务所决定的。艺术的任务是形象地反映生活,生活不断地向前发展,反映生活的艺术也必然不断地向前发展。这是艺术创新的客观必然性。第二,创新是由艺术的本性所决定的。艺术的生命就在于创新,没有创新就没有艺术。1825年海涅在他的第一部诗集《北海集》中说:"我写的这部诗的内容有它的独特之处。你可以看到,每一年的夏天我都脱茧,孵化出一个新的漂亮的蝴蝶来。"郭沫若则把文艺叫做"发明的事业"。第三,创新是由欣赏者的审美需求所决定的。欣赏者在艺术欣赏时总是求新、求异、求变,欣赏者的审美需求直接影响了艺术的创新。第四,创新是由艺术家的个性和思想感情的独特性所决定的。不同的艺术家的思想感情虽有其相同点,但又必然具有独特性。一切艺术作品都是艺术家思想感情的独特表现,这也决定了艺术创新的必然性。第五,创新是由科学技术的发展所决定的。新的科学技术的发明、新媒介的出现催生了新的艺术观念和艺术种类。例如,光学技术和机械技术的进步促进了摄影和电影艺术的诞生,电子网络技术的发展催生了电视和网络艺术。

艺术的创新主要从以下几个方面体现出来:

第一,从艺术作品来说,艺术创新集中体现在内容的创新和形式的创新两个方面。

首先是艺术内容的创新。艺术内容的创新即创造新的艺术形象、反映新的生活、表现新的思想感情,这是艺术作品创新的主要方面。艺术内容来自艺术家对社会生活独特的审美认识与审美评价。每当社会生活发展到一个新的阶段,便给艺术提供了新的社会内容和新的表现对象,作家的审美意识、思想感情也会随社会生活的发展而变化,这就必然带来艺术内容的创新。

其次是艺术形式的创新。艺术内容的创新会带来艺术形式的创新,即艺术作品组织结构与艺术语言的创新。形式的创新意味着创造出不同于历史上既有的表达方式。诗歌和散文是中国文学史上最早兴盛起来的文学样式。就诗歌体裁的发展来说,先有奴隶社会的谣谚和《诗经》中的

四言诗,句式、结构都很朴素。随着社会生活的发展,诗歌表现的内容日趋复杂,艺术经验也越来越丰富,逐渐出现了五古、七古、律诗、绝句以及长短句等不同体式。到了近代,"诗界革命"开始摆脱旧诗格律的诸多束缚,以浅近的口语、白话入诗。"五四"之后,更出现了各种不同形式的新诗。同样,小说这种文学样式也是在社会发展到一定阶段才正式出现的。小说在古代很早就已经萌芽,但是在唐宋以后才正式形成和发展起来。因为到了唐宋时期,都市经济与市民经济发达,人与人之间的交往日益频繁,原有的诗歌、散文体裁已无法充分地表现越来越丰富多彩的生活内容,需要一种新的文学形式出现,小说这种文学体裁应运而生。

第二,从艺术家的角度来说,创新可以表现为对他人和对自我的超越。对于艺术家来说,创新首先表现在对他人的超越,即对先辈和同辈艺术家的超越。在艺术上,不仅需要学习前辈辉煌的艺术成就,还应勇于超越。18世纪德国作家李希腾伯格有句名言:"辉煌杰作的唯一缺点是:它们通常成为一批平庸之作随之问世的根苗。"齐白石以超越他人为己任,创造了辉煌的艺术成就,并送给他的后人八个大字:"学我者生,似我者死。"可见舍掉了超越精神,无论笔墨上多么酷似,也只能是死路一条。李可染在总结自己的创作经验时说过一句极富哲理的话:"踩着前人的脚印前进,最佳的结果也只能是亚军。"

艺术的创新,不仅要超越他人,还要超越自己。自己过去的创新,对于今天来说,已经成为传统。相对说来,超越自我比超越他人更为困难。齐白石是一个勇于超越自我的艺术家。陈师曾劝齐白石改变画风,以"雄健烂漫"补充"冷逸风格",并以"画吾自画自今古,何必低首求同群"的诗句来激励他。于是,57岁的齐白石开始"衰年变法",他发誓道:"余作画数十年,未称己意。从此决心大变,不欲人知,即饿死京华,公等勿怜,乃余或可自问快心时也。"之后,他终于完成了自我超越的蜕变过程。毕加索也是一位不断超越自我的艺术家,即使已获世人的交口称赞,也不断突破自己的藩篱,90岁高龄仍具有青年人的艺术创新精神,被人称为"世界上最年轻的艺术家"。

第三,从创新的程度来说,可以区分为同一艺术风格延续中的创新与不同艺术风格转变中的革新。在艺术发展过程中,所谓同一艺术风格延续中的创新,实际上是艺术发展的量的积累,是对某一艺术风格的完善。潘天寿师承八大,又超越八大。他说:"凡事有常必有变。常,承也;变,革也。承易而革难。然常从非常来,变从有常起,非一朝一夕偶然得

之。"潘天寿所说的"常",即八大的"常";所说的"变",是在中国绘画的范围内对八大的"变"。由此可见,潘天寿的革新是对八大艺术风格某些方面的创新,而不是对艺术风格的根本变革。同一艺术风格延续中的革新,如齐白石对吴昌硕、张大千对石涛、徐悲鸿对达仰、凡·代克对鲁本斯等等。所谓不同艺术风格转变中的创新,实际上是艺术发展过程中质的飞跃,是对某种艺术风格的根本变革,意味着新的艺术风格的产生。例如中世纪的艺术风格代替古希腊的艺术风格,文艺复兴的艺术风格代替中世纪的艺术风格,西方现代派艺术风格代替求真写实的传统艺术风格等等。就艺术史上大多数时候的情况来看,同一艺术风格延续中的创新占主要地位,但不同艺术风格转变中的革新却是艺术家的最高梦想。

三、艺术发展中继承与创新的辩证关系

艺术发展是对传统的继承,同时也是对传统的革新,是继承与革新的辩证统一。新陈代谢、推陈出新是宇宙间一切事物发展的共同规律,也是艺术发展的自律性规律。任何时代的艺术都是在前代艺术遗产的传统上成长起来的,都要继承前代艺术遗产的优秀传统和经验,按照当代意识吸取其中有益和有用的东西以为己用。艺术发展的过程就是一个不断推陈出新的过程,其间,继承和创新是紧紧连在一起的。没有继承,便不会有创新;没有创新,就不是真正意义上的继承。

艺术发展过程中继承与创新是辩证统一的。继承与革新不可偏废,它们都是艺术发展的必要条件。著名画家李可染说:"用最大的功力打进去,用最大的勇气打出来。"他这里所说的就是艺术继承与创新的关系。"打进去"是继承,"打出来"是创新。任何时代、任何民族的艺术都是在继承与创新的辩证统一中向前发展,这是艺术自身运动的普遍规律。

首先,艺术的继承是革新的基础和手段,必须在继承的前提下革新。离开继承的创新是虚无主义,只有在继承基础上的创新才是成功的革新。革新是对传统的革新,没有传统也就谈不上革新,因此必须以继承传统作为革新的基础和前提。了解传统、掌握传统才能创新,也才能发展传统。如果不继承艺术传统,就会使艺术革新变成无源之水、无本之木。

其次,创新是继承的目的,继承是为了革新。离开创新的继承是复古主义,只有以创新为目的的继承才是科学的批判继承。"古为今用"和"推陈出新"的文艺方针,是我们处理好继承与革新关系的正确指导方

针。离开了革新的目标,继承传统会沦为复古主义,就没有创造、发展。历史上有成就的大师,都善于把遗产转化为自己的创造。曹雪芹从《西厢记》中吸取了经验,但又没有停留于一般的爱情和家庭生活描写,而是加以创新,揭示了封建社会的本质和历史发展趋势。鲁迅评价说,《红楼梦》一问世,传统的思想和写法都打破了,这是对曹雪芹创新精神的高度肯定。

艺术一经产生,就成为一种客观存在,会对之后的艺术产生影响。后代的艺术家总是自觉或不自觉地继承以往的艺术传统,学习和运用已有的艺术语言和艺术技巧。另一方面,新的时代要求艺术有所革新,有所创造,艺术的当代性就是艺术继承与革新的动力。艺术的继承与革新是辩证统一的,是艺术家的当代意识与传统意识的完美融合。

第二节 艺术风格、艺术流派与艺术思潮

艺术风格、艺术流派与艺术思潮是我们理解艺术家、艺术作品以及艺术史发展流变的三个十分重要的概念。这三个概念之间既有紧密的联系,又有区别与不同。其中艺术风格为艺术流派的出现创造了先决条件,艺术流派则推动了艺术思潮的发展。通观中外艺术史,艺术风格的形成往往是艺术家创作成熟的主要标志;艺术流派则主要指一批思想倾向、艺术倾向和创作风格相近或相似的艺术家群体所创作的风格类似的艺术作品。与相对个体化的艺术风格相比,艺术流派往往以其群体化特征而产生更为广泛和持久的影响;而艺术思潮则是在特定历史时代,受当时社会思潮、文化心理和审美风尚的影响,所形成的具有时代性的某种艺术趣味、艺术风格或艺术风尚的总体特征。与艺术风格的个体化、艺术流派的群体化特征不同,艺术思潮所波及的范围更加广阔,具有社会化、时代化、历史化特征,因而透过艺术思潮的嬗变发展,我们可以更好地把握艺术发展变化与社会时代发展变化之间的内在关联。

一、艺术风格

(一)艺术风格的内涵与意义

广义的"风格"是指一种风度或品格,后来被应用于文学研究和文学批评,指以文字表达思想的某种特定方式或文章的风范格局,并逐渐扩展

开来,在美学理论、文艺批评、艺术学理论等领域广泛应用。艺术风格就是艺术家透过艺术作品呈现出的稳定、独特的创作面貌,是一种包含了艺术家创作个性和艺术作品语言、情境的整体格调样式。

艺术风格是艺术作品达到较高水准的标志,它显现于艺术作品之上,又统一于艺术作品的内容与形式之中。然而,究其根本,艺术作品的风格是由艺术家的精神风貌、思想品格和独特的个性所决定的,对其艺术创作有着较为持久的影响,具有稳定性和持续性的特点。同时,艺术风格又是艺术家创造个性成熟的标志。法国评论家布封曾提出"风格即人"的观点,认为艺术风格是创作者的思想和审美意识的表现方式。与之相类似,中国古代也有"文如其人"的观点。当然,我们不能将艺术风格简单地等同于艺术家的人格,并非所有的艺术家都能拥有自己的风格。艺术风格的获得需要艺术家在艺术实践中不断探索和发掘与自身特质相符合的艺术语言,形成自己独特的艺术面貌,从而与其他的艺术家区别开来。可以说,艺术风格是反映了艺术家的内在特性的外部印记,是欣赏者认识和理解艺术家及其作品的重要依据。一位艺术家如果没有自己的艺术风格,也就缺少了艺术的个性,如同没有个性的人,难免沦为平庸,这是创造力羸弱的表征。因此,艺术风格是衡量艺术家及其作品在艺术上成败、优劣的重要标准和尺度,而作为优秀的艺术家又往往能以自己特有的风格赢得欣赏者乃至艺术史的青睐。

艺术风格的类别主要有:时代风格、民族风格、地域风格、流派风格、艺术家风格等。然而,无论时代、民族、地域风格,还是流派风格,归根到底是要由具有代表性的艺术家的个人风格来体现。因此,对艺术家的艺术风格的研究是风格理论的核心部分。由于艺术风格的存在与发展深刻地体现了艺术的内在规律,因而将其作为美学和艺术理论的重要研究对象,也是我们认识和分析艺术现状及其规律的主要切入点。

(二)艺术风格的形成

艺术风格的形成是一个复杂的过程,一般都要经过艺术家漫长的求索,然后在多方面因素的共同作用下逐渐显现。影响艺术家风格的因素有很多,其中最为直接和深刻的影响来源于艺术家本身。艺术风格是艺术家创作个性的自然流露,是其主观情感与审美观念在艺术作品中的具体显现,艺术家的性格、气质、阅历、修养、教育乃至年龄,都会在某种程度上左右其艺术风格的生成或转变,使之带有鲜明的个性特征。然而,这并不意味着风格就是艺术家任意的主观表现,它还要受到

多种现实条件的制约和影响,比如社会生活、科学技术、思想观念、政治宗教等,也会在特定时期发挥作用,改变艺术家的创作轨迹,使其风格有所革新。

1. 艺术风格的形成过程

艺术风格的形成一般要经历三个阶段。

第一,模仿性阶段,即艺术风格形成的初级阶段。这一阶段艺术家的人生阅历、审美修养以及艺术技法都还存在着诸多不足,有待进一步完善,所以有必要对优秀的艺术作品进行模仿。在这一过程中,艺术家必须清醒地意识到,模仿并非目的,不过是为了形成个人风格所采取的手段,因此要避免由于模仿而丧失艺术创作的个性。

第二,创造性阶段,即艺术风格形成的探索阶段。这一阶段艺术家的技术与表现方法已经初步成型,加之阅历和修养的提高,使得艺术家开始拥有自己的审美态度,并将其融入艺术创作之中,从而形成某种相对固定的表现模式。此阶段艺术家的创作自觉性虽已产生,但其艺术风格并不突出,审美特征亦不显著,需要进一步提升其综合素养。

第三,风格化阶段,即艺术风格形成的最终阶段。艺术家的技艺经过长期磨炼,与思想达到了高度的契合,逐渐由技艺层面上升到了哲学层面,形成完整的创作思想体系。这一阶段艺术家将经历"由技入道"的过程,其艺术与审美特征愈发鲜明,并最终形成独树一帜的风格。

2. 影响艺术风格形成的原因

综合而言,影响艺术风格形成的原因主要集中在四个层面:

其一,艺术家的特质影响艺术风格的生成。

艺术家的特质在这里主要是指艺术家独特的气质、阅历、思想和艺术修养等因素。艺术家的性格对艺术风格的影响最为深刻,具有某种必然性。一般来说,性格当中作用最为显著的是气质,气质影响人的情绪和感受能力,进而左右人的情感与表达。人的气质通常被概括为兴奋型、活泼型、安静型和抑郁型,这种类型的区分虽然较为笼统,却有助于我们认识和理解艺术家的气质以及其风格的形成。比如马蒂斯和毕加索,他们生活在同一时代,不仅都取得了辉煌的艺术成就,引领着后世的艺术发展,而且还相互影响并建立起深厚的友谊,但是,他们的艺术风格却截然不同,这恰恰是由二者的个性差异所导致的。马蒂斯的性格严肃而内敛,安详平和,一生都在坚守着其所创立的野兽派风格;毕加索的性格热情奔放,创新是其生命的动力之源,这使得毕加索在其一生中不断变换着艺术

风格,尝试不同的艺术形式。艺术家的气质往往是与生俱来的,气质的不同决定了其对周遭事物的感受存在差异,而选取什么样的主题、题材,以何种手段去表现,都发端于艺术家的感受,这种感受或情感在很大程度上是由性格所决定的,并最终影响艺术风格的确立。除气质之外,还有阅历、思想和艺术修养等特质影响着艺术家风格的形成:一方面,阅历对人的世界观的形成至关重要,它能够影响人生的格局,尤其当人生遭遇不幸或者生活从顺境转为逆境时,对人的改变最为深刻,不仅能够改变人的性格,甚至会改变人的命运。艺术家经历得越多,他的情感也会越发充沛,对其风格的形成或变革有着强力的推动作用。另一方面,思想对艺术风格的形成也有着重要的影响,决定了艺术作品的意蕴与格调。艺术家在哲学、政治、道德、美学等方面的修养和观点,无不渗透于作品之中,对艺术作品的主旨、选材、表现角度和组织结构给予直接或间接的指导。此外,艺术修养以及艺术家所拥有的创作能力,对艺术风格的形成更为直接也更为重要。可以说,艺术家特质的诸多方面并非孤立存在,它们在艺术风格形成的过程中相互影响,共同作用,并促使艺术风格最终确立。

第二,社会人文环境以及政治宗教等因素影响艺术风格的形成。

艺术家所处的社会环境对其风格的形成有着重要的影响,主要体现为文化影响。生活于特定文化环境中的艺术家不可避免地会带有其所处时代、地域、民族和经济阶层的烙印,这些烙印会逐渐演化成艺术家的文化血脉,并最终体现在其艺术作品之中,成为艺术家风格的一部分。与此同时,社会的文化水准、审美倾向、消费需求等,也都在影响着艺术家创作风格的形成与异变,促使艺术家在创作中进行取舍,以适应特定的文化环境,满足欣赏者的审美需求。比如徐冰、蔡国强、谭盾等具有国际影响力的中国当代艺术家,他们的创作虽然使用的是西方的艺术样式和手段,但其作品的主题以及其中的构成元素,都不同程度上反映出他们曾经或正在生活着的社会文化的影子。

艺术家风格的形成在某些时期还会受到政治和宗教的影响。首先,艺术风格的形成多少都会受到某种政治观念的直接或间接的影响。比如八大山人的绘画中经常出现鸟和鱼的形象,它们不仅造型怪异,而且眼珠上翻,一副轻蔑的样子,这是画家有意为之,因为八大山人生活在明末清初,由于他的特殊身世,使其在当时无法像其他画家那样直抒胸臆,只能通过怪异变形的画和晦涩难懂的题画诗来表达他对于当权者的不满,以

及对故国山河的思念。怀着这样的痛苦心情,八大山人曾在一幅画中题诗:"墨点无多泪点多,山河仍是旧山河。横流乱世杈椰树,留得文林细揣摩。"这是其内心的真实写照。另外,宗教对艺术风格的影响也不容忽视,它的影响是通过支持或者限制艺术家的创作活动而发挥作用的。例如欧洲的中世纪艺术与中国的石窟艺术,在艺术风格上都明显受到了宗教的影响。

第三,科学技术的发展影响艺术风格的生成。

科学技术不仅影响着艺术创作的工具、材料和表达方式,而且还在更深层面上改变着人们对于艺术的观念,使得艺术的风格随之变革。首先,科学技术的发展为艺术风格的形成提供了物质上的可能性。科技对艺术的影响直接体现在物质层面上,尤其对视觉艺术而言,材料、工具和存在方式,都因科技而改变。一方面,随着科技的发展,新材料的开采或研发使得艺术家拥有了更多的选择,艺术作品的面貌也为之一新。另一方面,科技对艺术的改变还体现在工具上,尤其在电脑发明之后,很多艺术都开始使用电脑进行创作和传播,如电子音乐、数码绘画、三维打印、网络文学等等,影响范围之广是以往难以想象的,艺术的风格在这场科技浪潮中得到前所未有革新。此外,艺术的存在方式也因科技而改变。如3D电影、3D打印等令二维的艺术变成三维甚至多维,机械动力、激光投影等让静止的艺术能够流动,而摄影则使流动的事物静止并留存下来,这些都是由科技带来的改变,为艺术创作提供了无限的可能性。科学技术的发展为艺术风格的形成提供了精神上的驱动力。科技的发展对人们的传统观念会造成一定冲击,进而改变艺术的风格面貌。比如文艺复兴时期,人们在解剖学、透视学方面的研究成果就被直接运用于绘画创作当中,使得当时的绘画一改中世纪概念化、公式化的面貌,呈现出真实、生动等人本主义风格特征。再如,19世纪摄影术的发明,对西方绘画艺术的改变更为深刻,在此之前的西方绘画注重写实和再现,风格差异并不显著,然而摄影的出现,不仅取代了绘画艺术曾经的部分功用(如纪念性肖像),同时也动摇了西方传统绘画的写实观念,改变着西方绘画艺术的发展历史,从此以后,西方绘画艺术开始注重表现,并逐渐演化出许多风格流派。

(三)艺术风格的特性

艺术风格的形成,既是由艺术家的内在特质所决定的,又不可避免地受到其所生活的社会环境的制约和影响,因而具有个体性和社会性的特点,二者对立统一。

1. 个体性

艺术风格的个体性源自于艺术家独特的创作个性。艺术家作为艺术创作者,他的性格、气质、情感、禀赋等内在特质都会与其艺术作品相融合,留下个人印记。具体而言,艺术风格的这种个体性又表现为创新性、变异性和多样性。

首先是创新性。艺术风格的创新性是由艺术创作的本质所决定的。艺术创作的本质在于创新,创新是艺术作品的生命力,离开创新的艺术作品将毫无生气,感染力也会随之消失,艺术风格更无从谈起。艺术风格的创新性还是由艺术家的个性所决定的。艺术家作为个体存在,其性格、阅历、思想情感、艺术修养等方面都存在着个体差异,这种差异自然会被带入到艺术家的创作之中,使其作品呈现出与众不同的面貌。

其次是变异性。艺术风格的变异性主要是指艺术风格的发展和转变。一般而言,艺术风格会以相对稳定的面貌呈现,但这并不意味着一成不变,有很多因素影响着艺术风格的改变。从艺术家的性格、气质方面来讲,虽然改变的可能性不会太大,但当其人生遭遇重大变故或历经坎坷之后,性情也会发生转变,艺术风格也可能为之一变。另外,随着人生阅历的增加以及自身修养的提高,艺术家认识和理解事物的能力会有所提升,其思想观念和审美趣味也随之发生变化,从而带动艺术风格的转变。此外,社会生活、时代精神与艺术潮流的发展,同样会通过艺术家来作用于其艺术作品,影响其艺术风格。事实上,每个艺术家都有权利和责任变异其风格,向经典和自己的过去发起挑战,风格的变异是艺术发展的必然规律。

最后是多样性。艺术风格的多样性源于艺术家思想情感、生活经验、审美理想、创作才能的差异性和艺术所反映的社会现实生活本身的丰富性,以及艺术欣赏者审美需求、审美趣味的复杂性。不同时代、民族和地域的艺术家,其艺术风格千差万别,即便外界条件相同,由于个体存在差异,也会造成艺术家之间的艺术风格有所不同。例如意大利文艺复兴时期的米开朗基罗、达·芬奇和拉斐尔,虽属同一时期、同一民族、同一地域,却有着不同的艺术风格。可以说,有多少成熟的艺术家,就有多少种艺术风格。即便是同一位艺术家,因为年龄不同、时代不同,艺术风格也会发生转变。

2. 社会性

社会的动荡与变迁,生活环境的变异,时代审美心理的发展,均会不

知不觉地影响到艺术家的创作,使之具有某种社会性,具体表现为艺术风格的继承性、稳定性和同一性。首先,从继承性上来看,风格从来都是具有继承性的,无论何人都不能无视前人艺术成就的客观存在,都要在本民族或其他民族已经形成的某些艺术风格的基础上继承和发展。风格的继承性,还在于艺术家在创作活动中,有意识地对前人风格进行批判性借鉴,而其所选取的对象是那些与自身气质或审美倾向相近的艺术风格。艺术家在借鉴与学习中获得共鸣,吸纳前人经验,以求形成属于自己的创作风格。我们在许多不同时代或不同民族的作品中时常会发现一些情感特色、审美趣味相近的作品,这些正是艺术风格继承性的具体表现。其次,艺术风格的社会性还体现在其相对稳定性上,这里的稳定性是指艺术家的艺术风格一旦形成,就会贯穿于整个艺术创作之中,并会持续较长时间,甚至伴其一生。艺术风格的相对稳定性为人们认识艺术家的创作提供了有效的帮助。但这种稳定性是相对的,受到艺术风格个体性的制约。再次,艺术家的风格多种多样,主要来源于作者的人格、个性、气质等不同因素,但艺术家作品的风格不管如何多样化,最终还是不能超越时代、民族、地域的风格而独立存在。因此,艺术风格的同一是多样性的同一,它所体现的是各种因素对艺术风格的局限。

总之,艺术风格是在继承和创新、稳定和变异、多样和同一等基础上的个体性与社会性的统一。

二、艺术流派

艺术流派是指具有相近思想倾向、艺术观念、审美追求及艺术风格的艺术家群体。一般而言,艺术流派的形成具有某种指向性或对抗性,比如古典主义与浪漫主义等,后者通常是对前者的反动。艺术流派正是在这种对抗中产生,并推动着艺术的发展。

(一)艺术流派的形成

艺术流派的形成是人类历史与艺术史发展的结果。当人类历史发展到一定阶段,艺术的独立价值越来越被人们所重视,其风格与个性便开始凸显。在这一过程中,如果有艺术家或艺术作品在艺术上展现出非凡的创造力,并形成了广泛的影响,就会引领其他艺术家竞相模仿或跟随,艺术的流派因此而产生。

从社会发展的角度来看,政治环境、经济发展、社会思潮、科技进步等

都是制约艺术流派产生与发展的重要条件。一般而言,人们的经济生活处于较高水平且社会环境相对宽容时,会出现各种艺术流派。不同时代的文化思潮,也促使着不同艺术流派的出现。如欧洲文艺复兴时期、启蒙运动时期,以及中国的五四时期,都为较多艺术流派的产生提供了必要的条件。另外,科技的发展也对艺术流派的形成有所影响。比如印象派的产生直接受益于科技的进步,科学上对于光和色的物理发现,以及色环的发明、色彩理论的发展,都被印象派画家运用到绘画之中,并以此开创了西方绘画艺术的新风格,对现代绘画产生了极其深远的影响。从艺术自身发展的角度来看,拥有独特个性和风格的艺术家越多,竞争越激烈,就越容易催生出各种不同特色的艺术派别。

事实上,艺术流派的形成是一种复杂的现象,它与社会生活的方方面面有关,但归根结底,是艺术自身发展运动的结果。一方面,政治运动或哲学思潮在一定条件下可以对某些流派的产生起到促进作用,但它们毕竟是外部因素,其影响与作用需要通过艺术自身的内在因素来实现。另一方面,艺术流派的形成有时与政治或哲学思潮并无直接关联,其得以产生的主要原因在于艺术自身,外部条件不过起到促进作用。

(二)艺术流派的类型

1. 艺术流派与艺术风格的关系

艺术风格体现的是个体的独特性,而艺术流派则反映群体的共通性。艺术流派以艺术风格为基础,同一类型的风格往往会形成一种艺术流派,但同一流派中的某些艺术家,却可能表现出不尽相同的审美倾向和艺术风格。有的艺术流派可以覆盖较大的范围,将从事不同种类艺术创作的艺术家包容在内,有的艺术流派则只局限在某个艺术种类或艺术体裁内部;有的艺术流派持续较久,体现出一定的继承性和延续性,有的流派却仅经历过短暂的活跃之后便走向了衰微;有的流派作为群体虽然已经销声匿迹,但其影响仍会存在,并继续启示后人。在艺术的实际发展过程中,各种艺术流派的形成、演变不仅构成了艺术的发展历程,而且也反映了各时代社会思潮和审美理想的变化。

2. 艺术流派的分类及依据

艺术史中艺术流派种类繁多,对艺术现象的分类有助于我们从不同角度认识和研究其发展与演变的规律。通常我们会依据艺术流派的生成动力、标志性的人或作品、地域归属、社会活动和艺术特征进行分类。

首先,以生成动力为分类依据,包括自觉型和非自觉型两种。具体来

看,自觉型艺术流派的形成靠其内部力量,通常有明确的主张和有效的组织形式。在一定的社会思潮和艺术思潮影响下,一些哲学基础、美学观点、艺术趣味和艺术风格大体相近的艺术家自觉组织起来,他们通常都树立起自己的旗帜来宣扬艺术主张,寻找志同道合之人,并积极从事艺术创作,形成一种有组织、有纲领、有创作实践的艺术流派。如达达主义,是由几个年轻的艺术家自发成立的,主张同一切历史的、现实的、文学的、政治的事物采取绝对不调和的立场,这是第一次世界大战在知识分子中所引起的变态精神的反应。再如表现主义、未来主义、超现实主义等都是这种自觉形成的艺术流派。非自觉型的流派没有形成组织自觉,更没有统一的纲领或指导思想,只是由于具有某种相似的特质而被归为一类。这种艺术流派通常有三类成因:一类是由于某一地区集中了一批艺术风格近似的艺术家而自然形成的某一艺术流派,如威尼斯画派、巴比松画派等。第二类是由于题材相同、风格相似而形成的某一艺术流派。还有一类比较特殊,他们被归为一派主要是为了便于后世的鉴赏与品评。如佛兰德斯画派、后印象主义画派等。这些艺术流派都没有明确的组织和宣言,又都是由于种种被动的原因而联系到一起的。

其次,以标志性的人物为分类依据,也有不同的呈现。如中国京剧界由梅兰芳开创的梅派、苏联戏剧家斯坦尼斯拉夫斯基创立的斯坦尼斯拉夫斯基体系、德国戏剧家布莱希特开创的布莱希特戏剧体系等。

再次,以地域归属为分类依据,比较有地域代表性的艺术流派包括中国的海上画派、岭南画派、金陵画派,意大利的佛罗伦萨画派,17世纪的荷兰画派、佛兰德斯画派,法国的左岸派电影等。

最后,还有以社会活动为分类依据,如19世纪60年代俄国的"巡回展览画派",就是由于在当时俄国民主运动高潮的冲击下,列宾、苏里柯夫、列维坦等一批画家开创的著名流派。此外,还有以艺术特征为分类依据,形成了如古典派、浪漫派、象征派、唯美派、写实派、表现派、荒诞派、点彩派等流派。

总之,艺术流派的出现并不是一种偶然现象,它总是同一定的历史环境、社会思潮、阶层状况等有着内在的联系。在社会发展相对平稳的时期,艺术流派的产生能极大地推动艺术的繁荣,有利于艺术思潮的形成和发展。

三、艺术思潮

(一)艺术思潮的概念辨析

艺术思潮是指在一定社会历史时期,特别是在一定的社会和哲学思潮的影响下,于艺术领域所引发的具有广泛影响力的思想潮流和创作倾向。在艺术史上,某种艺术流派可能发展成为一种艺术思潮,而每种艺术思潮却可能包容许多不同的艺术流派和创作方法。艺术思潮与艺术风格、艺术流派之间有着密切的关系,但又存在着明显的区别。一般来讲,艺术风格是创作主体独特个性的表现,艺术流派则是风格相近的创作主体的群体化,而艺术思潮却是倡导某种文艺思想的几个或者多个艺术流派所形成的一种艺术潮流。简言之,艺术风格、艺术流派和艺术思潮,分别针对个体、群体,以及在一定历史时期内具有相当规模的较大群体而言;艺术流派侧重于从艺术史的角度来区分各种具有不同特点的艺术派别,而艺术思潮则侧重于从社会历史的角度把握某种创作思想或创作主张。

(二)艺术思潮的特点

1. 艺术思潮受到社会和哲学思潮影响。

作为社会思潮的构成部分,艺术思潮的产生和发展有着深刻的社会历史根源和文化思想根源。社会思潮往往是当时思想意识领域的某些趋向或潮流,这种趋向或潮流势必会影响生活的各个方面,从而形成群体性的社会风尚,它也必然会引起艺术领域的变革。例如文艺复兴时期的"人本主义",18世纪的"启蒙运动"等文艺思潮都在某种程度上迎合了当时的社会价值取向,以及人们的是非观念。

2. 艺术思潮体现社会政治的矛盾与变革。

各艺术思潮之间的斗争,归根结底是不同政治力量、不同思想观念在艺术领域内的碰撞。艺术思潮的产生主要受社会和哲学思潮的影响,是各种政治力量在社会变革中进行博弈,并作用于艺术领域的结果。在激烈的政治斗争中,艺术思潮不可避免地带有政治色彩。如中国现代文学史上的新文化运动所针对的就是当时的社会现实,新文化运动的旗号是反对旧道德、提倡新道德,反对旧文学、提倡新文学,反对文言文、提倡白话文,宣扬资产阶级的自由平等思想。至五四运动以后,除了高举民主与科学的旗帜外,新文化运动还宣扬马克思主义,社会主义思想的传播成为

不可抗拒的潮流。

3. 艺术思潮与艺术自身发展相互影响。

在艺术史上,新的艺术思潮往往会影响该时期艺术观念和创作方法的变更,导致新的艺术流派随之产生。艺术思潮之间的相互斗争,又促使新的艺术流派加速形成,带动了艺术的发展和繁荣。与此同时,当艺术自身的发展对艺术思想提出新的要求时,也会促进艺术思潮的产生。如绵延西方两千多年的写实艺术,发展到19世纪末已达巅峰,后来的艺术家既难以突破前人的高度,又对这种艺术手法产生了厌烦,因此他们渴望新的艺术形式出现,以表达其精神层面的内心感受,而这些艺术自身发展的新要求又恰好与当时流行的社会思潮相吻合,于是在西方现代哲学理论的影响下,西方形成了声势浩大的现代主义艺术思潮。

(三)艺术史上重要的艺术思潮及流派代表

1. 人文主义

人文主义是文艺复兴时期的核心思想,是新兴资产阶级反封建的社会思潮,也是资产阶级人道主义的最初形式。它反对中世纪神学抬高神、贬低人的观点,强调人的可贵;反对神学的禁欲主义和来世观念,提倡人们对现实生活的追求;反对宗教束缚和封建等级观念,追求人的个性解放和自由平等;反对中世纪的蒙昧主义,推崇人的经验和理性,提倡人类认识自然,征服自然,以造福人生。人文主义思潮通俗地说就是关注人的价值和尊严,围绕人的自由与解放而展开思考的一股思潮。

西方哲学从古希腊时代起,就关注对人自身存在价值与意义的思考,从普罗塔哥拉"人是万物的尺度"到苏格拉底"认识你自己"的精神追求,就充分体现了人文主义的思想倾向。特别是文艺复兴运动冲破了宗教神学对人性的压抑与束缚,高举人性自由与解放的大旗,充分突出了人文主义的文化意识。后来以法国为中心的启蒙运动进一步张扬了这种主体性精神。

人文主义思潮波及艺术的各个门类,它以人为中心,歌颂人体美,主张人体比例是世界上最和谐的比例,复兴古希腊、罗马的艺术风格,并与科学的理论相结合,把解剖学、透视学、明暗造型法、构图法则和色彩理论等应用于造型艺术之中,由此产生了一大批极具人文主义精神的艺术作品。

2. 古典主义

古典主义是17世纪君主政体民族国家开始建立,资本主义渐趋发展的历史阶段产生的一种文艺思潮。其哲学基础是笛卡儿的唯理主义理

论。古典主义形成和繁荣于法国，随后扩展到欧洲其他国家。它最早产生在17世纪的30、40年代，先后流行了两百年。到了18世纪开始衰落，最终被启蒙主义和浪漫主义思潮所湮灭。

古典主义作为一种艺术思潮，它的美学原则是用古代的艺术理想与规范来表现现实的道德观念，以典型的历史事件表现当代的思想主题。创作方面，古典主义在创作和理论上强调模仿古代，主张用民族规范语言，按照规定的创作原则（如戏剧的"三一律"）进行创作，追求艺术完美。在法国的古典主义文学中，出现了三大戏剧家：悲剧作家高乃依和拉辛、喜剧作家莫里哀。古典主义绘画提倡表现典雅崇高的题材，强调理性而轻视情感，追求构图的均衡与完整，努力使作品产生一种古代的静穆而又严峻的美，代表人物有普桑、达维特、安格尔等。古典主义音乐指18世纪下半叶至19世纪初，形成于维也纳的一种乐派，亦称"维也纳古典乐派"。以海顿、莫扎特、贝多芬为代表，其特点是理智和情感的高度统一，深刻的思想内容与完美的艺术形式的高度统一。

3. 浪漫主义

浪漫主义作为一种艺术思潮，产生于18世纪末到19世纪初的资产阶级革命和民族解放运动高涨的年代。浪漫主义颠覆了西方资本主义旧的价值理性，以强烈的反叛精神构建了一个新的文化模式。它在政治上反对封建专制，在艺术上与古典主义相对立，属于资本主义上升时期的一种意识形态。

在艺术创作中，浪漫主义强调艺术家的主观创造性，表现出对历史的兴趣和社会现实中重大事件的关注。在艺术表现上，浪漫主义强调对事物特征的描绘，主张表现个性化，描绘人物的性格和精神状态，使艺术家的感情在创作中得到充分的传达。在文学方面，浪漫主义强调创作的绝对自由，彻底摧毁了统治欧洲文坛几千年的古典主义的清规戒律。在美术方面，浪漫主义竭力强调光和色彩的强烈对比，喜爱饱和的色调、动荡的构图、奔放而流畅的笔触，有时以比喻或象征的手法塑造艺术形象，借以抒发画家的社会理想和美学理想，如籍里柯的《梅杜萨之筏》、德拉克洛瓦的《自由引导人民》。在音乐方面，浪漫主义偏重于色彩和感情，并含有许多主观、空想的因素，在很大程度上表现了一种奇异的超自然的东西。

4. 现实主义

现实主义是从文艺复兴到19世纪这一特定历史时期形成的一种文

艺思潮和创作方法。现实主义的形成,一般认为是在文艺复兴时期;从文艺复兴的现实主义,到18世纪启蒙时代的现实主义,再到19世纪20年代形成的批判现实主义,现实主义的发展经历了较为漫长的时期。

现实主义作为一种文艺思潮、艺术流派和创作方法,其名称首先由法国小说家商弗洛提出;此后,法国画家库尔贝在绘画上也提倡现实主义。在创作实践中,现实主义反对古典主义的因袭保守,也反对浪漫主义的虚构和脱离生活,强调按照现实生活的具体状貌及本来特征进行创作,通过对形象的真实描写揭示现实生活的本质。在题材的取舍上,现实主义往往注重对象的现实性、态度的客观性和描写的真实性。现实主义在文学艺术领域影响广泛,如司汤达、狄更斯、巴尔扎克、托尔斯泰等文学家皆是代表性人物,而巴比松画派、克罗、米勒、库尔贝和俄国"巡回展览画派"等是绘画领域的杰出代表。

5. 现代主义

现代主义艺术思潮是19世纪末、20世纪初在欧美各国兴起的一股文艺思潮,是现代工业发展、现代社会成熟的理论成果,以各种现代主义的哲学思想为认识根源,包括众多的艺术流派和创作主张。一般认为,现代主义的萌芽始于19世纪中叶象征主义的出现,其标志是法国象征主义诗人波德莱尔的诗集《恶之花》的问世。而现代主义艺术思潮的正式形成,却是在20世纪初叶,代表有以德国为中心的表现主义,以法国为中心的超现实主义,以意大利为中心的未来主义,以英国为中心的意识流文学等。

现代主义的产生有它的历史和地域因素:现代工业使得社会涌现出一批中产阶级,人与人之间的关系越来越疏远、冷漠、孤僻,社会变成了一种异己的力量,作为个体的人感到无比孤独。两次世界大战中,西方的自由、博爱、人道理想的观念被战争蹂躏得体无完肤,西方的文明被抛进了一场深刻的危机之中,现代主义就是在这样的条件下诞生的。

现代主义艺术家在形式上拒绝对现实的认同,采取象征、变形、夸张或抽象等手法来保持与现实的距离,甚至与现实相对抗。他们故意打破时空顺序,大量运用梦境、心理时间、黑色幽默及魔幻、意象、象征和意识流等手法去表现社会生活和人的性格。

6. 后现代主义

"后现代主义是后现代社会的产物,它孕育于现代主义的母体,并在二战后与母体撕裂,而成为一个毁誉交加的文化'幽灵',徘徊在整个西

方文化领域。"①后工业社会是后现代主义文化思潮的宽大温床,后现代主义是后工业社会的文化表征。伴随着历史剧变,人们难免对旧有的意识形态和价值观产生厌倦、怀疑,甚至嘲笑,他们不再认为对社会的发展负有责任,宁愿将个人生活置于随心所欲、纷乱无序的状态中,中心变得多元,永恒让位于变迁,绝对变成相对,整体成了碎片。因此,后现代主义往往采用荒诞、调侃、反讽、拼贴、嘲弄、游戏等多种手法,来突破传统艺术乃至现代主义艺术的审美范畴,追求一种全新的表现方法。

美国学者杰姆逊教授在《后现代主义与文化理论》中,概括了后现代主义的四个基本审美特征:主体消失、深度消失、历史感消失、距离消失。后现代主义首先消解了艺术与非艺术的区别,其次消解了各个艺术门类之间的区别,最后消解了精英文化与大众文化、高雅文化与通俗文化的界限。作为一种风靡全球的文化思潮,后现代主义的颠覆性逆转和标新立异,已远远超出了艺术的领域,而深达哲学、心理学、宗教、法学等领域,涌现了众多学者、思想家、作家和艺术家。"后现代主义所具有的怀疑精神和反文化姿态,以及对传统的决绝态度和价值消解策略,使得它成为一种'极端'的理论,使其对资本主义的批判以彻底虚无主义的否定方式表现出来。"②

第三节　艺术的当代境遇

一、艺术与大众文化

20世纪20年代,随着西方资本主义社会现代工业化与都市化的推进,精英文化日渐式微,大众文化迅速崛起,成为20世纪最重要的文化景观。大众文化是指在现代工业社会中,伴随着现代都市、市场经济与现代传播技术的发展而产生的一种文化形态。大众文化是一种通俗文化、流行文化、娱乐文化、消费文化和媒介文化,通俗性、娱乐性、消费性、平面性、复制性是其主要特征。

大众文化对艺术产生了重要影响,改变了传统的艺术观念、艺术分

① 朱立元:《当代西方文艺理论》,华东师范大学出版社2005年版,第362页。
② 同上书,第360页。

类、艺术功能、艺术生产和消费方式。

大众文化改变了传统的艺术观念,使艺术泛化和大众化,什么都可以是艺术。在美术领域,达达主义艺术、偶发艺术、装置艺术、观念艺术、行为艺术、波普艺术和新写实主义艺术等彻底颠覆了传统的艺术观念。1917年,法国艺术家、达达主义主将杜尚从商店购买了一个男用小便池并命名为《泉》,他将这件日常生活用品签上名字,将其以艺术品身份送到美国纽约独立艺术展览会展出,组委会对其展开了激烈的争论,后来它又被复制多次,并被旧金山现代美术馆、蓬皮杜艺术中心等几个举世闻名的博物馆收藏,杜尚的《泉》成为了现代艺术史上的重要事件。

近年,在英国艺术界举行的一项评选中,杜尚的作品《泉》打败了现代艺术大师毕加索和马蒂斯的作品,成为20世纪最富影响力的艺术作品。杜尚颠覆了传统的艺术观念,瓦解了构成视觉艺术的最根本的假定:"(1)艺术是人手工制作的;(2)艺术是独一无二的;(3)艺术应该是美观的和美的;(4)艺术应该表现某种观点;(5)艺术应该具有技艺或技巧"①。

大众文化消解了艺术与生活的界限。精英艺术具有严肃性、崇高性和独立自足性,总是与现实生活拉开一定距离,而大众艺术却弥补了艺术与生活的这种距离。在大众文化语境下,艺术不再高高在上,由神坛走到了人间,艺术与生活再次融为了一体。艺术不再追问形而上的真理与意义,而是沉浸在当下的纷繁碎片中肆意狂欢,日常生活经验与艺术经验不断趋近。日常生活用品成为了艺术创作的新媒介材料和素材,正如波普艺术家劳森伯格所说,袜子并不比松脂、油彩差,它同样适用于作画。废旧汽车、破旧衣服、渔网、瓶瓶罐罐等,在艺术创作中变得司空见惯。"艺术不再是单独的、孤立的现实,它进入了生产与再生产过程,因而一切事物,即使是日常事务或者平庸的现实,都可以归于艺术的名下,从而都可成为审美的。"②

大众文化改变了艺术的生产方式和消费方式。机械复制是大众文化的基本特征之一,它使艺术的生产方式发生了革命性的变化。传统艺术由艺术家个体创作,作品具有原创性和独一无二性,体现了艺术家的个性风格。大众艺术则是个体或群体通过复制、互动进行的标准化生产,有时

① 转引自周宪:《中国当代审美文化研究》,北京大学出版社1997年版,第52页。
② 迈克·费瑟斯通:《消费与后现代主义》,译林出版社2000年版,第23页。

并不体现艺术家的独特个性。机械复制一词最初由德国美学家、文艺批评家本雅明提出,他在《机械复制时代的艺术作品》一文中以摄影这种新的艺术生产方式所包蕴的积极意义宣告了人类的文化生产已经进入了机械复制时代。艺术是否原创和独一无二已不重要,重要的是艺术家通过机械复制这种方式来传达自身对世界的理解和把握。正如波普艺术大师沃霍尔所说:"人们不过是在复制各种东西而已,甚至艺术家也是如此。对于艺术家而言,他就是要解释出这个世界的复制性,他用复制的方法来解释这个不断重复的世界。"①

就艺术消费而言,传统艺术要求接受者拥有与艺术品相匹配的审美能力,而大众艺术对受众则没有太多要求,无论是文化精英还是普通大众,任何审美层次、趣味的人都可以欣赏。

大众文化改变了传统的艺术分类,混淆了艺术门类之间的边界。传统上,我们以对艺术的感知方式为标准,将艺术区分为听觉艺术、视觉艺术和视听艺术。现在,艺术却打破了这种传统的分类,融合了视听等多种感觉,产生了麦克卢汉所谓的"五感调和"的艺术品。音乐与戏曲融合、舞蹈与杂技融合、音乐与绘画融合,人们在欣赏这种"五感调和"的艺术品时,身体感官获得了全面愉悦。

大众文化改变了传统的艺术功能。传统的艺术审美、顶礼膜拜价值和寓教于乐功能变成了纯粹的娱乐功能和展示功能。"经过一个较长的时间,艺术和反映艺术成就的产品,在经济发展中将越来越重要。我们没有理由主观地假定,科学和工程上的成就是人类享乐的最终限界。消费发展到某一程度时,凌驾一切的兴趣也许正在于美感。这一转变将大大变更经济体系的性质和结构。""从艺术发展中得到的享乐,简直是没有限度的,几乎肯定会大于从技术发展中的享乐。"②

大众文化对艺术的影响既有积极方面,也有消极方面。

首先,大众文化的积极影响在于:第一,大众文化改变着中国当代的意识形态,在建立公共文化空间上发挥了积极的作用,表明了市民社会对自身文化利益的普遍肯定以及小康时代大众文化对生活需求的合理性。第二,大众文化改变了原有的文化资源分配方式,进行了文化资源的再分配,建立了大量新的文化资本及其积累与运作方式,大大改变了原有的文

① 马永健:《后现代主义艺术二十讲》,上海社会科学院出版社2006年版,第54页。
② 约·肯·加尔布雷斯:《经济学和公共目标》,商务印书馆1980年版,第71、72页。

化资本的拥有方式或独享方式,创建了适应各种不同层次和等级的文化消费空间和消费方式,使大多数人可以更自由、更方便快捷地获得自己喜爱的文化资源。大众文化打破了精英阶层和特权阶层对艺术的垄断性占有,艺术获得了民主化。大众文化使艺术回归到生活、回归到大众,更关注生活、表现生活,更贴近大众、服务大众。正所谓:"旧时王谢堂前燕,飞入寻常百姓家。"第三,大众文化具有拓展娱乐消遣的空间的功能。它能够在市场经济发展的生存境遇中舒缓精神压力,充实闲暇时间,大众文化因其特有的娱乐性、消遣性满足着这方面的种种需求。

其次,大众文化也有消极的一面:第一,大众文化以中性的面目出现,没有自己坚持的固定立场,奉行市场规律支配下的利益原则。大众文化既然是市场经济的产物,占有市场并获取利润就是它最大和最终的目的。在利益的驱使下,所有的文化资源都有可能被这一文化形态纳入市场,经过新的发掘和包装后,使其变成文化消费品。第二,大众文化的受众层次参差不齐,艺术只能在受众水平的高低之间取平均值,迁就、迎合这种平均的审美水平与审美趣味。大众文化的平均化旨趣很难产生艺术精品,大众的审美趣味也会不断降低、不断庸俗化,大众审美文化心理也会不断标准化与一体化。正是在抵抗大众文化庸俗化与一体化的进程中,精英艺术与主流艺术达成了共识。

二、艺术与精英文化

在现代社会,精英文化狭义上是指知识分子文化,承载一个时代的人文精神和社会理想,区别于大众文化。20世纪英国著名思想家和社会评论家利维斯认为,精英文化以受教育程度或文化素质较高的少数知识分子或文化人为受众,旨在表达他们的审美趣味、价值判断和社会责任。

在近代西方,对精英文化的阐释与捍卫作出突出贡献的有四个人:阿诺德、艾略特、利维斯和格林伯格。阿诺德是19世纪英国著名学者,他把文化等同于对完美的追求与研究。他在其重要著作《文化和无政府状态》中指出:"文化就是追求我们的整体完美,追求的手段是通过了解世人在与我们最为有关的一切问题上所曾有过的最好的思想和言论……文化即是对完美的研究,引导我们把真正的人类完美看成是一种和谐的完美,发展我们人类的所有方面;而且看成是一种普遍的完美,发展我们社会的所有部分。"艾略特是20世纪英国著名诗人,代表作有《荒原》。他

在《对文化定义的笔记》中指出:"如果那些条件与读者任何狂热的信念冲突,例如,如果读者对文化与平均主义居然会发生冲突感到震惊;或者如果他对有些人竟然会有'出身的优先权'感到荒谬,那么我不会要求读者改变信念,我只会请他们不要再在口头上高谈文化。"艾略特认为,文化是拥有"出身优先权"的少数人的专利,它与平均主义产生冲突。掌握文化的小众不应感到耻辱,要感到骄傲,而大众对此不应抱有任何异议。如果有人不认同这点,那他就不配谈论文化,而要保持缄默。可见,艾略特是站在文化精英主义立场,把文化限定在了小众范围,剥夺了大众创造文化、传播文化的权利,否认了文化的民主化与大众化。

利维斯继承了艾略特的精英文化思想,对流行的大众文化给予坚定的批判,以此来挽救人文精神的失落。他在早期著作《大众文明与少数人文化》中指出:"在任何一个时代,明察秋毫的艺术和文学鉴赏常常只能依靠很少的一部分人。除了一目了然和人所周知的案例,只有很少数人能够给出不是人云亦云的第一手的判断。他们今天依然是少数人,流行的价值观念就像某种纸币,它的基础是很小数量的黄金。"利维斯通过对英国小说史上几位大家作品的具体分析,揭示出了英国小说的"伟大传统",即作家要关注现实生活,以审美的"非功利性"态度,通过创造性地艺术表现在作品这个虚构世界中再现生活的可能性。作品要有严肃的道德意识与现实关怀,并能激发读者对社会现实的关注与反思。

利维斯所说的英国小说的"伟大传统",实际上就是精英艺术应具有的诸多品格:精英意识、反思立场、历史的厚重、深度的美学追求、专业的艺术素养等。另一位捍卫精英文化的代表是美国的艺术批评家克莱门特·格林伯格。他是20世纪下半叶西方影响最大的批评家,对西方现代主义的艺术实践和理论建立做出了突出贡献。格林伯格在《前卫与庸俗》一文中认为,精英文化产生了前卫艺术,前卫艺术通过抽象的表现形式,追求艺术语言纯化和艺术形式自律,拒绝叙事性,关注绘画二维平面形式,使艺术向它的本体回归。前卫艺术以自律的抽象形式捍卫了主体的自由,从而最终实现了西方抽象艺术所追求的艺术本体和绘画主体的独立。当时,他已经看到了大众文化对精英文化的冲击与挑战,尽管他没想到大众文化发展得如此迅猛。

格林伯格认为,文化是在一定的社会基础、稳定的经济来源情况下才能发展的。他曾举过一个著名的例子,如果一个没有文化的俄国农民来到艺术博物馆,看到一幅毕加索的画和一幅列宾的画,那么他一定会喜

后者。因为毕加索的画是抽象的,一个没有文化的人是不可能读懂抽象艺术的,只有精英文化阶层、有教养的阶层才能够欣赏抽象艺术。这就是说,精英阶层享有知识的特权,能够发现抽象艺术这种伟大艺术的价值及其背后隐藏的精神。

精英艺术有如下特征:首先,它保持了一种精英的反思意识与距离感,更深刻地体现着人类的精神性。黑格尔曾说,如果一个天才和公众之间发生冲突,那就是公众的错误,而作为天才的艺术家的唯一义务就是追求真理。精英艺术有自觉的创作主体意识,强调人文精神,对人生和社会有高度的使命感和责任感,既具有思想的前瞻性与先锋性,又兼备艺术的自觉创新与超越性。精英艺术通过艺术家自觉地对自我与整个社会的观照来追问事物的本质与真理,即"形而上的内容",揭示出人生命的意义,并通过恰当的艺术语言把这种意义以一种审美的方式表现出来,引导人类的审美走向和精神走向。精英艺术追求美感,而不是单纯的快感,不仅传达生命的欢愉,也指向悲痛与沉重。与之相对,精英艺术对于受众也提出了很高的要求,受众要具备较高的文化素养和艺术素养。正如马克思在《1844年经济学哲学手稿》中所说:"只有音乐才能激起人的音乐感,对于没有音乐感的耳朵来说,最美的音乐也毫无意义。"

其次,精英艺术有明确的自律意识,尊重艺术自身规律。精英艺术本身是个独立自足的世界,而不是政治、经济等的附庸。精英艺术的核心价值是审美性,把人从庸常的日常生活中解放出来,使人超越自身获得放松与愉悦,达到人性的解放。马克思在1857年写的《〈政治经济学批判〉导言》中指出:"艺术对象创造出懂得艺术和具有审美能力的大众,——任何其他产品也都是这样。因此生产不仅为主体生产对象,而且也为对象生产主体。"我们在欣赏艺术的时候,内心会随着创作主体、随着作品一起感受生命的意义与价值,进而提升道德观念、重塑精神品格。精英艺术家头上和艺术品上面都笼罩着神圣的光辉,形成了艺术的可供人顶礼膜拜的价值,在宗教力量日渐式微的时代,精英艺术承担起了宗教的拯救功能。

三、艺术与主流文化

主流文化是表达主流意识形态并被大众认同的、在我们当代社会中处于主导地位的文化。主流文化代表着社会发展方向,起到社会教化、启

迪心智、增强民族凝聚力、提高民族精神品格的作用。

主流文化是国家体制主导的文化。法国政府通过文化部对其文化事业进行管理和指导,主要采取国家财政拨款方式,辅之以行政和立法手段。英国每年的文化经费达 10 亿英镑用于发展文化事业。主流文化是与主流意识形态一起奔涌的文化。当代中国的主流文化是用中国特色社会主义共同理想凝聚力量,用以爱国主义为核心的民族精神和以改革创新为核心的时代精神鼓舞斗志,用社会主义荣辱观引领风尚,巩固全国各族人民团结奋斗的共同思想基础。

在新的文化语境下,主流文化也在不断地进行探索创新,日益走向艺术化和大众化:

首先,主流文化的艺术化。如 2006 年,在第 63 届威尼斯电影节上,由中国青年导演刘杰执导的《马背上的法庭》荣获地平线单元最佳影片奖,这是中国主流影片首次在以强调高艺术品位而著称的威尼斯电影节获得金奖。《马背上的法庭》是中国共产党建党 85 周年纪念献礼的主旋律影片,以云南山区一个流动法庭为背景,诠释了改革开放以来中国司法改革进程中发生的一个真实故事。影片画面美丽,故事感人,充满温情,实现了思想与艺术的完美融合。

其次,主流文化的大众化。主流文化要走进市场,就要走进老百姓的生活,充分地大众化。近来,主旋律电视剧就是主流艺术大众化的成功探索,如《亮剑》《恰同学少年》《士兵突击》《潜伏》等获得了专家的肯定,又取得了高收视率。主旋律要弘扬国家的主导意识形态,电视剧是大众文化产物,主流文化要有效利用大众传媒,才能融入大众,才能使国家理念深入到大众之中,同时利用现代科技手段让主流文化更具有观赏性,让老百姓喜闻乐见。概括来说,就是主流文化只有大众化,才能化大众。

四、如何理解艺术终结论

艺术终结论是近些年来艺术界的一个热点问题,引起了广泛的关注与争论。那么艺术终结论到底是什么意思呢?终结是消亡吗?艺术会终结吗?

艺术终结论肇始于黑格尔,他是在论述浪漫型艺术的解体时提出这个命题的。"就它的最高的职能来说,艺术对于我们现代人已是过去的事了。因为,它也已丧失了真正的真实和生命,已不复能维持它从前的在

现实中的必需和崇高的地位,毋宁说,它已转移到我们的观念世界里去了。"①在黑格尔的美学体系中,他认为艺术的发展经历了象征型艺术、古典型艺术、浪漫型艺术三个阶段,精神的不断发展与超越导致了每个艺术阶段的解体,而随着浪漫型艺术的解体,艺术走向了终结。在象征型艺术阶段,形式压倒精神(内容),形式与内容只是某种象征关系,东方艺术最具象征色彩。随着精神的发展,形式的束缚和压制被突破,象征型艺术解体,古典型艺术产生。在古典型艺术阶段,形式与精神(内容)处于平衡状态,实现了完美结合,古希腊雕塑为其典型代表。其后,精神的发展壮大超越了形式,打破了古典型艺术的和谐状态,古典型艺术解体,浪漫型艺术产生。在浪漫型艺术阶段,精神(内容)压倒形式,现代绘画、戏剧等为其代表。精神在克服形式的束缚后回到自身的本性,最终导致精神与形式决裂,浪漫型艺术解体,艺术本身也解体了。"因此浪漫型艺术就到了它发展的终点,外在方面和内在方面一般都变成了偶然的,而这两方面也是彼此割裂的。由于这种情况,艺术就否定了它自己,就显出意识有必要找比艺术更高的形式去掌握真实"②。

黑格尔认为艺术走向终结之路有两个原因。首先,来自社会层面的原因,市民社会对艺术不利。"艺术却已实在不再能达到过去时代和过去民族在艺术中寻找的而且只有在艺术中才能寻找到的那种精神需要的满足……我们现时代的一般情况是不利于艺术的。"③黑格尔所说的"现时代"指的是近代市民社会。在市民社会中,工具理性占上风,"偏重理智的文化"禁锢了艺术生产,艺术已经不再能满足"时代精神"的需要。其次,就黑格尔自身的哲学体系而言,艺术"已经转移到我们的观念世界里去了"。黑格尔认为,艺术以感性形式来揭示精神,它是精神发展中的一个特定阶段,它的最高使命在于"成为认识和表现神圣性、人类的最深刻的趣旨以及心灵的最深广的真理的一种方式和手段"④。而哲学是揭示绝对精神的最高形式,当艺术不能充分揭示精神时,或者说艺术不是精神的最终归宿时,艺术必须终结而转向哲学。

可见,黑格尔的艺术终结论并不是指艺术消亡,相反,他认为"艺术

① 黑格尔:《美学》第 1 卷,商务印书馆 1979 年版,第 15 页。
② 黑格尔:《美学》第 2 卷,商务印书馆 1979 年版,第 288 页。
③ 黑格尔:《美学》第 1 卷,商务印书馆 1979 年版,第 14 页。
④ 同上书,第 10 页。

还会蒸蒸日上,日趋于完善",还会不断有新的艺术出现。他的艺术终结指的是艺术作为精神的最高揭示使命和崇高地位的终结。

在黑格尔之后,再次提出艺术终结这个问题的是美国当代著名的艺术哲学家阿瑟·丹托。大众文化时代为丹托提供了不同于黑格尔时代的历史语境,艺术出现了全新的景观与危机,艺术泛化、艺术与非艺术界限的消解等成了丹托的艺术终结论思考的主要问题。丹托把艺术的历史看成特定时期的一种叙事模式,把艺术终结看成一种特殊的历史现象。

"艺术会有未来,只是我们的艺术没有未来。我们的艺术是已经衰老的生命形式。"[①]丹托指出,我们现在所说的"艺术"概念是近代西方的产物,我们今天视为艺术的事物,与以往有不同的内涵,艺术是特定历史阶段的产物,有开端、发展和结局。因此,艺术具有"历史限度",超出这个限度,艺术就失去了意义。

丹托的艺术终结论是在他的艺术史逻辑中阐发的。丹托把艺术史分成三个叙事模式:模仿的时代、意识形态的时代和后历史时代。它们又分别对应三个历史时期:前现代时期、现代主义时期和后现代时期。艺术的"模仿"叙事模式强调艺术的本质是模仿,要真实而准确地再现生活,遵循古典美的标准,是"美的艺术"。但摄影等现代科技的完美再现能力打破了原有的标准,使这种模式走向终结。艺术开始由"视觉向内心"转换,艺术的"意识形态"叙事模式产生。艺术不再强调模仿而是强调内心的真实表现,追求艺术的本质和形而上的意义。艺术精英色彩浓烈,艺术与生活、与大众之间拉开了距离。随着大众文化时代的到来,这种距离消解了,艺术的"意识形态"叙事模式终结,取而代之的是艺术的"后历史"叙事模式。这是个艺术泛化的时代,艺术与生活、艺术与非艺术之间的边界不复存在,一切都可以是艺术,人人都是艺术家,艺术终结了。

因此,丹托的艺术终结论不是指艺术本身的终结,而是指艺术的叙事模式的终结。艺术虽超出了"历史限度",但仍旧会继续以后历史的样式继续存在下去,会有大量的艺术被创作出来,只是艺术已不再具有任何历史意义,艺术的概念从内部耗尽了。在后现代的历史时期或者大众文化时代,当我们面对杜尚的《泉》和沃霍尔的《布里洛盒子》时,传统的艺术概念已经被颠覆,艺术已不复是艺术本身了。

① 丹托:《艺术的终结》,江苏人民出版社2005年版,第120页。

总之,无论是黑格尔还是丹托所说的"终结",都不是指消亡或者停止,而是指旧的艺术形式终结之前的扬弃和终结之后的新的开启。"艺术终结"不意味着真正的艺术消亡,而是指在艺术的发展过程中艺术形态和叙事模式的转型。一个艺术时代终结了,另一个全新的艺术时代就会拉开序幕,艺术会以顽强的生命力站在历史的舞台中间。人类不终结,艺术就不会终结,因为艺术是人把握世界的独特方式,是人诗性存在的需求,是人心灵深处情感和精神的表达。

课外阅读书目:

1. 简·布洛克:《原始艺术哲学》,上海人民出版社1991年版。
2. 佛朗兹·博厄斯:《原始艺术》,上海文艺出版社1989年版。
3. 贡布里希:《艺术发展史》,天津人民出版社1992年版。
4. 海德格尔:《海德格尔选集》,上海三联书店1996年版。
5. 迈克·费瑟斯通:《消费与后现代主义》,译林出版社2000年版。
6. 杰姆逊:《后现代主义与文化理论》,山西师范大学出版社1986年版。
7. 阿瑟·丹托:《艺术的终结》,江苏人民出版社2001年版。

本章复习重点:

1. 基本概念

艺术风格　艺术流派　艺术思潮　人文主义　古典主义　浪漫主义
现实主义　现代主义　后现代主义

2. 思考题

(1)如何理解和把握艺术发展的继承和创新?
(2)艺术风格、艺术流派和艺术思潮的关系和区别。
(3)浪漫主义与现实主义的区别。
(4)现代主义与后现代主义的区别。
(5)论述大众文化对艺术的影响。
(6)如何理解艺术终结论?

第五章　艺术创作

艺术创作是一种特殊的精神生产创造。在艺术创作中,艺术家是艺术创作的主体,因此艺术家的修养和能力直接影响着艺术创作的水平。艺术创作过程是指艺术家在审美感受和创作冲动的基础上,以艺术思维方式对感性素材进行加工处理、提炼凝聚,获得完整的审美意象体系。在艺术创作过程中,艺术创作心理发挥着重要的作用。同时,艺术创作过程中逐渐形成的概念、范畴、理论视野等也对我们研究和理解艺术创作的相关问题具有重要意义。

第一节　艺术家

在艺术创作活动中,艺术家扮演着重要的角色。艺术家是艺术品的生产者和创造者,艺术家的创作活动也对艺术作品的发生和形成具有重要作用。艺术家的巧思、想象等催促着艺术作品孕育和诞生,可以说没有艺术家,就没有艺术创作,也没有艺术作品,更谈不上艺术欣赏和艺术批评了。因此,艺术家是艺术生产的核心要素。

一、艺术家的特质

一个真正的艺术家,需具备特殊的生命感受、丰富的情感体验、良好的文化修养、娴熟的艺术技巧和敏锐的审美感悟。在艺术创造与审美实践的过程中,艺术家是人类审美活动的体验者和实践者,也是审美经验的表述者和再现者,更是精神产品的创作者和生产者。从一般意义上讲,艺术家是具体的、社会的人,因此其通常具有独立的人的属性和普适的社会属性;而从艺术家群体的特质来看,则可以发现艺术家的生命在于创造,

艺术家的生命实践在于通过自己创造性的劳动来满足人们特殊的精神需求。艺术家的审美创造是一种特殊的精神生产。艺术家在审美创造的过程中呈现出一定的独特性,艺术家的特质可以集中体现为以下六个方面:

第一,艺术家需将投身艺术的决心与深情作为长期持守的信念。真正的艺术家具有独特的情感气质和精神气质,集中表现为他们深爱自己所从事的专业、饱有投身艺术事业的热情、秉持着为艺术献身的精神信念。艺术创作的过程是审美对象化的过程,也是主体情感主观投射到客观对象的过程,这就要求艺术家们的情感投射必须是真实的,可以说是一种挚爱而真诚的心灵投射。亨利·福西隆在论述梵·高时曾指出:"他感到大自然生命中具有一种神秘的升华,他希望将它捕捉。这一切对他而言是一个狂热而甜蜜的谜,他希望他的艺术能将吞没一切的热情传达给人类。"①在梵·高的笔下,物象的升腾、颤动,独特的色彩旋律以及向日葵、星空、麦田、柏树、靴子等所构筑的一幅幅画卷都是艺术家生命状态的呈现,艺术中所具有的生命张力也正是艺术家情感物化、投射的过程。可以说,缺少对艺术事业以及所从事专业的热爱和深厚的情感,就不能成为一个真正的优秀艺术家,而这也是艺术家完善自身特质的前提要素。

第二,艺术家有着超人的艺术敏感。艺术家进行艺术创造的过程是审美对象化的过程,这就要求创作主体具有一种"天生的审美感"②或称之为"发现的眼睛"。法国雕塑家罗丹说过:"所谓大师,就是这样的人:他们用自己的眼睛去看别人见过的东西,在别人司空见惯的东西上发现出美来。"艺术家们需要进行灵活的思考,认真的鉴赏,发表精彩的见解、自由地把握形式美与色彩和谐,这些博学、富足而文雅的艺术表达能够在不经意间被轻松地完成,依靠的就是艺术家的敏感。而艺术家也应在平时积累感受,敏锐地从平常的事物中感悟到美,并将之化为艺术形式。当然,艺术家的这种艺术敏感并不是与生俱来的自然属性,而是综合地理、历史、人文、环境等要素形成的整体经验。杜勃罗留波夫曾说:"一个感受力比较敏锐的人,一个有'艺术家气质'的人,当他在周围的现实世界中看到了某一事物的最初事实时,就会引发其强烈的感动。"③这里所描

① 奥夫沙罗夫编:《梵·高论》,上海人民美术出版社 1987 年版,第 95 页。
② 丹纳:《艺术哲学》,重庆出版社 2006 年版,第 66 页。
③ 《杜勃罗留波夫选集》第 1 卷,上海译文出版社 1983 年版,第 271 页。

述的就是对艺术的感知能力。同样,在审美对象化的过程中,把握住短暂的艺术感受、掌握艺术先机也至关重要,正如王尔德所说,第一个用花比喻美女的是天才,第二个是庸才,第三个则是蠢材了。

第三,艺术家需饱有艺术实践的能量、责任和担当。艺术生产是一种特殊的精神生产,艺术生产离不开现实生活,也不能离开艺术家创造性的劳动。在艺术生产和艺术实践的过程中,艺术家的能动性特质得以彰显,这不仅仅要求艺术家具备生动的表达力、准确的表现力、深切的体悟力、丰富的想象力、艺术的创造力等,还要求在进行艺术创作中融汇审美体验、创作经验、主体情感心境等要素形成能量的聚汇;更为重要的是,艺术家要承托起作为艺术创造者的责任,表现出文化英雄特有的担当。这就要求艺术家要勇于超越前人,超越同时代的人,甚至超越自己,创造出优秀卓越的艺术产品并推动艺术的整体发展。当然在实践中艺术家的创造很难以量化的方式界定和分析。从本质意义上说,艺术生产是一种崇高神圣的精神生产,真正的艺术家都具有永不枯竭的艺术创造动力,他们将自身的生命存在状态与艺术创造活动紧密地联结为一体,把艺术创造、艺术实践根植在自我的生命体验之中。如画家毕加索一生多次改变绘画风格,其创作生涯表现了不断变换更新的强烈欲望,而每一次变化都体现了艺术家对自我的超越。

第四,艺术家逐渐细化分工、建构了十分专业化的技能。艺术生产包括个体性的艺术生产和集体性的艺术生产,"专业性"成为这一过程中的关键词。不同专业形成不同的表现手法和技巧,能否做到真正的专业有赖于严谨的技术分工,这就是艺术生产内部的"专业"。而无论是以文学家、画家、雕塑家等为代表的个体劳动方式,还是以影视艺术中的导演、编剧、美术指导等为代表的需要密切配合、共同完成的集体创作方式,都符合这一艺术细化分工的规律。在艺术生产的过程中,艺术生产又可以分为一次性生产和多次性生产。比如画家完成一幅绘画作品、文学家完成一部文学作品等都属于一次性艺术生产;而多次性艺术生产,是指需要不同艺术家共同完成,比如歌剧,除了艺术家进行作曲、作词、编剧等一度创作之外,还需要如歌唱演员、器乐演员、指挥家等先后进行实践性创作。当然,对同一个艺术表现对象,不同的表演艺术家往往有不同的诠释和理解,这也是进行专业细化以及艺术生产差异化的原因之一。

第五,艺术家在创作中完成了对个性、体悟和经验的主观投射。相对于一般的劳动生产,艺术生产更具有创造性和独特性,并且要求艺术家能

把自己独特的创作风格和个性"物化",通过一定的技巧手段将其物化到自己的艺术生产创作之中。艺术生产作为一种特殊的精神生产,艺术家在创作过程中将强烈的主观体悟、个性体验投射到艺术作品上,在敏锐的观察、体验、感受和表达中将自己真挚的情感和丰富的想象力融入创作,创造出有血有肉的艺术形象。而融合了审美经验、创作经验、主体情感、个性特质的艺术创作也更具感染人心的魅力。当然,艺术家之间不同程度的个性化差异,决定了在艺术生产过程中所发生的主观投射也存在差异,形成了对同一个主题的多种表现风格和方式。如京剧《霸王别姬》,著名旦角表演艺术家梅兰芳和尚小云的表演就各不相同,梅派表演艺术讲究精湛优美,尚派表演艺术则以刚劲婀娜见长。同样是一部《赵氏孤儿》,传统戏剧的展示与陈凯歌的电影版呈现,在视角和寓意等多重维度皆有差异。

第六,艺术家应明确自身所进行的艺术创造是特殊的精神生产。依照马克思、恩格斯对社会实践活动的分析来看,人类的生产活动分为物质生产和精神生产。物质生产包括人类为了取得生存所必需的物质资料而进行的对自然界的认识和改造活动,如农业活动、工业活动等;精神生产是依托于物质生产而进行的对自然界和人类社会的认知与创造活动,取得了精神生活所需要的精神资料,如哲学、政治、法律、道德、宗教、艺术等。艺术生产是特殊的精神生产,即审美的精神生产,而艺术家正是从事审美精神生产的人。艺术家进行艺术创造、从事以特定的符号体系为媒介的生产活动,并满足人们的精神愉悦和审美需求。可以说,艺术家的创造是主体心灵观照世界的一种方式,艺术作品展现了艺术家心灵的跃动,以及主体受到现实激发之后的感性显露,这种艺术的观照实现了主体的价值和存在的意义。艺术家所进行的艺术生产以形象思维作为主要的思维方式。在以形象思维把握世界的过程中,艺术家对于世界的体验、产生的审美意象物化为艺术形象,并完成了对于世界的审美化创造。它区别于为获得客观规律的真理性认识而运用概念、判断、推理等方式进行的其他精神生产。正如文学艺术是以语言文字作为符号体系来传达精神内容,音乐艺术是以音符和旋律所构成的符号体系来传达文化的内容一样,形象思维在艺术生产活动中扮演着重要角色。

二、艺术家的修养与能力

对于一个真正优秀的艺术家而言,良好的文化修养和卓越的审美创造能力是必备的素质。一方面,文化修养是艺术家完成艺术生产的必备要素;另一方面,审美创造力是艺术家进行艺术生产的动力源泉。艺术家的修养和能力是将艺术家同一般的劳动创造者,以及从事相关专业工作的艺术匠人区分开来的关键因素。

(一)文化修养是艺术家完成艺术生产的必备要素

所谓艺术家的修养,通常是指一个人对艺术的感知、体验、理解、想象、评价和创造的能力,可以说艺术家修养的建构与锤炼是艺术家进行艺术创造的必备条件,是每一个艺术家完成生命体认、进行艺术创作的不可或缺的要素。有了良好而完备的主体修养,艺术家才能充分地表现自我的情感和艺术追求。

艺术家的修养涉及社会、人生、历史、文化、心境等诸多要素,可以从以下五个主要层面加以分析:

第一,深刻的思想修养。艺术家所创造的艺术品的精神意趣取决于艺术家的思想深度。对于一个艺术家的艺术创作而言,深刻的思想修养将直接影响到艺术品的精神内容和审美意旨,也在很大程度上影响接受者的审美倾向和趣味。真正伟大的艺术家,也是伟大的思想家,在其艺术作品中能看到潜藏生活深处的、见微知著的真理。正如别林斯基说:"艺术要在自己的反映中传达生动的个人思想,使反映具有目的和意义,诗人同时也是思想家。"艺术创作最忌平庸,具有深刻思想的艺术作品能够帮助人们体察现实、探究生活的真谛,是创作主体进行艺术创造成功的关键。

第二,广博的学识修养。广博的学识修养能使艺术家具有更广阔的艺术创作领域和更高深的境界,在涉及各门类知识时,不会因为知识的狭隘而阻挡创作空间的延伸。多元化的知识结构和分析研究体系还能够增加艺术家的艺术表现力,提高其文化审美品位。广博的学识修养能够潜移默化地作用于艺术家,使其从文化视野的高度去深层次地洞悉现实,领悟人生,使作品主题更加丰富,从而更具有表现力和冲击力。

第三,完备的精神修养。丰富的情感、独立的人格、澄明的心境构筑起艺术家的内在精神世界。艺术家不同于哲学家,哲学家是以逻辑的分

析、理性的思考体现自身对世界的理解和认识,而艺术家必须用丰富的情感、泉涌的文思、燃烧的激情把主体情思灌注到艺术作品中,使艺术作品与欣赏者之间达成一种默契。艺术创造主体在自己的艺术作品中展现其独立的人格情操和独特的审美追求,主体的心境也是精神世界的重要构成部分,心境的澄明、空灵、自由有助于主体展开想象,进行艺术的巧思,而这一点也是完备的精神修养中不可或缺的要素。

第四,卓越的艺术修养。艺术家在一定的基本知识和艺术实践技能的基础上,应进一步努力提高自己的艺术理论修养和艺术创作技巧,以达到更高的水平,熟练、自如地创造出具有深刻艺术意蕴和神韵的艺术作品。可以说,卓越的艺术修养是艺术家审美能力和实践能力的双重体现,也是艺术感受力、洞察力、想象力、构思力等共同作用的结果。有了卓越的艺术修养,艺术家可以充分地发现美、展示美、表达美,并应用一定的物质和技术手段将美生动地表现出来。艺术品是思想性、真实性和艺术性的统一,而艺术性是艺术品的核心。没有艺术性,艺术品的真实性和思想性都无从谈起。因此,艺术修养是艺术家在创造艺术美的过程中必须具备的质素和条件,也是其专业能力的一种体现。

其五,良好的人生修养。良好的人生修养是艺术家修养的重要组成部分,也能展现出其对社会和人生的思考。朱光潜先生曾对这一点进行了诠释:"严格地说,离开人生便无所谓艺术,因为艺术是情趣的表现,而情趣的根源就在人生。反之,离开艺术也便无所谓人生,因为凡是创造和欣赏都是艺术的活动,无创造无欣赏的人生是一个自相矛盾的名词。人生本来就是一种较广义的艺术。每个人的生命史就是他自己的作品。这种作品可以是艺术的,也可以不是艺术的,正如同一种顽石,这个人能把它雕成一座伟大的雕像,而另一个人却不能使它'成器',分别全在修养。知道生活的人就是艺术家,他的生活就是艺术作品。"[①]真正伟大的艺术家对社会和人生都有自己的独特理解,他们都追寻"艺术的人生化"和"人生的艺术化",希望在艺术审美之中找到自己安身立命的栖居之所。

(二)艺术家的审美创造力

艺术家的审美创造力是高于一般人的,正因为如此,艺术家才能成为当之无愧的艺术家。所谓艺术家的审美创造能力,是指艺术创作中艺术

① 朱光潜:《朱光潜谈美》,长江文艺出版社2008年版,第162—163页。

家的表现能力以及创造艺术形象(形式、意蕴)的能力。卡西尔在《人论》中把审美创造说成是"真正名副其实的发现";歌德在《论德国建筑》中把它当作人的"一种构形本性";叶燮在《集唐诗序》中说:"凡物之美者,盈天地间皆是也,然必待人之神明才慧而见",把审美创造能力当作人的"神明才慧"。事实上,一个艺术家要把内心世界对于外界的体悟、感受生动形象地变成一种外在的形式,必须具备很强的审美创造能力,即具备发现生活,然后把这种发现用独特的艺术形象表达出来的能力。艺术家的审美创造能力有以下几个方面的表现:

1. 敏锐的感知能力

艺术创作主体以现实生活作为创作的材料来源,这就要求艺术创作主体必须有敏锐地感受社会生活的能力,把自己的艺术感知触角延伸到生活的各个角落。艺术创作主体要养成捕捉生活瞬间的习惯,把每一次花开花谢、云卷云舒、日出日落记录下来,或者把自己对它的感受记录下来,这些都可能成为画家画布上的风景、诗人的诗行、音乐家头脑中的音符。感受是创作的前提,艺术家应重视感受的积累,这将为其以后的艺术创作提供无限的灵感源泉。而杰出的艺术家也总能在常人所不在意的普通的事物中发现生活的内涵、自然的真味,找到与生命相契合的部分,对生活、生命、自然产生独特的思考。

艺术创作主体应习惯于在平时积累感受,这是提高他自身敏锐感知能力的重要途径。此外,艺术创作主体应带着自己的审美经验和创作经验,特别是自己真挚的感情、特殊的心境进行艺术创作,使作品更具有与欣赏者相通的地方,引起欣赏者的共鸣。当艺术创作主体带着自己的主观心境去观山咏水时,会产生"山欢水也笑"和"山泣水也悲"的不同心境。

2. 丰富的想象力

艺术想象是指艺术创作过程中,艺术家按照创作主旨的需要,在头脑中对从生活中得来的诸多表象进行分解、重组、联结等加工,把实际上并不在一起的事物从观念上把它们组合在一起,使之成为新的理想化的整体。想象能力是艺术家必须具备的能力。黑格尔说:"如果谈本领,最杰出的本领就是想象。"

艺术想象是一种心灵的创造,是心灵自由的表现,是所有人类心理能力中所受限制最少的一种。艺术想象是由艺术创作本身的性质决定的。培根说:"诗是真实地由于不为物质法则所局限的想象而产生的,想象可

以任意将自然界所分开的东西结合与分离。"艺术家要实现艺术的真实，必须通过想象达到对现实世界的变形和超越，使生活表象艺术化、理想化，创造出高于生活的艺术形象。可以说，没有艺术想象就没有艺术创造，因为创造性的艺术想象是艺术家艺术思维的主要形式。

想象力是艺术创作中的一种重要的思维能力，但并不是说具备了想象力就能成为艺术家。艺术创作主体只有在长期的艺术实践过程中积累了丰富的艺术经验，才能使想象力转变成艺术想象的才能。这种富有创造性的艺术想象力与抽象的思维能力相结合，便会形成优异的、强大的艺术思维力。而没有深刻的理性思维作为引导，天马行空的想象是毫无意义的。一部想象丰富新颖的艺术作品要实现其价值，需要艺术家的想象力与欣赏者的想象力完美结合。例如齐白石的虾之所以让人感到游动和嬉戏，徐悲鸿的马之所以让人感到奔腾飞驰，都是由于鉴赏者的想象使艺术家注入作品中的生命力重新复活。而面对一部寓于想象力的作品，若欣赏者不具备想象力，是很难领会其玄妙的。

3. 精湛的艺术技能

艺术生产是一种特殊的精神生产，但在某种程度上，它与物质生产也有相似的地方，这就是需要通过劳动创造出"产品"来。对于艺术生产来讲，就是艺术创作主体要创造出艺术形象，这就要求艺术家具有艺术表现的技巧和艺术传达的能力。没有精湛的艺术技巧和表现才能，再精妙奇特的艺术构思也无法真正成为艺术形象。正如阿恩海姆所指出的，艺术家与普通人相比，其真正优越之处在于他不仅具有丰富的经验，而且有能力通过某种特定的艺术媒介去捕捉和体现这些经验的本质意义，从而把它们变成一种可感知的东西。非艺术家则不然，他在自己敏锐的智慧结出的果实面前不知所措，不能把它们凝结在一个完美的视觉形式之中。他虽然能够清晰或模糊地表达自己的思想，但不能把自己的经验转化为艺术形式。一个人真正成为艺术家的那个时刻，也就是他能够为他亲身体验到的无形的感受找到形状的时候。

精湛的技艺和表现才能只能通过勤学苦练、勇于探索来获得。一名艺术家要在艺术品中灌注胸中的逸气和神韵，使艺术形象变成具有生命力的作品，就必须借助高超娴熟的技巧。因此，艺术家须自觉地、持之以恒地在创作技巧方面苦下功夫。天赋对一个艺术家来说是重要的，但后天的勤奋努力更是必需的。

(三) 文化修养和审美创造力的关系

艺术家在处理文化修养和审美创造力两者的关系时,不能顾此失彼,有所偏废。有的艺术家在技巧上炉火纯青,但作品却缺乏内在意蕴,这样的人只能算是一个高级匠人,而谈不上是艺术家。而有的艺术家具有天赋的灵性,对于艺术有一种超乎常人的领悟和感受能力,但由于没有娴熟的专业技能,不能把内心涌动的情感表达出来。艺术作品的艺术价值体现在它的思想和艺术境界上,受艺术家的文化素养的影响;而艺术才华的充分发挥则直接依靠艺术家的审美创造能力作为支撑。因此,艺术家的文化素养和审美创造力是相互促进、相互发展完善、浑然一体的,只有充分结合二者,艺术家才能表现出卓越的艺术水准。

第二节 艺术创作过程

艺术创作过程指艺术家在审美感受和创作冲动的基础上,以艺术思维的方式,对感性素材进行加工处理、提炼凝聚,获得完整的审美意象的过程。一般来说,艺术创作活动主要包含三个阶段:艺术感受、艺术构思和艺术传达。艺术感受是主体对客观对象的"感兴",艺术构思是一种内在的主观意象活动,而艺术传达则是一种将内在意象外化为物象的过程,这三者构成了艺术创作活动的整体。

一、艺术感受

艺术创作活动不是随意为之的偶发行为,人们常说艺术创作要"有感而发",所谓有感而发就是指艺术家对现实审美对象产生强烈的审美感觉与体认。艺术家对于客观审美对象感受的强弱程度,决定了其创作冲动的强弱程度。可以说审美感受是整个艺术创作活动的初始因素,也是艺术构思的前提。

艺术家进行艺术创作时须掌握一定的素材。素材是指艺术家从现实生活中搜集到的、未经整理加工的、感性的、分散的原始材料。与素材对应的是题材,题材是用进作品里的材料。任何艺术创作,都有一个发现和积累素材的过程,它是形成题材的基础。素材获取的丰富和真实程度,是决定艺术能否进入创作的关键环节。黑格尔说:"艺术家创作所依靠的是生活的富裕,而不是抽象的普泛观念的富裕。在艺术里不像在哲学那

里,创造的材料不是思想而是外在景象。所以,艺术家必须置身于这种材料里,跟它建立亲切的关系,他应该看得多、听得多,而且记得多……他必须做出过很多行动,获得过很多经历,有丰富的生活,然后才能用具体形象把生活中真正深刻的东西表现出来。"又如,雨果早在 16 岁时,曾在巴黎法院门前的广场上亲眼目睹了一个年轻女仆因盗窃罪遭到酷刑时的惨状,久久不能平静。雨果这种深切的感受在他之后的创作《巴黎圣母院》和《悲惨世界》中都有体现。

从外部世界看,艺术感受是指艺术家面对丰富多彩的世界时所获得的强烈而深刻的感觉印象。比如我们置身于大自然中,无论是潺潺的溪水、巍峨的山峦,还是茂密的森林、辽阔的原野等,都会带给我们感官上的鲜明感觉,或愉悦、或刺激、或冲击,等等。艺术家在面对外部世界的声色光影时往往具有敏锐的感知能力,这成为艺术家们创作艺术作品的前提和基础。敏锐的感觉,尤其是能够在平凡无奇的事物中获得新鲜而丰富的感觉,是艺术家不断获得创作冲动的源泉。另外,艺术感受不仅具有诉诸感官的具体可感性,还具有诉诸体验的情感性,两者构成艺术感受的主要特征。

众多艺术家的创作实践证明,对外部世界的感觉和情感体验在整个艺术创作过程中起着十分重要的作用,它不仅决定着整个艺术创作的总体意向,而且决定着作品最后形成的基本情势,并在此基础上构成艺术创作活动的内在动力。

二、艺术构思

艺术构思是一种极为复杂的精神创造活动。艺术家进行艺术构思时所采用的是一种创造性的形象思维方式——艺术思维方式。艺术思维方式始终离不开具体的感情形象,因而有别于逻辑认知的抽象思维方式。艺术要通过形象的创造来展示生活的全部意蕴,表现艺术家的审美情趣。在整个艺术创作过程中,鲜明生动的具体形象始终都是艺术家头脑中的感性材料。艺术家审美感受的获得首先来自于其在生活中对审美对象的感知。在观察生活、体验生活的创作准备阶段,艺术家积累掌握了大量的感性材料,并以此作为审美观照和审美创作的起点,这也就决定了艺术构思要从形象入手,从现象入手,从个别性入手,诉诸感觉而绝非理性逻辑。反之,如果采取"主题先行"的做法,从观念入手,从所谓的本质入手,从

普遍的共性原则入手,那么艺术创作就会沦为思想观念的图解,成为概念逻辑的形象演绎,这样势必导致艺术丧失本身的自律性。此种创作倾向的根源来自对艺术形象特性的忽视,使艺术构思、艺术创作受制于或从属于理性逻辑的构思方式。

艺术家进入创作过程,同样始终离不开具体的感性形象。艺术家不仅要保持头脑中表象的鲜明生动性,还要在各种感知表象的基础上,按照美的规律重新创造完整的意象体系,并通过意象体系的多重组合加工完成艺术形象的最后创造。因此,在进入创作过程以后,之前鲜明生动的具体形象感觉不仅没有变得模糊,反而更加活跃和新鲜,在不断的组合运动中充满生命活力。

艺术构思过程离不开感性的具体形象,这是艺术思维独特性的一个方面,另一个重要方面则体现在审美情感对构思过程的参与和浸润。艺术构思固然难以离开以往感知到的形象记忆,但情绪记忆也时刻参与其中。艺术家在进行艺术构思的过程中,要开启情绪记忆的大门,回味或再度体验曾经历过的审美感受,激活储存在大脑中的情绪记忆,在此基础上,以情感逻辑的方式进行新的审美意象创造。艺术构思有其自身的独特性,它依循独特的物化逻辑来进行,这个逻辑不是科学认知的逻辑体系,而是情感物化的逻辑。艺术构思所体现出来的情感逻辑以情感系统为轴心,包容其他审美心理因素。作为复杂的情感创造活动,艺术构思是诸多心理因素的组合运动过程。在艺术构思过程中,艺术家的感觉、知觉、记忆、想象、灵感、情感、理解等心理因素都被积极调动起来,直接或间接地渗入艺术构思过程,对艺术作品的面貌产生影响。

艺术构思活动的过程,大致可以分为以下三个阶段:

第一,形象初始受胎阶段。这一阶段指尚未进入具体创作活动的初期,艺术家所创造的形象第一次浮现在艺术家的脑海之中,激起了其创作意念,我们称之为艺术形象的受胎阶段。形象的受胎,有时似乎是突如其来的,像是一时的心血来潮或不期而至。实际上,它是艺术家长期对生活进行观察、体验、研究的产物。这一阶段出现了初步的主题意向和模糊的艺术形象,以及不完善的艺术框架。这是艺术家完成作品的必经阶段,正所谓没有粗糙的构想就没有精致的细琢,没有模糊的意向就没有具体深化的主题。这个阶段正如王国维在《人间词话》中提到的做学问的第一境界,登高望远,了解概貌,"望尽天涯路",使得艺术形象处于孕育之中。

第二,形象具体酝酿阶段。这一阶段指将最初浮现在艺术家意识中

的受胎形象进一步明确化和具体化的阶段。此阶段的主要任务是在生活实践的基础上,深入地去把握对象,使正在构思中的形象不断变得明确和具体起来。这阶段的基本特征表现为艺术胚胎越来越成熟,越来越清晰。艺术家的心中几乎已经完整地形成了一个艺术形象,处于"呼之欲出"的阶段。也就是王国维说的第二境界,艺术创造主体为创造出艺术形象殚精竭虑,艰苦探索。

第三,形象的基本完成阶段。这个阶段艺术家的工作是通过想象以至虚构,把前一阶段的感受、观察、理解等所取得的成果,进一步加工改造,去伪存真,提炼本质,再把各种形象特征综合为一个有机的整体,创造出比生活中的原型更充分、更鲜明的艺术形象。艺术形象在艺术家的构思中尚未完全形成。只有当艺术家在他的实践活动中,将对象的各种具体特征加以选择、集中、提炼、组合,创造出能揭露事物本质时的形象时,才算是完成了艺术构思第三阶段的任务。此阶段如王国维讲的第三境界,"众里寻她千百度,蓦然回首,那人却在灯火阑珊处",只有在苦苦求索之后才能获得成熟的艺术形象。

三、艺术传达

艺术传达是艺术创作的最后阶段,是艺术创作的完成阶段。艺术传达是指在艺术感受和艺术构思的基础上,艺术家借助一定的物质材料和艺术语言,运用恰当的艺术方法和技巧,将构思成熟的艺术形象外化为艺术作品的过程。

艺术传达的完成离不开艺术媒介的承载。可以说,如何以高超的技巧娴熟地运用艺术媒介来表达艺术家的思想感情和审美趣味,成为艺术作品的关键。英国著名美学家鲍桑葵认为,对于艺术媒介的研究是探讨艺术美学问题的真正线索,并对克罗齐过于注重内在心灵的"直觉说"提出了批评,认为克罗齐的学说忽视了艺术媒介对于艺术传达的重要意义。我们常说的"托物言志""借景抒情",其实质也就是审美意识的物质媒介化、情思的景物化、意象的造型化、美感的形式化。而从实践生存论美学的意义上说,艺术审美创造也就是审美心理结构的对象化,而物态化、媒介化是审美对象化的某种方式。

艺术传达需要艺术家掌握一定的艺术技巧。艺术家不具备纯熟的运用语言媒介的技巧能力,再好的构思想象也难以传达呈现出来。艺术传

达通常要求艺术家具备将"眼中之竹""心中之竹"转化为"手中之竹"的能力,"手中之竹"在这一过程中则表现为画面上的色彩、线条、明暗、渲染等所物化的艺术形象。艺术的感受往往人人内心皆有,但要将内心的感受传达并感染观者,则不是常人所能胜任的。如此看来,某种意义上,艺术家与非艺术家的区别就在于,艺术家能够熟练地掌握和运用艺术媒介,将平凡的物象完美地、艺术地表现出来。

总之,艺术创作过程是一个复杂的过程,伴随着激烈的心理活动和情感活动。艺术创作的三个阶段相互渗透、相互交叉,缺一不可。

第三节 艺术创作心理

从心理活动的结构分析方面来看,审美包含了一系列相当复杂的主体心理因素,这些心理要素相互影响、相互生发,构成审美经验多重复合的动态整体过程。

一、审美感知的构成与特征

审美感知包括审美感觉和审美知觉。在心理学上,感觉是指个体对于事物个别特性的直接反映。具体地说,客观事物直接作用于主体感受器官并产生神经冲动,经过传入神经到达人的中枢神经系统而引起相应的感觉。① 知觉是对事物个别特性组成的整体的综合反映,是个体选择、组织并解释感觉信息的过程。这个过程不仅和某一种特定感觉相联系,而且往往是多种感觉协同活动的结果。在知觉过程中,人脑将直接作用于感觉器官的刺激化为整体经验,并在很大程度上依赖于人的主观态度和过去的知识经验;人的态度和需要使知觉具有一定的倾向性,知识经验的积累使知觉更丰富、更精确和更富有理解性。②

感觉是通过感官与对象事物的直接接触而获得的感官印象,如对事物的色彩、线条、声音、形制、质地的感官印象。"感官是我们进入审美经验的门户;而且,它又是整个结构所依靠的基础。"审美经验首先由感觉引起,它是审美经验的起点和基础。日常生活中,人的感觉通常都会被某

① 参见朱智贤主编:《心理学大词典》,北京师范大学出版社1989年版,第210页。
② 同上。

种特定的感觉器官所直接感受到(如吃饭的时候被舌背上的感受器所感受)。但在审美经验中,感觉却并非那种泛泛的、可以用感觉器官直接捕捉并同时以生物电流方式在神经中传达给大脑的一般感觉。审美感觉是那种会引起审美主体大脑兴奋并密切注意的感觉。正因此,同样是面对浩瀚的大海,住在海边的渔民不会每天都去欣赏,远道而来的游客却有十分强烈的感受。

审美感觉与人的生命欲求、生命冲动直接相联。比如,人在欣赏音乐的韵律、绘画的构图时所产生的感觉,就既表现了人对于对象的一种反应,同时又是人的一种最基本的生命欲求表现。因而,审美感觉所具有的强烈主观性体现了人的感性生命的本体特性。

与此同时,审美感知又具有一定的社会性,即人的感觉从一般生理性层面上升到审美层面,是人的感觉社会化的结果。比如,在对色彩的体验中人会有冷暖不同的感受,这是因为不同的色调往往同人对某种社会行为的认识相联系——冷色调恰如性格冷酷无情的人一般使人望而生畏,暖色调则如热心的人和热闹的场面一样强烈地吸引我们与之接近。可以说,由于各种社会生活模式同人的某些生理感觉在结构上相似,它们不自觉地进入人的审美感觉并与之相契合,具有了特定的社会意义。

在审美知觉活动中,各种感觉相互挪移、转化、渗透,这在心理学上称为"联觉"或"通感"。在日常生活中,许多词语都具有通感的特征,如形容声音高、尖、细、粗、厚、亮、甜等,就是用视觉、触觉、味觉等感觉形式来描述听觉的感受。著名学者钱锺书曾对通感作过很好的说明:"在日常经验里,视觉、听觉、触觉、嗅觉、味觉往往可以彼此打通或交通,眼、耳、舌、鼻、身各个官能的领域可以不分界限。颜色似乎会有温度,声音似乎会有形象,冷暖似乎会有重量,气味似乎会有锋芒。"他在鉴赏宋祁的名句"红杏枝头春意闹"时,认为该句的绝妙之处在于运用了审美通感的艺术手法,将视觉上的花红满枝与听觉上的喧嚣热闹联觉在一起,产生更为丰富的审美感觉,一个"闹"字就"把事物的无声的姿态说成好像有声音的波动,仿佛在视觉里获得了听觉的感受",这正是禅宗所说的"耳中见色,眼里闻声",五官感觉在审美通感中相互生发,产生了特殊的审美体验。从这种意义上,费尔巴哈也说过:"画家也是音乐家,因为他不仅描绘出可见对象物给他的眼睛所造成的印象,而且,也描绘出给他的耳朵所造成的印象;我们不仅观赏其景色,而且也听到牧人在吹奏,听到泉水在流,听到树叶在颤动。"这种通感是普遍存在的客观现象。

通感是人人都具有的能力,而通感的程度却取决于主体本身的生活经验和艺术修养。如果一个人没有相当的审美经验,就难以把一首诗转换成流动的乐曲或形象的画面。通感当然还要依靠接受者的想象、联想等能力。

二、审美直觉与灵感

心理学上的直觉(intuition)是指不经过逻辑判断而直接获得对事物的整体把握、体认的一种心理能力。灵感也是一种直觉,它是直觉的特殊形式。二者往往混杂在一起,难以区分。一种比较简单但不太严密的区分方法是:一般直觉的产生比灵感要容易。一个开汽车的人要用直觉,打篮球也要有直觉。在高速公路上驾车疾驶的司机是不能让灵感的火花在头脑里迸现的,那样太危险。灵感的产生,几乎需要调动人体的全部体能与智能。灵感火花的迸现会燃烧人们的生命,所以有人把灵感的产生比作是人体的生物短路。而对于产生灵感的人来说,灵感之所以会瞬间即逝,某种意义上是因为在上百万年的生命进化过程中,人体具有了可以在生物短路中自动断开的保护功能。灵感还是不可重复的,灵感的火花来了,要赶紧抓住,否则就会溜走[①]。相对于灵感,直觉的产生不仅不那么困难,而且是可以重复的。优秀的篮球运动员今天可以不看球篮就投中,以后也照样可以这样做;今天会开汽车的人,明天也照样会开。

在心理学领域,格式塔心理学特别重视直觉。美国心理学家 J. S. 布鲁纳充分肯定直觉,但他强调直觉说,认为直觉的效果有赖于扎实的知识基础。在美学领域,意大利美学家克罗齐对直觉概念情有独钟。

审美直觉因常在艺术接受中使用,故将在第八章对其做详细介绍。

三、审美想象的构成与特征

无论在审美领域,还是在艺术创造过程中,想象都是人类审美经验结构中的重要心理要素。按照一般心理学的定义,想象是人在头脑中改造记忆表象和创造新形象的过程。也就是说,想象是人在已有的知觉和表象基础上,把它们重新加以编排组织或加工改造,从而在头脑中产生新的

① 参见陶伯华、朱亚燕:《灵感学引论》,辽宁人民出版社1987年版,第76—81页。

形象,并且赋予这些形象以新的价值和意义的复杂心理过程。所以说,想象是一种创造性审美心理活动。

(一)联想

审美想象的初级形式是联想。审美活动中的联想是指在审美过程中主体在类似或相关的条件刺激下,回忆起过去有关的生活经验和思想感情,从而获得审美的感受。亚里士多德很早就已经注意到联想问题,认为相似的、接近的或相反的事物有助于人的记忆活动。这一说法中所涉及的三方面事物,被后人归纳为联想的三大类,即相似联想、接近联想和对比联想。

相似联想是两个事物在外貌或性质上的某种类似而引起的联想。在审美经验中,无论赏松明志,还是临渊羡鱼,由联想连接起来的双方既不是全不相干,也不会完全相同。所以,在审美联想中,通常都是把既相似而又不同的事物暂时连接起来。"子在川上曰:逝者如斯夫",是因为流水与时间在流动性上相近似;白居易听琵琶女弹奏而有"银瓶乍破水浆迸,铁骑突出刀枪鸣"的联想,是因为音乐的节奏、音响与破碎之声、金戈之声有着相似之处。

接近联想是指在时间、空间或因果性等方面较为接近的不同事物,因此事物被提及而想起彼事物所引起的特定心理反应活动。接近联想表现为时空或因果方面的相继。雪莱在《西风颂》中说的"愿你从我的唇间吹出醒世的警号。西风呦,如果冬天已经来到,春天还会遥远?"就属于时间上的接近。又如一说到北京,就想起天安门,则属于空间上的接近。与一般联想不同,审美联想具有很强的情境性。"君自故乡来,应知故乡事。来日绮窗前,寒梅着花未?"(王维《杂诗》)就属于这种接近联想,诗中问话人遇见乡亲而联想到了故乡的一草一木。《红楼梦》中林黛玉见落花而联想到自己的身世处境,葬花时想到"侬今葬花人笑痴,他年葬侬知是谁",就属于审美经验范围的心理活动,读者在欣赏《红楼梦》的时候可以追随这一联想而产生一定的审美感受。

对比联想指因对某一事物的感受,而引起与它相反特征的事物的联想。"以实写虚、虚实相生""以哀境写乐,以乐境写哀,倍增其哀乐",中国古典艺术中的反衬,即是运用对比联想的心理特点来营造感人的艺术氛围的一种手法。

(二)想象

想象可分为再造性想象和创造性想象。再造性想象是在所感知的事

物的基础上所进行的想象,想象过程始终不脱离所感知的事物。创造性想象不拘于眼前所感知的事物,在对已知表象进行改造的基础上,创造出新的形象。两种想象都可以使人们获得广泛的精神自由。想象所带来的精神自由,包括心理上的自由感与情感方面的宣泄感。在审美经验中,依靠想象,审美主体可以突破各种现实局限,包括时间和空间的局限、生与死的局限、社会成员的贫富差距等。

审美想象要受到来自情感的影响。事实上,人之所以不能没有想象,在很大程度上,就是出自于人类自己的情感需要。审美中出现的"移情"现象,就是审美主体在想象中赋予他所感受的自然事物或艺术作品以自身情感体验的结果,或者说是在情感的作用下,审美主体对自然事物或艺术作品产生了特定想象的结果。正因此,黑格尔强调,在想象中"一方面要求助于常醒的理解力,另一方面也要求助于深厚的心胸和灌注生气的情感";[1]刘勰在《文心雕龙》里也主张,艺术想象中对新形象的创造是"神用象通,情变所孕"。在审美想象中,情感不仅是动力,而且是一种特殊的逻辑,许多优美的想象都是依据情感逻辑而不是依据现实的因果关系展开的。

四、审美情感的构成与特征

马克思指出:"人作为对象性的、感性的存在物,是一个受动的存在物;因为它感到自己是受动的,所以是一个有激情的存在物。激情、热情是人强烈地追求自己的对象的本质力量。"[2]作为生命存在,人有着自己的自然需要和欲望,它们是人的自然生命力的表现,也是人与生俱来的本质力量。这种需要和欲望一旦被人察觉、意识到,便会表现出强烈的追求热情或激情冲动——这是人类一切生命活动不可缺少的,也是审美活动不可缺少的。可以这么说,在审美经验中,人的欲望,尤其是那些同人的审美活动直接相关的生命欲望、热情(包括情欲)等,是审美的内在心理动机。

在心理学的概念中,情感是人对对象的一种态度,是主体独特的主观

[1] 黑格尔:《美学》第1卷,商务印书馆1979年版,第359页。
[2] 马克思:《1844年经济学哲学手稿》,《马克思恩格斯全集》第42卷,人民出版社1979年版,第167页。

体验及以外部表现为形式的复杂心理现象,同时也是人的欲望、冲动、激情、兴趣等的综合表现。而在审美经验中,情感又是最为活跃的一个因素,在整个审美过程中始终处于一种积极主动的作用状态,直接影响着审美主体对于客体的发现、感受和领悟。因此,离开了审美情感,也就没有了审美经验。

德国美学家立普斯认为,在审美活动中,人不是在欣赏对象本身就有的美,而是把自己的情感外射到对象上去,"美"是由人的情感活动所造成的在物之中所欣赏到的"自我"。"审美欣赏的特点在于,在它里面,我感到愉快的自我,和使我感到愉快的对象,并不是分割开来成为两回事。这两方面都是同一个自我,即直接经验到的自我。"①应该说,立普斯的这个观点包含了一定的合理性,它不仅肯定了主体情感在审美经验中的作用,而且由此强调了主体在审美活动中的主动性。

对于审美情感的发生、发展来说,关键不仅在于唤起主体情感的具体对象可能不同,更在于主体体验情感时的情境不同于日常状态,所以才会使得审美情感不仅区别于人的日常情感,同时也区别于科学活动和道德活动中所产生的情感。又如马致远的《天净沙》:"枯藤老树昏鸦,小桥流水人家。古道西风瘦马。夕阳西下,断肠人在天涯。"诗人的情感蕴涵在枯藤、老树、昏鸦、小桥、流水、夕阳等自然景象之中,它们浸润着诗人此时独特的心境,在诗人眼里已与平时所见的日常之物大不一样,其中蕴涵的情感远远超出了日常功用的范围,而成为诗人惆怅、悲凉、伤感情绪的诗意写照。

审美经验可以包容人类各种复杂的情感,各种在生活中少有体会的情感却都能够同时涌入审美主体的心中,成为具有人类性的情感。恰如卡西尔在谈到贝多芬的《第九交响曲》时说:"我们所听到的是人类情感从最低的音调到最高的音调的全音阶;它是我们整个生命的运动和颤动。"②这就是说,在审美经验中,喜怒哀乐等情感由于同审美主体之间保持了某种距离,所以主体不会因为陷入其中而不可自拔;而一旦这些情感进入审美主体内心之后,主体又必然对这些情感进行个人认同,从而使自己十分真实、强烈地投入这些虚幻性的情感之中。

① 立普斯:《论移情作用》,引自《古典文艺理论译丛》第8册,人民文学出版社1963年版,第43—44页。

② 卡西尔著:《人论》,第191页。

五、审美理解的构成与特征

所谓审美理解,是指审美主体在审美活动中用某种感性的形式,对客体意蕴和审美活动意蕴的直接、整体把握与领会。它是审美经验中的理性因素。

审美感受中的理解,可以大致分为表层理解和深层理解两个层次。所谓表层理解,是指主体对审美对象的内容的把握。看一出戏,说不出大概要义,这不能说是理解,连表层理解都没有达到。只有明白了剧中人物关系及剧情大意,才能说有了基本的理解。比如,我们观看荒诞派戏剧《秃头歌女》,戏中的马丁夫妇竟互不相识,在一番谈话后,恍然知道原来两人是同在一个屋檐下、同睡一张床、共有一个女儿的夫妻。如果你的理解仅止于此,只感受到剧情的荒诞、莫名其妙,这还只是表层理解。当你由此感悟到现代西方社会中人与人之间关系的冷漠陌生、扭曲变形,这才达到了审美理解的深层维度。

审美经验中的理解,同科学认识活动中的理解是不同的。在科学认识中,理解是一个概念、判断、推理的过程。而在审美理解中,却不可能存在这样一种理性思维的独立活动。就像我们听音乐,通过乐曲旋律感知乐音的同时,其实就已经在领悟着音乐的意味。作为审美经验的结构因素,审美理解主要表现为主体对于对象形式意味的一种直觉把握,即"悟",所谓"灵心妙悟,感而遂通"(郭若虚《图画见闻志》),亦即通过审美主体自身独特的感受和体验,领悟到对象乃至整个宇宙和人生的普遍意义,从而使整个心灵受到震撼,使审美主体的感性生命受到感发。它基于审美主体个人的感受,但又不滞于感受本身,而是以身心合一的整体生命去体悟对象,并与对象神气相合,获得感性的愉悦。

也正因为审美理解是一种不以概念、推理方式来把握审美中的理性因素,所以,它总是要受到感性因素的具体多样性的影响,具有非确定性、朦胧多义性,以及难以言喻、只可意会而不可言传的魅力。只是"难以言喻"不等于不可描述或完全不可传达,因为深层的审美理解同时又受着理性的影响,必然在朦胧多义里包含了一定的明确意义。审美理解的非确定性,只是表明它有一个界限,即它永远也不可能达到像科学认识那样的明确程度,既不可能用精确的语言阐述出来,也很难形成固定的概念,否则它就不成其为审美经验的因素了。

第四节　艺术创作范畴

艺术创作范畴,在古往今来的中西艺术史上多有论述,有各自独立的领域,也有交叉混杂的融合。

一、写实

艺术创作中的"写实"通常指写实主义,包括两个含义:一指艺术的创作方法,二指艺术史上的某个风格流派。艺术史上的写实主义有的时候可以指代自西方文艺复兴开始的追求客观再现对象的整个艺术体系,有时则仅指这一体系当中尤其强调再现真实生活的某些风格倾向。写实主义的目标,是要在对生活做最严谨的观察的基础上,试图描绘出一个真实、客观的现实世界形象。

写实传统可以说是一种最为古老的艺术创造方式,其源头可以追溯到古希腊时期盛行的模仿说,而如何运用艺术手段惟妙惟肖地模仿现实世界,就成为艺术家的一种技能。在中国古代,也有关于"形似"的艺术创作主张,都不同程度地表达了艺术的写实性诉求。

写实主义艺术体现了人们力求公允、冷静、客观地表现事实和认知事实的信仰。写实主义的精神鼓励人们不盲从、轻信以往的艺术定理,而是用最真实的态度去考察身边的一切。因此,写实主义的艺术观念亲近科学、限制主观臆断。写实主义艺术对于再现身边事物的兴趣,使人们的眼光顺理成章地从崇高的古代回归到自己眼前的时代生活中,如荷兰小画派、印象派。对于现实的信仰和对于时代的关注,意味着艺术家需要以相当大的热情投入到他所置身的社会的诸多问题和矛盾的核心之中,因此写实主义常具有批判意味,又被称作"现实主义",卡拉瓦乔和库尔贝等人便是最杰出的代表。

如今广义的写实主义可以说是无所不包,无处不在。写实主义在技法上与学院派有关联,在思想上又与批判社会阶层有关。而此类作品也必定要有界限上的划分,才有生存的空间,诸如乡土写实强调的是怀乡念旧,超现实着眼于超越现实的潜意识存在,新写实主义主张艺术要回归到实在,魔幻写实强调的是寓言的图像世界。简言之,写实一词即描绘现实之义,而经过多种变换所展现的,仍然是对当下文化生活的写照。

二、写意

写意俗称"粗笔",通常是指区别于工笔的一种画法,充分体现了中国画最本质的艺术观,是区别于写实、具象、客观、再现等概念的一种独特的艺术手法和思维形式。写意艺术的前身是传神艺术,即以山水、花鸟、人物传神写照的艺术。相对而言,传神艺术将客体置于前台,色、点、线、面、体是其塑造物象的主要手段,而这些手段在写意艺术中则获得了相对独立的审美内涵,并在相当程度上成为艺术家直抒胸臆的手段。写意不是指简单地描绘似是而非的形象和含混不清的图像的大意,它要求通过简练概括的笔墨提取、描绘物象的意态神韵。画家对于时代、民族、社会、自然等一切事物的深邃体察,与其心中积淀的态度、精神和观念相融合,在写意中通过笔墨表达出来。

早在一千多年前,中国画的写意观已经基本形成,并在理论与实践上不断丰富和发展。"外师造化,中得心源""迁想妙得""缘物寄情,物我交融""神遇而迹化""对花写照将人意""写大自然之性亦写吾人之心"等等,都是中国画写意理论的精华。在写意理论的指导下,中国画既注意客观真实,又注重主观创造;既有具象的刻画,又有抽象的概括;既有再现的因素,又有表现的因素。这些对立的方面在中国画中没有互相排斥,也不是机械地拼凑,而是有机地融合成一种审美要求。

中国写意艺术追求自我之上的境界:忘我。这种中国式的表现主义追求骚中含道,具有中国作风和中国气派。而随着具象、意象、抽象的一切造型失去主导地位,物性成为艺术的主旨,物性、心性、天性开始寻求全新的"写意"契合。

艺术实践表明,写意作为中国画的精髓,体现着一种文化心理结构、思维方式和精神气质。写意作为一种精神本质的规定,建立在对文化传统、人文精神最充分的理解与肯定的基础上。写意不仅是中国画的精神表现,也是中国文化在漫长的历史过程中积淀的本质精神;写意的形成及其表现方式,凝聚了中华民族的智慧结晶与实践成果,历代先贤为此付出了坚毅的努力和巨大的代价。写意艺术在自我肯定中包含着自我否定,最终为现代抽象艺术开辟了道路。

三、象征

象征是艺术创作的一种表现手法。注重以象征为表现手法的艺术流派通常被称为"象征主义"。"象征"一词,在希腊语中意为"一块木板"(或"一种陶器"),其分成两半,两人各执其一,再见面时拼成一块,以示友爱。几经演变,凡能表达某种观念及事物的符号或物品都可作为象征之物。波德莱尔认为象征不只是一种技法,更是一种思维方式。

奥斯卡·王尔德曾说:"凡艺术,都既是一种表象,也是一种象征。"象征作为艺术创作的基本艺术手法之一,指借助于某一具体事物的外在特征来寄寓艺术家某种深邃的思想,或表达某种特殊意义。象征的本体意义和象征意义之间本没有必然的联系,但通过艺术家对本体事物特征的突出描绘,会使艺术欣赏者产生由此及彼的联想,从而领悟到艺术家所要表达的含义。运用象征这种艺术手法,可使抽象的概念具体化、形象化,可使复杂深刻的事理浅显化、单一化,还可以延伸描写的内蕴、创造一种艺术意境,以引起人们的联想,增强作品的表现力和艺术效果。

象征主义是19世纪末在法国及西方几个国家出现的一股艺术思潮。象征主义艺术家试图通过意涵丰富的形象,来表达自己的观念和内在精神世界。象征派艺术通常追求华丽炫目的形式和富有装饰性的艺术效果。

1857年波德莱尔发表的《恶之花》成为象征主义文学的开山之作。19世纪80年代中期,在诗坛象征主义运动的影响下,法国率先形成了象征主义绘画流派,活跃于1885年至1900年之间,主要代表画家有夏凡纳、莫罗和雷东等。将文学、神话与绘画结合为一体是象征主义的一个特点,如雷东的创作灵感多来自象征主义文学作品的启发。雷东认为绘画不应该靠视觉的再现,而应该将想象发挥到极致。因此,他在作品中往往表现现实世界中根本不存在的奇异景观、鬼怪幽灵和幻觉形象。

象征主义在艺术追求、艺术表现方面的特征有:第一,象征主义具有清醒的自觉意识,不愿受制于政治,也不愿受制于道德。第二,在处理艺术家的主观与现实的客观关系方面,象征主义把外部的一切都作为契机,使之既是形式又是内容的综合体,引发出对自我微妙内心世界的挖掘,表现出心灵的最高真实。第三,象征主义以象征、通感、比喻、比拟等为基本表现手法,"以物达情""以物寓理"。第四,象征主义注重神秘朦胧感,追

求若明若暗、扑朔迷离的效果。波德莱尔把"神秘朦胧"作为美的定义，认为美"有一点模糊不清，能引起人的揣摩猜想"。

四、抽象

抽象是从众多的事物中抽取出共同的、普遍的、本质性的特征，而把次要的细节进行有目的的隐藏，以便形成整体的认识。在艺术上，抽象多指抽象主义或抽象派，它是20世纪以来在欧美各国兴起的美术思潮和流派。它否定描绘具体物象，主张抽象表现。它的特征是不注重再现与描绘细节，而是用情绪的方法去表现概念、创作作品，这种方法基本上就是属于表现主义的，如康定斯基的作品。它是由各种反传统的艺术影响融合而来，特别是由野兽派、立体派演变而来。

抽象主义的产生与社会现实以及工业、科学技术的发展有直接关系，同时又受到原始艺术、中世纪宗教艺术、东方艺术以及现代哲学和心理学等多种因素的影响。抽象主义包含多个派别，主张充分表达艺术的情感强度，以及自我表征等特性。抽象主义艺术家以对艺术形式的探索为主，是对写实艺术的补充，但也有些作品表现出逃避现实、社会虚无主义的倾向。大量的抽象主义作品通过高度凝练的点、线、面、色诉诸人们的感官，深刻地感染人们，反映在创作中，则可归纳为两大特征：抑制对空间的表现，以平面表现为主；抑制具象的物体，以结晶质的几何线形式为主。在此基础上又构成两个基本派别：强调主观因素的感性抽象，如德国的青骑士、美国的抽象表现主义等；注重客观因素的理智抽象，如荷兰的风格派、俄国的至上主义等。

抽象主义的美学观念最早见于德国哲学家W.沃林格的著作《抽象与移情》。他认为在艺术创造中除了情移的冲动以外，还有一种与之相反的冲动，这便是"抽象的趋势"。在沃林格看来，产生抽象的原因是人与环境之间存在着冲突，人们感受到空间的广大与现象的紊乱，在心理上对空间怀有恐惧，并感到自己难以安身立命。人们的心灵既然不能在变化无常的外界现象中求得宁静，只有到艺术的形式里寻找慰藉。抽象艺术将客观物象从其变化无常的偶然性中解放出来，用抽象的形式使其具有永久的价值。

五、变形

变形,或称"形变",本是力学术语,指物体形状和尺寸的改变。变形也是一种艺术表现手法,指运用夸大、歪曲、不合常理的堆砌或拼接等方法,使艺术形象具有更强的表现力和审美感染力。变形的艺术,超越着惯性的"期待视界",背离着常规,以陌生的意象显示出特有的艺术魅力。对于艺术作品来说,它是人们对现实生活的一种认识。它充分揭示了作品中的形象绝非只是对现实物体的克隆与复制,而是一种艺术的创造,是介乎"似与不似之间"的一种主客观相结合的产物。变形手法的产生和运用,符合人们喜欢奇特多变的审美习惯,符合艺术表现美的一般规律。变形的艺术造型手法突出了生活中的美,强化了美的感染力,同时不同的审美情趣又造成艺术作品具有不同的美感效果。

艺术家通过一系列变形手法的运用,创造出一个新形象,通过这个新形象唤起观者的生活感受,引发其联想和想象,以有尽之形表达无穷之意,借所绘物象凸显自我主观精神。如安格尔的艺术杰作《大宫女》,其形象之所以如此温柔妩媚、楚楚动人,其原因正在于这个宫女比正常人的腰椎多出三节,对腰身的夸张变形强调了对象的女性气质;而罗马王宫中仪表超凡的阿波罗像,则是由于艺术家有意地延长了他的双腿。在文学中许多具有怪诞风格的文学人物形象,如希腊神话中半人半兽的怪物等形象,都是艺术家运用审美变形手段所创造出的脍炙人口的艺术形象,既使人印象深刻,又用动物的特性加深了艺术形象的个性特征。

变形是艺术家的审美智慧对外部世界有意或无意的再造,是使艺术形象强烈化、浓郁化、鲜明化、夸张化的手法,可以增强作品的表现力,成为现代派最惯用的艺术手法之一。现代艺术通过瓦解的碎片和抽象思辨这两种变形手法共同完成了对现代人变形生命的表现。在西方的现代艺术中,例如象征主义、表现主义、立体主义、未来主义等,都广泛采用了变形这一艺术手法。

六、拼贴

"拼贴"一词源自绘画艺术,《辞海》中对"拼贴技法"一词这样解释道:"一种作画技法,将剪下来的纸张、布片或其他材料粘贴在画布或其

他底面上形成画面。法国立体派画家勃拉克1911年所作《葡萄牙人》首创此法。毕加索、马蒂斯等也喜此法作画。"①拼贴法这种现代的思考方式和多元化的理念,作为一种独特的创作形式,在20世纪以来的艺术发展中留下了深深的烙印。

拼贴艺术在重现实、重功能、讲条理的现代主义思潮下产生,重视对体积、线条、块、面和重量的表现,而后在非现实的、无条理的、甚至时间概念失效的后现代主义阶段得到重用。拼贴的灵活自由、多画面、多中心等特点非常符合后现代主义社会的表现需要。在后现代艺术诞生之后,拼贴早已从平面延伸到立体、从拼接延伸到组合、从技法延伸到理念、从有形延伸到无形。实际上它早已经从绘画延伸到雕塑、建筑、电影、电视、文学、戏剧、音乐、城市规划等诸多领域,它的核心是不同内容、材质、想法的并置、拼接结合。

后现代主义对权威的嘲笑、修正或颠覆,对元叙事的废除,对知识神秘性和神圣性以及权力、欲望的消解,所有这些都离不开拼贴的使用。20世纪的达达主义建议我们把一页文字任意剪碎,丢在麻袋中,随意拣出一片,慢慢拼贴,贴出一首"新"诗来。后现代派小说家们认为客观世界是混乱而不可捉摸的,无法描述且没有规律可循。因此,在创作方法上,相应地采取了游戏性的拼贴手法,以展现客观世界的荒诞性和无规律性。20世纪初的前卫艺术家们也很快就意识到拼贴对原有意义的破坏功能和对新意义的生成作用。在立体派之后,杜尚给《蒙娜·丽莎》加上两撇男人的胡子,利用拼贴来颠覆传统的经典之作。劳申伯格的《字母组合》把一只公山羊标本和一个汽车轮胎串接在一起,成为他最具魅力的一件作品。

后现代主义消解认识的明晰性、意义的清晰性、价值的终极性、真理的永恒性,就是拼贴的效应。拼贴在20世纪以来的前卫艺术中被发扬光大,它所带来的断裂的美学与前卫艺术对新异和反叛的追求相一致。就此而言,拼贴不仅仅是一种艺术手法,它本身就意味着一种对艺术的态度。

课外阅读书目:

1. 伊格尔顿:《后现代主义幻象》,商务印书馆2002年版。
2. 弗兰契娜、哈里森编:《现代艺术和现代主义》,上海人民美术出版

① 《辞海:音序(1999年版缩印本)》,上海辞书出版社2002年版,第1287页。

社1988年版。

3.王岳川:《二十世纪西方哲性诗学》,北京大学出版社1999年版。

4.周宪:《审美现代性批判》,商务印书馆2005年版。

5.史蒂文·康纳:《后现代主义文化》,商务印书馆2002年版。

本章复习重点:

1.基本概念

写实　写意　象征　抽象　变形　拼贴

2.思考题

(1)写实与写意的区别。

(2)象征主义的艺术特色。

(3)抽象主义的艺术特色。

(4)变形的艺术特色。

(5)拼贴的艺术特点。

第六章　艺术作品

艺术作品在整个艺术活动中居于中心地位,是连接艺术创作和艺术鉴赏的中间环节。它对于艺术家而言是艺术生产的最终成果,对于艺术接受者而言是艺术鉴赏的起点和基础。离开艺术作品,艺术创作就没有任何意义,艺术鉴赏也无法进行。对于艺术作品的研究,需要注意艺术作品的构成、艺术形象、艺术意境等几个重要问题,本章正是从这几个方面展开讨论。

第一节　艺术作品的构成

艺术作品由多个层面按照一定规律组合而成,存在着由表及里、由浅入深的多层次的审美结构。古今中外,理论家们从不同角度对艺术作品的构成层面做了相应的探讨。

一、"物—象—意"的艺术作品构成观

中国人对艺术作品构成层面的最早认识在于《易传》。《周易》由成书于商末的《易经》和完成于战国的非一人所著的解释《易经》的《易传》组成。《易传》中《系辞传》的作者认为,圣人认识世界的基本方式为观物取象,即观察世界万物万理的构成和运动,选取同一类事物的共同特征——"象"作为符号,标识纷繁复杂的事物。"圣人有以见天下之赜,而拟诸其形容,象其物宜,是谓之象。"①取象的过程是多角度全方位观察事物,"仰则观象于天,俯则观法于地,观鸟兽之文与地之宜,近取诸身,远

① 黄寿琪、张善文:《周易译注》,上海古籍出版社2004年版,第508页。

取诸物,于是始作八卦",伏羲氏选取了八种符号,即八卦来标识世界,最终的目的是"以通神明之德,以类万物之情"①,通达世界的构成规律,用抽象出的共同规律体察万物的本质和运动。

这种观物取象思维方式提出了认识的逻辑顺序,即"物—象—意",通过对客观物的感知把握事物抽象的共同本质,通过对事物本质的理解把握世界的构成规律,从而为生存提供现实的指引。观物取象是《易经》基本的思维方式,由于《易经》是中国哲学成熟的源头,其思想影响了后世诸子百家,进而形成了中国独特的认识论。《系辞传》还初步提出了"言、象、意"的关系问题。"子曰:书不尽言,言不尽意。然则圣人之意其不可见乎?曰:圣人立象以尽意。"②文字不能完全表达语言的内容,语言不能完全表达思想,所以为了达意,在文字语言之后还要以象为中介,通过书、言、象来完全表达思想。尽管《系辞传》论述的是认识与表述的方法论问题,不是艺术作品的构成,但艺术作品的构成问题可由这种方法论引申而来,所以《周易·系辞传》最早提出了艺术作品的构成层次——"物—象—意",其中,"物"的层次包含了"书"和"言",即文字和语言。

三国时期的王弼在《周易略例》中对《系辞传》的"言、象、意"进行了深入的阐释。"夫象者,出意者也。言者,明象者也。尽意莫若象,尽象莫若言。言生于象,故可寻言以观象;象生于意,故可寻象以观意。意以象尽,象以言著。"③王弼把《系辞传》初步提出但杂乱的"言、象、意"关系进一步梳理,明确了"言、象、意"是由表及里的一个有机的审美层次结构。"言"是结构的前提,"言"的作用在于立"象","象"是"言"和"意"的中介,"象"的作用在于达"意"。"意"是这个结构的核心,是认识的根本目的。"言"是由"象"所生,可以通过语言来观测象;"象"是由"意"所生,可以通过"象"来明"意"。理解"意"通过"象",理解"象"通过"言"。《系辞传》和王弼都肯定了"言、象、意"关系的顺承作用,即通过语言可以明象,通过明象可以达意。而庄子却看出了言和意并非总是顺承,言未必能够达意,反而有可能是达意的阻碍,"言者所以在意,得意而忘言。"④要真正"得意"必须"忘言",即抛弃文字语言的挂碍,通过"心斋""坐忘"等

① 黄寿琪、张善文:《周易译注》,上海古籍出版社2004年版,第533页。
② 同上书,第526页。
③ 楼宇烈:《王弼集校释》,中华书局1980年版,第609页。
④ 曹础基:《庄子浅注》,中华书局2000年版,第415页。

途径解蔽人的先验理性,当下直接体悟道。王弼和《庄子》从顺应和背反两个方面阐述了"言"和"意"的关系,丰富了《系辞传》提出的"物—象—意"艺术作品构成系统。从此,"物—象—意"艺术作品构成系统成为中国古代最有影响的艺术作品构成论。

对应到具体的艺术作品中,"物—象—意"可从作品的质料、形式和意蕴三个方面加以分析。

二、质料、形式、意蕴的艺术作品构成观

质料层即是"物",是艺术作品的物质材料层面。任何艺术作品都必须依托一定的物质材料,物质材料是艺术作品存在的前提,也是区分不同艺术作品的根本标志。不同门类的艺术作品,其物质材料必然有很大差异。美术作品作为视觉艺术,其物质材料就是肉眼可见的纸、石头、颜料等;音乐作品作为听觉艺术,其物质材料就是由听觉把握的音符、旋律、曲调等;文学作品作为语言艺术,其物质材料就是语言文字;戏剧作品作为视听综合艺术,其物质材料是视觉和听觉共同参与的图像、声音、语言,包含美术作品、音乐作品和文学作品的基本材料。

同一事件,用不同质料呈现,便成为不同的艺术作品。耶稣和十二门徒的故事,用画面诉诸人的视觉,便成为《最后的晚餐》一类的美术作品;用音符叩响人的心灵,便成为神曲、赞美诗一类的乐曲;用语音语义作用于人的想象,便成为《圣经》等文学作品;通过视听综合作用于人的视觉、听觉和想象,便成为《耶稣之死》等影视戏剧作品。

形式是艺术作品呈现的能够为接受者感性和理性把握的外观,既包括由感官感知的图像、声音、语言等,也包括由理性思考所得的结构、形象等,形式包含了"象"。形式是艺术作品的重要元素,是艺术作品存在的标志。形式层是艺术作品构成的外观显现的层面。美术作品的形式大多由线条、颜色、结构、形象等几个要素组成,当这些形式要素发生变化的时候,作品的审美效果就会发生变化。中国画构图讲究虚实相生、计白当黑,既有实相,又保留虚空。南宋四家之二——马远、夏圭,绰号"马一角""夏半边",马远的画往往只画一角,夏圭的画往往只画半边,其余全是空白。这种人为的空白使画面更加空灵,开启了更广阔的想象空间。即使是《清明上河图》《千里江山图》这样的全景画,布局也是错落有致,虚实结合,境界广阔。而西方油画的传统则是满纸涂上颜色,不留任何空

白,画面以实相为主,少有虚境,如《西阿岛的屠杀》《红色和谐》等,更突出视觉的强烈震撼,不强调想象空间。中国古代特有的水墨画仅用墨色和纸的本色表现大千世界的气韵,同西方油画的大面积颜料涂抹截然不同。形式的差异产生审美效果的区别。又如中国古代诗歌篇幅短小、格律谨严,不能表现复杂的内容,故以抒情诗为主,叙事诗不发达;西方诗歌篇幅较长,格律宽松,能够承载广阔的生活,故以叙事诗见长,《荷马史诗》《神曲》等皆数十万言,内容宏阔。形式是艺术的本体,克莱夫·贝尔就认为艺术是能够"激起我们审美感情""审美地感人的""有意味的形式"。塞尚也拒斥美术作品的文学性和叙事性,回归美术形式本身。对于质料与形式的关系,维戈斯基在《艺术心理学》中进行了论述:"如果我们单说作为某一小说的基础的事件本身——这就是这一小说的材料。如果我们谈到这一材料的各部分的某种顺序、某种安排呈现给读者,即如何叙述这一事件——这就是这一作品的形式。"①

意蕴即"意",乃指艺术作品蕴含的思想情感,包含了由内容和形式共同引发的审美情思以及作品的历史和社会意义。内容可通过形式领会,形式可通过审美经验感知,意蕴必须由建基于感性的理性思考所获得。意蕴层是艺术作品的最深层面,包含历史内容、哲学思考、审美意味等多个方面。大卫的《马拉之死》写实地展现了法国资产阶级革命领袖马拉在浴室中被刺杀的历史事件,德拉克洛瓦的《自由引导人民》浪漫地表现了法国资产阶级武装革命的历史场景,毕加索的《格尔尼卡》象征地暗示了德国法西斯对西班牙小镇居民的屠杀场面。艺术的意蕴往往具有广阔的理解空间,具有复义性和包容性。《蒙娜·丽莎》的微笑阐释了四百年,依然没有穷尽神秘;一个读者便创造了一个"哈姆雷特"。艺术因质料、形式的表意间接性,成为世界图示化的展现。它们通过作用于接受者感觉和想象,获得未定的审美效果,意蕴的空间也因此大大扩展。

艺术作品由质料、形式、意蕴三个层面构成,这是"物—象—意"理论的具体化体现,是中西古今的艺术作品构成论中较为完善、接受较广、影响较大的一种。

对于西方艺术理论和受西方影响较大的中国当代艺术理论来说,艺术形式层面的核心是艺术形象,而艺术形象的理想形态就是典型。对于中国古代艺术理论来说,艺术意蕴层面的最高显现就是意境。

① 王先霈、王又平:《文学理论批评术语汇释》,高等教育出版社2006年版,第222页。

第二节　艺术形象

一、艺术形象的涵义

别林斯基说:"艺术是用形象来思维。"[①]"诗的本质就在于给不具形的思想以生动的、感性的、美丽的形象。"[②]由此可见,艺术形象是艺术形式层面的核心。何谓"形象"?《周易·系辞上》说:"在天成象,在地成形。""形"是视觉中的物质外在,"象"是知觉中对形的抽象概括,"形象"即是对物质外在的概括和理解。形象既包含了视觉的感受,又存在着理性的认知,是感性和理性合一的产物。形象的涵义不断扩展,把其应用于艺术领域,就成为艺术形象。艺术形象是创作者根据其对世界的理解所创造的能够引起接受者感性冲动和理性思考的感性形式。

首先,艺术形象是世界的产物。创作者把其对世界的体验和理解凝聚在艺术形象中,接受者通过对艺术形象的感知和思考获得自己对世界的理解。其次,形象的本意即是感性与理性的结合,所以,艺术形象必然蕴含了感性冲动和理性思索。无论是视觉形象、听觉形象、文学形象,还是视听综合形象,都是首先作用于接受者的视觉听觉,文学形象则是通过抽象的语言文字在接受者的想象中呈现出感性的场景。接受者在这些感性体验中升华出对世界的理性认知。最后,艺术形象是一种感性的形式。艺术形象可以是视觉形式、听觉形式和视听综合形式,文学形象是想象中的感性形式。由艺术形象的涵义,可以引申出艺术形象不可缺失的三方面内容。

二、艺术形象的内容

(一)现象与本体的融合

现象和本体是矛盾体外部和内部的两个元素,现象并非本体,现象和本体在一定程度上是对立的,但现象却是本体的一种显现,二者存在着天

[①] 别林斯基:《别林斯基文学论文选》,上海译文出版社 2000 年版,第 390 页。
[②] 同上书,第 11 页。

然的统一性,优秀的艺术形象能在生活现象的描绘中揭示生活的本质,使现象与本体合一。

16世纪西班牙塞万提斯的《堂·吉诃德》就塑造了这样一个典型。堂·吉诃德是一个博学精思的破落贵族,执迷于骑士文学,对世界的认识发生了扭曲,根据骑士精神,骑上一匹瘦弱的老马,领着农民桑丘·潘沙去行侠仗义。一路经历了一系列祸端和笑话,最终被朋友假扮的骑士击败,不久病死,临终前彻底醒悟,告诫世人不可阅读和执迷于骑士文学。堂·吉诃德本是博学精思的学者,一旦涉及骑士,立即疯魔癫狂,由文艺复兴时期的思想家重回中世纪骑士生涯,现象荒诞无稽,然而荒诞的现象背后隐藏着真实的本质,堂·吉诃德是一个理想与时代错位的悲剧英雄的典型形象。堂·吉诃德的行为、现象是滑稽荒诞的,本质上却是崇高的,蕴含着对现实与理想相悖时人何为的思考,是如堂·吉诃德般根据理想同现实世界抗争,还是如桑丘·潘沙般浑浑噩噩。堂·吉诃德怀有思想,勇于实践,尽管其努力的方向发生了严重错误,但其思想的光辉照耀激励着一切理想者、奋斗者和改革者。透过荒诞看精神实质,凸显了现象与本体的融合。

(二)主观与客观的融合

艺术形象的主观与客观的融合,是人物与世界双向建构的过程,客观世界造就了人物的思想和行为,人物又通过主观行为改变了客观世界,人物与世界、主观与客观相生相合,在双向建构的过程中展现出艺术形象。

黑泽明导演的电影《罗生门》就是这样的极端例子。《罗生门》围绕着武士被杀这个事件展开故事,强盗、武士灵魂、武士妻和樵夫这四个人物对同一事件从各自利益和立场出发,建构了四个迥异的世界。他们叙述、说谎的根源在于维护自身的利益,美化自己:强盗为了显示自己为人的霸气和武艺的高强,武士为了捍卫自身的地位和荣誉,武士妻为了表现自己的无辜和无助,樵夫为了掩盖自己的偷窃行为。他们的动机和行为并非简单如流浪汉感慨的那样"自以为老实"和"追求心里舒坦",而是源于世界对不同阶层人的不同要求和束缚。对四种不同的利益的捍卫是外部世界促成的,反过来又改造着这个世界。《罗生门》的艺术形象创造不在于刻画人物本身,而是通过人物形象传达对真相、对世界、对人生的思索,通过现象形式层启发接受者主动开启自己理解的意蕴层。

(三)形式与内容的融合

形式与内容是艺术形象存在的两个必要因素,形式在外,内容在内,

二者融合造就了艺术形象。罗中立的《父亲》就是内容与形式的完美融合。这部作品获得1980年第二届全国青年美展金奖,其魅力来自于对接受者内心的震撼及其引发的深沉思考。《父亲》呈现的是手捧大碗的西部老农民的形象。画面上的父亲,古铜色的脸上布满皱纹,嘴唇开裂,粗糙的双手捧着残破的大碗,碗里是每天必喝的浑浊的水,背景是一片丰收的金黄色。作品的题目是"父亲",这或许是我们共同的父亲,是西部农民的代表,也是中国农民生活与精神的象征。

这种震撼与思考固然来自于画面的内容,同时也来自于画面呈现的方式。首先,该画面积庞大(216cm×152cm),给人造成极强烈的视觉冲击和震撼效果。罗中立自己说:"站在'父亲'巨大的头像面前,就会产生强烈的视觉上的效果,这是我尽量地把画幅加大的原因,如果这幅画缩小一半,效果就完全不一样了,所以'大',也是我的语言之一。"其次是该画独特的表现方式。该画运用了1970年代广为流行的照相写实主义绘画方法,追求细节如同照片一样真实,将世界清晰客观地呈现出来。无论是衣帽服饰、肌肤纹理,还是神态肤色,都让人觉得一个真实的老农民就在面前。然而与照片不同的是,油画又进行了艺术加工,突出了人物的神情与风貌,令人感觉更加真实。所以说,该画大而真的呈现方式,更加有力地促进了对内容的表现。"感受到牛羊般的慈善目光的逼视,听到他沉重的喘息,青筋的暴跳,血液的奔流,嗅出他特有的烟叶味和汗腥味,感到他皮肤的抖动,看到从细小的毛孔里渗出汗珠,以及干裂焦灼的嘴唇,仅剩下的一颗牙齿。可以想见那张嘴一辈子究竟吃了些啥东西,是多少黄连,还是多少白米……"罗中立如此谈起自己的这幅作品。"父亲"的艺术形象就在形式与内容的完美融合中呈现了出来。

三、典型

众多的艺术作品中呈现的艺术形象不可计量,然而其中深入人心、流芳百世的艺术形象并不多见。优秀的艺术形象大多具有共同的特征,即很好地处理了艺术形象中普遍性与特殊性的问题,而这样的艺术形象就是典型。典型是艺术形象的理想形态。

(一)典型论观念史

典型论主要来自于西方艺术理论传统,其发展有三个阶段:

从古希腊至17世纪,是典型观念发展的类型化时期,这个时期的艺

术理论强调典型的普遍性和类型性,追求从现象入手,集中现象的共同特征,抽象出一个普遍的本质。通过现象呈现本质,通过特殊反映普遍,通过个体表现类型,是这时期典型论的基本要求。亚里士多德的理论是典型论的源头,《诗学》确定了典型的基本框架。亚里士多德认为:"诗人的职责在于描述可能发生的事,即按照可然律或必然律可能发生的事","画家所画的人物应比原来的人更美"。[①] 诗人的职责在于通过诗歌透过现象呈现事物的本质和规律,画家应该创造出既有特殊性又包含普遍性的形象,这样的形象就是后来的典型。古罗马的贺拉斯继承了亚里士多德的典型观,17世纪法国的布法罗传承了这个典型观传统,同样强调诗歌要表现人物的主要性格和类型人物的性格共性。

18世纪个性化的典型观占主导地位。启蒙运动的突飞猛进使民主、自由、平等的观点深入人心,这时的典型论也随之由重共性、重普遍性转化为重个性、重特殊。典型人物不再是本质、理念的对象化,而是活生生的个体,既包含了类型人物的共同特征,又具有明确的个体化性情。而且这个时期的典型观念不再如古希腊钟情于英雄、新古典主义钟情于贵族,而是面向了大众,在日常生活中发现和选取典型人物。这种典型的个性化倾向在狄德罗、莱辛和歌德的文论中比较突出。

19世纪后半期,马克思主义典型观成熟,提出了"典型环境中的典型人物"的观念。恩格斯在《致玛·哈克奈斯》的信中对哈克奈斯的小说《城市姑娘》进行了这样的评论:"据我看来,现实主义的意思是除细节的真实外,还要真实地再现典型环境中的典型人物。"[②]

典型环境是"环绕着人物并促使人物行动的环境",是人物存在的时代和社会历史环境,典型人物则是生活在这样的环境中受环境的促使而做出自己的行动的人物,典型环境和典型人物互相影响,互相创造,构成了马克思主义典型观念。马克思主义的典型观继承了欧洲两千年典型观重本质、重共性的内涵,同时吸收了18世纪的个性化典型观念,创造性地提出了典型人物和典型环境的辩证关系,提出了"真实地再现典型环境中的典型人物"的创作要求,这也是典型观念发展史的最高阶段。马克思主义典型观对中国20世纪的典型观产生了决定性影响。

① 亚里士多德:《诗学》,人民文学出版社1962年版,第28—101页。
② 马克思、恩格斯:《马克思恩格斯选集》第4卷,人民出版社1995年版,第683页。

(二)典型的本质

根据典型的观念史,典型的基本内涵——本体、现象,普遍、特殊,共性、个性,人物、环境等都是成对出现的,在对立中又保持着统一的关系。马克思主义典型观集典型论之大成,完整地表述了典型的本质:典型即是普遍性与特殊性的对立统一。

对于典型形象来说,普遍性体现为人物具有的系列人物共同的特征,即共性,特殊性体现为人物具有的独特的个性,而个性与共性的关系问题正是18、19世纪典型论的重要维度。典型形象在鲜明的个性中蕴含着此类人物的共性,而共性的呈现又不至于压制人物的个性。特殊性与普遍性对立统一的形象才是典型形象,鲁迅笔下的阿Q就是这样的典型形象。"精神胜利法"是阿Q最突出的个性特征,然而这一个性却是鲁迅认为的中国人共有的民族劣根性。鲁迅认为中国普遍存在着欺软怕硬、消极抵抗、心理战胜、自我安慰的国民性,这种国民性来源于先秦的哲学思想,尤其是讲求安时处顺、追求心灵自由的道家思想,后又经物我两空的佛教思想强化,成为根深蒂固的民族特性,而这种特性正是中国近代衰落的思想根源。阿Q突出的个性却是中国人突出的共性,阿Q个人的劣根性是中国国民共同的劣根性。普遍性与个别性的对立统一关系在阿Q这个典型形象中鲜明地呈现出来。

(三)典型的实现

典型是人物与世界关系的一种显现,是人对这种关系的理解。典型的产生源于作者的思想意识,是意识形态建构的过程,而典型的实现则依赖于读者意识的参与并认同,故典型既是认识论,又属创作论和接受论的范畴。作者通过思想意识创造了艺术典型,通过艺术典型建构了一种意识形态,读者以自己的思想意识为前理解,对其予以认同,这是典型产生的机制。所以,典型实现的思想基础即是意识形态的构建与认同。

典型是由作者创造的,故典型的实现还依赖于作者的创作方法,这种创作方法即是杂取合成。鲁迅的小说以创作了一系列典型人物著称,其创作典型人物的方法就是"杂取种种人,合成一个"。"所写的事迹,大抵有一点见过或听到过的缘由,但决不会用这事实,只是采取一端,加以改造,或生发开去,到足以几乎完全发表我的意思为止。人物的模特儿也一样,没有专用过一个人,往往嘴在浙江,脸在北京,衣服在山西,是一个拼

凑起来的角色。"①高尔基也认为:"典型——这是小业主、僧侣、警察等等某一类人所固有的许多个别特征的综合。"(《就全苏工会中央理事会工人编辑委员会提出的问题同突击队员作家的谈话》)"假如一个作家能从二十个到五十个,以至从几百个小店铺老板、官吏、工人中每个人的身上,把他们最有代表性的阶级特点、习惯、嗜好、姿势、信仰和谈吐等等抽取出来,再把它们综合在一个小店铺老板、官吏、工人的身上,那么这个作家就用这种手法创造出了'典型'。"(《谈谈我怎样学习写作》)②杂取诸多人物的特征,根据对生活的理解,合成一个新的人物,这个人物既有只属于他的个性,又饱含这一类人物的共同特征;既反映了生活中的现象,又揭示了生活的本质;既是典型的形象,又呈现了典型的环境。这便是创作典型的基本方法。

第三节 艺术意境

意境,是中国古典美学传统中的一个重要范畴,一般指艺术形象或情境中呈现出的情景交融、虚实统一,能够蕴含和昭示深刻的人生哲理及宇宙意识的至高境界,它是主体情感与客观物象的有机统一。

一、意境的观念史

意境是中国古代美学的重要范畴,其内涵具有广阔的包容性,外延随之也具有很强的延展性。

意境是由王昌龄在《诗格》中首次提出的。他把境分为"物境""情境""意境"三类,首次将"意"和"境"合用。"物境"是诗歌展现的自然山水的境界,特征在于心物一体之境与自然物之境在形象上接近;"情境"是诗歌展现的人世生活的境界,特征在于表现出作者即时的情感;"意境"侧重于内心意识的境界,产生于意念的自由流动和对人与世界的关系的思考,特征在于"真"的显现,显现了万物在道中的自成性,是万物本真显现与人的意识的一种契合。后世人大多肯定意与境的浑融。司空图

① 鲁迅:《鲁迅杂文全集》,河南人民出版社1994年版,第870、482页。
② 转引自王先霈、王又平:《文学理论批评术语汇释》,高等教育出版社2006年版,第30页。

要求"思与境偕",苏轼赞赏"境与意会",王世贞提倡"神与境会",王国维把"意与境浑"看成是文学的最高境界。

"意境"的内涵和外延始终在扩大。在王昌龄那里"三境"就很难截然区分,其在《十七势》中初步提出"物境"与"意境"结合。释皎然在《诗式》中将"情境"与"意境"融为一体。司空图在《与王驾评诗书》中提出:"思与境偕,乃诗家之所尚者。""三境"共同的实现方式在于"思与境谐"。宋朝开始,从情景关系探讨意境逐渐演变为意境论的主流,并且由诗境向其他艺术类型拓展。到清初的王夫之那里,"情景交融"已经成为意境的重要特征,在情景交融中显现本真,"三境"统称为"意境"。清末王国维的"境界说"的基础是人生境界,意境是人生境界在艺术领域的显现,包含了"写情""写景""述事"三个维度,其共同的特征是"真"。宗白华把意境看作是人的性灵与道通万物、大化流行、生生不息的自然规律的契合,包含"直观感相的摹写""活跃生命的传达"和"最高灵境的启示"三个由浅入深的层面,而这三个层面正是"物境""情境""意境"的现代转换,"三境"在宗白华这里都是意境的有机成分。"三境"走向合一,并都以"真"为特征,这便是意境观念的发展历程。

根据对意境观念史的梳理,我们可以得出意境包含了以下两个维度的含义:"意与境会"是意境的存在基础,"三境合一"是意境观念的发展历程。

二、意境的本体

"三境说"的理论前提是境。佛经翻译者把梵文的"Visaya"——"自家势力所及之净土"——翻译为境界,这样就把表示疆域范围的境界转变成表示人的感受能力和精神的一种虚空缥缈的空明状态。佛经也把"我得之果报界域"称为境界,这个意义的境界指修行达到的高度。可见,在佛教思想的影响下,原有的境的内涵更为丰富,同时境界正式转变为存在论哲学范畴。境或境界在唐代则发展成为重要的诗学范畴。

"心之所发便是意,意之所在便是物。"[①]"意"是"心"与"物"互动的产物,"意"存在于"心"与"物"的关系之中。"心"居内,"物"在外,二者通过"意"发生联系,并都通过"意"显现。"意"显现了个体与外物的关

① 王阳明:《传习录》,中州古籍出版社2004年版,第13页。

系,即人与自然的关系。自然本身没有意义,是人通过"心""意"赋予世界意义。自然提供了生存境域的多种可能性,当人选择了一种可能性时,就处在这种可能性敞开的境域中,这种境域就是自然与人的"合",便是"意与境会"。在"意与境会"中,自然是人的自然,世界是"意"中的世界。"意与境会"就是个体的意识与外物的自然存在一致,个体与外物和谐共生。"意与境会"敞开了存在的终极境域,构筑了艺术意境实现的基础。

"真"是道家和汉传佛教的重要范畴。佛教对于"意境说"的影响主要在于内心意识的境界,把关注点由传统道家的人与外物的相合转向心境的空无,把人与物的和谐共生关系转向漠视外物的存在而只求内心意识的真和空。道家与汉传佛教互补互融形成了作为"真"的意境之本质。意境的本质特征——"得真"即是指显现了世界的本质和人的自然自由的存在状态,既是"道"的"真",又是人的"真",乃二者的交融。有意境的艺术作品的共同特征在于呈现出自然和人的本真的存在状态。王昌龄之后对意境的理解,基本上是围绕着"真"来展开。托名司空图的《二十四诗品》的诗学思想源于道家,其世界本源"道"乃"真"之本体,也是美之本体。二十四种诗美都是自然之道在不同境域中的不同显现。显现道就是显现真,显现真就是显现美,真美合一,故《二十四诗品》用"真"字极多。诗学中"贵真"的传统在明代以后更是发扬光大。王国维提出"境界"的内涵在于:"能写真景物、真感情者,谓之有境界,否则谓之无境界。"①"真"是其"境界说"的核心。宗白华则认为:"以宇宙人生的具体为对象,赏玩它的色相、秩序、节奏、和谐,借以窥见自我的最深心灵的反映;化实景为虚境,创形象以为象征,是人类最高的心灵具体化、肉身化,这就是:艺术境界。艺术境界主于美。所以一切美的光来自心灵的源泉。"②他把艺术意境看作是本真心灵的显现,意境是心灵映射与自然融为一体,即"意与境会"的"灵境"。以上诸种意境观的共同点在于从"真显现"的角度理解意境。"真显现"是意境的本体。

意境是在"意与境会"中显现"真",也就是说,意境是在个体与外物和谐共在关系中显现出人生存的自由与世界的本然。

① 周锡山:《人间词话汇编汇校汇评》,北岳文艺出版社2004年版,第26页。
② 宗白华:《艺境》,北京大学出版社1999年版,第140页。

三、意境的特征

(一)情景交融

情景交融是意境的表现特征。景和情是"三境"中的两境,从意境诞生以来,景和情就一直和意境交织在一起,逐渐与意境融合,在明清的意境论中,情景交融已成为意境的表现特征。清初王夫之集情景之大成。"情景名为二,而实不可离。神于诗者,妙合无垠。"① 王夫之的意境观认为,情和景作为诗歌的两元素不可分离,情中必有景,景中必含情。

"花褪残红青杏小。燕子飞时,绿水人家绕。枝上柳绵吹又少,天涯何处无芳草!墙里秋千墙外道。墙外行人,墙里佳人笑。笑渐不闻声渐悄,多情却被无情恼。"苏轼的《蝶恋花·花褪残红青杏小》就是这样:意境作为深层意蕴与情景作为表层意蕴构成双重主题,读者能够根据各自的体验和感悟获得不同的审美感受。上片描写了暮春时节明丽的自然景色,显现了人面对自然美景的喜爱之情和轻松虚静的心态。下片则是景、情、思浑融,在景物中表现情,在情感中思考真。此词的表层意蕴在于表现了多情的人面对无情的自然美景的遗憾,深层意蕴却展现了人与世界的冲突,展现了人与人的冲突,开启对人存在状态的思索。多情的人存在于无情的世界中,这就是人本真的存在境域。体悟到这一点,诗歌的意境显现。诗歌的景物描写是情感生发的媒介,情绪感喟又构成了思想升华的契机,由物境引发情境,由情境上升为意境。

(二)虚实相生

意境的结构由实境和虚境相互生发构成,所以虚实相生是意境的结构特征。实境是反映事物外在现实的具有实体性质的景、情、境,又称为"真境"。虚境是实境蕴含和引发的思想境界,又称为"神境"。虚境是筑基于实境的神思的产物,是对于实境的思想升华。虚实相生,即是通过对景、情、境的认知获得感悟,并通过这种感悟更加深入地理解景、情、境的本质,在这个过程中,人获得了审美体验和对世界之本然、本真的理解。

清代画家笪重光《画筌》说得好:"空本难图,实景清而空景现;神无可绘,真境逼而神境生。"虚境不能直接呈现,但只要实境逼真接近景、情、境的本来面貌,虚境就能够在神思的作用下自然呈现。

① 戴鸿森:《姜斋诗话笺注》,人民文学出版社1981年版,第72页。

"千山鸟飞绝,万径人踪灭。孤舟蓑笠翁,独钓寒江雪。"在柳宗元的《江雪》中"千山""万境"都是虚指,开启了空旷的境界,鸟和人本是实,却"飞绝""踪灭",由实转虚,更显出茫茫一片虚空之境。在虚空的境界中却存在着实实在在的蓑笠翁,在寒江之上、大雪之中垂钓,而他又"孤"又"独",以唯一一个实体存在于诗歌敞开的境界之中。由蓑笠翁这个实体引发出空寂,由空寂境界中的实体更显现出存在境域的孤独。虚实相生,互相引发,建构了诗歌的结构。

　　很多画家用绘画呈现了《江雪》的意境,南宋马远的《寒江独钓图》就是其中杰出的一幅。画面只有一只渔船、一个渔翁、一根钓竿、几缕水波,余外空无一物。《寒江独钓图》呈现了《江雪》的实境,而《江雪》的虚境则完全用虚空、空白本身来显现,好像天地间只有渔翁垂钓,别无他物,甚至天地都是不存在的,虚境更彻底地空虚,"实者逼肖"中,"虚者"果然"自出","独钓"的境域扑面而来。马远的《寒江独钓图》完美地显现了《江雪》的意境及其虚实相生的结构特征。而明朝袁尚统的《寒江独钓图》则画出了远处的连山、中间的江面、近处的江树,尤其是画面上方正中的峭壁,将开放的虚境锁闭,意境狭促了很多。

(三)气韵生动

　　气韵生动出于南朝谢赫的《古画品录》,谢赫提出绘画有"六法",其中第一法就是气韵生动。气韵生动是"气""韵""生动"三个词的组合。"气"是人感于自然而产生的生命力,曹丕曰:"文以气为主,气之清浊有体,不可力强而致"(《典论论文》),"气"也是作品的生命活力。"韵"是"句中有余味,篇中有余意"(姜夔《白石道人诗说》),"含不尽之意,见于言外"(欧阳修《六一诗话》),是作品含蓄蕴藉的审美回味。"生动"是生发和运动,即作品显耀着鲜活的生命力、韵味悠远的状态。

　　无论是齐白石的《虾趣》,还是徐悲鸿的《奔马》,给接受者最大的感受莫过于气韵生动。齐白石的虾并非池中虾的自然状态,徐悲鸿的马也不是对马奔跑的写实描绘,都是画家想象性加工的产物。然而我们不觉得虾和马虚假,反而觉得它们更生动地显现了虾聚集争食的生趣和马奔袭而来的气魄。画家在画面中融入了对自然之物本真存在的感受,将其赋予自然物,甚至使自然物在人的意识中更像自然物。我们在画面中直接感受到的是生命活力,而不拘于是不是像物体本身。这就是齐白石说的"妙在似与不似之间"。而"似与不似之间"的艺术张力场正是神韵产生的场所。无论是"红杏枝头春意闹"还是"云破月来花弄影",营造了意

境的作品呈现给人的正是充沛的生命活力、浩然的生命之气和三日不绝的审美韵味。气韵生动是有意境的作品带给人的共同的感受特征。

课外阅读书目：

1. 亚里士多德:《诗学》,人民文学出版社1962年版。
2. 马克思、恩格斯:《马克思、恩格斯论文学与艺术》,人民文学出版社1982年版。
3. 庄周:《庄子》,孙通海译注,中华书局2007年版。
4. 王国维:《人间词话》,上海古籍出版社1998年版。
5. 宗白华:《艺境》,北京大学出版社1987年版。

本章复习重点：

1. 基本概念

 艺术作品的构成　艺术形象　典型　意境

2. 思考题

(1)怎样理解艺术作品的构成。

(2)论述艺术形象的涵义和内容。

(3)结合具体作品和理论,谈谈怎样塑造典型形象。

(4)谈谈你对意境的理解。

第七章　艺术形态

艺术形态研究是艺术学的一个重要方面,主要以艺术分类研究为主,辅之以艺术风格研究。这里,我们主要讨论艺术分类问题。在历史上曾有过各种不同的艺术分类方式,影响最大的主要有以感知、媒介、时空形态、题材等为标准的几种分类方式。艺术分类的原则是多种多样的,受艺术家、艺术理论家、美学家自身对于世界的理性把握所左右。他们总以自己的认知标准为基础来划分艺术,从而佐证自己的艺术思想体系,这就造成了艺术分类的不确定性。

2011年2月,国务院学位委员会审议批准了经过调整的《学位授予和人才培养学科目录(2011)》,艺术学脱离了文学学科门类,成为学科目录中第13个独立的学科门类。出于对艺术学分类现实情况的考虑,我们按照《学科目录》中艺术学门类里下设的一级学科中的具体门类进行分类阐释,即艺术学理论、美术学、设计学、音乐与舞蹈学、戏剧与影视学。由于艺术学理论不涉及到具体的艺术形态,这章不做讨论。

第一节　美术学

美术学是艺术学学科下的传统门类,广义上的美术指的是一切"美的艺术",是与"实用的艺术"相对应的概念;狭义上的美术主要指的是造型艺术。在中国语境中,美术主要是在狭义上使用的,对应的是绘画、雕塑、书法、摄影、装置等几个主要的种类。

一、绘画

绘画是美术中最主要的艺术形式,甚至经常被视为美术的代称。绘

画是依赖一定的物质媒介通过线条、色彩、形体等艺术语言在二维空间中进行创作的艺术,艺术家通过其塑造的艺术形象来反映生活、表达情感或审美理想。绘画种类繁多,并有不同的分类方法。按照文化地域特征,可以分为东方绘画和西方绘画两大体系;按照使用的工具材料和技法的不同,可以分为中国画、油画、版画、水彩画、水粉画、素描等;按照题材内容,可以分为人物画、风景画、风俗画、静物画、历史画、军事画、宗教画、动物画等;按照作品画面形式的不同,可以分为岩画、壁画、单幅画、组画、连环画、架上画等。上述分类只是绘画分类的一些常见方法,是一种相对的划分,许多画种还可以继续细分,有些绘画作品也可以同时属于几个不同的种类。

由于东西方的地域文化不同,在世界范围内出现了两种不同的绘画体系,即以中国画为代表的东方绘画和以油画为代表的西方绘画,它们各有自己的基本特征和历史传统,并由此孕生了各自不同的表现形式和艺术特质。宗白华先生在《论中西画法的渊源与基础》这篇文章中就曾指出,中国画所表现的境界特征根基于中国的基本哲学,即《易经》的宇宙观,而西方绘画渊源基础在于希腊的雕刻与建筑,目睹的实相融于和谐整齐的形式是其理想。[①]鉴于中西方文化传统的不同,东西方绘画除了材料和工具的不同外,更大的不同为审美观念和创作方式上的差异。一般而言,西方传统绘画比较重形似、重再现、重理性,而中国画则比较重神似、重表现、重气韵。这种艺术追求体现在创作方法上,就有了中西方绘画在写实与写意、焦点透视与散点透视、以面塑形与以线界形等方面的差别。当然需要注意的是,上述区分只是就一般情况而言,并非一概而论,中西方绘画都处在不断发展之中,到了近现代时期,上述差异都出现了不同程度的变化,甚至在某些方面出现了互相融合和借鉴的情况。

绘画的接受和欣赏要依赖视觉感官,这是由于绘画的线条、色彩、构图等构成了二维空间中独特的艺术语言,线条、色彩、构图的不同处理方式丰富了绘画视觉语言的内涵。在绘画语言中,线条是人们认识和反映自然形态的最概括、最简明的形式。在人类长期的绘画实践中,不同的线条逐渐积淀了丰富的观念和情感内容。一般而言,水平线给人平静、安稳的感觉,垂直线给人升腾、肃穆的感觉,斜线则使人感觉到不稳定,曲线又会让人产生一种流动、柔和、优美的感觉,如英国18世纪风俗画的奠基

① 宗白华:《艺境》,北京大学出版社1999年1月第3版,第110—111页。

者、美学家威廉·荷加斯在其代表作《美的分析》中说"蛇形线是最美的线条"。西方绘画史上曾出现过许多线描大师,如荷尔拜因、安格尔、马蒂斯等。中国历代画家也非常重视线条的运用,从古代单线的壁画到吴带当风、曹衣出水,以及各种皴法的研究,都说明了线条在中国画中的重要地位。在绘画语言中,除了线条之外,色彩也非常重要。不同的色彩能够引起人们不同的生理和心理反应,例如冷暖、轻重、软硬、远近、明快与阴森、兴奋与沉静,等等。西方古典主义绘画强调色彩的摹拟状物功能,现代主义绘画则认为色彩本身就具有意义,强调色彩自身表达情感的功能;中国画在色彩运用上强调"随类赋彩""以色貌色",水墨画兴起后,墨色的变化成为中国画色彩变化的主要追求,即所谓"运墨而五色具"。在绘画语言中,构图也不可小视,为了在二维平面上处理好其要表现的对象的关系,艺术家往往会通过构图形成艺术整体以传达作品的思想。变化统一的法则是构图要遵循的基本原理,自此基础上产生的对比、均衡、节奏韵律、同一、秩序等是构图的基本规律。

概而言之,绘画具有以下三个特征:第一,形式的变幻。绘画是对客观世界的物化反映,需经过思维的加工、组织、整合而成。其表现并不一定忠于原物,而可有适当的夸大、缩小和变形,而且同一种形象可以用不同笔法、画法塑造成各种各样的艺术形象,形式上是变幻多姿的。第二,瞬间的凝固。世界永动,而绘画记录其中的一个凝固瞬间,尽管作品中可以有动的意味,但二维的物化形式决定了客观上它只能是凝固和静止的。但这一瞬间并非只是瞬间状态的平直反映,它可以承载众多的意义,这也是绘画作为艺术所独具的魅力。第三,丰富的意味。绘画不是简单的记录,它所表现的也绝非只是一个空间,它让我们在丰富的联想中使艺术再创造成为了可能。

二、雕塑

雕塑是美术的另一个重要种类,与二维的绘画不同,雕塑是艺术家在三维空间中借助物质材料塑造出的可视可触的立体艺术形象,通过这些艺术形象来反映社会生活和时代精神,表达艺术家的审美情感和审美理想。雕塑不仅可以诉诸视觉,而且还可以触摸,它们的立体形式提升了形象的真实感和艺术魅力。

雕塑的种类繁多,划分方法多样。从整个艺术形态来讲,无论是东方

还是西方,雕塑基本上都有古典雕塑和现代雕塑之分。前者讲求真实地还原生活,即使是神话主题的作品也可以找到现实的影子;后者则追求现代观念的植入,派别林立,形式丰富。从制作工艺来分,雕塑可以分为雕和塑两大类。"雕"是指在硬质材料上进行加工创造,主要有石雕、木雕、铜雕、玉雕等;"塑"是用软性材料按照艺术构思的形象或观念堆积捏塑,主要有泥塑、陶塑、蜡塑等。从体裁来看,雕塑可以分为纪念性雕塑、装饰性雕塑、宗教雕塑等。从放置的环境来分,雕塑可分为城市雕塑、园林雕塑、室内雕塑、室外雕塑、架上雕塑、案头雕塑等。从展示方式来分,雕塑一般可分为圆雕、浮雕和透雕三类。另外,就人体雕塑来说,还可以分为头像、胸像、半身像、全身像、群像等。

在雕塑的所有表现对象中,人体是最为主要的一种表现对象,通过人体的动作、肌肉的起伏、姿态的韵律等来展现人的内在精神气质,同时赋予作品某种象征性意义,激起人们的审美想象。法国雕塑家马约尔的作品《地中海》就塑造了一个丰满的女人体形象,安详的姿势给人一种宁静祥和之感,整个雕塑形象地象征和歌颂了美丽富饶的地中海及其滋养孕育的古希腊文化。

欣赏雕塑作品不仅需要视觉,还依赖于触觉去感知,唤起观赏者更多的艺术想象,产生独特的审美效果。此外,由于雕塑作品的立体性,观赏者又可以从不同角度去欣赏,甚至结合周围的环境来一并欣赏,使雕塑作品更富有魅力。

概而言之,雕塑艺术具有如下特征:第一,物质与技艺的统一。雕塑艺术是一种三维效果的实体艺术,具有真实可感的物化形态,它必须通过高超的技艺手段在物质材料上完成艺术创造。第二,造型与观念的融合。雕塑真实地表现着物质世界,但来自于物质世界的影像作用于艺术家的思维时,美的创造者必须在审美创造时赋予艺术品深厚的情感。只有这样,物化的形态才可能有着自己的艺术品质。第三,雕塑艺术必须具备时代的特征和美的个性,这一直观的实体才可能具有艺术品的价值,它的典型性和深远意义方可在审美再创造时直达审美主体。

三、书法

从字面上看,书法就是书写的规律和法则,是一种书写文字的技巧,但是能够称为艺术的只有中国的书法。中国书法有着悠久的历史和传

统，书法家众多，书法理论著作也非常丰富。中国书法可以分为毛笔书法和硬笔书法，前者艺术性更强，这里我们讨论的也主要是前者。由于毛笔柔软而富有弹性，书写过程中通过与墨、纸的配合能够呈现出粗细、刚柔、顿挫、干湿、浓淡、枯荣等各种形态，结合笔法与章法的变化，形成中国独有的汉字审美形象。

中国书法与汉字本身的发展变化关系密切。伴随着汉字本身的发展与演变，中国书法出现了篆书、隶书、楷书、行书和草书五种主要的书体。篆书出现得最早，又有大篆、小篆的区分。广义的大篆包括甲骨文、金文、籀文，而小篆特指"秦代小篆"，秦统一天下后在全国推行。小篆字形规整，笔画粗细均匀，线条圆润美观。隶书由篆书简化演变而成，"隶书者，篆之捷也"。隶书横笔首尾方中带圆，转角处多呈方折，笔画讲究波磔，横画呈蚕头燕尾的形状，具有舒展飞动之美。楷书又称真书、正书，是隶书的变体，始于汉末，盛行于魏晋，在唐代达到顶峰。楷书形体方正、笔画工整，较之篆、隶更富于变化，历史上有颜体、欧体、柳体、赵体等诸体楷书盛行。行书介于真、草之间，用笔流畅，离方遁圆，字形飞动，刚柔相济，极富表现力。草书有章草、今草、狂草之分，章草由隶书演变而成，今草由章草去尽波挑演变而成，自魏晋后盛行不衰。到了唐代，今草写得更加放纵，笔势连绵环绕，字形奇变百出，被称为狂草，又名大草。

任何一件书法作品，都是由点画组成的字，然后字连成行，进而积行成篇。由此可见，对于一件书法作品的欣赏分析，总是要与用笔、结体、章法、意境等问题相关。用笔涉及的是笔法的问题，所谓笔法就是在书法创作中用笔的方法，主要包括执笔、运笔、笔力与笔势、笔线等几个方面。唐代虞世南《笔髓论》提出了"指实掌虚"的执笔准则，后来的陆希声又提出了"擫、押、钩、格、抵"的执笔五字法。关于运笔，王羲之《书论》中提出"每书欲十迟五急，十曲五直，十藏五出，十起五伏，方可谓书"，强调了运笔要灵活变化。笔力指书写的力度感，后世常用"入木三分"来形容笔力强劲。笔势则是表现字迹的生机、神韵、风格的基本技法，书法史上关于"笔势"的论述非常丰富，如蔡邕的《九势》、卫恒的《四体书势》、王羲之的《笔势论十二章》等。关于笔线的审美要求，可以用王羲之在《用笔赋》中的八个字来概括，即"藏骨抱筋，含文包质"。"结体"也可称为"结字"，蔡邕在《九势》中提出了书法结体的基本原则，即"凡落笔结字，上皆覆下，下以承上，递相掩映，无使势背"。概括起来说，结体就是要处理好奇正、疏密、违和三个方面的问题，要平中求奇、常中求变，疏密得当，在对

立统一中彰显书法结体之美。章法指整幅书法作品的布局方法,古人常称为"分间布白"或"分行布白"。如果说用笔决定了书法的点画之美,那么章法则决定了书法的全局之美,正如笪重光在《书筏》中所言:"精美出于挥毫,巧妙在于布白"要处理好整幅作品中宾主、虚实、气脉三个方面的问题,要"运实为虚""计白以当黑",从而气脉连贯、笔意连绵。书法的意境主要指的是书法的神采、气韵、笔意、书意等内在的精神境界,将呈现出来的"象"与书法家内在的"情"融为一体,达到物我两忘的境界。

总的来说,书法艺术具有如下基本特征:第一,书法是线条和空间的组合。书法通过线条分割空间,达到和谐悦目的艺术效果。第二,书法中具象和抽象相互交织。宗白华先生认为,中国的书法是节奏化了的自然,表达着深一层的对生命形象的构思,成为反映生命的艺术。线条语言既有现实具象的反映,同时又蕴涵着大量的抽象意义。第三,书法中蕴藏着浓郁的情感,并具有深厚的象征意义。书法创作就是书法家运用特定的表现形式,将自己的思想情感、精神气质显现在作品上的实践过程。

四、摄影

摄影是一门具有现代气息的新兴艺术形式,与绘画同属造型艺术,作品也都是以画面的形式来展现。一般而言,摄影指的是使用相机进行影像记录,摄影所产生的影像图片并非都是艺术作品,只有经过摄影师艺术化地构思并借助相关工具创造出来的、具有一定审美价值的影像作品才可称之为艺术。

作为一种独立的艺术表现形式,创作主体对客观世界的美的发现与提升是摄影艺术创作的关键所在。摄影作为艺术,不是对客观世界的简单再现和复制,它能够透过事物繁华的表象而抓住其本质,以高度浓缩的画面和精巧的构思来反映瞬间的生活景象。在这一过程中,艺术家既要考虑主题,又要处理构图、光线、影调、色彩等的关系,还要经过一系列复杂的技术操作工序将其完美地呈现出来。正如摄影艺术大师布勒松所言:"摄影就是在若干分之一秒内,既认识事件的意义,同时又找到准确表现事件的结构形式。"可见,作为一门艺术形式的摄影,要在摄影作品中传达思想与情感。

摄影艺术的种类也非常丰富,根据不同的划分标准可以分为不同的种类。从摄影内容来看,可以分为人物摄影、风光摄影、新闻摄影、生物摄

影等;从拍摄环境来看,可以分为舞台摄影、航空摄影、水下摄影、气象摄影、夜景摄影等;从行业性质来看,可以分为工业摄影、农业摄影、商业摄影、科技摄影、教育摄影、军事摄影、体育摄影等;从光照条件来看,可以分为自然光摄影和灯光摄影等;从表现手法来看,可以分为纪实摄影和创意摄影等。除此之外还有很多划分方式,在此不一一列举。还有一点需要说明的是,相较于中国的摄影艺术发展状况而言,西方的摄影艺术相对比较成熟,一个重要的表现就是西方摄影艺术已经发展出了许多不同的风格流派,如绘画主义摄影、印象派摄影、写实摄影、自然主义摄影、纯粹派摄影、新即物主义摄影、超现实主义摄影、抽象摄影、堪的派摄影、达达派摄影、主观主义摄影等。

摄影艺术之所以能够称作艺术,是因为其既具有艺术的共性特征,如人文性、形象性、情感性、形式美等,同时又具有自身的独特特征,主要表现在以下三个方面:第一,纪实性。摄影艺术能够通过独特的技术手段逼真地再现镜头前的对象,真实地展现对象的外观与细节,通过艺术家的独特构思和后期处理,产生一种强烈的、亲切真实的美感。第二,瞬间性。摄影必须进行现场取舍,这种现场取舍的瞬间是与生活同步的,是真实生活的片段。在摄影艺术创作中,摄影师往往要在瞬间抓取生活中最动人、最精彩的一刹那,几乎任何一部摄影艺术精品都是对生活中精彩瞬间的表现。第三,科技性。摄影是科技发展的产物,科技的发展使摄影艺术从题材内容到表现方式都得以不断拓展和创新。从宏观视角到微观视角,摄影艺术的主题不断丰富;而从黑白到彩色,从胶片感光到数码影像,摄影艺术表现方式不断创新,这些都与科技的不断进步密切相关。

五、装置

装置艺术是一种直接用现实物品作为表现媒介的西方现代艺术形态,深受当代后现代理论家的关注。一般而言,装置艺术是指在特定的时空环境中,艺术家将日常生活中的现实物品进行艺术性地选择、利用、改造、组合,以一种新的艺术形象来展现某种精神文化意蕴。最早的装置艺术肇始于杜尚,当他把男用小便池签上自己的名字,并命名为《泉》进行展览时,现代艺术史上的一种反传统、反形式,甚至反艺术的新艺术形态便诞生了。

装置艺术大约始于20世纪60年代,也被称为"环境艺术"。作为一

种新的艺术形态,它与"波普艺术""极少主义""观念艺术"等联系密切。在分类上,装置艺术也表现出了对传统艺术分类的挑战。以往的艺术理论家试图用各种方式对艺术进行分类,如有人以主体的感觉器官(视觉器官或听觉器官等)来分类,也有人把艺术分为空间艺术或时间艺术,还有人把艺术分类成再现艺术或非再现艺术,等等。装置艺术家自由任意地运用各门类艺术手段,从而挑战对艺术进行的机械的分类。装置艺术打破了以往的传统艺术分类原则,通过不断地变化艺术表现手段和更新表现媒介,装置艺术在各种传统的艺术分类之间,自由穿越。需要指出的是,无论装置艺术怎样变化,其造型性特征始终存在,故而我们将其归入造型艺术。虽然这样的归类可能违背装置艺术的精神,但是为了阐述的便利,我们只好勉强为之。

理论界对装置艺术众说纷纭,有人概括了装置艺术的九个特征[1]:第一,装置艺术是一个能使观众置身其中的三维空间环境。第二,装置艺术与周围特定展览地点和空间形成艺术整体。第三,就像在一个电影馆里不能同时放映两部电影一样,装置的整体性要求相应独立的空间,在视觉、听觉等方面不受其他作品的影响和干扰。第四,观众介入和参与是装置艺术不可分割的一部分,装置艺术是人们生活经验的延伸。第五,装置艺术创造的环境,是用来包容观众、促使甚至迫使观众在界定的空间内由被动观赏转换成主动感受,这种感受要求观众除了积极思维和肢体介入外,还要使用所有的感官,包括视觉、听觉、触觉、嗅觉,甚至味觉。第六,装置艺术不受艺术门类的限制,它自由地综合使用绘画、雕塑、建筑、音乐、戏剧、诗歌、录音、录像、摄影等任何能够使用的手段,是一种开放的艺术。第七,为了激活观众,有时是为了扰乱观众的习惯性思维,那些刺激感官的因素往往经过夸张、强化或异化。第八,一般说来,装置艺术只能短期展览,不可收藏。第九,装置艺术是可变的艺术。艺术家既可以在展览期间改变其组合方式,也可在异地展览时对其增减或重新组合。

第二节 设计学

如果说美术学门类对应的是狭义的"美的艺术",那么设计学对应的则是狭义的"实用的艺术"。广义上讲,工程、建筑等学科领域都会涉

[1] 徐淦:《什么是装置艺术》,《美术观察》2000 年第 11 期。

设计学,我们这里讨论的主要是艺术学学科门类下的设计学,因此将重点介绍视觉传达设计、环境艺术设计、产品设计、服装与服饰设计、工艺美术以及新媒体艺术等几个主要种类。

一、视觉传达设计

一般而言,视觉传达设计就是指利用视觉符号传达信息、进行沟通的一种艺术设计形式,是一种给人看的设计,即一种"告知"的设计。从本质上来看,视觉传达设计是科学技术与艺术设计的统一,是以满足人类的物质与精神需求为目的的创造性活动。

视觉传达设计兴起于19世纪中期的欧美国家,是图形设计的扩展与延伸。随着科技的不断进步与发展,20世纪以来,数字化媒体的出现使社会环境发生了巨大的变化,网络技术、数码艺术设计、数字电影电视、多媒体视频等相继登上了历史舞台,它们制造了丰富的视觉景象与信息,预示着一个新时代的到来。在这种背景下,视觉传达设计也渐渐地超越了其原先的范畴,走向愈来愈广阔的领域,由以往形态上的平面化、静态化逐渐向动态化、综合化发展。

视觉传达设计是为现代商业服务的艺术设计形式,主要包括标志设计、包装设计、字体设计、图像设计、书籍设计、广告设计、企业形象设计等方面。标志设计可以按照不同领域,分为政治性、公益性、文化性、商业性等设计方向,通过设计作品向人们传达相关信息并以此影响人们的生活观念和生活方式。包装设计的目的是通过设计实现产品与消费者的有效沟通,在保护商品、介绍商品、美化商品、指导消费等方面具有重要作用。字体设计是通过对文字的笔画、结构、造型、色彩以及编排等方面进行一定的艺术处理,使其特色鲜明、便于识记,从而达到有效传达企业特定信息的目的。图像设计是通过设计特定的图形符号来传达相关机构或产品的关键信息,以此达到预期的宣传效果。书籍设计是对书籍的封面及排版等进行的艺术化设计,从而提高读者的阅读兴趣,加深对书籍内容思想性、文化性和知识性的认识。广告设计依靠各种手工或电脑的绘画手段或影像技术,利用复合方式进行创造性的图像设计,以此达到对广告产品的良好宣传效果。企业形象设计是指运用视觉设计手段,通过标志造型和特定色彩等表现手法,使企业的经营理念、管理特色、产品包装风格、营销准则与策略等形成一种整体的形象。

视觉传达设计作为设计学类的重要种类之一,具有五个方面的重要特征[①],主要表现为:第一,经济性。对于制造者与设计者来说,视觉传达设计的实用目的表现在经济利益上。作为参与市场竞争、提高经济效益的有效途径,视觉传达设计已成为一个企业、乃至一个国家谋求发展的重要手段。第二,科技性。科学技术是视觉传达设计的重要基础,电脑、印刷技术、摄影、多媒体等都带来了设计方法的不断变革。科学技术不仅改变了设计的方式,提供了新的设计材料,影响着设计的风格,也为设计提供了新的课题并引领了其发展的方向。第三,艺术性。为完成高品质传达信息的目的,设计师除了对设计对象的相关信息有准确科学的把握之外,还必须有富有创意和打动人心的艺术表现方式,因此艺术性是任何设计都具有的不容忽视的重要特征。第四,社会性。视觉传达设计面对的是社会大众,设计师必须和社会各界、广大的消费人群打交道,具有社会性的特征。第五,文化性。视觉传达设计作为一种人类活动,其本身就是人类文化的一个重要组成部分。视觉传达设计与各种文化形态都有着密切的关联,它是依托于智能文化、制度文化和观念文化的共同作用,以对物质文化的创造为最终表现形式,并以此来构建设计文化自身的特征。

二、环境艺术设计[②]

环境艺术设计是一种新兴的艺术设计门类,具有多学科交叉的特点,兼有艺术学与工程学的特征。一般而言,环境艺术设计是指对人类的某些生存空间进行系统规划和美化处理的设计形式,需要从人文、生态、空间、功能、技术、经济和艺术等方面进行系统综合的设计。

环境艺术设计作为一门新兴的学科,在二战后的欧美国家逐渐受到重视,是20世纪工业与商品经济高度发展中科学、经济和艺术相结合的产物。美国著名环境艺术理论家理查德·道伯尔说:"环境设计是比建筑范围更大、比规划的意义更综合、比工程技术更敏感的艺术。这是一种实用艺术,胜过一切传统的考虑,这种艺术实践与人的机能紧密结合,使

① 参阅蔡玉硕:《试论视觉传达设计的本质与特征》一文,见《艺术与设计》2008年第06期。
② 参阅杜异:《环境·艺术·设计——环境艺术设计系统的基本理念》一文,见《装饰》2005年第11期。

人们周围的事物有了视觉秩序,而且加强和表现了所拥有的领域。"环境艺术设计虽然以建筑学为基础,但是自身也有其独特之处。与建筑学相比,环境艺术设计更注重对建筑的室内外环境的艺术气氛的营造;与城市规划设计相比,环境艺术设计更注重规划细节的落实与完善;与园林设计相比,环境艺术设计更注重局部与整体的关系。

就目前环境艺术设计的研究和实践现状来看,其有着自身的基础知识理论框架。一般而言,环境艺术设计的基础知识包括建筑制图、绘画、立体构成、色彩构成、人体工程学、结构物理等。相关应用学科包括建筑学、城市规划、植物学、结构工程学、电气工程学、材料学、光学、声学、气候学、地质学、生态科学等。相关设计理论包括哲学、美学、社会学、经济学、艺术学、民族文化、社会法规、心理学等。从应用范围来看,环境艺术设计主要包括室内空间设计和室外空间设计两大类型。室内空间包括家居设计、酒店室内设计、餐饮空间设计、商业空间设计、运动空间设计、办公空间设计、服务空间设计、展示空间设计、娱乐空间设计等;室外空间设计包括城市环境设计、广场设计、街道设计、园林设计、景观设计、建筑立面、景观照明等。

概而言之,环境艺术设计具有以下几点基本特征:第一,学科交叉性。环境艺术不是单纯的建筑艺术、园林艺术、雕塑、绘画等机械的合成,也不同于某一种艺术,它是由多种艺术组成的有机整体。第二,环境与艺术的互动性。环境艺术设计最大的特点是环境的艺术化和艺术的环境化,是环境与艺术的互动。第三,视觉呈现性。环境艺术设计要以视觉形象呈现出来,衡量环境艺术设计的重要尺度是其视觉效果,诸如视觉秩序、协调、比例、尺度、对比、平衡和韵律等。第四,实用性与艺术性的统一。环境艺术设计本质上是一种实用的艺术,在整个设计当中要始终考虑实用性与艺术性的统一,二者皆不可偏废。

三、产品设计

产品设计是一个集艺术、文化、历史、工程、材料、经济等各种知识的综合设计形式,它一方面协调了产品与人之间的关系,另一方面满足了产品人机功能和人文美学品质的要求。需要说明的是,由于工业设计自产生以来始终是以产品设计为主,因此产品设计常常也被称为工业设计。在我国新颁布的学科分类中,工业设计被置于工学机械类学科之下,但是

在众多高校的学科设置中,艺术类高校的设计类专业中也设置了工业设计专业,主要涉及的是工业产品的外观造型设计,因此我们这里讨论的产品设计也包括工业产品的设计。

产品设计起源于包豪斯,它是世界上第一所完全为发展现代设计教育而建立的学院,它的成立标志着现代设计的诞生,对世界现代设计的发展产生了深远的影响。产品设计专业培养学生具有坚实的产品设计基础理论、基本知识与应用能力,具有国际化视野、社会责任感、综合性的创新思维方式和团队合作精神,能在企事业单位、专业设计机构和科学研究单位从事产品创新设计及相关的服务和商业模式设计、传播设计、人机交互设计、环境与展示设计等。产品设计专业的学生需要学习的主要内容很广泛,包括产品设计、环境设施设计、视觉传达设计、数字化设计、展示与陈设设计等专业方向的基础知识,学习画法几何、阴影透视、工程制图、设计初步等基础课程,以及视觉传达设计及原理、产品设计及原理、环境设施设计及原理、工业设计工程基础、工业设计史等专业主干课程和相关系列课程。

在具体的设计过程中,产品设计要符合社会要求、经济要求、使用要求和工艺要求等。同时,产品设计要按照项目前期沟通、市场调查、产品策划、概念设计、外观设计、结构设计、电路设计、软件设计、试产跟踪、市场反馈的基本设计步骤逐级推进。在整个设计过程中,还要始终遵循需求原则、信息原则、创新原则、系统原则、收敛原则、优化原则、继承原则、效益原则、时间原则、定量原则、简化原则以及审核原则等各方面的基本原则要求。

产品设计是现代设计观念的产物,具有自身独有的特征,主要表现为:第一,艺术性。产品设计的艺术魅力要通过构成产品设计的视觉要素来实现,在产品的功能、结构、材料、色彩等方面都要考虑艺术性因素的融入。第二,科技性。产品设计要体现时代特征,在现代社会以来,高科技已经成为时代的重要特征之一,科技形象已成为产品设计的一个重心,在产品设计中要强调科技特色,突出技术细节。第三,人文性。设计产品最终是为人类服务的,优秀的产品设计必然要通过其产品折射出人类的生活方式和文化精神,体现出强烈的人文色彩。第四,个性化。科技的高速发展不应当以牺牲个性、人性和精神需要为代价,任何科技发明的服务对象都是人,为人服务也是创造发明的最终目的。

四、服装与服饰设计

服装与服饰设计以服装与服饰为设计对象,运用相关的设计语言针对人们的衣饰体系进行创造与设计,它与文学、艺术、历史、哲学、宗教、美学、心理学、生理学以及人体工学等密切相关,既具有一般实用艺术的共性,在内容与形式以及表达手段上又具有自身的独特性。

服装与服饰设计是现代设计学的组成部分,有别于传统的人类制作史和工艺史现象。20世纪包豪斯的设计理念和教育模式直接推动了设计的产业化进程,同时设计作为工科学科和应用艺术学科进入高等教育和学术研究领域,服装与服饰设计也由传统的裁缝行业提升为系统的学术研究和高等职业教育,开始出现了更细致的分工。为顺应社会发展的要求,服装与服饰设计工作分化成款式、结构和工艺三个设计方面。款式设计由造型和色彩两部分组成,其主要任务就是要体现流行观念和提供服装的具体样式,通过款式设计影响服装与服饰潮流,提升生活品质,引导消费,推动生产。结构设计的任务是将款式设计的结果表现为合理的空间关系,将款式图分解展开成平面的结构图。工艺设计的任务则是将结构设计的结果安排在合理的生产规范中,包括工艺操作流程与成品尺码规格的制定、衬料与辅料的配用、缝合方式与定型方式的选择、工具设备与工艺技术设施的选用以及成品质量检验标准等方面。另外,需要特别指出的是,现代服装与服饰设计和服饰的产业化生产紧密相关,其消费也是模式化、标准化的消费,这些方面都对服装与服饰设计提出了常规化的要求,在一定程度上造成了服装与服饰设计的套路化倾向,阻碍了服装与服饰设计的发展。要打破这种障碍,就需要始终将创意与创新的思想融入到设计观念之中,将创意与创新视为服装与服饰设计的核心。

服装与服饰设计具有以下几点基本特征:第一,实用与美观统一。服装与服饰设计是实用的艺术,是多种构成要素的综合产物,是服装与服饰功能、材料和设计的统一,是实用性与审美性的统一。第二,以人体为造型基础。服装与服饰都是附着在人体之上的,因此,服装与服饰要以人体为造型基础,其最终产品的优劣要经过人体的检验。第三,折射时代特征。服装与服饰是人类文明和社会生活不断发展的产物,其必然在不同程度上要反映出时代的特征。第四,艺术与技术的统一。服装与服饰设计追求艺术与技术、美学与科学的有机统一,其设计过程既具有艺术的形

象思维,同时又具有工程学的逻辑思维,最终在艺术形式与技术实现上达成统一。

五、工艺美术

工艺是指既具有审美特性又具有物质特性,既表现出审美价值又可以体现一定实用价值,与人们日常生活用品和生活环境相关的造型艺术。因实用工艺直接受到物质材料和生产技术的制约,因此工艺美术具有鲜明的时代风格和民族特色。

实用工艺品的范围极其广泛,几乎包括除建筑以外人类所有日常生活用品的制造工艺。具体来说,主要包括以下两大类:一类是实用性工艺,简称"实用工艺",是经过艺术化处理的日常生活用品。这些实用品经过造型的美化,色彩的和谐搭配,图案的合理修饰,从而在实用的前提下兼顾了审美的实现,达到了精神与物质的统一。它同我们的生活密切相关,主要包括陶瓷工艺、印染工艺、纺织工艺、金属工艺、草编工艺、服装工艺等。另一类是观赏性工艺,又称"特种工艺",主要用于观赏和珍藏,是用工艺制作的美术品,如景泰蓝、象牙雕刻、瓷器、玉雕等。它们通常采用的原材料比较珍贵,工艺非常精细,价格也比较昂贵。这些特种工艺品实际上已经不具有现实的实用价值,而是主要具有审美价值和艺术价值,它的实用性是一种潜在的功能。

工艺是伴随着人类进步成长起来的最为古老的艺术种类之一。早在先民时期,人类始祖便开始用兽皮、兽骨、羽毛做成饰物装饰自己,尤其是新石器时代出现的大量的彩陶,更是实用性与艺术性的完美结合。这些彩陶品类繁多,造型优美,在材料选择、成型技术、艺术加工等各个方面都已经达到了很高的水平,有着很高的审美价值。

概而言之,工艺美术的基本特征表现为:第一,实用与审美相一致。工艺美术品首先是实用物品,它必须在实用的前提下将物品美化,因此工艺产品不仅在精神文化上具有重要的意义,在物质经济上也具有较高的价值。只有将两者完美结合的工艺品,才可能实现它本身的多重价值。第二,物质与精神相统一。工艺产品必须借助于物质材料来渗透设计者的审美意识。在这里物质是精神的载体,精神又作用于物质,两者不可分割。第三,技能与创造相融合。工艺作为物质产品,有一个相当复杂的生产和制作过程。工艺美术品的设计要适用特定的生产制作条件。要完成

一件工艺品,必须经过两个层次,那就是创造和技能实现。没有技能的创造只能是纸上谈兵;没有创造的技能,只能制作出拙劣的产品。只有两者融合,才可能生产出具有价值的工艺产品。

六、新媒体艺术[①]

新媒体艺术的出现与影视艺术、动漫艺术有着类似的背景,那就是现代科学技术的发展。新媒体艺术兴起于 20 世纪 60 年的欧美国家,特别是随着电视在美国的普及,美国艺术家最先使用便携式摄像机拍摄艺术作品,出现了一批所谓的录像艺术,这就是现代新媒体艺术的雏形。

20 世纪 70 年代初,欧美的许多大众电视台设立了实验电视节目,尝试接纳一些实验性的艺术作品,为新技术和艺术思潮的融合提供了一个良好的实验平台。20 世纪 80 年代,新媒体艺术开始在国际大展上崭露头角,并逐渐成为与架上艺术、雕塑并驾齐驱的主要艺术形式。20 世纪 90 年代,随着计算机技术和激光投影技术的发明和普及,新媒体艺术在技术上实现了巨大的飞跃,主要表现在计算机图像、影音编辑和游戏互动技术方面。目前,运用电脑和媒体新科技进行创作的新媒体艺术已经越来越普遍,在国际艺术领域的影响力也越来越大,欧美和日本等地还成立的专门展出新媒体艺术作品的美术馆或展览厅,如德国的艺术与媒体业中心、电子艺术中心,荷兰的国际录像艺术展以及日本的 ICC 中心。

关于新媒体艺术概念的界定,目前还没有统一的说法。一般认为,当前所使用的"新媒体艺术"(New Media Art)一词是以美国艺术家、著名的根茎网创办人马克·崔波(Mark Tribe)的界定为基准,他在 1996 年将新媒体艺术定义为光盘(CD-ROM)、网络艺术(Net Art)、数字录像艺术(Digital Video)、网络广播(Net Radio)等艺术作品的统称。英国艺术家、新媒体艺术的先驱罗伊·阿斯科特(Roy Ascott)认为,新媒体艺术主要是指电路传输和结合计算机的创作。清华大学的鲁晓波教授认为,新媒体艺术是以信息技术、知识为依托,以文字、声音和图像等多种媒体为载体,具有实时性、交互性、体验性的一种艺术,是基于现代信息技术的强调观念性、艺术性、思想性的探索。当代艺术杂志《亚太艺术》的编辑苏珊·

① 参阅孟卫东《新媒体艺术生存和发展的当代背景》一文,见《安徽师范大学学报(人文社会科学版)》2009 年第 1 期。

阿里特(Susan Acret)认为,新媒体艺术是一个非常宽泛的词,其主要特征是先进的技术语言在艺术作品中的运用,这些技术包括电脑、互联网及视频技术创造出的网上虚拟艺术、视像艺术以及多媒体互动装置和行为。

新媒体艺术的类型划分也与它的概念一样,是一个不断变化和发展的过程。早期新媒体艺术包括录像艺术和录像装置艺术,伴随新媒体技术、网络科技和数字技术的发展,新媒体艺术添加了新的艺术类型即实验动画、多媒体互动、数字录像、网络艺术、多媒体艺术、电脑动画等。新媒体艺术依托新技术的强大威力,具备了传统媒体艺术形式无法抗衡的互动性、综合性以及强烈的现场感。所以,新媒体艺术除了具备综合艺术所特有的综合性之外,还具有鲜明的互动性特质,这也是其不同于其他综合艺术的重要特征。互动性作为新媒体艺术的主要特征是基于信息科技与艺术的整合之上的。随着因特网和其他基于计算机技术的传播媒介的发展,单向交流的垄断已经被打破,互动正成为一种趋势。一般来说,新媒体艺术交互的范围和程序都强于传统艺术载体,新媒体艺术应该充分利用这种能力来改变艺术生产者与消费者之间的关系。

作为一种新的艺术形式,虽然新媒体艺术的属性与电影、电视剧、纪录片、电子游戏、MTV短片等有着极大的相似性,但它并没有完全脱离传统艺术,而是将两者进行不断地融合,从而导致了两种趋势的产生:一是几种传统艺术之间借助新技术进行融合;二是传统艺术与新媒体艺术进行融合。例如,工艺美术由于应用上的需求,将新技术引入到工艺美术品的生产流程之中,电脑刺绣的出现就是一个典型的例子。同时,受到传统艺术影响的新媒体艺术家们,在思考新艺术的可能性时,自然而然地会使用新技术,极大地推动了传统艺术的延展和衍生。

第三节　音乐与舞蹈学

音乐与舞蹈学对应着音乐艺术与舞蹈艺术两门具体的艺术门类,音乐和舞蹈都来源于生活,是人类历史上最古老的艺术形态。从古至今,音乐与舞蹈在人们的精神文化生活中都占据着重要的位置,这两种艺术都通过表演的形式创造出可供人们欣赏的艺术形象,给人带来美的享受。

一、音乐

音乐是以人声或乐器声音为材料、通过有组织的乐音在时间的流动中创造审美情境的表现性艺术。音乐以旋律、和声、配器、复调等为基本手段，以表达人的审美情感为目标，具有较强的情感表现力，其中旋律是最具有表现力的因素。

音乐艺术历史悠久，种类繁多，分类方法也各不相同，最常用的是根据表达方式的不同来进行划分：在各种音乐作品中，用人声来表达的被称为声乐作品，用乐器来表达的被称为器乐作品。声乐作品又可细分为歌曲、说唱音乐、戏曲音乐、歌剧等不同形式；器乐作品也可细分为独奏曲、重奏曲和合奏曲等。同时，还可按照旋律风格来划分音乐，如古典音乐、流行音乐、民族音乐、乡村音乐、原生态音乐等。除此之外，还可以按照大的地域风格将音乐艺术分为西方音乐和东方音乐两大类。当然，以上只是人们惯常所用的音乐分类方式，随着世界各国交往的不断深入，各种音乐类型也不断交流、碰撞、融合，形成了很多难以简单区分的音乐类型，甚至连声乐和器乐也被创造性地结合在一起，出现了以纯人声进行器乐化演唱的人声乐团，即人们常说的"阿卡贝拉"（A cappella）。

音乐艺术在表现人类情感方面具有非常突出的优势，通过旋律、节奏、和声、曲式等主要表现手段，可将独特的审美情感沁入人心。在音乐的诸多表现手段中，旋律尤为重要，它处于一切音乐表现因素之上，最容易被人的听觉所感知和领悟。作为一种音乐语言，旋律把高低、长短不同的乐音按照一定的节奏、节拍以至调式、调性关系等组织起来，它与人们日常生活中的生活语言非常类似，能够极为细腻而精准地描述人们的内心世界和内在情感，因此旋律在诸多音乐的表现手段中常处于优先的地位。阿炳的二胡名曲《二泉映月》，旋律哀怨缠绵，寄托着对人世沧桑的无限感怀。旋律大师柴可夫斯基的《第六交响乐（悲怆）》中，从旋律上便深刻地反映出了人内心的苦痛与强烈的生命体验。旋律之外，节奏也是音乐最基本的表现手段，它是一种赋予音乐旋律生命力的律动，以其各种不同的时值长短与轻重来统领音乐的进行，是乐音运动的力量所在。如果说旋律和节奏是原始的，具有自然的冲击力，那么和声则是音乐家理性摸索的结果。音乐作品中的和声是人化的和声，而非纯粹的天籁。和声不仅可以丰富旋律曲调，而且可以赋予音乐变化多姿的色彩。如大三和

弦使人想起明亮热烈的红色,小三和弦使人感到一种幽淡的绿色,而减三和弦然常使人联想到沉重的黑色。曲式是音乐各表现因素的整体生命组成,曲式思维是音乐家创作实践的经验和灵感的体现,他们常会形成某种曲式思维定势,使音乐创作刻上独特的结构特征,形成某种独特的音乐风格。此外,复调、调式、调性,以及速度、力度等音乐语言和表现手段,在音乐创作中也都具有重要的作用。

综上,音乐艺术的基本特征表现在以下三个方面:第一,情感性。音乐的基本属性是抒情,它能够通过乐音的组织、力度的强弱、节奏的快慢等艺术技巧直接、强烈地传达和表现创作主体的情感情绪,具有很强的艺术感染力。第二,想象性。由于音乐不是具象艺术,我们无法对其中渗透的情感作一个固定的概括,所以音乐作品中的情感内涵往往具有多义性和模糊性,因此它给予了审美主体以广阔的想象空间。第三,象征性。音乐艺术是一种以声音为介质的抽象艺术,音乐家通过对旋律、节奏的合理安排,表达意识感觉,使独立来讲毫无意义的声音符号具备了一定的情感和内容,从而完成艺术内容的叙述,其中的象征意味可以说是非常强的。

二、舞蹈

舞蹈是以人体动作为主要表现手段,运用肢体语言、节奏、表情等要素,创造出具有直观性、动态性的富有审美特质的一种艺术形式。

与音乐一样,舞蹈也是一种非常古老的艺术种类。考古学家和艺术史家们发现,在史前人类或现存的原始部落的生活中,舞蹈都是一件非常重要的事情。关于舞蹈的起源问题,学界也有着各种各样的说法。有的学者把舞蹈的起源归之于神的传授或恩赐,在中国古代和古希腊的神话中,都有此类传说。有的学者则认为"舞"与"巫"相通,如图腾崇拜舞、巫术祭祀舞等,都是最早的舞蹈。马克思主义艺术史家们认为舞蹈起源于人类劳动,劳动中的人体动作是原始舞蹈最基本的语言,是舞蹈技巧的源泉。

舞蹈作为一门艺术,在发展过程中逐步形成了各种不同的风格流派。根据作用和目的的不同,舞蹈常被划分为生活舞蹈和艺术舞蹈两大类。生活舞蹈是一种人人都可以参与的群众性的舞蹈活动,与人们的日常生活联系密切。生活舞蹈中最具代表性的就是社交舞,如交际舞、集体舞等,此外生活舞蹈还包括习俗舞蹈、宗教舞蹈、体育舞蹈等。艺术舞蹈则

比较强调舞蹈的艺术性和审美性特征,通常是指专业或业余舞蹈家在观察社会生活的基础上进行的艺术创造,以具有节奏感和韵律感的人体动作来表达人类的情感,具有强烈的审美效应和观赏性。根据风格特点的不同,艺术舞蹈一般又分为古典舞、民族或民间舞、现代舞等几种。古典舞具有整套的规范性技术和严谨的程式,如西方的芭蕾舞、中国的戏曲舞蹈等;民族或民间舞常常具有鲜明的民族风格和地方特色,如我国的维吾尔族舞蹈、日本的樱花舞、俄罗斯的水兵舞等;现代舞强调自由地表达内心情感,要求打破固有的程式束缚,重视舞蹈艺术和社会生活、时代思潮的结合,鉴于现代舞的上述特征,现代舞通常也被称为自由舞。

舞蹈艺术的主要特征可以总结为:第一,舞蹈要求动作与姿态的和谐统一。形象性是舞蹈艺术重要的审美特征,而舞蹈形象必须通过表演者的形体动作和姿态表情来加以刻画。省略了动作与姿态的要求,舞蹈的本质也便随之消隐了。第二,舞蹈注重抒情与表现。舞蹈拙于再现,却长于表现。它通过直接强烈地传达创作主体的情感情绪,来达到表现某种观念和意识的目的。第三,舞蹈注重节奏性与韵律美。在舞蹈中,节奏是最基本的构成要素和表现手段。舞蹈节奏直接表现为人体律动,即人体动作的力度强弱和速度快慢、幅度大小,所以舞蹈节奏常常体现为人体动作的韵律美。富有韵律美的舞蹈动作,建立在节奏的基础之上;节奏性又通常从韵律美中得以强化。两者密不可分,并和音乐紧密相连。

第四节 戏剧与影视学

艺术学升级为学科门类后,戏剧与影视学升级为一级学科,学科层级的提升与调整为戏剧与影视学学科带来了良好的发展机遇。一般而言,戏剧与影视艺术是综合性的艺术形式,它们从不同角度吸纳了文学、绘画、音乐、舞蹈等艺术门类的优势,借助现代的科技手段,运用复杂的艺术手段和表现方式,将各种艺术形式融于自身的形式之中,从而形成自身独特的审美特征。此外,由于动漫艺术的主要特征跟戏剧与影视艺术都有着密切的联系,所以这里我们将其纳入到戏剧与影视学门类来加以介绍。

一、戏剧

戏剧以舞台的演出形式而存在,综合运用多种艺术媒介,以演员的动

作和对话为主要表现手段和欣赏内容。它依靠演员的动态表演和凝练的台词等艺术语言,在紧凑的情节中直观地表现思想感情,展示人物的典型性格,感染观众,教化人生。从广义上讲,戏剧包括话剧、中国戏曲、歌剧、舞剧等;从狭义上讲,戏剧主要是指话剧。

戏剧艺术历史悠久,源起于奴隶社会。其种类繁多,按照作品题材不同,可以分为历史剧、现代剧、儿童剧等;按照作品的样式类型划分,又可以分为悲剧、喜剧和正剧三大类型;按照作品容量大小,还可以分为多幕剧和独幕剧。

戏曲是中国最具代表性的戏剧艺术,据不完全统计,我国共有三百多个剧种,其中包括全国性的剧种如京剧,也包括地方戏如黄梅戏、秦腔、河北梆子、昆剧、豫剧、越剧、评剧等。中国戏曲艺术作为戏剧艺术的一个重要组成部分,既具有戏剧的共同特征,又因其独特的表现手段和独有的审美特征而有别于其他戏剧形式。它与中国文化的审美特质具有很大的共融性,将意境美的表述作为其艺术追求的主要目标之一,具有一种"似与不似"的写意性,在世界戏剧艺术中独树一帜。

从戏剧的内在本质方面来看,戏剧具有如下基本特征:

第一,综合与多样是戏剧的表征。综合性是戏剧最为基本的特征,它的艺术魅力来自于对多种艺术形式的综合运用。如剧本需要文学的支撑,舞美需要绘画等造型艺术的渗入。戏剧将时间与空间、视觉艺术与空间艺术、造型艺术与表演艺术高度融合,从而具有了强大的综合表现力,极大地扩展和丰富了观众的审美感受。第二,戏剧表演是戏剧的基础。在戏剧中,表演是最基本的表现形式与手段。戏剧的一切内容,包括人物、情节和主题等,都必须通过演员的表演来体现。离开表演,戏剧作品就不能实现。因此,戏剧创作的整个过程都把表演的实现作为枢纽。第三,矛盾冲突是戏剧的核心。戏剧情节内容的特点是冲突。戏剧冲突源于现实生活中的矛盾冲突,但是它必须高度集中和典型。而且,这种冲突将朝着既定的目标不断地向前发展,一直推向高潮。当然,冲突的结果需根据剧情和人物关系得到符合逻辑的发展。

二、影视

相较于传统的艺术形式,影视艺术是一门年轻的艺术,同时又是发展最快、影响最大的艺术。影视艺术通过使用现代科学技术手段,使自己获

得了无与伦比的表现能力,拥有了最广泛的受众。

电影是将艺术与科学结合而成的一门综合艺术,它以视觉画面为呈现方式,并以音响和色彩等共同构成电影基本的语言和媒介,在银幕上创造出直观感性的艺术形象和意境。电影是在摄影的基础上发展起来的。1889年,狄可逊在美国拍摄了一个人打喷嚏的短暂过程,被看作是电影的萌芽;1895年,法国人卢米埃尔兄弟在巴黎卡普辛路14号咖啡馆的地下室里,放映了他们自己拍摄的《火车进站》《工厂大门》等短片,这一天被电影史学家们定为电影正式诞生的日子。初期的电影只是生活片段的简短记录,并不具备艺术的性质。后来,电影这门年轻的艺术与其他的艺术形态相互融合,迅速成长起来。作为现代科学技术的产物,电影经历了从无声到有声、从黑白到彩色、从普通银幕到宽银幕的变化过程,并且在其自身发展中不断完善。

电视比电影出现得更晚,但发展迅猛。它是运用电子技术对形象、色彩、声音进行摄录,再经过光电设置进行转换,用电磁讯号进行播送,在屏幕上显像。英国是电视的摇篮,早在1930年就播出过电视剧《花言巧语》,但只是停留在实验阶段;1936年英国广播公司在伦敦正式播放电视节目,标志着电视诞生;1954年美国正式播放彩色电视节目,彩色电视的出现是现代科技为电视带来的一次重大飞跃。随着电视技术的不断进步,有线电视、高清晰度电视、数码电视的出现,电视艺术无可辩驳地成了当代信息社会不可缺少的一个重要组成部分,影响着人们的生活方式和思想的变化。电视属于大众媒介,它既有传播新闻信息的功能,同时也有艺术欣赏和娱乐的功能。电视艺术与电影在审美特征上有许多相似之处,它们既是综合艺术,又是现代科技的产物,同时具有独特之处。

影视艺术的手段基本相同,它们在画面和镜头的处理方法、画面和声音的配合、构图和用光的创造等方面有着许多相同的原则。基于电影与电视艺术有着内在的联姻,我们把它们并在一起作为一种综合艺术形态加以探索,其共同特征表现在:第一,运动的画面。由画面构成的艺术语言,是它们的第一要素。它们不是通过瞬间来反映生活的某一刻,而是可以直接反映生活的某些过程。电影与电视表现运动是与生俱来的本能,"活动照相""活动绘画"的称谓由此而来。它们通过运动的画面表现一个内容,刻画一种思维,完成一次叙事。第二,时空可以自由转换。影视艺术需要同时占有一定的时间与空间来完成形象的展示,而且也要求表现空间与时间的自由性。只要内容需要,天南地北、昼夜古今可以在瞬息

之间相继出现在画面中。影视艺术实现时空自由转换主要依靠蒙太奇。第三,艺术的真实。追求真实是艺术本性的要求。艺术反映生活,必须是真实的反映,不能虚假。但是这里所说的真实,是指艺术的真实,而不是毫无创造性地模仿生活。

三、动漫

一般而言,动漫艺术主要是指以绘画或其他造型艺术形式作为人物造型和环境空间造型的表现手段,它使缺乏生命的物象符号获得了运动的表演轨迹。影视艺术是用摄像机去拍摄生活中真实存在的景物,而动漫却是以绘画、雕塑、多媒体技术等创造一种艺术的仿真景物。动漫语言具有主观性和表现意味,以形象来传达情感,重于写意。虽然动漫中的景物与人物都与现实中的实物相差甚远,但是当我们沉浸其中时,并不会感觉它们是虚假的,而在情感上感觉它们非常真实。动漫的优势就在于创造这种艺术真实,利用自己特有的夸张和富有想象力的动作语言来引起观众在情感上的共鸣。与影视艺术一样,动漫艺术也是声音与画面、时间与空间综合的艺术。但不同于影视艺术的是,动漫有了更大的自由度,而且不一定要借助摄像机这种记录的工具。动漫艺术通过对时空完全自由的掌控,为人类表现生命提供了更大限度的可能性。

1913年,世界上第一家动漫公司在纽约成立,拉奥·巴尔为他的动漫作品《钉子》创制了第一套固定绘画的系统。接着在1915年,伊尔·赫德又发明了赛璐珞胶片,从而取代了以往的动画纸。20世纪30年代,美国动漫进入了黄金时期,出现了动漫大师沃尔特·迪斯尼,他创造的米老鼠形象几乎家喻户晓,尤为重要的是他创办的迪斯尼公司成为培养卓越动漫艺术家的摇篮。20世纪90年代以来,三维动漫技术有了革命性的发展,使得三维动漫作品成为动漫产业中的新主流。1995年,皮克斯公司制作了第一部三维动漫作品《玩具总动员》,其精美的画面和逼真的效果为观众所认可,在艺术和商业上都大获成功。随后,皮克斯公司、梦工厂等美国动漫公司陆续制作出《虫虫特工队》《怪物史莱克》《海底总动员》等一大批动漫作品,取得了商业上的巨大成功,同时也获得了很好的口碑。此外,数字技术也开始在动漫作品中大量运用,如日本著名的动漫作品《幽灵公主》《千与千寻》《蒸汽男孩》等,都大量采用了数字技术。这一时期,除了美国、日本之外,韩国也开始大力发展动漫产业,制作了

《美丽密语》《晴空战士》等一批优秀作品,成为新兴的动漫生产大国。我国近年来也开始利用数字技术来生产动漫作品,如《宝莲灯》《梁祝》《魔比斯环》等,也取得了一定的成绩。

根据不同的分类标准,动漫也可以分成各种不同的类型。从制作动漫的技术形式来看,有平面动漫、立体动漫和计算机动漫;从动漫的叙事方式来看,有文学性叙述方式、戏剧性叙事方式、纪实性叙事方式、抽象性叙事方式;从传播途径来看,有影院动漫、电视动漫、OVA 动漫(Original Video Animation,即原创动漫录影带)。当然,还有很多其他的划分方式,根据标准的不同,可以划分出多种不同的动漫类型。

动漫艺术也是一种综合艺术,在美学上表现出其特有的艺术特征:第一,综合性。动漫艺术是融合了造型艺术、空间艺术和时间艺术的一种艺术形式,具有文学、绘画、雕塑、建筑、音乐、戏剧等多种艺术元素。当然,这种吸收融合不是简单地拼凑和混合,而是经过改造后,由于多种艺术元素的介入而产生出的新的表现方式,让受众获得更多的享受,体会到深刻的艺术内涵。第二,假定性。动漫是被艺术家创造出来的视觉符号的集合,在很大程度上体现的是艺术家的想象力。这些假定主要体现在动漫造型、动作假定、环境营造、思想表现等几个方面。艺术家模拟真实的表现形式,制造出逼真的现实生活场景或高于现实生活的想象的作品。这些不同于真实生活的假定性,也正是其吸引受众的魅力之所在。第三,时代性。动漫作为一门综合艺术,与不同时代的文化特征和技术水平紧密联系,同时动漫的发展也始终与相关艺术领域的发展息息相关。

课外阅读书目：

1. 卡冈：《艺术形态学》，凌继尧、金亚娜译，学林出版社2008年版。
2. 凌继尧：《艺术设计概论》，北京大学出版社2014年版。
3. 莫里斯：《产品设计基础教程》，陈苏宁译，中国青年出版社2009年版。
4. 梁明玉、牟群：《创意服装设计学》，西南师范大学出版社2011年版。

本章复习重点：

1. 基本概念

 艺术形态　音乐与舞蹈学　戏剧与影视学　美术学　设计学

2. 思考题

 (1) 历史上有哪些主要的艺术形态分类方式？

 (2) 谈谈你对艺术分类问题的理解。

第八章 艺术接受

随着接受美学的兴起,艺术接受的问题越来越受到重视。艺术接受不再被简单地视为鉴赏者对艺术作品的被动接受,而是有着接受主体积极参与的对艺术作品的再创造过程。艺术接受直接构成艺术活动的一个重要环节,是艺术活动的完成和艺术价值的实现。本章将对艺术接受的性质和特点、艺术接受的过程以及艺术接受的类型进行初步的讨论。

第一节 艺术接受的性质与特点

艺术接受,普遍认为是在传播的基础上,艺术鉴赏主体以艺术作品为对象而展开的一系列积极的欣赏、体验、感悟、评价活动,对于艺术接受问题的研究,首先要了解清楚它的性质和特点,然后才能据此对艺术接受的过程和类型问题展开讨论。

一、艺术接受的性质

20世纪60年代末、70年代初,接受美学在德国兴起,以姚斯和伊瑟尔为代表的美学家,向传统的"文本中心论"发起了挑战,并首次将接受者提升到了艺术研究的中心地位。

姚斯为著名文艺理论家、美学家,1967年发表了《文学史作为文学理论的挑战》一文,被认为是接受美学形成的宣言。它分析了作者、作品与读者三者的关系,并得出结论:接受者的传递是艺术创造活动中必不可少的重要环节,缺少接受者积极参与的艺术创作是不可思议的。可见,艺术活动是从艺术生产到艺术传播、消费再至艺术接受的一个相对完整的动态建构过程。在整个艺术活动中,艺术接受位于艺术活动的终端,是艺

中必不可少的重要一环。

艺术接受包括艺术接受主体和接受行为本身,是鉴赏主体对艺术作品的一种积极的欣赏、体验、感悟和评价。根据接受美学的理论,艺术接受的性质,主要包含了以下几个方面。

(一)艺术接受是艺术活动的完成和艺术价值的实现

人类的一切艺术活动,从总体上来说都离不开三大活动,即艺术创作、艺术传播和艺术接受。而这一切艺术活动又都是以艺术作品为中心来展开的,即艺术品是艺术生产的成果,是艺术传播的主体,又是艺术接受的对象。因此,艺术创作是整个艺术活动的前提和基础,而艺术接受是在艺术传播基础上艺术活动的最终完成和艺术价值的实现。

艺术作品的文本或形象在经艺术家创造完成之后,进入读者或观众的视野之前,只是一个潜在的开放性的框架结构,而非真正的艺术品。萨特在探讨写作艺术时也曾说:"文学客体是一个只存在于运动中的特殊尖峰,要使它显现出来,就需要一个叫做阅读的具体行为,而这个行为能够持续多久,它也只能持续多久。超过这些,存在的只是白纸上的黑色符号而已。"[①]也就是说,艺术作品在没有进入接受过程之前,就文本而言,只是一些印刷精美的纸张、黑色的符号;就造型艺术来讲,它也只是一些没有生命的框架结构。只有进入接受过程,艺术作品才有可能成为真正的艺术品,艺术活动才算真正完成。

艺术接受既是艺术活动过程的一部分,也是艺术活动的重要目的,正像萨特所说:"一切文学作品都是一种吁求。写作就是向读者提出吁求,要他把我通过语言所作的启示化为客观存在。"[②]也就是说,创作依赖于读者的阅读接受,需要借助读者的自由阅读实现作品的生存目的。托尔斯泰曾被问到,如果让他独自一个人在荒岛上,他的作品永远也不会被人看到,他还会不会写作,他毫不犹豫地回答"不会"。因为艺术创作的重要目的就是为了给他人看。一件艺术品没有进入到艺术的传播、消费和接受领域,它就只是一件没有生命力的"器物",从而失去了存在的价值和意义。

(二)艺术接受是接受者对艺术作品的积极再创造

艺术作品在创作出来之后就与创作者分离,经由艺术传播、消费,进

① 萨特:《为何写作》,选自《西方文艺理论名著选编》下卷,伍蠡甫、胡经之主编,第96页。
② 同上书,第100页。

入接受者视野,成为审美鉴赏的对象。生产—传播—接受,构成了整个艺术活动的动态建构过程。

在艺术接受过程中,接受者面对的艺术作品是一个充满无限可能性的潜在的开放的框架结构,伊瑟尔称之为"召唤结构",它具有意义的不确定性,召唤接受者在可能的范围内发挥无限的再创造才能,通过解读实践赋予文本或形象多元的意义。德国阐释学理论家伽达默尔也同样认为艺术存在于读者与本文的对话当中,通过"对话"生成对作品意义的理解,某种程度上作者的个人体验与作品的意义无关。中国艺术意境论当中所说的"含不尽之意见于言外""不落言筌,不涉理路""象外之象,景外之景""韵外之致,味外之旨",实际上都包含着鉴赏主体对于作品文本的再创造。

如萨特所言,由于艺术作品是"开放"的创作,只有在阅读中才能臻于完备,接受者在解读的过程当中,要充分地发挥想象力进行艺术的填充、破解和生发。这一过程不是被动反映,而是艺术接受主体主动的、积极的、自由的再创造。在作者、作品与读者的三角关系中,读者绝不仅仅是被动的部分,或者仅仅做出一种反应。相反,它自身就是艺术史的一个能动的构成。只有通过读者的传递过程,作品才进入一种连续性变化的经验视野之中。

读者或观众的再创造,使得艺术作品在作者的"第一文本"的基础上又有了生发、再创造的"第二文本"。同时,接受者年龄、阅历、审美趣味等的差异性,使得艺术作品的"第二文本"也存在着多样性。鲁迅曾说:"从文字上推见了林黛玉这一个人,但须排除梅博士的《黛玉葬花》照相的先入之见,另外想一个,那么恐怕会想到剪头发,穿印度绸衫,清瘦,寂寞的摩登女郎,或者别的什么模样,我不能断定。但试去和三四十年前出版的《红楼梦图咏》之类里面的画像比一比罢,一定是截然两样的,那上面所画的,是那时的读者心目中的林黛玉。"[①]同样,在西方也有"一千个读者就有一千个哈姆雷特"的说法,由此可见读者或观众在整个艺术活动过程中的重要意义。

(三)艺术接受是一种审美接受

一件艺术品被创作出来,通过传播进入到鉴赏接受环节,就具有了认识价值、社会价值和审美价值,而其中审美价值是艺术品区别于普通产品

① 鲁迅:《鲁迅全集》第五卷,人民文学出版社1957年版,第430页。

的最本质的价值。

在艺术的系统结构中,艺术创作—艺术品—艺术接受是一个最基本的结构链条,其中艺术品是连接艺术创作和艺术接受的纽带。美国当代批评家韦勒克认为对艺术应该进行结构的研究。在结构的概念中,艺术品被看成是一个为某种特别审美目的服务的完整的符号结构。艺术创造是这一符号结构的建构过程,而艺术接受则是对这个符号结构的破解、生发,接受主体经过不断建构形成心理结构与作品结构达到一种契合,产生审美效应。也就是说,艺术接受者是以审美的态度对艺术品加以观照,还原和再创造出审美形象,实现审美价值。因此,艺术接受是一种审美接受。

人类对艺术品的欣赏、体验、评价,是人类所特有的精神活动,即审美活动。在审美活动中,接受主体的生理活动和心理结构直接影响着接受行为。人类的大脑在审美过程中经过积极的思维活动,形成审美感受、体验、判断和理解。其中,人类的心理结构起到了支配和调节人类行为的作用。马克思曾说过:"希腊式的建筑使人感到明快,摩尔式的建筑使人觉得忧郁,哥特式的建筑神圣得令人心醉神迷,希腊式的建筑风格像艳阳天,摩尔式的建筑风格像星光闪烁的黄昏,哥特式的建筑像朝霞。"马克思对欧洲古典建筑的赞赏,是产生在他对欧洲文明的心理积淀的基础上的,是他个体的审美经验与审美体验的融合。

艺术接受由对艺术品的感知到理解,融入了一种审美观照的态度。人们观赏一幅画、一座雕像,观看一幕话剧、一个舞蹈,不自觉地会形成一种心理状态,它是非功利的、无目的的,甚至是无意识的,由此将接受者带入艺术审美的状态。在这一状态中接受者超然静观,达到了物我合一的境界。这种审美态度不是被动的感知,而是主动积极的审美感受,即艺术接受者在对艺术品的静观中,有先在的心理定势作为基础,运用形象思维展开自由的想象,实现对艺术品的再创造,在刹那间获得情感上的满足和愉悦,也使主体的本质力量得以实现。

二、艺术接受的特点

(一)艺术接受既有个体能动的接受,也有社会被动的接受

在艺术接受活动中,传统的接受者对艺术品的解读是以个体的形式展开的,所谓"仁者见仁,智者见智"。艺术作品创作完成之后进入流通

领域,经过艺术传播、消费,到达审美个体,艺术作品本身的开放性和无穷的意义潜能也就被接受者自由地、无限制地破解、生发。首先,接受者会遵照个人先在的期待视野去实施对艺术作品的解读,作出独立的理解判断;其次,个体丰富的联想力和想象力会为艺术作品注入二次生命,帮助作者完成艺术品的再创造。因此,我们说,艺术接受是个体能动的接受过程。

但是,随着大众文化传播的发展,艺术作品与商业联姻,艺术传播从单纯的审美目的变成了一种营销策略。传播者为了帮助商家实现利润最大化的目的,在艺术作品进入到个体接受者的视野之前,便人为地、有组织地、有目的地对艺术品做一番筛选,以引导接受群体做出符合其利益的接受行为。其中尤以影视艺术作品为甚。比如电影《十面埋伏》还未公开上映时,传播者中就已经聚集了一些有威望的批评界人士,对影片做了集体的阅读和评价。近期《小时代》的上映,也是做足了噱头,在一番狂轰滥炸式的集体炒作之后才翩然登场。而最终当个体的接受者走进影院时,不再是观者自由地与艺术品单纯碰撞。作品的开放性和意义潜能早就淹没在各类各式的影片信息中了,接受者的自由也因为这种先入为主的海量信息的充塞而被摧毁,隐埋掉应有的判断力和想象力,个体能动的接受转变成一次集体被动的接受。

可见,当下艺术接受的特点是比较复杂的:一方面保留了以个体为中心进行艺术接受的传统行为,接受主体的能动性得到了比较充分的发挥;另一方面又因为大众传播媒介的介入,出现了以群体、社会消费的方式进行艺术接受的行为,接受主体的能动性受到了一定程度的抑制,并且从个体无意识的被动变成了社会性的有意识的被动。

(二)艺术接受使"隐含的读者"转化为现实的接受

艺术创作的重要目的是为了给他人看。因此,在作者的创作动机中自觉或不自觉地隐含了某种特定类型的目标接受群体,这一部分接受者能够成为他作品的潜在的接受者,他们能够更好地理解作品的本义并能将其中的可能的意义潜能具体化,接受美学称之为"隐含的读者"。当接受行为发生时,就意味着这些"隐含的读者"将转化为现实的读者。一般来说,与作品"隐含的读者"越接近的接受者越有可能成为现实的读者,因为他们的审美期待视野与作者接近,他们最有可能理解作品的内涵。但是也正由于他们的期待视野与作品太过吻合,在一定程度上又会制约对作品更多意蕴的挖掘。同时,"隐含的读者"与现实的读者并不是完全

对应的,现实的读者的范围和广度要比"隐含的读者"大得多。虽然一些读者的审美期待视野会暂时与作者不一致,但是真正的艺术精品往往不会完全吻合接受者的期待。短暂的期待的遇挫,反而会使接受者有"山重水复疑无路,柳暗花明又一村"的豁然开朗般的欣喜,从而产生审美愉悦。

(三)艺术接受的情感净化

一件具有强烈艺术感染力的艺术品,不仅能使接受者产生共鸣,而且对接受者的精神情操具有净化提升的作用,它是共鸣的进一步发展,是艺术的升华。艺术接受活动中的净化是指接受者在对艺术品的解读过程中,不自觉地进入某种冥想的精神状态或虚幻的艺术境界,或者受到某种情感力量的震撼,而使自身的某种过分的情绪得到宣泄、发散和疏导,祛除了杂念,心情达于平静,从而使人格得到提升。

"净化说"最早是由古希腊著名哲学家亚里士多德提出来的,他在《政治学》中论述音乐的功用时指出:"某些人特别容易受某种情绪的影响,他们也可以在不同程度上受到音乐的激动,受到净化,因而心里感到一种轻松舒畅的快感。因此,具有净化作用的歌曲可以产生一种无害的快感。"他在《诗学》中提到悲剧的功用时又进一步指出,悲剧"激起哀怜和恐惧,从而导致这些情绪的净化"。

确实,优秀的艺术作品具有使情感净化的作用。例如,瑞士的班德瑞乐团创作的音乐,有密林中的虫鸣、潺潺的流水声,各种来自自然的真实声音营造出了一个空灵静谧的艺术圣境,使人们在聆听中忘记了现实的烦恼和人生的苦闷,身心获得释放。艺术作品的感染力不仅体现在能够使人平复心境、令人忘忧,有时甚至还能帮助人们矫正扭曲的人格。据说吴道子在长安景云寺曾画过一幅名叫《地狱变相》的壁画,表现佛教里说的人生前杀生做坏事,死后在地狱受到种种酷刑惩罚的惨状,画面里的人物画得栩栩如生,使人看了不寒而栗,长安的许多屠夫和渔夫看了这张画后,都被震撼而畏罪改业,可见吴道子的绘画具有多么大的艺术感染力。

在艺术接受活动中,由情感净化而使人格得到提升,是审美教育的重要特征。最早对审美教育进行系统阐述的席勒,其所有理论探讨都旨在寻找一种理想的艺术用作审美教育的手段,对人进行情感的陶冶和灵魂的净化。而这一审美教育功能的实现,并非艺术品一创作出来就具有的,它必须经过艺术接受才能实现。

(四)艺术接受的延留效应

由于优秀的艺术作品往往都是"含不尽之意见于言外",有"韵外之致,味外之旨",因此对艺术作品的接受也不可能一眼看透、一语道尽,需要用心感受、体验,再三回味,此时艺术作品的形象意蕴往往会以表象的形式延留在脑海之中,使接受者产生余味无穷、绕梁三日而不绝的感受,这就是艺术接受的延留效应。

孔子有闻《韶》乐而"三月不知肉味"的感叹,指的就是音乐欣赏的延留效应。延留不仅体现在接受者对艺术品的一再回味,以致不断出现对艺术品的新的感悟和诠释,还体现在对接受者的审美心理构成、审美趣味、精神气质、人格修养等方面的潜移默化的影响。比如,李白诗歌艺术美的理想是清新自然,这既与他本人的个性气质、审美趣味、生活经历有关,同时也有道家思想以及六朝文学中清丽诗风对他的影响。李白对谢灵运赞赏有加,他说:"他日相思一梦君,应得'池塘生春草'"(《送舍弟》)。他也曾评价江淹、鲍照的作品:"览君荆山作,江鲍堪动色。清水出芙蓉,天然去雕饰。"(《赠江夏韦太守良宰》)可见,六朝文学的清丽风格对李白的诗歌创作产生了有益的延留效应。

此外,艺术精品所产生的延留效应在时间、空间上都会比一般的艺术作品要久远、宽广,如《诗经》《楚辞》历经两千多年的历史,在今天依然有深远的延留效应,而且延留的效果也是积极的、有益的方面超过其消极的方面。

第二节　艺术接受的过程

在对艺术品的接受过程中,接受主体的心理往往有一个既成的结构图式,在这一心理图式的作用下,接受主体的接受行为经由感知达于体验、理解,并进而做出判断,艺术接受过程逐步展开。

一、感知阶段

感知阶段是艺术接受的初始阶段,涉及艺术接受者的心理结构、期待视野、审美直觉、知觉能力以及艺术作品的召唤结构等诸方面。

(一)期待视野

"期待视野"是接受美学的术语,最早是由德国社会学家曼海姆和哲

学家波普尔提出的。姚斯最先把这个术语引入他的接受美学理论中,并进一步扩充,认为在接受活动开始之前,读者已有自己特定的期待视界,已存在某种意向。也就是说,期待视野是对作品的某种"先入为主之见"。这种特定的意向决定了接受者对其所解读的艺术作品从内容到形式都有自己的取舍标准、阅读倾向,以及基本的态度与评价。

接受者期待视野的构成,包括文体期待、形象期待与意蕴期待三个层次。① 文体期待是由作品类型或形式特征所引发的,接受者面对特定的文体,总希望看到这种文体可能具有的艺术韵味,譬如阅读诗歌,我们往往会期待一定的格律;观赏原始舞蹈,往往会期待图腾、巫术,甚至火把等等。意象期待是由作品中某种特定的形象所引发的期待,如在绘画中,我们看到梅、兰、竹、菊等意象,会引发对君子高洁品格的赞美的期待。意蕴期待是接受者对艺术作品深层的审美意味、理想境界的期待。

期待视野不是一成不变的,当既定的期待视野与一部新作品不一致时,就会产生所谓的审美距离,这时原有的平衡被打破。对审美距离的克服,则意味着新平衡的建立。旧的平衡不断被打破,新的平衡不断建立,从而导致期待视野不断变化。姚斯将这一过程称为"视野改变"。清末文人孙宝瑄在其《忘山庐日记》中称:"以新眼读旧书,旧书皆新书也;以旧眼读新书,新书亦旧书也。"这段话中的所谓"新眼""旧眼",实际上讲的就是期待视野的变化。接受者的期待视野受其所处的历史时代的社会文化环境、社会心理结构、大众审美趣味等因素的影响。不同的时代、不同的生存状态与不同的文化心理构成,使得接受者的期待视野各不相同。

(二)文化心理构成

艺术接受者对艺术品的感知是建立在既有的心理图式的基础之上的,这种心理机制是一种先在的文化心理定势,心理学家克雷齐曾说过:"我们倾向于看见我们以前看过的东西,以及看见最适合我们当前对于世界所全神贯注和定向的东西。"② 这里的"以前看过的东西"和"对于世界所全神贯注和定向的东西"就是一种先在的心理结构。心理结构的形成,主要与以下几个方面的因素相关:

首先,与社会生活实践和文化教养有关。众所周知,一个有良好审美趣味的人善于从艺术作品中发现美,相反,一个审美趣味低劣的人难以从

① 童庆炳:《文学理论新编》,北京师范大学出版社 2010 年版,第 278 页。
② 克雷齐:《心理学纲要》(下册),文化教育出版社 1980 年版,第 78 页。

作品中体味出美来。作为艺术的接受者,其审美趣味的培养和人生态度、情感倾向的形成,需要经过长期的社会生活实践和文化知识的积累。只有当审美趣味、情感倾向和人生态度成为人们日常生活的一部分,成为一种习惯,其文化心理结构才逐步成型。

其次,与一定的艺术修养相关。如果艺术接受者具有一定的艺术修养,对于艺术规律、艺术技巧和表现手法、艺术的本质和特点,以及艺术发展史和艺术现状有比较清楚的了解和认知,则有助于其对艺术品的感知、理解和判断。

最后,与特定的生理机制有关。艺术接受者年龄、性别和气质等生理特征,也是影响其心理结构构成的重要因素。不同性别的艺术接受者,生理特征不同,思维方式也存在很大的差异,比如女性偏重感性体悟,男性偏重理性思辨,女性偏向温婉细腻,男性往往豪放不羁。而不同年龄层次的接受者,如儿童、青年、老年在艺术接受上也各有特点。

(三)召唤结构

期待视野固然是接受者在对艺术文本解读之前即已存在的意向,然而,它又可以由艺术作品中的种种特征、符号、暗示所唤起。艺术作品本身的这种特性,在接受美学当中被称为"召唤结构"。它在艺术作品中主要表现为意义的不确定性与空白。伊瑟尔认为"意义不确定性和意义空白促使读者去寻找作品的意义","意义不确定性与意义空白就成了本文的基础结构或审美对象的基础结构——'召唤结构'"。①

接受美学认为,艺术作品通过建立某种召唤结构,以唤起读者的响应,从而形成读者与作者或作品的对话关系。并且,召唤结构是由"空白""空缺""否定"三要素构成,由它们来激发读者或观众在艺术接受过程中发挥想象、联想来填补空白,并与期待视野形成互动,以促进接受者对作品的感知、理解,最终使艺术作品的价值得以实现。

在艺术接受过程中,召唤结构与期待视野既矛盾又统一。召唤结构构成艺术接受的准备阶段,为文本注入各种潜在的因素,期待着接受者在接受活动中加以具体化、充实化;而期待视野在一定程度上又决定了接受者对召唤结构的意义内涵的认知和理解的程度,而且它也会对作者创作时设置召唤结构的方式与状态造成一定影响。总之,艺术作品的召唤结构与接受主体的期待视野相互融合、互动,以共同完成对一部艺术作品的

① 胡经之:《文艺美学》,北京大学出版社1989年版,第356—357页。

接受行为。

（四）直觉和知觉

感知主体先在的期待视野文化心理构成,以及艺术品的召唤结构,对于艺术接受活动的实现至为重要,同时接受者本身的生理感官的直觉与知觉能力在艺术接受活动的感知阶段也是必不可少的。

审美注意是指审美主体在审美过程中日常意识状态中断,而专注于某种特殊的审美对象的意识活动。艺术接受者的日常意识是一种有目的性的意识,在不被特殊事态打断的情况下,它就像一列快车不作中途的停留而直达目的地。能够使日常意识中断的一定是一种特殊的事态,对于审美过程来说,这一特殊事态就是特定的审美对象。艺术品要引起接受者的审美注意,首先要符合审美的要求,具备美的特质。从表面上看,美的形式是获得审美注意的前提。但是实际上,接受主体内在的先在的心理构成也在以不自觉的方式使这种审美注意成为现实。

审美直觉又称审美直观,是指审美主体的感官在审美过程中受到客观事物审美特性的直接刺激所产生的瞬间体会,以及在先在的心理积淀的理性作用下所引起的审美感知。因此,审美直觉又有感性直觉和理性直觉之分,并且二者是有机结合在一起的。感性直觉是感官受到外部刺激,在一瞬间对对象的表象所形成的直观感受;理性直觉是在先在的理性积淀的基础上,由于对事物关系或类似事物的审美特性已经有所认识,而对当前事物的审美特性做出的不假思索的直觉,是已经渗透了理性的直觉。

审美直觉有直接性,常常表现为一种不假思索地直接把握或领悟,无关功利,无关概念,无需理性判断。譬如,欣赏一首《二泉映月》,如泣如诉的曲调进入耳朵的一瞬间,我们就被乐曲本身的艺术魅力所感染,甚至来不及去思考它的思想或意义内涵。梁启超曾谈及他儿时读李商隐的诗的感受:"这些诗,他讲的什么事,我理会不着;拆开一句一句的叫我解释,我连文义也解不出来。但我觉得它美,读起来令我精神上得到一种新鲜的愉快。"这就是审美直觉的特点,无需做逻辑的思辨,而只是一种审美的直感。

审美知觉中,知觉是指反映客观事物的整体形象和表面联系的心理过程。如前文第五章所述,它无论在艺术创作过程中,还是在接受过程中,都十分重要。知觉在感觉的基础上形成,比感觉复杂、完整,是对事物的各个不同的特征——形状、色彩、光线、空间、张力等方面组成的完整形

象的整体性把握,以及对这一完整形象所具有的种种含义和情感表现的把握。审美知觉不同于普通的知觉,就在于它不是知识的判断,不是科学的归类。审美直觉是感官的直接的瞬间的感受,而审美知觉从表面上看似乎也是迅速地直觉地完成的,但实际上它是一种积极主动的心理活动,对事物的感知建立在接受者全部的生活经验、文化修养和一定的想象情感基础上的,也就是说接受者的心理图式和审美期待对审美知觉有支配作用。如果艺术品在外在形式上符合接受者的审美期待,与接受者特定的情感生活模式相适应,就会引起接受者特别的审美注意和感知,对其内在的情感表现产生共鸣。

比如《天净沙·秋思》中有"枯藤、老树、昏鸦"三个意象,诗人将三个意象排列在一起,并不是按照动、植物进行事物分类,而是因为三个意象不仅在外在形式上而且在内在情感表现上具有极强的一致性。再如,两千年前,孔子面对奔流的江水,发出了"逝者如斯夫,不舍昼夜"的喟叹,感慨岁月的流逝;唐代李贺面对兵临城下的危急形势,写出了"黑云压城城欲摧"的诗句,因为黑云压城体现了一种压抑和威胁的情势。这些都是从事物的形式出发,而达到对它们的情感表现的把握,这就是审美知觉。艺术接受者如果没有一定的生活经验,就无法理解"逝者如斯夫"为何是在感慨岁月的流逝,无法领悟"黑云压城"与兵临城下有何关联。这样,也就难以进入艺术接受和审美感知的过程。

可见,从对艺术品的审美注意到审美直觉再到审美知觉,这一系列心理活动几乎都是在刹那间完成的,且各有各的特点,但其中有一个共通的地方——接受者既有的心理图式,即由接受者先在的全部生活经验、艺术鉴赏经验和情感体验所构成的文化心理图式,它是审美注意、审美直觉、审美知觉等感知活动的心理基础。

二、体验阶段

感知是建立在既有的审美期待之上的,是艺术接受过程中最初的感受。虽然这种感受具有直接、敏锐的特点,但是仍然有待于进一步深入思考和体验,接受者才能真正领悟艺术作品的深层意味和审美价值,完成更为深层的接受行为。

在体验阶段,艺术接受者对于艺术作品的体验过程实际上也是一个理解、阐释、再创造的过程。它需要接受者设身处地地生活于艺术品所表

现的情境当中,充分发挥想象和联想的能力,与艺术品或作者形成交流或对话,以实现对艺术品的再创造,从而获得审美的愉悦,完成自身主体生命本质力量的实现。

在艺术接受活动中,艺术作品提供了形象,在没有进入艺术接受过程、未被接受者解读之前,它还只是一些没有生命力的符号或结构。要把这些符号或结构变成内心的"活的形象",接受者就必须通过联想和想象,进行艺术的填充、再创造,使之丰富、充实,具有生命力,这样才能使之成为现实的艺术品。

前面讲到接受美学的理论家伊瑟尔把艺术作品的开放式框架结构称为"召唤结构",认为作品本身存在着很强的不确定性或空白,它召唤接受者在可能的范围内参与作品意义的再创造。德国阐释学理论家伽达默尔也同样认为艺术存在于读者与文本的对话当中,通过对话以生成对作品意义的理解。艺术作品中存在的这些空白或不确定,召唤着接受者运用想象力去填补。中国画讲究"计白当黑",虚实相生,也就是说白即空的地方和着墨的地方一样都是画作整体的组成部分。在国画和摄影艺术当中都非常注意留白,比如国画中有"画鱼不画水"的做法,就体现了留白的妙处。南宋画家马远擅长山水画,画山往往只画山的一角,画水只画水的一涯,画面上留下许多空白供人去想象,空白之处恰恰就是意境之所在。

艺术作品中存在的空白和不确定性为艺术接受者的想象和联想提供了驰骋的空间。艺术家的想象力可以超越时间、空间的限制,甚至不受形骸的束缚,但是作为接受者,他的想象力并不是不受束缚的,想象必须以艺术作品为依据,在艺术品规定的范围和情境中展开,否则其想象就是无意义的。艺术接受过程中的想象始终都是与艺术接受对象紧密联系在一起的,受接受对象的规定、引导和制约。虽然说"一千个读者就有一千个哈姆雷特",但是它始终都是哈姆雷特而不是别的什么人。

此外,情感在审美体验过程中也发挥着重要的作用。接受者的情感世界越丰富越强烈,他的想象力所能达到的范围和幅度就越广阔,他对艺术品的解读就越深刻,越能体味出象外之象,挖掘出艺术品无穷的艺术意蕴。同时,无穷的想象力反过来又推进情感的发展、深化。在面对一定的艺术对象时,接受者通过联想和想象会激发起特定的情感。白居易在诗作《琵琶行》中表现了他独特的情感体验。正是由于诗人有着丰富细腻的联想力与想象力,才使得他在倾听琵琶曲时,有着比其他人更强烈的内

心感受:"座中泣下谁最多,江州司马青衫湿"。

在体验过程中,接受主体的静观也非常重要。马克思说:"忧心忡忡的穷人甚至对美丽的景色都没有感觉;贩卖矿物的商人只看到矿物的商业价值,而看不到矿物的美的特性","对于没有音乐感的耳朵来说,最美的音乐也毫无意义"。接受主体的身心感觉对艺术接受活动来说是非常重要的,正如马克思所说,人总是要在全部身心感觉中肯定自己。接受者在对艺术品的鉴赏过程中,必须保持一种虚静的状态,也就是物我两忘,"涤除玄览"(《老子》十章)。中国古代美学当中对于审美主体的静观在艺术活动中的重要意义有充分的认识。老子说"致虚极,守静笃,万物并作,吾以观复",庄子称"心斋""坐忘",宗炳有"澄怀味象"之语。接受者只有对艺术品采取静观的态度,进入物我两忘的状态,心物交融,天人合一,才能透过事物的表象,感悟、体味到其内在的精神内涵。同时,只有在虚静的状态里,接受者的想象力才能有更充分的驰骋空间,不受社会功利条件的阻隔,不为外物所扰,从而更加有利于实现对艺术品的生发、再创造。

在艺术接受活动中,接受者对艺术品的体验、感悟与他自身的联想、想象、情感态度,以及身心感觉等心理活动有着极为密切的关系。接受者在静观的状态下充分调动自己的情感,凭借联想、想象,深刻细致地体味艺术作品的情感内涵,是艺术接受活动的基本要求。

三、判断阶段

判断是更高层次的心理活动。如果说感知、体验还是以对艺术品的感性领悟和把握为主,是融入一定理性因素的感性直觉和体验,那么判断则是积淀在感性中的理性,对感知、体验到的东西进行理性的分析和逻辑判断,以及价值的追寻。

判断受诸多因素影响,呈现出不同的特点。首先,接受者的心理结构、期待视野对理解判断的影响。哲学家海德格尔曾对"理解"做过阐释,认为任何存在都是在一定时间空间条件下的存在,超越自身历史环境的存在是不可能存在的,存在的历史性决定了理解的历史性;我们理解任何东西,都不是空白的头脑去被动地接受,而是用活动的意识去积极参与;理解是以我们已经先有、先见、先把握的东西为基础的。阐释学美学家伽达默尔更为明确地指出:对艺术作品的理解不是用科学的方法分析

出文本的所谓意义,理解的本质在于其先验的结构,现实存在作为解释者的"偏见"才使得理解成为可能,我们之所以将某事解释成某事,其基础就在于这种先结构。理解或阐释绝不是没有先决条件的领悟。海德格尔和伽达默尔的观点都提到了"先结构",可以看出这种先结构的形成是建立在接受者的实践基础上的,是历史积淀的结果,因此这种理解也被说成是"前理解"。

接受者在鉴赏艺术品的过程中,前理解构成了一种期待视野,没有这种先在的理解,任何新东西都不可能为其经验所接受,艺术接受活动也就不可能进行。而且任何一部作品,即使它以崭新的面目出现,也不可能在信息真空中以绝对新的姿态展示自身,它总是要通过信号、暗示等为接受者提供一种导向,去唤醒接受者以往的记忆,将接受者带入一种特定的情感态度中,并使之产生一种期待。接受者带着这种期待进入艺术接受过程,并在对艺术的感知、体验和理解判断当中不断地改变、修正或实现这种期待。

其次,艺术接受并没有一成不变的永恒绝对的标准。艺术作品并不是一个独立的存在,它在作者创作出来之后,进入传播、消费领域,成为读者或观众的接受对象,它的价值是在艺术接受中得以实现的。正如姚斯所说:"它不是一尊纪念碑,形而上学地展示其超时代的本质。它更多地像一部管弦乐谱,在其演奏中不断获得读者新的反响。"艺术作品虽一产生便有了固定的样式,但它客观上所包孕的精神价值与审美内涵却不是作者可以左右的,以后各个时代的接受者都会从不同层面进行挖掘。

不同时代、不同历史条件,造成接受者对同一作家、同一作品的理解、判断存在差异,即使是同一时代,不同的接受者对同一艺术作品的理解也存在很大的不同。这不仅是由于接受者存在着个体差异,而且因为艺术品具有强大的意义潜能,不可能被某一时代的某个接受者所穷尽,随着历史的发展,人们的实践经验日益积累,期待视野也不断随之发生变化,接受者在前人理解的基础上不断深掘,会产生对艺术作品的新的理解和判断。阐释学理论认为阐释者的视野是多种多样的,同时,这些视野还会因为一代又一代的阐释者而在历史之中不断地变化。不同的视野相互对话、交融,而达到"视野的融合"。因此,艺术接受没有不变的永恒的评价判断的标准。比如,对古典悲剧的经验和判断标准就不适用于对现代戏剧的理解,用古典绘画理论也无法判断现代派绘画作品的优劣。

最后,误读现象的存在。由于对艺术作品的理解是建立在前理解和

期待视野的基础上,也就是说有了先入之见,加之接受主体的个体差异,于是造成了理解判断上的误读现象,这是合理的存在。比如中国古典精品《诗经》,其内容非常广泛,既有朴素天真的爱情吟咏,也有严肃庄重的祭祀乐词,既有下级官吏牢骚不满的发泄,也有王公贵族享乐生活的写照。① 面对如此众多的思想内容,汉代儒生却试图用一个标准来概括,认为《诗经》三百篇完全符合儒家的"思无邪"的标准,并给《诗经》加上了很多牵强附会的"史实",如认为《关雎》是表现"后妃之德",说《静女》是"刺时也,卫君无道,夫人无德"等等,这是接受者对作品的误读。

在具体的艺术接受过程中,误读现象又可分为正误与反误两种情况。

正误是指艺术接受者的理解虽然不是作者的创作本意,但接受者的误读并不偏离作品的实际,能够让人信服。比如仍是那部《诗经》,汉儒读到了它的"美教化,移风俗"的社会作用;而宋代的朱熹读到了它的"淫";到了近现代,特别是五四以后,《诗经》中的《国风》被看作是劳动人民真善美与智慧的结晶,是反封建的先声。在这一系列的误读中,五四以后的这种误读可看作是一种正误,因为实际上劳动人民创作这些诗歌时,他们是不可能有自觉的反封建的创作动机的,但正是这种误读使得古典作品在当代具有了现实的意义和价值。在艺术接受活动中,这种正误的现象是非常普遍的,也是正常的。正确的误读不仅不会有损于艺术作品的艺术魅力,相反,有利于接受者从艺术作品中挖掘出深层的审美意蕴。

然而,并不是所有的误读都是合理、正确的误读,还存在反误,即伽达默尔所说的"伪偏见",英伽登所说的"虚假的具体化"。这些都是指违背作品原意的穿凿附会的认识与评价。近些年影视领域对"红色经典"(如《林海雪原》《红色娘子军》等等)的翻拍,就出现了很多这种反误的状况。改编单凭主观臆断,脱离作品的实际,由此所形成的接受者对历史事实的误读,既不利于对艺术作品的理解判断,也造成了对艺术作品价值的伤害。因此,从艺术接受的角度而言,需要接受主体具有必要的审美准备,做到"以意逆志"(《孟子·万章上》)、"知人论世"(《孟子·万章下》),如此才能有助于对艺术作品的理解,接受艺术作品的丰富意蕴,实现作品的艺术价值。

① 张少康、刘三富:《中国文学理论批评发展史》,北京大学出版社1995年版,第32页。

第三节　艺术接受类型

一、艺术欣赏

艺术欣赏是艺术接受的初级阶段，是指在艺术接受的过程中接受者通过观赏艺术作品所形成的具有再创造性质的审美活动。

（一）艺术欣赏是一种审美意象再创造活动

所谓审美意象就是审美主体借助审美经验，通过对艺术品的观照，在心中所形成的形象。形成审美意象首先需要审美对象，然后经过审美直观，把握审美对象的意蕴，这就要进行取舍，还要借助记忆中的审美经验，最后形成与审美对象的特殊性相契合的由接受主体自我创造的形象。

在艺术的欣赏过程中，审美意象再创造分引申性审美意象和综合性审美意象。引申性审美意象是指从审美客体某一点出发，按可能的秩序形成新的整体意象。接受者通过引申性意象举一反三，获得审美愉悦。王朝闻说："富于概括性的形象，不是抽象的符号，而是可能使欣赏者举一反三，由此及彼的活生生的形象。"接受主体在这一形象的诱导下，联想到与审美对象相关的内容，并加以融会贯通之时，就创造出了带有自己个性的引申性意象。如高尔基的散文诗《海燕》，对暴风雨前海燕的绘声绘色的刻画以及整个气氛的渲染和激昂的情调，不仅使我们心中浮现出翱翔于暴风雨之前的海燕的意象，而且还会使我们心中浮现出革命风暴前无产阶级革命战士斗志昂扬的象征意象。这之中，后者就是审美意象的引申，或叫引申性审美意象。

如果说引申性审美意象的特征是举一反三，那么，综合性审美意象的特征就是百川归海。许多分散的形象细节按可能的内在逻辑结构加以综合所形成的意象，我们称为综合性审美意象。接受主体面对艺术家创造的艺术形象，不可能立即全部把握，审美的注意指向性及转移的心理规律制约着接受者，他只能逐步地摄取若干形象细节，有机地化合而成综合性审美意象。我们欣赏唐代诗人张继的《枫桥夜泊》这首诗，好像在观赏一幅色彩凝重的图画，得到一种羁旅客愁的意象。这种审美意象是由许多细节构成的，如降临的夜晚、乌鸦的啼叫、满天的寒霜、江边的枫叶、渔船的灯火、城外的山寺、夜半的钟声等，诸多视觉与听觉的意象相融合，形成

一个完整的意象。欣赏者的意象与作者心中的意象不同,是接受者生活的、审美的多种条件综合介入的结果。

(二)艺术欣赏中的共鸣

艺术品被生产出来之后,在欣赏过程中被接受者所接受,这时便能产生与作品审美结构相适应的审美欣赏者。实现这一过程的关键在于欣赏中的共鸣。这种共鸣就是艺术品中所蕴含的内在结构与接受主体的心理结构所形成的力的"同形同构"或"异质同构",从而产生的主客协调、物我同一的状态。这有如两个频率相同的音叉,一个振动发声时,另一个音叉如果靠近,也会振动发出同样的声音,所以叫共鸣。共鸣需要主客体的契合,客体对象必须具备与主体心理"共振"的结构,也就是具备一定的客观基础。这就是说,如果客体对象本身不具备真挚的情感,没有与接受者的心理律动共同的频率,便不会产生共鸣,反之亦是如此。

共鸣的产生要有相应的主体心理结构,起主要作用的是审美主体。这就是说,共鸣的产生取决于审美主体一定的生理条件,如正常的感官结构;同时还取决于审美主体感性和理性的心理信息的储存,取决于其对心理信息的识别、处理、转换、传递、再生等机能。所以在艺术欣赏中既需要审美对象的物质条件,又需要主体具有与之对应的心理结构。但这只是问题的一个方面。共鸣的形成不是主客体简单的对应,此时的审美客体已成为主体的心理活动的对象,渗入了审美者的主观情态。审美主体也不只是被动地反应,而是具有审美再造的功能,在对象之中发现自我,实现自我,从而确证自我。只有达到主客体相互作用、物我同一的情境,才能实现共鸣。

共鸣的发生是一个复杂、渐进、多层次的过程。林黛玉隔墙听《牡丹亭》时,她听到梨香院内"笛韵悠扬,歌声婉转",只感到了音乐的美,知道在"演习戏文"。这是审美感知阶段。当她听到"原来是姹紫嫣红开遍,似这般,都付与断井颓垣"和"良辰美景奈何天,赏心乐事谁家院"的戏文时,便"十分感慨缠绵,领略其中的趣味"。这时已经由审美感知、审美表象上升为审美意象,即同时诉诸情感、理智,形成了初步的共鸣。到了后来,林黛玉被"只为你如花美眷,似水流年""你在幽闺自怜"的诗句搅得心动神摇,联想到自己有所追求而又不能主宰自己的命运,便"如醉如痴""站立不住",蹲下身来,于是引起了生理的反应。这时她又联想起唐代诗人崔涂《春夕》中"水流花谢两无情",南唐李煜《浪淘沙》中"流水落花春去也,天上人间"和《西厢记》中"花落江水流,闲愁万种"的词句,不

免"心痛神驰,眼中落泪",发生了强烈共鸣。由此可以看到共鸣不仅具有艺术欣赏的各种特征,而且是艺术欣赏的极致。

共鸣也是一个十分复杂的美学问题。因为共鸣是一种心理现象,完全从社会学的角度去说明,总使人感到牵强。我们强调共鸣的心理特征,同时也应看到在人的心理中已经积淀了社会历史的因素。李泽厚说:"客观自然的形式美与实践主体的知觉结构或形式的互相透合、一致、协调,就必然地引起人们的审美愉悦。这种愉悦虽然与生理快感紧相联系,但已是一种具有社会内容的美感形态。"①他还说:"自然与人、对象与情感在自然素质和形式感上的映对呼应,同形同构,还是经过人类社会生活的历史实践这个至关重要的中间环节。形式感、形式美与社会生活仍然是直接间接地相联系,审美中的身心形式感中仍然有着社会历史的因素的成果。"②这就是说,人的心理结构是人类千百万年劳动实践的产物,其中积淀着社会历史的成果。因此我们对审美对象形成共鸣,就不是单纯的生理心理现象,而是渗透着民族、时代的内容。抗日战争时期郭沫若的历史剧《屈原》、欧阳予倩改编的《桃花扇》之所以受到普遍的欢迎,岳飞的《满江红》、文天祥的《正气歌》之所以为许多爱国志士传诵,其主要原因就是当时中华民族的共同心理结构。相同相通的情理结构中也积淀着社会性的内容。比如孟郊的《游子吟》,表现的就是不同历史时代都相通的东西——母子之爱。还有诸如情侣之爱、朋友之情等,这些都可以从心理结构上得到解释。

二、艺术批评

艺术批评是艺术接受的高级阶段,是指在艺术欣赏的基础上,按照一定的标准,对艺术现象进行评价的理性分析活动。

(一)艺术批评和艺术欣赏的关系

艺术批评家首先必须是艺术鉴赏家,第一步必须步入鉴赏王国。然而,艺术批评却不能停留在艺术欣赏这一艺术接受的初级阶段上,它必须在艺术欣赏的基础上深入地发展下去。也就是在艺术欣赏的同时,要去评价艺术创作的美学价值等方面。艺术批评和艺术欣赏具有不同的特点:

① 李泽厚:《美学论集》,上海文艺出版社1980年版,第175页。
② 李泽厚:《李泽厚哲学美学文选》,湖南人民出版社1985年版,第446页。

首先是表现形态不同。艺术欣赏是一种审美感性活动,面对艺术作品,欣赏者以审美感知为起点,经过移情、联想、想象等活动,达到审美的愉悦。虽然艺术欣赏中有理性的内容存在,但它基本是非外化的、潜在的和感想式的评价。艺术批评则不同,虽然艺术批评也要经过艺术欣赏阶段,但它主要采取理论形态,靠判断、靠推理,是对艺术作品的系统的评价,属于理性的认识活动。

其次,两者的对象不同。艺术欣赏直接以艺术作品为对象,离开了具体作品,欣赏就成为一句空话。不要说艺术的欣赏,就是生活中的审美活动,也离不开具体的审美对象。艺术批评则不同,它以一切艺术现象为对象。它的对象可以是个别作家的个别作品,也可以是艺术的思潮和流派,甚至包括艺术批评本身。

最后,两者在态度上不同。一般艺术理论强调用客观、冷静的态度进行艺术批评。艺术批评家面对各种艺术现象,无论是作家作品,还是思潮流派,都要避免个人的偏好,依靠艺术理论客观公正地评价其成败得失。但近年来的艺术批评界出现了一种主观批评的倾向,在艺术批评中强调批评家的体验、领悟、情感与个性。这种态度近似于汉代经学家和宋代理学家所解释的"以意逆志",是以批评者为起点的。艺术批评并不排斥对主体个性特点的表现,然而尽管如此,它也仍然是批评,仍然需要分析、评价和论断,始于审美愉悦,成于科学分析,不同于艺术欣赏的个体内心的意象创造,而是要对批评对象分析鉴别,有助于别人的鉴赏。

(二)艺术批评与艺术理论的关系

艺术批评是艺术理论与艺术创作两者之间的中介。随着艺术创作经验的不断积累,人们对艺术的认识逐步加深,艺术批评也要随之调整原有的模式。艺术批评并不是艺术创作的附庸,两者共同形成艺术现实运动。从这个意义上说,艺术批评同样是艺术感受的表达方式,是一种独立的审美意识的展开,只不过采取理论形态罢了。艺术理论和艺术批评的关系密切,艺术理论正是通过艺术批评这一中介,逐渐条理化、系统化地形成对艺术规律的认识。艺术理论是在具体的艺术批评基础上发展起来的,它所研究的对象是艺术的一切现象,要从客观规律上对艺术的发展作出说明。艺术批评若没有艺术理论的指导,是无法进行的;而艺术批评本身就是对一定的艺术理论的具体运用,是具体的艺术实践活动。只有在具体的艺术批评实践过程中,艺术理论才能不断地发展,艺术创作才能不断地走向繁荣。所以,合乎科学和艺术规律的艺术批评是促进艺术发展的

重要实践活动方式。

三、艺术研究

当代艺术的研究由于艺术观念的变化，人们不仅对艺术创作、艺术作品予以高度重视，而且把视角扩展到艺术接受的领域，尤其是对艺术研究本身展开研究。在艺术形态中，艺术的欣赏、批评与研究都属于艺术接受的范畴，但是它们三者在艺术接受的过程中处于不同的层次。

前面我们对艺术欣赏与艺术批评从理论上作了区别与界定，但是我们应该注意到，在传统的艺术学中，对艺术批评与艺术研究还没有形成较为明确的区分，两者经常是不分的。其主要原因，首先在于传统的社会批评与研究模式的影响。批评是社会学的批评，批评家的个性与主观倾向多半消融在普遍的政治原则之中；研究是社会学的研究，对艺术的美学揭示与艺术规律的总结为政治原则所取代。这样政治的标准与原则成为艺术的批评和研究的联结点，使两者混为一体。其次，在传统的思维模式中，人们把主体对客体的反映都归为对客体的认识，而忽视在反映过程中存在着认识与评价的不同方式。对这两种活动的同一看待，必然导致对艺术客体的认识等同于艺术评价，将艺术研究与艺术批评这两种活动都归结为广泛的认识活动，从而否定了对艺术客体的评价功能。再次，到了21世纪，科学技术有了突飞猛进的发展，不仅改变了现实的客观世界，也使人的精神世界发生了深刻的变化，特别是思维空间的拓展，使人们对艺术的认识进一步深化。所以，历史发展到今天，艺术自身的发展也要求对艺术批评与艺术研究这两者作出明确的界定。

（一）艺术研究以理论分析的学术方式展开，所面对的对象是以往的一切艺术现象

在艺术的接受过程中，艺术欣赏仅以艺术作品为对象，形成审美知觉，产生审美意象；而艺术批评与艺术研究的对象却宽泛得多，不仅有艺术作品，作品之外的一切与艺术相关的内容都可以成为它们的对象，比如艺术家、艺术思想、艺术流派、艺术运动等。不过，虽然这些都是艺术批评与艺术研究的对象，但两者有不同的任务。艺术批评所面对的是现实的艺术，我们说艺术批评是对现实艺术作出的评价，讲的就是这个意思。俄国三大批评家别林斯基、车尔尼雪夫斯基和杜勃罗留波夫面对当时的社会和艺术的现实，进行了卓有成效的艺术批评，不仅为俄国现实主义文学

奠定了美学基础,而且也为俄国民主主义革命运动的高涨奠定了思想准备。尽管艺术批评有时要涉及已往的艺术现象,但它最终还是主要满足当代艺术现实的需要,着重点仍是当代;而艺术研究则不同,它以理论分析的学术方式展开,所面对的对象是以往的一切艺术现象,它要分析社会背景与思想氛围、作家的世界观与创作道路、艺术发展的历史规律,确证作品的真伪、创作年代,对作品进行类型学的分析等。

(二)艺术研究服从于认识的一般规律

人们对现实的体验是以评价和认识两种方式出现的。在艺术接受的实践过程中,对艺术价值的评定是艺术批评的基本属性。艺术创作是以艺术的接受为终点的,一部作品问世,都会得到评价。从这个意义上说,艺术批评家与普通的接受者一样。但艺术批评家并不停留于此,他要用理论的形态将自己的主观印象表现出来,在自己的理论框架中评析艺术客体的价值。批评家根据作品对他情感所起的作用来判定它,甚至有时所做评价不必和艺术品的内涵等值。这样,艺术批评就具有十分强烈的个性特征,所表现出来的价值观念也极为不同。正所谓艺术价值是艺术客体对审美主体的意义。我们强调艺术批评中个性化的价值观念的表现,并不是说它是与社会毫不相干的"异物",而是在社会文化系统中积淀的人类集体经验的表现,它与人类文化心理结构的原型有着千丝万缕的联系。所以从这个意义上说,艺术批评是人类集体心理原型的价值观念的表现。

艺术研究则属于认识的范畴,它和其他研究一样,服从于认识的一般规律。在艺术研究过程中,一切主观的个性的因素都由于探讨世界的客观联系而舍掉了,这就要求艺术研究者客观分析事实材料,包括体现在艺术品之中和艺术品之外的事实。所以艺术研究是在一定的方法论的制约下,对艺术现象所做的一种客观的理性分析和认知。

艺术批评作为一种社会文化系统的机制,通过确立艺术家的创作与艺术品的价值,起着使艺术系统得以自我调节的作用,其中也要表现批评家个人的审美理想与审美价值观念,所有这些构成艺术批评的目的。而艺术研究在社会文化系统中,属于一项科学研究活动,艺术的理论研究无论通过什么途径,采用什么方法,其主要目的都在于对艺术现实和审美特征加以揭示,我们所说的艺术研究的思想统一性就在于此。

应该指出的是,由于艺术批评与艺术研究都是以艺术实践为对象的理性分析活动,因此尽管二者有许多区别,但在过程、方法等方面,仍有不

少相同之处,广义的艺术研究也会包括艺术批评在内。

课外阅读书目:

1. 尧斯:《审美经验与文学解释学》,上海译文出版社 1997 年版。
2. 伊瑟尔:《阅读活动——审美反映理论》,中国社会科学出版社 1991 年版。
3. 胡经之:《文艺美学》,北京大学出版社 1989 年版。

本章复习重点:

1. 基本概念

接受美学　艺术接受　隐含的读者　期待视野　召唤结构　共鸣

2. 思考题:

(1) 艺术接受的性质与特点是什么?

(2) 如何理解艺术接受过程的几个阶段?

(3) 怎样看待艺术欣赏与艺术批评的关系?

第九章　艺术管理

与传统艺术相比,当代艺术的一个重要变化就是管理因素和社会因素变得越来越突出。尽管艺术管理既不是艺术品的形式,也不是艺术品的内容,但它日渐成为影响艺术品形式和内容的重要因素,它就像一种非外显的氛围在艺术界中弥漫。艺术管理变得越来越重要,既是管理学日渐发展的结果,也是艺术自身发展的要求。"前卫艺术的激进的革命式介入在今天终结了,当代艺术并没有退回到老大师时代,而是以一种温和的方式继续介入社会,这种方式就是管理和商业。艺术家通过商业活动与社会的各个方面发生关系,通过管理活动驾驭社会的各个方面。"①当今时代,艺术家变身企业家的现象表明当代艺术的理论和实践都发生了重要的变化。

随着新的艺术形式不断出现,旧有的艺术理论已经无法解释和界定很多新的艺术现象,美学以及艺术理论呈现出了某种程度上的当代危机。艺术理论家和批评家们开始从艺术本身之外来思考和界定艺术,美国艺术理论家和批评家阿瑟·丹托的"艺术界"(Artworld)理论和乔治·迪基的"艺术体制"(The Institutions of Art)②理论都是富有创见的理论成果。丹托的"艺术界"理论看到了围绕着艺术品本身的理论氛围的重要性,认为一个东西是否是艺术品,不是由作为实体的自身决定的,而是由一种围绕着它的理论氛围和艺术圈中的各种艺术机构、批评家、美术馆等共同决定的。迪基对丹托的"艺术界"理论作了进一步的改造,他认为"艺术界"可以扩大到整个艺术品赖以存在的庞大的社会机制和约定俗成的艺术惯例,在此基础上他提出了自己的"艺术体制"理论。此外,匈牙利文化社

① 彭锋:《从艺术体制理论看艺术管理》,《艺术设计研究》2014年第1期。
② 也译作"艺术惯例"。

会学家和艺术史家阿诺德·豪泽尔从艺术社会学的角度思考了艺术中介和艺术市场的问题,看到了"中介体制"在艺术创作和艺术消费中的重要作用。

这一章主要涉及的是艺术管理的相关问题,我们将首先谈谈艺术管理的学科定位问题,然后谈谈艺术管理的三个重要方面,即艺术中介、艺术市场和艺术保护。

第一节 艺术管理的学科定位

从2001年开始,我国国内艺术院校相继开设艺术管理专业,但各个学校艺术管理专业的培养目标、课程设置等都有很大的不同,这就涉及艺术管理的学科定位问题。有的高校把艺术管理作为管理学的一个分支,隶属于管理学;有的高校将其作为艺术学的一个组成部分,从属于文学门类。在国际上也存在不同看法。艺术管理一般翻译为"Arts Management",更多指艺术管理操作,强调管理的过程与程序;艺术管理也可翻译为"Arts Administration",这个词更多地体现为管理的决策或者策略等。由于对艺术管理的学科定位不同,在研究范围的界定和理论体系的建构上也很不相同。这种情况表明,艺术管理的学科定位还有待进一步讨论。

一、艺术管理的学科定位

近半个世纪以来,艺术管理作为一门学科在发达国家已经形成了一整套完善的系统。1998年出版的《国际公共政策与管理百科全书》把艺术管理看作是五种传统管理的应用——计划、组织、实施、监督和控制,对艺术的有效管理有助于将表演或者视觉艺术作品展示给观众。因而,艺术管理是指人类为实现艺术活动的目标而进行的计划、组织、实施、监督和控制活动。艺术管理的对象通常包括公共的非盈利艺术机构,如剧院、交响乐团、歌剧团体、舞蹈团体、博物馆、公共广播、报纸传媒等,以及商业的以赢利为目的的艺术实体,如商业性的剧院、流行音乐、私人画廊、电影、电视和视频节目、书刊等。

作为研究人类艺术活动的管理学科,艺术管理是在吸收艺术学和管理学成果的基础上形成的一门学科,换句话说,该学科是一门以艺术学为基础,以管理学为依托的应用性学科。艺术管理区别于一般行政管理和

企业管理,是一门理论和应用结合的学科,它需要艺术的专门知识和艺术理论的修养。

艺术管理不仅需要艺术学的学科知识,还需要与管理学、市场营销学、统计学、会计学等诸门学科相结合。艺术管理专业除了培养学生具有扎实的艺术管理、市场营销学等理论基础知识之外,还要特别注意培养学生具有行政管理和企业管理等实践知识。艺术管理既有艺术学的属性,又有管理学的属性,包含着丰富的精神内容,这是不可忽略的。

二、艺术管理的学科特性

1. 应用性。艺术管理的基本理论是指艺术管理运行的基本理论和基本技巧,其任务是告诉人们应该如何实现艺术的现代化管理。艺术管理属于应用学科,是直接服务于社会实践的学科,有很强的实践性。

2. 新兴性。1966年,哈佛大学商学院的托马斯·雷蒙德、斯蒂芬·格雷瑟和道格拉斯·史沃比共同创建了艺术管理研究院。1970年,三人成立了哈佛艺术管理夏季学院。从这个意义上说,艺术管理的年轻是显而易见的。但不可忽视的是,它同样具有深厚的理论渊源和丰富的历史文化,可资借鉴的学术经验也是丰厚的。

3. 人文性。从根本上说,艺术管理属于人文学科,具有一种不可忽视的人文属性。所以,在艺术管理的研究及其社会化过程中,我们有必要在把握其社会属性的前提下注意其人文属性。

正确定位艺术管理对我们从事艺术管理的学习、实践具有非常重要的现实意义,可以帮助我们正确认识艺术管理实践领域的范畴,了解其在实际工作中的潜在的合作对象,规范艺术管理实践人员的工作任务和职责,保证其在艺术管理实践领域中科学有效地开展工作。

第二节 艺术中介

艺术作品被艺术家创作完成进入到社会流通领域以后,艺术管理中的重要因素"艺术中介"就开始在整个艺术传播过程中起着至关重要的作用。正如豪泽尔所言:"艺术创作和艺术消费之间的中介体制是艺术传播的必经之路,它们可以说是艺术社会学的流动网,这些中介体制包括宫廷、沙龙、俱乐部、艺术家茶话会、艺术家协会、艺术家聚居地、艺术工作

房、学校、艺术学院、剧院、音乐会、出版社、博物馆、展览会和各种非官方的艺术团体,它们为艺术发展提供了道路并决定着艺术趣味变化的方向。它使人们看到,象艺术消费一样,艺术创作也是一种社会过程,艺术作品的内容不是从这个人的模子倒到另一人的模子里去的东西,而必须经历一连串个人的和客观的阶段。"①艺术在进入到社会以后,总是在某种中介体制中运行,可以说,没有哪种艺术形式是不需要经过中介体制就可以完成传播和流通的。

在艺术品流通和传播的过程中,人们往往更多地关注艺术品本身的艺术价值、经济价值以及名誉度等问题,而容易忽视艺术品得以流通和传播的中介体制。走进博物馆、美术馆,人们首先关注的是里面的珍贵藏品和艺术品,而忽略博物馆与美术馆本身,不会去更多地思考博物馆与美术馆对于收藏于其中的艺术品意味着什么。波普艺术的出现使得一些艺术理论家如丹托、迪基等人开始关注和思考这方面的问题,并提出了与艺术管理密切相关的艺术体制理论。在精英艺术家呼唤艺术自律的时候,在文化批评家批判商品逻辑的时候,文化市场和艺术经营并没有止步,反而更加如火如荼,艺术品拍卖市场屡创纪录,各种文化艺术公司如雨后春笋般涌现。艺术学院不再是仅仅培养少数精英艺术家的地方,学生人数不断增加,专业设置不断扩展,艺术教育开始在一种更加宽泛的范围内开展,除了少数才华出众的毕业生继续从事艺术创作外,艺术学院的毕业生们更多地在庞大的艺术体制中从事着与艺术相关的各行各业。

这一节我们重点介绍一下艺术中介中的几个重要代表,它们分别是博物馆、美术馆、文化艺术公司和艺术学院,当我们重新审视这些中介机构本身时,我们会发现似乎处于艺术品之外,但又紧紧包裹着艺术品的"中介"的重大意义。

一、博物馆[2]

博物馆是收藏、存放、展示经典艺术品和文化物质遗存的场所,它经

① 阿诺德·豪泽尔:《艺术社会学》,居延安译,学林出版社1987年版,第168—169页。
② 关于艺术博物馆,丁宁在《艺术博物馆:文化表征的特殊空间》一文中有着深入的论述,见《图像缤纷——视觉艺术的文化维度》一书,丁宁著,中国人民大学出版社2005年版,第275—326页。

常被置于一座城市的中心位置,成为一个国家或一个地区重要的文化和艺术表征。同时,又由于博物馆跨越国界的广泛收藏,使得不同时期不同国家和地区的艺术品能够汇集于一处,供后人观赏、仰慕。阿诺德·豪泽尔就曾讲道:"作为全人类共同财富的艺术在一定意义上说是博物馆的产物,没有博物馆作为中介体制,所谓'世界艺术'和'世界文学'这样一类概念就会变得不可想象了。"①博物馆被视为经典艺术品的聚集地,一个供全人类共同享用的独特的文化艺术空间,无论是大众还是精英,在此都享有着欣赏经典艺术品的同等权利。

另一方面,对博物馆的批评之声也不绝于耳,其中一个重要的原因就是认为博物馆使得很多经典艺术品特别是雕塑作品脱离了原来与之紧密相关的环境空间,而将其置入一个充满人工装饰的空间之中,大大破坏了作品的艺术价值。阿恩海姆就曾提到"在博物馆或艺术画廊里,我们都体会过偶然令人沮丧的时刻。这种时候,周围那些竖立着和悬挂着的展品,好像昨天晚上戏散后遍地委弃的戏装,荒唐地处于沉默之中"。② 关于这一点,豪泽尔也提到了,他说:"博物馆也被称为陵墓,在这个陵墓中,艺术作品过着一种抽象的、与世隔绝的生活,它们已经与产生它们的生活、与它们曾在这种生活中完成的实际任务隔断了联系。当它们按照某种与现实或作品本身无关的原则被放在或挂在博物馆里的时候,它们失去了与现实的原始联系,而进入了某种新的、与其他陈列品的联系。它们不再是偶像,不再是仪式的形象,不再是有代表性的绘画、庄严的纪念碑或简单的、有实用价值的工具,而成了具有某种共同性的艺术作品。"③

虽然一些学者和艺术家对艺术博物馆持否定性、批判性的看法,例如"新博物馆学"(New Museology)就开启了一种对博物馆的批判性研究方式,但是博物馆仍然不断涌现和向前发展,它与广泛的社会体制及其话语系统的演变紧密地联系在一起,既在世界艺术的发展、交流和碰撞中起着不可替代的重要作用,又以一种特殊的形式使人们自觉或不自觉地进入到某种体制之中。可以说,博物馆在现代社会中已经成为一个不可替代的重要的公共场所,经典艺术品在这里被收藏、保护和向公众展示,从收藏到展览的一系列过程又都与特定的审美观念和意识形态紧密相连,一

① 阿诺德·豪泽尔:《艺术社会学》,第173页。
② 阿恩海姆:《艺术心理学新论》,郭小平、翟灿译,商务印书馆1996年版,第2页。
③ 阿诺德·豪泽尔:《艺术社会学》,第173页。

方面博物馆成了学习、教育和娱乐的重要场所,成了提升参观者艺术素养的公共空间,另一方面也成了控制或渗透某种特定的意识形态的强有力的机器。

从词源学上来看,"博物馆"(museum)即指"缪斯女神们居住的地方",其最早的形式大致可以追溯到古埃及亚历山大城的缪斯庙。所以,博物馆往往被视为艺术的圣地,其建筑也都往往被设计成类似宫殿或寺庙的庄严宏伟的建筑群。例如英国的伦敦大英博物馆、法国的巴黎卢浮宫博物馆等都是这一类的最具代表性的气势宏伟的建筑式样。歌德曾在他的自传《诗与真》中写下了他在参观德累斯顿美术博物馆时候的感受:"踏入这'圣地'时,我的惊奇超出我意想之外,那个左旋右转的大堂——在这里头华丽和整洁笼罩着,同时极其静寂——那灿烂耀目的画框(它们全都是在新近不久才镀上金色的),那上蜡的地板,以及为观众践踏的时候多,为模写者利用的时候少的房屋,唤起我一种奇特的庄严之感。因为那么些神殿的装饰品,那么些膜拜的对象,在这儿却只为神圣的艺术的目的而陈列出来,这种感觉与我步入寺院时的感觉相仿佛。"[①]由此可见,博物馆以及珍藏于其中的经典作品所营造的独特文化艺术氛围对人们具有巨大的感染力,人们似乎能够在这个艺术的殿堂里寻得心灵的栖息之所,远离尘世的喧嚣与浮躁。

然而,进入现代以来,随着商业逻辑的不断渗入,艺术博物馆开始与购物、餐饮甚至休闲娱乐联系到了一起,有人形象地将其形容为"迪士尼化",大大破坏了博物馆本身所营造的神圣的艺术氛围。例如,1983年波士顿美术博物馆全馆扩建,由著名美籍华人设计师贝聿铭设计的东翼主入口直接将参观者引向了图书礼品店和豪华餐厅,博物馆原来所营造的古典庄严的艺术氛围在过于休闲和商业的气息中消失殆尽。

自博物馆出现以来,对其的褒扬和批评就一直共同存在。艺术博物馆作为艺术创作和艺术传播的中介体制,其价值和意义是不容否认和质疑的。当然,博物馆在收藏藏品的过程中也可能造成对艺术本身的破坏,曾对博物馆赞赏有加的歌德后来就激烈地批评起了法国巴黎卢浮宫博物馆,因为拿破仑将其大肆地从别的国家掠夺和收集的艺术珍品陈列其中。歌德认为像卢浮宫这样的艺术博物馆实际上是建立在对别的国家的文化掠夺的基础上,同时掠夺而来的艺术品本身也遭到了破坏,改变了其得以

① 歌德:《歌德文集》第4卷,刘思慕译,人民文学出版社1999年版,第327页。

产生和接受的特殊的环境氛围。

二、美术馆

相对于艺术博物馆而言,美术馆更倾向于为美术作品提供展示的场所。博物馆倾向于对各类经典艺术品的收藏和展示,而美术馆所展示的则不一定都是艺术大师们的经典作品,其一个重要功能在于为美术作品提供向大众展示的场所。但是,我们又不能仅仅把美术馆界定为一个为美术作品提供展示机会的服务机构,而更应该把它看作一个艺术、文化机构,它也是作为艺术中介而存在的,是艺术家与受众得以沟通的桥梁,是艺术作品进入接受环节的重要中介。

随着波普艺术的出现,很多人工制品、工业现成品直接被艺术家们搬进美术馆。如男用小便池被杜尚签上名字后堂而皇之地成了美术馆中的艺术品,布里洛肥皂盒子的复制品在被展览之后成了安迪·沃霍尔的经典作品。对此,艺术理论家们有着更深入的思考:"把某物看作艺术,需要某种眼睛无法贬低的东西——一种艺术理论的氛围,一种艺术历史的知识:一个艺术世界。"[1]在丹托看来,艺术需要具有艺术世界所营造的某种理论氛围才成其为自身,展示艺术品的美术馆也是艺术世界的一个组成部分。对于沃霍尔的作品《布里洛盒子》,丹托提醒到:"千万不要介意布里洛盒子可能不好,更不是伟大艺术。给人突出印象的是它完全是一个艺术。但是如果它是艺术,为什么那些毫无区别的布里洛盒子还放在库房里?或者说,艺术与现实之间的整个区分已经打破?"[2]是什么使得作为工业制品的布里洛盒子在沃霍尔手里成了艺术品呢?为什么生产布里洛盒子的人不能制造艺术而艺术家沃霍尔却能呢?一方面,作为艺术品的布里洛盒子是沃霍尔手工制作的复制品,另一方面,艺术家将其作为艺术品置于美术馆中展览,经过艺术家之手的布里洛盒子的复制品已不是仓库中的布里洛盒子,"一间仓库不是美术馆,我们无法轻易地把布里洛盒子与它们所置身其中的美术馆分离开来,……出了美术馆,它们只是纸板盒子"。[3] 在此我们可以看到,在丹托的理论中,美术馆已经成为支

[1] 丹托:《艺术的终结》,江苏人民出版社2005年版,第120页。
[2] 同上。
[3] 同上。

撑艺术品之所以为艺术品的艺术世界的一部分。没有艺术家的参与,没有美术馆的展示,没有艺术理论氛围的包裹,工业现成品是不足以直接成为艺术品的。

从接受美学的观点来看,美术作品在美术馆中向公众的展示也是艺术创造的重要一环。接受美学认为,作品并不是在艺术家那里完成的,而是在展示时与公众交流的过程中完成的。美术馆为美术作品的价值实现提供了这一场景,使美术作品在公众面前得以展示,使得艺术家创造的"文本"得以转化为真正的作品,同时也可以看作是艺术作品的真正完成。

对美术馆的理解应有着更为广阔的文化视野,而不能仅仅局限在一般的意义和服务功能上。

三、文化艺术公司

随着大众文化的兴起,文化艺术作为一种特殊的商品形态进入到市场领域,其中最典型的就是各种形式的文化艺术公司如雨后春笋般出现,艺术文化市场异常红火。当代社会,文化艺术品的消费已经成为人们精神消费的重要方面,艺术品特别是大众文化产品变成市场上的畅销商品。除了艺术博物馆、美术馆等这类典型的艺术中介之外,在市场经济条件下,文化艺术公司,包括画廊等,也已逐渐成为艺术和文化消费中的重要中介。

文化艺术公司是将文化艺术品作为商品并按照市场逻辑运行的营利性商业机构,在文化艺术产品的市场化运作过程中,实现了产品的审美价值和商品价值的统一,一方面繁荣了文化艺术市场,另一方面也使得文化艺术产品通过市场进入大众生活,成为人们精神文化生活的一部分。在文化艺术产品大规模产业化的过程中,文化艺术公司扮演着重要的角色。德国哲学家本雅明在其《机械复制时代的艺术作品》中就指出,机械复制技术的出现使得艺术品不再是一次性的存在,而是可批量生产,这就使得艺术品从少数精英分子的欣赏中解放出来,为大多数的公众所共享,这是一种文化的革命和解放。

在文化产业大规模兴起之后,世界各地的文化产业公司也不断蓬勃发展,起着推波助澜的重要作用。与此同时,对文化产业的批评之声也不绝于耳,其中法兰克福学派的哲学家霍克海默和阿多诺在《启蒙辩证法》

中就持强烈的批判观点,认为资本主义社会的文化和艺术生产已经像工业生产那样只能制造出千篇一律的产品,大规模的机械复制剥夺了艺术的独特个性,充斥着商业的气息,"不管是在权威国家,还是在其他地方,装潢精美的工业建筑和展览中心到处都是一模一样。辉煌宏伟的塔楼鳞次栉比,映射出具有国际影响的出色规划,按照这个规划,一系列企业如雨后的春笋突飞猛进地发展起来,这些企业的标志,就是周围一片片灰暗的房屋,而各种商业场所也散落在龌龊而阴郁的城市之中"[①]。

虽然对于文化产业的批判不断,但是文化产业的发展从未停止过前进的脚步。各类型的文化艺术公司经营的范围日益广泛,既有文化艺术产品的制作和买卖,又有围绕着文化艺术产品的各种服务。如创办于1987年的中国文化艺术总公司(现改名为"中国文化艺术有限公司"),就是目前中国最大的以市场为导向、实行商业化运作的集团化文化公司之一。它的经营范围几乎涵盖了文化艺术经营的各个主要领域,如经营各类大型文化艺术演出活动,定向开发和运作相应艺术门类的演艺项目,拓展境内著名艺术团体、艺术家在中国内地的经济合作与相关产品的开发经营。同时,它还举办各类文化艺术大型展览,组织国内外艺术家交流,代理境内外画家作品在中国内地的推广销售。此外,还提供各种类型的创意、策划和广告经营方面的服务。

文化艺术公司一个明显的特征就是将文化艺术产品作为经营的对象,盈利是其最终的目的,完全按照市场规律运作。我们既要看到其对社会经济的推动作用和在丰富人们精神文化生活方面的积极作用,也要看到艺术品的买卖中所不可避免地对艺术本身的损害。艺术品变成具有交换价值的东西,作品的价值不再仅仅取决于它的审美价值,而且还取决于特定艺术家、艺术风格或媒介材质在艺术市场上的交换价值。对相同或类似作品商业估价的变化可能受到艺术风格或趣味变化的影响,也可能仅仅是与艺术或艺术家毫无关系的其他因素共同作用的结果。

四、艺术学院

艺术学院是体制化的、专门化的培养艺术类人才的教育机构,也是阿

[①] 马克思·霍克海默、西奥多·阿多诺:《启蒙辩证法》,梁敬东、曹卫东译,上海人民出版社2003年版,第134页。

诺德·豪泽尔提到过的重要的艺术中介之一。艺术学院可以提供专业化的知识和教师队伍，提供专门的学习空间和时间，有各种各样可供选择的专业方向，并且是按照特定的规则制度在运行。

 艺术教育虽然不仅仅局限于学院教育，但是艺术学院的教育在艺术人才的培养方面是不可替代的。较之其他的艺术教育途径，艺术学院教育有着自己独有的特征，主要表现为以下三点：第一，专门化程度高，具有针对性。艺术院校的设置一般都是按照大的艺术部类进行专门化的设置，例如美术学院、舞蹈学院、音乐学院、戏剧学院等，这种专门化的设置针对性强，有利于各不同门类艺术知识和技能的深入研究和集中传授。第二，组织系统明确，具有高效性。这也是所有学校教育的共同特征，按照不同人才的培养需要，进行有组织、有系统的教育活动，根据专业研究方向科学合理地设置课程，使受教育者能在循序渐进的教育过程中获得相关的知识或技能。第三，具有时限性和强制性。虽然人在一生中随时都可以通过各种途径接受教育，但是在学校中接受教育却带有强制性和时限性，每一个受教育者都必须根据学校的规定在一定的时间内完成学业，任何人都不能够无限期地接受学校教育。

 艺术学院自出现以来就一直在艺术人才的培养上举足轻重，学院式教育所必须遵行的各种规则制度使得学院教育非常重视传统和规范，以致趋向于程式化，逐渐出现了保守、僵化等方面的弊病，成为很多人批判的对象。例如，美术史上经常提及的"学院派"，就被很多人看作是保守、僵化的代表。其实，在艺术学院刚刚出现不久，就曾遭到过艺术家的质疑，法国画家席里柯在一篇名为《美术学院与天才》的文章中就说："政府花了不少钱开办美术院校，招收所有的年轻人。这些学校以名目繁多的比赛方法，使学生们处于一种竞技状态中；骤然看去，这些学校似乎极为有用，具有鼓励艺术的最可靠设施。但是，我遗憾地发现，自从建立学院那一天起直到今天，这些学院产生了意料之外的作用：它们已经造成了真正的破坏，而不是提供效益。在培养了成千名平庸之才的同时，他们无法宣称是他们培养了我们最优秀的画家。恰恰相反，出色的画家才是学院的奠基人，或者说，至少是他们最先传播审美的原则。"[①]在当代中国，画家陈丹青也曾因不满艺术学院的体制化对艺术人才培养的束缚愤而离开任教的学院。部分艺术家在讨论反思艺术教育在实际中遇到的问题时，

① 迟轲主编：《西方美术理论文选》（上），江苏教育出版社2005年版，第229、230页。

常常认为艺术学院教育自身的特点决定了它的体制应该与普通大学不同。在他们看来,要成为艺术家,天赋是第一位的,而学院教育最多只是起到辅助的次要的作用。有的艺术家甚至激烈地声称从来不信任艺术学院,目前的艺术学院是反艺术教育的。对此,我们认为这种批评的声音是有一定道理的,但是也不能全盘否定艺术学院在艺术发展和艺术人才培养上的积极作用,虽然实际情况是进入艺术学院学习的并不一定最后都能成为艺术家,但通过系统地学习,大部分受教育者能够成为有一定艺术专长的人才,例如艺术品鉴赏方面的人才、艺术品经营方面的人才等。

总之,对于作为艺术中介之一的艺术学院,我们应该用全面的、发展的、辩证的眼光来看,既要看到它的体制化运作在艺术教育中的某些消极作用,也要看到它在艺术人才培养方面的积极作用。随着社会的不断发展进步,体制的不断改革创新,学院式的艺术教育一定能够逐渐适应艺术教育的独特要求,摆脱落后体制的束缚,既能培养出具有天赋的从事艺术创作的艺术家,又能培养出不同类型的从事艺术工作的各种优秀人才。

第三节 艺术市场

自艺术品出现以来,艺术品的买卖就早已不是什么新鲜事了。但是,艺术品作为一种特殊的商品进行大规模的商业性的市场运作甚至产业化经营却是晚近才出现的。艺术品虽是一种特殊的精神产品,但进入市场之后也要遵循市场运行的规律,用于交换的艺术品变成了具有交换价值的商品,受到市场规律的主导和控制。"正如别的中介形式,艺术作品的买卖也起着一种相互矛盾的中介作用。一方面,它扩大了社会各界与艺术的联系,使人们对艺术产生了更强的兴趣;另一方面,它又拉开了艺术生产者与消费者之间的距离,引起了艺术创造的客观化。它把艺术作品变成了商品,成了随时随地可买可卖的、非人格化的货物。由于商人的宣传,艺术作品能更经常、更容易地到达新的艺术品爱好者的手里,两者之间的关系也变得更为表面、更为短暂,更加不受条件的限制。"[①]对于艺术品的市场化,精英主义者们大多持一种批判的态度,认为市场化大大损害了艺术品的纯粹性和审美自律性,艺术作品在市场上的经济价值似乎主宰了一切。然而,精英主义者们的批判并不能阻止艺术品市场化的发展

① 阿诺德·豪泽尔:《艺术社会学》,第176页。

步伐,艺术品市场也已不再是简单的艺术品的买卖,艺术产业作为一种新兴的文化产业已经发展起来,与艺术品市场化传播相关联的艺术展演、美术策展以及媒体传播等都随之蓬勃发展。

这一节我们就围绕着艺术品市场化的问题,简单介绍一下艺术产业以及与之相关的艺术展演、美术策展、媒体传播等几个方面。

一、艺术产业[①]

艺术品是一种特殊的精神产品,艺术创造是一种精神生产活动,它通过审美形象的塑造来反映社会生活、表现艺术家的思想情感、为欣赏者提供美的享受。

虽然早在古希腊时期就存在着艺术品的买卖活动,很多雕塑家都把他们的雕塑作品卖给个人或城邦,但是艺术家分工的专业化却是文艺复兴运动以来艺术市场带来的最重要的成果之一。经营艺术品的商人经常向那些能够给他们带来最高利益的艺术家们那里订购固定种类的作品,这样就引起了如同工业生产领域一样的专业分工。关于艺术品买卖所起的作用,豪泽尔说:"一方面,它引起了艺术生产的标准化,同时又稳固了市场需求;另一方面它限制了艺术风格的发展,但同时又调节了产品在市场的活动。"[②]无论怎样的作用,艺术买卖都是作为一种中介力量而存在,它帮助建立了艺术生产者和艺术消费者之间的联系。当艺术消费日益成为人们生活的重要组成部分,艺术生产开始批量化和规模化的时候,也就自然而然地出现了艺术的产业化形态。

什么是艺术产业?一般认为,艺术产业属于文化产业的一个重要组成部分,主要包括从事艺术品及其衍生品的买卖活动和艺术服务经营活动的行业,其最主要的特征就是将艺术品(如绘画、书法、雕塑等作品)或艺术演出(如音乐、舞蹈、戏剧等演出)作为一种特殊的商品进行大规模的市场化、产业化的运作,遵循市场规律。艺术的产业化活动是一种艺术商业经营活动,其主体是各种类型的艺术商业组织,如我们上一节提到的文化艺术公司就是一种以组织化、企业化的形式从事艺术商业活动的组织。

① 可参阅欧阳友权主编的《文化产业通论》中"艺术产业"一节的内容,见《文化产业通论》,湖南人民出版社2006年版,第261—266页。
② 阿诺德·豪泽尔:《艺术社会学》,第178页。

从艺术产业的生产经营过程来看,大致可以将艺术产业分为三大类:一是艺术生产业,包括各类营业性艺术团体和个人,如各类剧团、影视公司、出售艺术作品的画家、书法家、工艺美术家等;二是艺术传播业,包括各类营业性的艺术纪念馆、美术馆、博物馆、演艺团体等;三是艺术品经营业,包括艺术品商店、艺术品拍卖公司、文化公司、画廊、艺术代理人等。就产业的规模和影响力而言,文艺演出业和艺术品经营业应该是艺术产业的主导。

在艺术产业中除了引人注目的大规模的艺术品买卖之外,目前艺术衍生品产业也日渐发展起来,并在西方一些国家已经发展得很成熟了。艺术品原作价格高昂,并不是普通民众所能消费得起的,所以一些高质量的艺术衍生品开始为很多艺术喜爱者所青睐,在一定程度上满足了他们的消费需求。如在北京798艺术区就有一些画廊,除了经营艺术家的原作之外,还经营艺术衍生品,在得到艺术家的授权后开发了与之相关的一系列艺术衍生品。例如,在一些柜台上我们可以看到印有曾梵志画作的笔记本、印有岳敏君"大笑脸"的徽章、印有齐白石画作的陶瓷首饰等等,这些衍生品的价格从几元到几千元不等,可以满足不同消费者的需求。

二、艺术展演

艺术展演大多是以展示为目的的艺术演出活动,狭义上主要指音乐、舞蹈、戏剧、曲艺等艺术形式的展演,广义上也包括美术展览等,由于下面我们还要专门介绍美术策展的问题,故这里主要在狭义的范围内讨论艺术展演。艺术展演一般是一种展示性的、汇报性的演出活动,并不直接以商业营利为目的,但也并非完全与市场无关。艺术展演的类型多种多样,既有对经典艺术作品的回顾,也有最新作品的首秀展演;既有汇报性质的演出,也有宣传性质的演出;既有专业性艺术团体的演出,也有民间业余艺术团体的演出。各种类型的艺术展演活动大大丰富了人们的精神文化生活,提升了人们的审美趣味和艺术欣赏水平。

艺术展演经常出现在各种类型的艺术文化节上,有着特定的主题和宣传展示的内容,如历届的中国京剧艺术节中都会有京剧优秀剧目的展演。此外,还有以全国大中小学生为对象的各种类型的艺术展演,是展示学生的艺术文化素养的平台,对于培养学生的审美情趣和艺术修养也有着重要的意义。

当然,艺术展演虽然不是直接以商业营利为目的,但也决不排除商业行为的参与。大部分的大型艺术展演都会有广告商的赞助,因为艺术展演活动所吸引的关注度会对广告商的产品有着极好的宣传效果,而广告商所提供的赞助也满足了艺术展演活动所需要的资金。专业艺术团体参与的一些展演活动往往与艺术市场有着更为紧密的联系,如音乐节上优秀音乐作品的展演、戏剧节上优秀戏剧作品的展演、舞蹈节上优秀舞蹈作品的展演等。可以说,这些艺术展演活动既是面向社会、服务大众的,又是面向艺术市场的,是艺术进入市场的前奏,为进一步的市场化的商业演出做好宣传和推介。我们以2010年中国国家艺术院团优秀剧目展演活动为例,在展演期间,9个国家艺术院团的32台优秀节目总计演出了60余场,之后的演出交易会上,9个国家艺术院团与各地演出机构正式签约219场,金额达3562万元,签署演出意向379场,协议金额超过4431万元。从中我们可以看到,艺术展演活动对于艺术作品的市场化宣传和推介作用是十分明显的和有效的,我国文化体制改革的不断深入和发展也促进了专业艺术团体的体制化创新,使得艺术创作和生产既注重艺术本身的创新又关注受众和市场,大大提升了专业艺术团体的生机和活力。

三、美术策展

美术策展是与美术展览密切相连的一个概念,对于美术策展的理解,不能仅停留在美术作品的策划展览这样浮浅的、字面的理解上,而应该从更为深刻的文化层面来加以理解和认识。每一次策展都应该看作是一种观念的展现和表达,具体的艺术作品的展览活动只是策展人要展现和表达的观念的载体。美术展览虽是向受众展示作品的一种中介,是沟通艺术作品和欣赏者之间的桥梁,但是并不意味着展览只是将艺术作品简单地呈现,真正的展览是以某种观念来统摄所要展览的所有作品,或者是每一件展示的作品都以不同的方式言说着这种观念,或者是所有的展品结合在一起重构出一种新的观念。有人经常把策展活动比作是一部电影的制作,在这部电影中艺术家和艺术作品只充当演员的角色,而策展人充当的则是导演的角色,著名的艺术家和他们的作品是电影中的明星,一般的艺术家和他们的作品是电影中的普通演员,他们都要听从导演的指挥,共同演绎和传达导演的观念。

策展人是整个策展活动的核心和灵魂。"策展人"①译自英文"curator",是"展览策划人"的简称,通常指在展览活动中担任构思、筹划、组织、管理的专业人员。"curator"这个概念在西方的语境中通常指的是"常设策展人",即在艺术博物馆、美术馆等非盈利性艺术机构中专门负责藏品研究、保管和陈列,或者策划组织艺术展览的专业人员。其实,这与我们通常所理解的"策展人"的概念是有区别的,我们通常所讲的"策展人"更多地是指"独立策展人"(independent curator),主要是指依据自己的独立学术观念来策划组织艺术展览,其策展身份不隶属于任何展览场馆的专业人士。所以,独立策展人是有着独立身份的专业人士,既不同于艺术博物馆、美术馆中的常设策划人,也不同于经常组织策划商业性艺术展览的画廊主或艺术经纪人。

在19世纪末、20世纪初欧洲前卫艺术兴起时,一些展览的策划人已充当着独立策展人的角色,如法国艺术批评家安德鲁·布列东于1942年在纽约就策划过大型展览"超现实主义的最初文本";美国艺术批评家克莱门特·格林伯格于1952年在纽约也策划过"新天才"展等等;虽然这些人的展览策划已具备了独立策展人的某些特征,但是他们并不以独立策展人自居。严格意义上的独立策展人出现在20世纪后半期,一个重要的标志就是1975年在纽约成立的"国际独立策展人协会"(Independent Curators International)。瑞士人赫拉德·史泽曼(Harald Szeemann)于1969年在纽约策划的展览"当态度成为形式:作品—过程—观念—情境—信息"中所展现出的独特的策展理念和手法为独立策展人这一新兴专业领域奠立了基本的雏形,他本人也被很多人称为"独立策展人的鼻祖"。20世纪80年代以后,独立策展人在西方当代艺术展览策划中开始成为主角,他们游走于艺术家、美术馆、赞助人之间,策划出了不少具有创意和影响的展览。

独立策展人兴起于西方国家,20世纪80年代前后开始在中国港台地区出现,20世纪90年代以后被引入中国内地的艺术界。由于西方国家有着比较成熟的基金会制度和社会赞助制度,能够为策展人提供展览活动必需的资金和个人的生活保障,所以策展人能够进行相对比较独立的、不过多受商业影响的艺术展览活动,能够较为自由地在策展活动中传

① 关于"策展人"更为详细的论述,可参阅何怀硕《"策展人"是什么》和杨应时《"独立策展人"的兴起》两文,分别载于《美术观察》2006年第5期和《美术研究》2004年增刊。

达理念。但是,独立策展人在中国却处于一种尴尬的境地,策展制度不完善和策展资金来源得不到保障,使得很多策展人都直接或间接地参与了商业化的运作,策展人似乎成了策展活动的配角,只是做一些展览活动的组织和后勤工作,完全无法呈现策展人的风格或观念。所以,很多批评家都声称"中国没有真正意义上的独立策展人"。

真正意义上的美术策展活动虽然应该拒斥商业运作的操控,但是一场成功的美术策展活动确实既能给参展的艺术家带来声誉和提升影响力,也能够给其带来丰厚的物质利益。成功的美术策展活动能够对艺术市场产生影响,甚至在一定意义上引导艺术市场的投资走向,这一点可以说是美术策展活动在展览完成之后的一个更长期的影响力的体现。

四、媒体传播

媒体传播对于艺术市场的影响是不言而喻的,有人将媒体喻为"信息社会各行各业的翅膀",这其中当然也包括艺术产业。现代社会中,媒体的影响力已经渗透到政治、经济、文化、生活、艺术等各个方面,甚至可以说媒体在一定程度上引导和塑造着人们的生活方式和认知方式,媒体已经成为人们生活中不可或缺的一部分,传播学者麦克卢汉就将各种各样的媒介理解为"人的延伸"。我们上文讲到的艺术展演、美术策展等是一种直接传播的方式,而媒体传播相对而言则是一种间接的传播方式,它通过大众传播媒介将艺术作品和相关信息传送给更为广泛的受众,其受众覆盖面以及影响力都更广,艺术展演等直接的传播方式只有经过媒体的助力传播才能产生更大的影响力。在艺术的生产、流通、消费的各个环节,媒体传播对于提升艺术作品在受众中的影响力以及艺术作品的进一步市场化都有着不可替代的重要作用。

就传播媒介的性质来看,主要有综合性大众媒体和艺术类专业媒体两种形式,它们分别在不同的领域和范围对艺术的发展产生着影响。综合性大众媒体对于艺术展演、美术展览等艺术活动的报道是非常态的、非专业的,报道所使用的语言也是非专业性的语言,但是综合性大众媒体的覆盖范围十分广泛,包括社会上的各个不同的阶层,所以其对于普通受众的影响力往往很大。相对于综合性大众媒体,艺术类专业媒体对于艺术的报道则是常态的、专业化的,主要的形式有艺术类的报纸、杂志、书籍以及专业的艺术类网站等。艺术类专业媒体虽不及综合性大众媒体的受众

广泛,但是更具针对性,在传播内容的广度和深度上也更具优势,它所吸引的多为专业读者。

当然,我们一方面要看到媒体传播对于艺术发展和艺术市场的积极意义,如它拉近了艺术与普通大众的距离,摆脱了精英阶层对于艺术的垄断,促进了艺术市场的繁荣,使得众多艺术家名利双收。但是,另一方面,媒体传播对于艺术本身和艺术消费者的统制也同时存在,艺术家为了迎合市场在创作上的媚俗倾向,艺术批评在市场利益驱动下的麻木吹捧,艺术消费在媒体轰炸下的盲目狂热,大众媒介文化主导下的艺术失去了其应有的审美自律性,过多地受到了他律因素的干扰,消费者似乎也失去了应有的理性和独立判断,在媒体的诱导下随波逐流,在媒体营造的拟态环境下失去了自我,并以此作为现实中实践的根据。大众媒体往往通过对现实的重新剪裁、编辑,呈现给我们一个伪真实的世界,"透过大众传播我们已经看到,各类新闻中的伪善煽情都用种种灾难符号(死亡、凶杀、强暴、革命)作为反衬来颂扬日常生活的宁静"[①]。对此,人们应时刻保持清醒的态度和理智的判断,艺术家更应该坚守住艺术的一方净土,不受外在因素的干扰,保证艺术创作的自由和独立,不受消费逻辑的牵制和大众传媒的蛊惑。

对媒体传播应该辩证地看待,既不能盲目崇拜,也不能一味拒斥,艺术传播理想的状态应该是在保证艺术自身的独立性的基础上好好利用媒体的影响力,在艺术的审美价值和市场价值之间寻求平衡。

第四节 艺术保护

近年来,随着艺术市场的繁荣以及其引发的一系列问题,国内外学术界开始关注艺术文化财产归属权问题、艺术品的偷盗问题、艺术品的破坏问题以及艺术品的修复问题等等[②],艺术品的保护开始引起了人们的关注。当前,国际上的艺术保护主要有两种代表类型。一种是以英、法、德等国为代表的欧洲艺术保护方式。这种方式主要是政府在国民经济预算

① 波德里亚:《消费社会》,刘成富、全志刚译,南京大学出版社2000年版,第100页。
② 关于这方面的问题,北京大学丁宁教授有专门的文章讨论,分别是《"埃尔金大理石":文化财产的归属问题》《艺术品的偷盗:文化机体上的伤疤》《捣毁艺术:视觉文化的一种逆境》《艺术品修复:一种独特的文化焦点》,见《图像缤纷——视觉艺术的文化维度》一书,第51—228页。

中逐年增加对文化艺术的实际投资及运用政策推动市场保护,可称作政府及政策方式。另一种是以美国为代表的艺术保护方式。它更多地采取市场化的方式,并重视法律与法规上的保护,鼓励和吸引更多的私人企业和地方对艺术的支持,更突出法律及市场。这两种文化艺术保护方式都取得了相应的成果,但也有相应的弊端。

优秀的艺术作品是全人类共同的文化财产,它不仅表现为一种文化观念和文化价值的存在,往往还以一种物态化的形态存在。在人类历史上,自艺术出现以来,人类对艺术的破坏以及相应而出现的对艺术的保护就从未中断过。在整个的艺术体制中,艺术保护问题一直是一个非常复杂庞大的问题,牵涉到方方面面。它既包括艺术品本身的保护,又包括艺术品的归属权;既包括政府的政策,又包括民间的力量;既包括艺术法律法规,又包括个人的自发行为;既包括对当代优秀艺术品的推广,也包括对优秀的艺术文化遗产的继承与修复。这一节,我们主要从艺术法规、版权保护和遗产保护三个方面来进行讨论。

一、艺术法规

一般认为,"艺术法规"一词来源于20世纪70年代欧美艺术投资热潮中对有关艺术品投资法律问题的讨论,它与艺术品的创造、发掘、销售、拍卖、流转、展览和收藏有关。完善的法律法规是保护文化艺术的一种最权威有效的方式,也是国际上艺术保护的最基本的方式之一。法律法规可以保证文化艺术保护的法律地位与运作程序,明确艺术保护的公众意识与社会责任,可以动员全民参与保护,特别是有利于调动民间的力量对文化遗产展开保护与开发。可以说,目前世界上的大部分国家都有着自己的艺术保护方面的法律法规,但是在这方面做得最好、最富成效的当属美国。

美国的文化艺术保护方式侧重于通过法律法规和政策杠杆来鼓励各州、各企业、各集团以及全社会重视文化艺术的问题。1965年,美国国会通过了第一部支持文化艺术事业的法规,由总统签署后成为《国家艺术及人文事业基金法》。这一立法,保证了美国每年要拿出相应比例的资金投入到文化艺术领域当中。此外,还有《版权法》《志愿人员保护法》等法律和一些具体的法规法令,从不同方面担当着艺术保护的职责。

近年来,随着中国艺术市场的日渐繁荣,艺术品市场中的法律问题也

日益突出。目前,中国已经颁布了一些有关艺术品市场的法律法规,但这与艺术品保护的需求还有较大差距,应该加快立法进度。中国与艺术有关的立法主要分布在民商法、经济法、刑法三个领域。民商法系统中主要有《民法通则》《物权法》《合同法》《担保法》《著作权法》《商标法》和《公司法》。经济法体系中主要有《拍卖法》《反不正当竞争法》《消费者权益保护法》《税收征收管理法》《个人所得税法》《企业所得税法》《公益事业捐赠法》《劳动法》《文物保护法》等。刑法主要有《刑法》第二百一十七条和第二百一十八条及妨害文物管理罪的规定。除法律之外,还有大量的行政法规来规范艺术领域的活动,主要有《传统工艺美术保护条例》《印刷业管理条例》《进出口关税条例》《著作权法实施条例》《信息网络传播权保护条例》《公共文化体育设施条例》《著作权集体管理条例》《水下文物保护管理条例》《文物保护法实施细则》《文化事业建设费征收管理暂行办法》《出版管理条例》等。此外,还有一些部门规章,主要有《美术品经营管理办法》《艺术档案管理办法》《文物进出境审核管理办法》《文化产品和服务出口指导目录》《文化市场行政执法管理办法》《互联网著作权行政保护办法》《文化市场稽查暂行办法》《文化行政处罚程序规定》等。①

当前,中国艺术家和艺术品经营者还面临着如何进入国际市场和如何应对国外艺术市场的冲击等问题。良好的法制环境将是艺术市场繁荣发展的保障,也是艺术市场成熟的标志。艺术法规在艺术家权益的保护和艺术市场的规范运作方面发挥着重要的作用,在法律法规的保障下完善国内艺术市场制度并使之与国际艺术市场接轨,是中国艺术市场发展的必然趋势。

二、版权保护

版权又称著作权,是指创作者对其所创作的作品依法享有的各项权利。国际上最有名的艺术作品保护的国际性公约当属1886年通过的《保护文学和艺术作品伯尔尼公约》,这是世界上第一个国际版权公约,所有参加这一公约的国家组成伯尔尼联盟。原始签字国有英国、法国、德国、

① 关于中国艺术立法状况,参考赵书波《中国艺术立法的现状》,载于《艺术与投资》2009年第2期。

意大利、瑞士、比利时、西班牙、利比里亚、海地和突尼斯10国,中国于1992年加入该公约,成为该公约的第93个成员国。截至2002年7月15日,已经有149个国家批准或承认这个公约的不同文本,加入了这个联盟。该公约的核心在于规定每个缔约国都应自动保护在伯尔尼联盟国中首先出版的作品,保护其作者是上述各国的公民或居民未出版的作品。

版权保护的范围是非常广泛的,图书、报刊、影视、音像、广播、网络、艺术品等文化资源都涉及到版权保护的问题。版权内容可分为人身权和财产权两大部分,人身权即精神权利,包括发表权、署名权、修改权和保护作品完整权四项,财产权即经济权利,是版权所有人转让或许可他人使用并由此获得报酬的权利,包括复制权、发行权、出租权、展览权、表演权、放映权、广播权、信息网络传播权、摄制权、改编权、翻译权、汇编权,共计12项。公民的作品财产权的保护期是有限的,包括创作者的终生及其去世后50年。作品的交易方式分为转让和许可两种,在文化艺术市场上,作品的版权所有者通常是将其作品财产权的某项权利,如复制权、表演权等或多项权利转让、许可给文化产业经营者使用。

在艺术作品的版权问题中,美术作品的版权有其独特性。根据中国的《著作权法》,美术作品的著作权和所有权是分离的,美术作品原件所有权的转移"不视为作品著作权的转移,但该美术作品原件的展览权由原件所有人享有"。艺术授权经营中通常会采用展览等方式对作品及衍生品加以宣传,或将其结合到产品中增加附加值,此时应注意展览权与其他权利的不同之处,对美术作品著作权人来讲,售出原件后即转让了原件展览权,对取得美术作品原件的人来说意味着同时享有了其展览权。但作品原件的拥有者并没有获得作品的版权,更没有获得出售作品版权的代理权,因而购买美术作品原件的人要使用这张作品的复制品或衍生品进行商业活动时,必须经过原作者的授权。

三、遗产保护

历史文化和艺术是人类活动的历史产物,也是人类活动的一种历史遗存。它一方面体现在有形的物质文化遗存上,另一方面也体现在无形的精神文化遗存上,二者共同构成了人类的文化遗产。文化遗产包括物质文化遗产和非物质文化遗产。物质文化遗产是具有历史、艺术和科学价值的文物,包括古遗址、古墓葬、古建筑、石窟寺、石刻、壁画、近现代重

要史迹及代表性建筑等不可移动文物、历史上各时代的重要实物、艺术品、文献、手稿、图书资料等可移动文物以及在建筑式样或与环境景色结合方面具有突出普遍价值的历史文化名城(街区、村镇)。非物质文化遗产是指各种以非物质形态存在的与群众生活密切相关、世代相承的传统文化表现形式,包括口头传统、传统表演艺术、民俗活动和礼仪与节庆、有关自然界和宇宙的民间传统知识和实践、传统手工艺技能等,以及与上述传统文化表现形式相关的文化空间。

1954年的《海牙公约》里,文化财产被视为全人类共同的文化遗产,1970年联合国教科文组织的公约里则把文化财产当作每个国家的文化遗产。在这里,"文化财产"和"文化遗产"的概念基本是一致的,可以互换。美国斯坦福大学法学和艺术学著名教授约翰·亨利·梅里曼提出了对待作为文化财产的艺术品的两种思路[①]:一是文化民族主义的思路,二是文化国际主义的思路。文化民族主义认为,文化财产旨在提升民族的认同性,认可特定族群或民族的自我实现,其中隐含着一种限制文化财产通过市场自由流动的意思,并且力图在法律上寻求某种切实的保障。梅里曼认为,这种观念会导致所谓的"消极的保管主义"。文化国际主义的观念则认为,文化财产旨在提升一种对所有地域的人类文明的理解,应该允许文化财产或艺术品自由流通,并且让其保存在可以使绝大多数人观摩和学习的地方。这是两种不同的对待文化财产的思路,主要表现在是否支持作为文化财产的艺术品在国际市场上流通,这可以看作是对于文化遗产保护问题的两种不同观念。

联合国教科文组织于1972年11月16日在巴黎通过《保护世界文化和自然遗产公约》,该《公约》提出对具有突出的普遍价值的文化和自然遗产进行特别保护,认为这些文化和自然遗产对全世界人民都具有重要意义。中国在1985年就加入了该公约,成为缔约国之一。

保护文化遗产,保持民族文化的传承,是连接民族情感纽带、增进民族团结和维护国家统一及社会稳定的重要文化基础,也是维护世界文化多样性和创造性,促进人类共同发展的前提。近年来,中国在文化遗产保护方面做了许多工作,坚持保护文化遗产的真实性和完整性,坚持依法和科学保护,正确处理经济社会发展与文化遗产保护的关系。中国文化遗产蕴含着中华民族特有的精神价值、思维方式与想象力,体现着中华民族

[①] 参阅丁宁:《图像缤纷:视觉艺术的文化维度》,第126页。

的生命力和创造力,是各民族智慧的结晶,也是全人类文明的瑰宝。文化遗产保护工作责任重大,我们应该清醒地认识到文化遗产保护的重要性和紧迫性,调动各个方面的积极因素共同投入到文化遗产的保护中。

课外阅读书目:

1. 阿诺德·豪泽尔:《艺术社会学》,居延安译,学林出版社 1987 年版。
2. 丁宁:《图像缤纷:视觉艺术的文化维度》,中国人民大学出版社 2005 年版。
3. 波德里亚:《消费社会》,刘成富、全志刚译,南京大学出版社 2000 年版。

本章复习重点:

1. 基本概念

 艺术管理　艺术中介　博物馆　文化产业　美术策展　文化遗产

2. 思考题

 (1) 艺术管理的学科特征有哪些?
 (2) 怎样看待艺术的产业化?
 (3) 艺术保护如何实现及其意义是什么?

第十章 艺术教育

为了培养全面发展的人才,艺术教育在整个教育活动中扮演着重要的角色。本章旨在帮助学生理解艺术教育的概念及其具体内容,把握艺术教育的审美性质、主要特点,明确艺术教育的类型,理解艺术活动的功能,理清艺术教育与素质教育的关系。

第一节 艺术教育概述

翻开人类的发展史,艺术教育是人类教育历史不可分割的组成部分。早在我国先秦时期和西方古希腊时期,人们就已经注意到艺术教育问题。当代随着科学技术的飞速发展,人们的物质生活与精神生活水平随之提高,艺术教育日益成为人们关注的热点。

一、艺术教育的性质

谈到艺术教育,离不开审美教育,因为艺术教育是审美教育的核心,也是实施审美教育的主要途径,它的根本目标是培养全面发展的人。所以,让我们先讲一下审美教育。

(一)审美教育的涵义及发展

审美教育即美育,是指运用审美的方式实施教育,旨在提高人们的审美感受力、审美创造力及审美情趣,以促进其人格的完善以及全民族整体素质的提升。

在中国,美育理论的发展有着悠久的历史。中国最早的历史文献汇编《尚书》中记载:"帝曰:夔,命汝典乐,教胄子,直而温,宽而栗,刚而无虐,简而无傲。"(《尚书·虞书》)我国最早的艺术理论专著《乐记》也认

为:"乐也者,圣人之所乐也,而可以善民心,其感人深,其移风易俗,故先王著其教焉。"(《乐记·乐施》)它们都强调音乐可以被人们用来修身养性、陶冶情操,培养良好的道德品性。此外,孔子的"以仁为美",孟子的"充实之谓美",荀子的"不全不粹之不足以为美",都强调美和善的联系。这里所说的"美",实际上讲的是伦理学上的"善"。宋代张载提出"充内形外之谓美",他认为内在的德性显示在外部才能成为美,强调内在品质对美的形象的决定作用。《淮南子》中写道:"白玉不琢,美珠不文,质有余也",这里面包含了古代人们的一个重要审美观念,即重视人的素质的美,也就是强调人的内在美。因为过多的外在装饰,反而掩盖了这种素质的美。中国古代以玉比德,以玉的素质象征人的道德境界,将其看作是最高的美的理想。而在《世说新语·品藻》中,作者把素质美好的人称作"玉人"。

在西方,古希腊的柏拉图把美育视为道德教育的一种特殊方式或补充手段,并认为美育从属于道德教育。柏拉图提倡所谓"理智"的艺术,要求艺术为改善人的灵魂服务。尽管柏拉图认为诗和悲剧迎合了"人性中低劣的部分",主张把诗人和悲剧家逐出理想国,但他对音乐却特有好感,他认为:"音乐教育比起其他教育来是一种更强有力的工具,因为节奏与和声有一种渗入人的灵魂深处的特殊方法。"并且指出音乐艺术具有潜移默化的教育作用,主张人们从儿童时代就接受艺术的熏陶。"我们不是应该寻找一些有本领的艺术家,把自然的优美方面描绘出来,使我们的青年像住在风和日丽的地带一样,四围一切都对健康有益,天天耳濡目染于优美的作品,像从一种清幽境界呼吸一阵清风,使他们不知不觉地从小就培养起对于美的爱好,并且养成融美于心灵的习惯吗?""受过这种良好音乐教育的人,可以很敏捷地看出一切艺术作品和自然界事物的丑陋,很正确地加以厌恶;但是一看到美的东西,他就会赞赏它们,很快地把它们吸收到心灵里,作为滋养,因此自己的性格也变得高尚优美。"[①]

审美教育理论体系的建立则是在世界近代史上才开始的,18世纪德国美学家席勒出版了其最主要的美学著作——《美育书简》。在这一美学理论名著中,他不但首次提出了"美育"(即"审美教育")这一概念,而且还从自然与人、感性与理性等基本哲学命题出发,系统阐述了他的美育思想,使西方的美育理论进入到了一个更新的阶段。席勒认为在古希腊

① 柏拉图:《柏拉图文艺对话集》,人民文学出版社1963年版,第62页。

社会中,人的天性是完整和谐的,具有完美的人格,个人与社会之间也十分协调,而近代文明社会由于工业的发达、科学技术的严密分工和职业等级的严格区别,使得社会与个人之间产生了严重的分裂,个人本身也产生了人性的分裂,近代人在物质和精神、感性和理性、现实和理想、客观和主观等方面都是分裂的,已经不再像古希腊人那样处于完美的和谐状态了。他说:"现在,国家与教会、法律与习俗都分裂开来,享受与劳动脱节、手段与目的脱节、努力与报酬脱节。永远束缚在整体中一个孤零零的断片上,人也就把自己变成一个断片了。耳朵里所听到的永远是由他推动的机器轮盘的那种单调乏味的嘈杂声,人就无法发展他生存的和谐,他不是把人性印刻到他的自然(本性)中去,而是把自己仅仅变成他的职业和科学知识的一种标志。"①那么,近代人究竟应当怎样办,才能克服人性的这种分裂呢?席勒认为,这需要通过审美教育,把感性的人变为理性的人,先使人成为审美的人,只有审美才是人实现精神解放和完美人性的先决条件。

在席勒看来,完美的人应当是"感性冲动"与"理性冲动"和谐的统一体。"感性冲动"产生于人的自然存在或感性本质,"理性冲动"产生于人的绝对存在或理性本质,它们是人的天性。只不过在近代文明社会中,人的这两种天性分裂开来了。因此,席勒指出,需要有第三种冲动,即"游戏冲动"来作为桥梁,将二者有机地统一起来,使人成为具有完美人性的真正的人。因为"游戏冲动"是人的一种自由自觉的活动,它既可以克服"感性冲动"从自然的必然性方面强加给人的限制,又可以克服"理性冲动"从道德的必然性方面强加给人的限制。他说:"只有当人在充分意义上是人的时候,他才游戏;只有当人游戏的时候,他才是完整的人。"②当然,席勒在这里所说的"游戏"不是指生活中的那类游戏,而是指与"强迫"对立的一种自由自觉的活动,一种脱离功利目的的审美游戏。

席勒极力主张透过美育来培养理想的人、完美的人、全面和谐发展的人,因为他已经认识到资本主义社会造成的社会矛盾和人性异化使近代人丧失了人性的和谐。所以,仅仅从美育理论的发展历史来看,席勒对于美育的认识,确实突破了古希腊时期单纯把美育作为道德教育的特殊方式或补充手段的狭隘观点,把美育提升到培养全面发展的人的高度来认

① 席勒:《美育书简》,第51页。
② 同上书,第90页。

识,对后来世界各国的美育理论产生了很大影响。席勒在《美育书简》中还把德、智、体、美四项教育并提,使美育具有了独立的地位和任务。事实上,它们作为人类教育的四个方面,各有自己不同的目标和方式,美育在培养全面发展的人这方面,具有不可替代的重要作用。当然,席勒主张通过美育实现人性的改造乃至社会的改革,完全脱离经济基础和上层建筑,无疑只是一种唯心主义的空想。西方近代美育理论的发展,对20世纪初期的中国产生了很大影响。

中国近代最早公开将美育与德育、智育相提并论,提倡美育的是清末学者王国维、蔡元培。1903年王国维在《论教育之宗旨》一文中首次把"美育"这个词引入我国,并用括号说明美育即"情育"。他主张以"纯艺术"对人进行审美教育,使人通过对艺术形式美的欣赏唤起"美情",在纯美享受中"超然于利害之外,而忘物我之关系",达到培养"完美人物"之目的。① 后来不少美学家、教育家也把审美教育称为"情育"或"情感教育"皆渊源于此。中国近代教育家蔡元培也大力倡导美育,在他出任民国政府第一任教育总长期间,以及后来任北京大学校长期间,把美育确定为其新式教育方针的内容之一,并且提出了一系列美育实施设想,对美育的本质、内容、作用和实施美育的途径作了较系统的研究和阐述。蔡元培还提出了"以美育代宗教"②的主张:"美育者,应用美学之理论于教育,以陶冶感情为目的者也。"③他认为这是人类文化发展的必然趋势。他把西方康德、席勒的思想和中国古代美育传统思想相融合,形成了自己的美育思想。他尤其强调美育是陶冶人的感情,改造人的世界观,使人达到一种新的精神境界的最好途径。

美育是人类认识世界,按照美的规律改造世界、改造自身的重要手段。一方面,它和其他教育一样,是在人类生产实践和社会实践的基础上形成和发展起来的,反过来又促进和影响人类的生产实践和社会实践;另一方面,它又和其他教育不同,它是特殊的美感教育。中国先秦美学思想往往美善不分,正体现了德育和美育的密切联系。智育中也渗透着美育。美育和德育、智育在教育事业中是一个有机整体,但又各有自己的特点。

① 北京大学哲学系美学教研室编:《中国美学史资料选编》下册,中华书局1981年版,第438页。
② 蔡元培:《蔡元培美学文选》,北京大学出版社1983年版,第160页。
③ 同上书,第174页。

美育是以美引真,以美导善,但美育不能代替智育和德育。反过来说,智育和德育也不能代替美育。

(二)艺术教育的性质

1. 艺术教育的涵义

从狭义上讲,艺术教育是指培养艺术家或专业艺术人才所进行的具有特定指向的各种理论和实践教育,如各种专业艺术院校开展的教育,音乐学院培养出作曲家、歌唱演员和器乐演奏员,戏剧学院培养出编剧、导演和演员等等。从广义上讲,艺术教育作为美育的核心,主要是指导人们进行艺术创作、艺术鉴赏等活动,它的根本目标是培养全面发展的人,而不是培养专业艺术工作者。也就是说,广义的艺术教育强调普及艺术的基本知识和基本原理,通过对优秀艺术作品的评价和欣赏,来提高人们的审美修养和艺术鉴赏力,培养人们健全的审美心理结构。

2. 艺术教育的性质

艺术教育的本质属性是审美的,因为它是人类灵魂的净化剂,即灵魂的教育。北京大学美学教授董学文先生谈道:"艺术教育说到底是人的精神文明教育,或者简明地说,是'修养'的教育,是'灵魂'的教育,是'做人'的教育。如果把艺术教育看作是素质教育中的'特长'教育,一种专门的'本领'教育,把'技能'、'技巧'放到主导地位,放弃其特有的净化心灵、提高精神境界、学会正确处世的功能,那么,艺术教育也就丧失了它的本质,走入误区。"[①]这段话较为全面地概括了艺术教育的本质属性。董先生认为,由于艺术教育的实质恰恰是通过情感与心理中介的训练和培养达到影响人的审美观、人生观和价值观的目的,因此它在决定人的心理内容和发展水平上,在弥补人的素质缺陷上,在促进人的健康的心理要素发展成熟上,有着其他教育方式所不可替代的功能。它是一种心灵的体操,一种灵魂的净化剂。它最能穿透某些人的感情麻木的铠甲,在受教育者内心世界留下深深的印痕。

艺术教育是以艺术品为媒介来发挥作用的。艺术品作为一种精神产品,既有悦耳、悦目的形式,又有悦心、悦神的内容,是艺术家按照形式美的规律创造的,它以和谐的形式承载着创作者的理想、美好的情感。它能把人本来看不见的生活的本质和规律用活灵活现的形象表达出来,让人从中认识到自身生活的价值;能把人的心灵最深处、最隐秘的东西展示出

① 董学文:《艺术教育是灵魂的教育》,《中国音乐教育》2000 年第 4 期。

来,让人体验到一种难以名状的、令人解放的愉悦;能把人从"工作机器"的理性形态下解脱出来,让人的感性和理性得到协调发展;能使人被压抑的各种能量和欲望得到升华,使个人欲望、情感得到变相满足,精神保持健康。正如尤·鲍列夫所说的:"如果说社会意识的其他形式的教育具有局部性质的话(例如:道德形成的是道德规范,政治形成的是政治观点,哲学形成的是世界观,科学把人造就成专家),那么艺术则对智慧和心灵产生综合性的影响,艺术的影响可以触及人的精神的任何一个角落,艺术造就完整的个性。"①

艺术教育使人自由抒发内心深处的情感,在纷繁复杂的社会生活中得以超脱。它以其特有的鲜明形象吸引人、感染人,让人自觉自愿地投入它的氛围中,净化自己的灵魂。因此,我们说艺术教育具有审美品格。

3. 艺术教育的内容

具体地看,艺术教育的主要内容包括以下几个方面:

(1)通过理论学习,普及艺术基本知识,提高人的艺术修养。学习艺术理论主要是为了增进审美能力,培养审美素质,提高艺术鉴赏水平。它以艺术的基础知识、基本原理、艺术鉴赏为内容。当代社会中几乎人人都离不开艺术,但要真正具备较高的艺术修养,需要掌握艺术的基本知识和基本原理,在艺术欣赏中不断提高鉴赏能力和审美能力,把欣赏中的感性经验上升为理性认识。因为艺术欣赏本身就是一种再创造和再评价,只有欣赏者具有较高的欣赏能力,通晓艺术的基本知识,才能从更高的起点上去欣赏艺术作品。

(2)通过艺术创作训练,健全审美心理结构,充分发挥人的想象力和创造力,促使人的身心获得自由和解放。艺术创作训练主要是为了培养动手参与艺术创作的能力,了解艺术创作的基础规律,学会以艺术方式表达自己的情感和思考。这种高级精神活动,能够极大地促进人思维能力的发展,可以培养人敏锐的感知力和丰富的想象力,提高创造力。因为艺术创作不为少数有天赋的人所独有,每个人都可以参加艺术创作。如陕北民妇的剪纸艺术,民间的雕刻艺术等,创作者都不是专业艺术家,而史前的创作壁画、作诗的人也不是艺术家,他们一边劳动一边创作。

从艺术本性来看,他们才是真正的艺术家,因为他们并不是把创作作为生存的手段,他们的创作完全是为了抒发自己的情感和表达自己的理

① 尤·鲍列夫:《美学》,上海译文出版社1988年版,第164页。

想,尊重情感的逻辑,不囿于某种固定的模式,自身的想象力和创造力完全能被开发出来,真正达到了人性的完善。马尔库塞就把艺术与人性解放联系起来。他认为,艺术是对抗异化、反抗压抑的有力方式。异化劳动是压抑人的一种力量,而艺术则是促进人性完善的一种力量。有一种工作能提供更多满足,"从事这种工作是令人愉快的。艺术工作是真正的工作,它似乎产生于一种非压抑性的本能,并且有一种非压抑性的目标"①。从艺术对压抑性文明的反抗中,马尔库塞发现了艺术的人性价值。从马尔库塞那里可以看出,艺术教育是关系到人的全面发展的重大问题。

(3)通过艺术鉴赏,陶冶人的情操,提高人的审美能力,培养人的完美人格。人类生存,既需要物质食粮,又需要精神食粮。因此,艺术与生活紧紧联系在一起。人类需要艺术,人们接受艺术的过程也就是接受艺术教育的过程。人类生活没有艺术陪伴是不可想象的。事实上,艺术在生活中无所不在,如看电影电视、读小说诗歌、看舞蹈、听音乐、生活居室美化等,艺术是人类情感和灵魂的家园。列宁曾经说过:"没有'人的情感',就从来没有也不可能有人对于真理的追求。"苏珊·朗格说:"艺术教育就是情感教育,一个忽视艺术教育的社会就等于使自己的情感陷于无形式的混乱状态。"②因此,艺术教育对于人的情感的培养与净化,有着特别重要的作用。无论从中国古代先秦时期开始,还是从古希腊开始,历来的美学家们、艺术家们,无不重视艺术教育对于人的情感的陶冶和净化作用。艺术教育是最具以情感人、以情动人特点的美育手段。

艺术教育作为美育的核心内容和主要手段,正是通过以情感人、以情动人的方法,陶冶人的情感,美化人的心灵,使人进入更高的精神境界,成为一个具有高尚情操的人。这既是一个人获得全面发展的保证,也是社会实现全面进步的基础,艺术教育对于社会主义精神文明的建设,对于全民族精神素质的提高,有着不可忽视的作用。

20世纪50年代以来,世界发达国家普遍重视艺术教育。艺术教育不再被看作是一种辅助教育而依附于其他的学科教育。日本近年来将自然科学、社会科学和艺术科学并称为三大科学。美国有1000多所大学设置了艺术系或艺术专业。中国许多综合大学也开始设置艺术专业,或开

① 马尔库塞:《爱欲与文明》,第59页。
② 苏珊·朗格:《艺术问题》,第69页。

设艺术教育方面的课程。这都足以说明艺术教育正在普及和深入。

(三)审美教育与艺术教育的关系

审美教育与艺术教育是相互联系的,但又有所不同,二者的关系具体表现在以下三个方面:

1. 艺术教育是审美教育,但审美教育不只是艺术教育。艺术教育是审美教育的一种方式、途径,在艺术教育中人是自由的,自由地接受教育,自由地舒展情怀,身心放松,精神愉悦。但审美教育则不只是艺术教育,因为除艺术和艺术教育以外的其他媒介(如自然美和社会美)以及其他方面的教育(如德育、智育、体育)和学校教育的各个环节(教学、管理、后勤等),不管其是否能够具体实施,也不管其获得怎样的效果,至少在理论上而言,它们都是审美教育的有机组成部分。

2. 审美教育有多种内容和途径,但艺术教育始终是其核心内容和最主要的途径。艺术教育是美育的核心,是实施美育的主要途径。尽管从美的存在角度来说,有自然美、社会美、艺术美等,但是艺术美作为美的集中表现形态,它对于提高人的创造美和欣赏美的能力,培养人的审美理想,促进人的全面发展等方面,起着至关重要的作用。苏联著名美学家斯托洛维奇指出:"人的审美教育可以通过多种途径实现,但是不能不承认,艺术是对个人目的明确地施加审美影响的基本手段,因为正是在艺术中凝聚和物化了人对世界的审美关系。因此,艺术教育——对艺术需要的教育、对艺术感知和理解的发展、艺术创造能力的形成和完善——组成整个审美教育不可分割的一部分。"[①]完全可以这样讲,艺术教育作为美育的基本手段与中心内容,有着极其重要的意义。

3. 审美教育是艺术教育的直接目标,但艺术教育又自成体系。艺术教育的目标毫无疑问是直接指向审美教育的,但这并不意味着艺术教育的具体任务是和审美教育的目标完全重合的。艺术教育有着自身所承担的任务,只有在这些任务得以完成的基础上才能实现审美教育的目标。除了在审美育人这一大目标上与审美教育表现出完全的一致之外,艺术教育在其他方面又表现出了一定的独立性。比如,在内容上主要是各种形式的艺术,具体在中小学则主要是音乐、美术、舞蹈、戏剧等以及与之相关的艺术知识技能;在方法上要求在艺术欣赏和艺术表现、创作活动中结合着进行基本艺术知识技能的传授和训练,在这一过程中使学生受到感

① 列·斯托洛维奇:《审美价值的本质》,中国社会科学出版社1984年版,第200页。

染熏陶;就受教者而言,艺术教育要面向全体学生,兼顾特殊学生(包括天才和低能学生);就施教者而言,艺术教师必须具备一定的艺术素养,而不是一切教育工作者都能担任艺术教育工作。

二、艺术教育的特点

艺术教育与其他形式的教育,基本区别在于它具有两个突出的特点:寓教于乐和潜移默化。

(一)寓教于乐

"寓教于乐"是由古罗马的文艺理论家贺拉斯最早提出来的。他说:"诗人的愿望应该是给人益处和乐趣,他写的东西应给人以快乐,同时对生活有帮助……寓教于乐,既劝谕读者,又使他喜爱,才能符合众望。"[①]"乐"不是那种纯粹生理上的快感,而是一种关注,体验艺术品中的美所感受到的快乐,或者说是一种被物化、客观化的美感。它使人们在接受艺术品时,获得了观察世界的新方式,与日常的活动方式相比较而言,更富有节奏感和丰富性。寓教于乐是指艺术作品以一种积极健康、美好和谐的情绪感染和影响接受者,使人们在愉悦的情感体验中获得知识和乐观向上的人生观。也就是强调应当把思想教育和艺术的审美娱乐紧密地融合在一起,欣赏者往往把欣赏艺术看作是一种消闲和娱乐,在这种娱乐的休息过程中,欣赏者不知不觉地得到精神上的满足,受到教育和启迪。这是其他教育所无法比拟的。

(二)潜移默化

潜移默化是指艺术教育所产生的影响不是通过硬性灌输,也不是通过纪律约束强迫接受获得的,而是艺术作品所包含的美和意义熏陶,使人们在不知不觉中既得到美的享受,又在精神方面得到净化。艺术品以感性形象的具体性和生动性来表达创作者的思想感情,这意味着接受者必须以全身心的力量投入到作品之中去感受它的美与意味。在这种情形中,接受者将被作品所吸引,而不可能有任何反思和有意识的记忆来中断和阻隔自己与作品亲密无间的直接交流。正是在这一过程中,接受者在毫无勉强的情况下受到作品的感染和教育,精神世界也就会在不知不觉中发生变化,艺术教育起到了"润物细无声"的效果。在艺术作品长期潜

① 贺拉斯:《诗艺》,第 155 页。

移默化作用下所形成的思想情操,具有更强的稳固性和延续性。

三、艺术教育的分类

艺术教育也是一个比较复杂的概念。具体分析的话,它有很多类型,如美国当代美学家托马斯·门罗就曾提出以下四种不同类型:一种是强调艺术实践中的技术训练,其目的是培养艺术家;第二种是强调艺术的评价、欣赏和理解;第三种强调艺术史的系统教育;还有一种强调艺术的教学方法,主要目的是造就艺术师资。[①] 当然艺术教育还有其他的分类法。如按照范围和途径来分,有家庭艺术教育、学校艺术教育、社会艺术教育等;按照门类来分,有文学教育、音乐教育、舞蹈教育、美术教育、戏剧教育、影视教育等;按照受教育者的年龄来分,有学龄前艺术教育、少年期艺术教育、青年期艺术教育、中老年期艺术教育等。

(一)家庭艺术教育、学校艺术教育和社会艺术教育

根据实施的途径和范围来划分,艺术教育可分为家庭艺术教育、学校艺术教育和社会艺术教育三种。

在各种类型的艺术教育中,家庭教育是最基本的教育形式。儿童往往是首先通过家庭的教育,获得最早和基础的艺术熏陶。其间,父母或其他家人通常是最早的教师。正是他们将基本和初级的艺术知识和艺术素养传给儿童,使儿童开始接触富有美感的事物以及从事与美感相关联的游戏。而在那些具有较高文化素养的家庭,父母对子女提供的艺术感染和教育就更多些,有的甚至直接承担了艺术教学的职能,对子女起到了艺术启蒙的重要作用。

学校艺术教育主要是指在各级各类学校内所进行的艺术教学活动,它是当代艺术教育的主流。不仅在西方,而且在中国,从幼儿园、小学、中学到大学,艺术教育愈来愈得到重视。在不少幼儿园和小学,对于音乐、舞蹈、美术的教学与训练,几乎成为主要的课程。而在中学,不仅有一定的艺术技能的教学,而且相应地增加了艺术知识的学习。到了大学,不仅出现了越来越多的专门性的艺术类院校,同时在各种类型的综合大学,均把艺术教育摆在越来越重要的地位,有关艺术史、艺术理论和艺术鉴赏的课程也陆续开设,使学生受到全面的艺术熏陶。

① 托马斯·门罗:《走向科学的美学》,中国文联出版公司1985年版,第189—190页。

社会艺术教育则是由博物馆、美术馆、画廊、广播电台、电视台等社会机构组织所承担和实施的,它在当代受到人们越来越多的关注和重视。社会艺术教育不仅是家庭艺术教育的延伸和深化,同时也是学校艺术教育的补充和拓展,更是全社会成员艺术教育走向普及和艺术素养全面提升的重要体现。社会艺术教育还是继续教育的重要组成部分,无论何种年龄层次的人们,均可以将对于艺术的学习视作重要的使命或者终身的任务。无疑,这对于全民族和全社会审美素质乃至精神文明水平的提高,具有重要的意义。

学校艺术教育与社会艺术教育是两种不同形式的艺术教育,二者在很多方面都体现出差异。

就接受教育的对象而言,前者局限于学校学生,而后者则是包括学校学生在内的全体社会公民。就施教途径和方式而言,前者不仅要提供经过精心构思和制定的教学计划、教学内容、课程安排、评估标准等,而且还要考虑到不同的培养目标和受教育者的年龄层次,而后者无须顾及太多的教育细节。就机构的性质而言,前者属于专门的艺术教育机构,它们的目的和任务就是进行艺术教育活动,而后者却非专门的艺术教育机构,除了陈列和展示艺术作品外,它们还要从事艺术作品的收购、收藏、保管、研究和经营等工作。换言之,前者的主要职能和任务就是从事艺术教育,而对后者来说,这只是其职能之一。

然而,随着社会的发展和对艺术教育的关注与重视,学校艺术教育与社会艺术教育之间的关系日趋密切。一方面,没有艺术家、批评家、艺术史家、收藏家、画商等各类专门艺术人才,没有大量的高素质的艺术观众,公共艺术教育是无从谈起的;另一方面,随着艺术教育的发展,学校艺术教育越来越有意识地利用公共艺术教育的资源。例如学校组织学生参观博物馆、美术馆或画廊,有的教师还带学生到博物馆去上艺术课,听专题艺术讲座等等。总之,随着时间的推移,学校艺术教育和社会艺术教育之间的这种良性互动关系将会进一步发展和深化。

(二)学校艺术教育的三种类型

根据不同的培养目标,我们可以把学校艺术教育分成三大类型,即专业学院艺术教育、普通学校艺术教育和师范艺术教育;若根据教育性质的不同,又可以分为专业艺术教育和非专业艺术教育两大类。艺术学院所进行的无疑是专业艺术教育,师范和普通学校艺术教育则属于非专业艺术教育。

(1)专业学院艺术教育

所谓"专业学院艺术教育"是指以培养专业艺术人才为目的的艺术学院所进行的教育。目前的专业艺术教育主要有两类:纯艺术教育(绘画、雕塑和建筑等)和设计艺术教育。在西方,学院艺术教育最早出现在意大利文艺复兴时期。1562年佛罗伦萨艺术家及理论家瓦萨里创办了第一所艺术学院,它标志着现代意义上的学院艺术教育的开端,学院艺术教育制度的出现和确立使绘画、雕塑和建筑最终脱离手工艺而成为纯艺术。这种以培养纯艺术家为目标的艺术学院经过两百多年的发展后,形成了一整套完备的学院体系和教学制度。到了19世纪工业革命时期,西方各国普遍发现,传统的学院艺术教育由于思想观念和教育制度本身的原因,它们不愿也不能给工业社会提供急需的工业产品设计人才。对设计人才的需求促使欧洲各国开始尝试建立一种不同于传统艺术学院教育制度的新型教育机构。德国包豪斯学校便是这种尝试的成功范例。从某种角度来说,纯艺术——绘画、雕塑和建筑分别与工业设计艺术在新的历史环境中达到一种更高层次上的、新的结合。目前在我国,传统意义上的纯艺术学院的建制已不多见,最常见的是同时提供纯艺术教育和设计艺术教育的美术学院、专门的设计艺术学院(工艺美术学院),它们共同担负为社会培养包括艺术家在内的各类专业艺术人才的任务。

(2)普通学校艺术教育

所谓"普通学校艺术教育"是相对于专业艺术教育而言的,它包括所有非专业艺术教育活动,向全体学生开设各种艺术课程,旨在提高学生的艺术修养和综合文化素质。普通艺术教育是由幼儿园艺术教育、中小学艺术教育和高等学校非专业艺术教育三个层次或阶段所构成的。随着社会和教育的发展,今天这三个不同阶段的普通艺术教育之间已不再是互不衔接和彼此孤立的,三者之间的相互关系将成为艺术教育发展和研究的新课题。目前培养艺术欣赏者,全面提高所有受教育者的艺术修养,使之形成健康积极的审美态度,正日趋成为当代普通学校艺术教育的一个主导方向。另外,普通学校艺术教育的核心内容以成熟的艺术学意义上的艺术为核心,只有通过这样的艺术教育才能真正培养和提高所有人的艺术素质,只有这样的艺术教育才是审美教育的主要内容和途径,这种理念正逐渐成为一种共识。既然这三个阶段的艺术教育之间有如此密切的联系,对教学内容、课程设置和教材编写等方面进行统筹考虑和安排,已是摆在艺术教育工作者面前的重大研究课题。在这一方面,美国已经走

在了前面。盖蒂艺术教育中心所推出的 DBAE(discipline-based art-education,即以学科为基础的艺术教育)理论明确提出了美术教育的课程内容应该包括四门学科,即艺术创作、艺术批评、艺术史和美学,倡导美术教育的学科性。它在课程上的一个重大革新就是使幼儿园、小学一年级直到高中十二年级的艺术教学在内容的安排上循序渐进、由浅入深,形成了一个有机的整体。而且,从一些理论文章来看,这个整体也开始逐步将大学这个阶段包括在内。把三个阶段的艺术教育内容作为一个整体来考虑和安排,这无疑能大大提高普通学校艺术教育的教学质量。

(3)师范艺术教育

所谓"师范艺术教育"是指以为各级各类普通艺术教育培养师资作为最主要目标和任务的艺术教育,它与以培养艺术家和艺术人才为目标的专业艺术学院不同。随着公立学校艺术教育(即普通艺术教育)的广泛开展,一个公认的"传统"(即任何艺术种类的教学都由艺术家来担任)受到了严重的挑战。如果按照由艺术家教授艺术的惯例,无论哪个国家都要面临无法解决的师资短缺问题。这个问题最终是由裴斯泰洛奇的图画教学法解决的。裴斯泰洛奇教授法倾向把图画学习降低到掌握由直线和曲线构成的一种线条画法的基础知识,这样一来,不仅任何能够学会写字的孩子都能够学会画画,而且无论哪一科目的任课教师都可以教授图画课。在裴斯泰洛奇那里,学习画画与学习写字是没有本质上的区别的。现在看来裴斯泰洛奇出于纯认知目的的图画教学最终被为工业生产服务的公立学校所利用是非常合乎逻辑的,他的基本几何形式的教学内容与公立学校的工业图画教学内容是一致的,他的教学方法更是为后者解决了图画教师这一大难题。19 世纪 40、50 年代英国的南肯辛顿设计学院创办的培养初级学校图画教师的科学艺术系在当时是艺术教育领域内的一个新生事物,而 19 世纪 70 年代马萨诸塞州师范艺术学院的建立在美国尚属首创。当然,师范艺术教育在其发展过程中发生了很大的变化,而且各国师范艺术教育的发展也各有特色。

在相当长的历史时期里,由于种种原因,这些不同形式、不同类别和不同层次的艺术教育的发展,基本上都局限在自身范围内,人们对艺术教育的研究也基本没有突破这样的局限。今天,艺术生产者的培养和艺术消费者的培养,开始打破各自间相互孤立的状态,学校艺术教育将逐渐形成由专业学院艺术教育、普通学校艺术教育和师范艺术教育所构成的一个完整体系,把艺术教育作为审美教育的主要途径和内容,从幼儿园到大

学的各级普通艺术教育之间更加体现出一种有机的整体关系。这就要求我们的艺术教育研究必须跳出以往分门别类研究的条框,在对艺术教育做整体把握的基础上,充分认识不同形式、不同类别和不同层次的艺术教育之间的关系,这种对艺术教育一体化及其良性互动关系的认识和研究无疑将会大大推动我国整个艺术教育事业的全面发展。

另外,中国和西方的学校艺术教育还有所不同:在西方,专业艺术教育先于非专业,而中国恰好相反。以绘画为例,西方近代学校艺术教育肇始于学院艺术教育,直到19世纪出于工业生产的需要,绘画才开始正式成为公立学校的教学科目。与此同时,一些著名的大学破天荒地向视觉艺术敞开了大门,而福禄贝尔也把图画和手工作为幼儿园的重要活动内容。接着为了解决公立学校绘画教师的难题,产生了师范艺术教育。我国近代学校艺术教育(或新艺术教育)则是非专业先于专业。根据我国近代教育史上第一个学校章程《奏定学堂章程》(1904)的规定,初等小学堂、高等小学堂、中学堂、高等学堂、初级师范学堂和优级师范学堂均开设有图画科目;接着1906年李瑞清在南京两江优级师范学堂首创图画手工科;大约六年后(1912),第一所私立美术专科学校——刘海粟先生创办的上海美术专科学校问世,直到1918年才成立了第一所国立美术院校——国立北平美术学校。另外,在发展过程中,各国的学校艺术教育均形成了自己的民族特色。但不管怎样,各类学校艺术教育之间关系的日趋密切已成为一种普遍现象和发展趋势,因此正确认识和处理它们之间的关系是我们所共同面临和必须关注的重要问题。

第二节 艺术教育的功能

社会生活是艺术的源泉,艺术是对生活的反映,社会生活对艺术具有决定性意义。但反过来说,艺术对社会生活又具有反作用,对社会生活产生影响。这就涉及对艺术的功能问题。

一、艺术的功能

古今中外的许多思想家、理论家和文艺家,曾经从不同角度对艺术的功能进行探索,提出了各种不同的观点。如柏拉图就特别重视艺术的社会作用,但是他认为艺术(尤其是诗和悲剧)对社会具有危害作用。他

说,荷马和其他的悲剧诗人把神和英雄写成互相争吵、欺骗、陷害、贪图酒食享乐、爱财、怕死、遇难就哀哭,甚至奸淫掳斥、无所不为,不能使青年学会真诚、勇敢、镇静、有节制,只能破坏人们对神和英雄的信仰,失去理智,放纵和滋养了人性当中的"低劣成分",不能将人培养成理想国的保卫者。而其学生亚里士多德从艺术的真实性出发,维护了艺术的社会作用。他认为,悲剧能陶冶人的性情,能促进人格全面和谐地发展。苏联美学家卡冈在他的《美学教程》中将艺术的功能分为效果功能、启蒙功能、教育功能、享乐功能。还有人认为艺术功能有情绪或情感的宣泄功能、精神慰藉功能、心理医疗功能。鲁迅在《摩罗诗力说》中认为,艺术有"移人性情""涵养人的神思"的作用,即艺术主要是对人的精神特别是人的性情起作用,它能够提高人的素质和修养。虽然艺术有法制、道德作用,但必须通过人的精神途径才能产生作用。还有许多西方文艺理论也认识到了艺术的功能。

总之,通过对中外学者关于艺术功能理论的研究,我们认为艺术功能主要有三方面:审美娱乐功能、审美认知功能、审美教育功能。这种划分有助于我们分析考察艺术史上大量的艺术现象,解释具体作品。实际上我国唐代的张彦远早已注意到这三种功能,他在《历代名画记》中说,艺术有"成教化、助人伦、穷神变、测幽微""鉴戒贤愚,怡悦情性"的作用。其中"成教化、助人伦""鉴戒贤愚"指的是道德教化功能,"穷神变、测幽微"指艺术的认知功能,"怡悦情性"指艺术的审美功能。

(一)审美娱乐功能

艺术的审美娱乐功能,是指人们在艺术活动中能够使身心得到调整,精神获得愉悦,达到悦耳悦目、悦心悦意、悦志悦神的境界。

艺术的审美娱乐作用主要表现在以下两个方面:

1. 艺术可以满足人的精神需要和审美需要。人类需要艺术,因为人类在欣赏艺术时,其想象、情感、认识等各种心理能力被激发而活跃起来,开始了不同的心理体验历程:或悲哀,或喜悦,或愤怒,或警觉,或感到崇高、渺小……最后获得了精神上的满足和愉悦。正如黑格尔所言:"艺术的目的应被规定为:唤醒各种本来睡着的情绪、愿望和情欲,使它们再活跃起来,把心填满;使一切有教养的人或无教养的人都能深切感受到人在内心最深处和最隐秘处所能体验和创造的东西……在赏心悦目的观照和

情绪中尽情欢乐。"①在中国先秦时期的艺术理论著作《乐记》中,也有类似的思想。《乐记》总结了秦以前的音乐美学思想,对于艺术的娱乐作用,它从儒家观点出发做了进一步阐述:"乐者乐也。君子乐得其道,小人乐得其欲。以道制欲,则乐而不乱;以欲忘道,则惑而不乐。"②这种"乐者乐也"的主张,认为艺术(包括音乐)应当使人们得到快乐。

伴随着经济的不断发展和人民群众生活水平的不断提高,当人们衣、食、住、行的物质生活需要得到基本满足以后,人们对于精神生活的需要会越来越高,艺术的普及程度也会日益扩大。电视机、音响、录像机等一批新型艺术器材进入千家万户,反映出艺术发展的迅猛之势。优秀的艺术品是一定社会生活的审美反映,能帮助欣赏者培养健康的审美观念和情感,提高欣赏者对生活中的美、丑的感受鉴别能力,使欣赏者得到美的享受,精神上的陶冶、愉悦和休息。

2. 劳动者通过艺术欣赏得到积极的休息,从而以充沛的精力投入到新的工作中。对于生产力中最活跃的因素——人来说,无论是体力劳动者还是脑力劳动者,都需要在紧张的劳动之余,通过休息和娱乐来消除疲劳,从而以更加充沛的精力去从事新的生产劳动。恩格斯在论述民间故事书的作用时,曾经这样描述了艺术的审美娱乐作用:"民间故事书的使命是使一个农民做完艰苦的日间劳动,在晚上拖着疲乏的身子回来的时候,得到快乐、振奋和慰藉,使他忘却自己的劳累。"③艺术欣赏确实是一种令人陶醉的积极的休息,具有畅神益智的功能,艺术的这种功能甚至逐渐被运用到医疗方面。20世纪50年代以来,音乐疗法逐渐引起各国医学界和音乐工作者的兴趣和重视,美、英等国先后创办了各种音乐医疗的刊物,运用音乐手段来治疗某些疾病。因而,当人们从繁杂、琐碎的现实生活中翘首而望,就会发现艺术这个美的花园正等待着他们交换心灵的秘语,慰抚焦渴的情感。

(二)审美认知功能

审美认知功能是指人通过艺术活动能够获得关于自然和社会的知识和信息,提高观察和辨别事物的能力。

① 黑格尔:《美学》第1卷,商务印书馆1983年版,第57页。
② 北京大学哲学系美学教研室编:《中国美学史资料选编》上册,中华书局1980年版,第65页。
③ 马克思、恩格斯:《马克思恩格斯论文艺和美学》下册,文化艺术出版1982年版,第558页。

艺术往往通过典型的形象反映出一个时代的生活和人们的精神面貌,欣赏者则可以从不同的艺术作品中认识不同时代、不同国家、不同民族的具体生动的生活情景,以及生活在那个时代中的各种人物形象,了解他们的性格特点、思想感情和精神面貌,从而扩大自己的生活视野,认识真理、认识历史、认识现实。孔子说:"《诗》,可以兴,可以观,可以群,可以怨,迩之事父,远之事君,多识于鸟兽草木之名。"①孔子这段话,强调了文艺的两方面的认识作用:一方面是文艺"可以观"风俗之盛衰,具有认识社会、历史的作用;另一方面是"多识于鸟兽草木之名",也就是文艺还具有认识自然现象、增长多方面知识的意义。近代的鲁迅也认识到了艺术的这种作用,他在《拟播布美术意见书》中指出了艺术的认识功能:一个时代的"武功文教"会随时代的变迁而毁灭,只有艺术能保留下来,后人可以通过艺术品来认识那个时代。

尽管艺术和科学都同样具有正确反映现实、正确认识世界的作用,但艺术的审美认知功能是独特的,它不同于科学的认识作用。从一个方面说,优秀的艺术作品不仅能够开阔人们的视野,增长人们的见识,丰富人们的知识,而且能够揭示人们的理想生活与客观现实规律的联系,引导人们追求自由和全面发展的生活。另一个方面在于,它主要以丰富的形象来展示社会生活,尤其是人们精神世界的生活,而不是像科学那样以概念、定义、原则来直白地对世界与人生做出判断。

艺术的审美认知作用主要表现在三个方面:1. 对许多自然现象具有认知作用,使人们在欣赏中求知,开阔视野,增长见识,丰富科学知识;2. 对社会、历史、风俗等具有认识作用;3. 艺术不仅能帮助人们获得知识,更重要的是帮助人们在获得知识的过程中提高辨别事物、观察事物的能力,使人们认识事物的本质,领悟人生的真谛。

艺术审美认识能力可以突破时间和空间的局限。艺术作品一旦被创作出来,就具有了超越时空的可能性,不同时代的历史、不同民族的精神也就因此而有可能被保存下来,成为后人认识的对象,作品的不同形式(样式、结构特征)都可以成为人们认识一个民族、一个时代、一个主体精神面貌的依据。比如说我们从古埃及与古希腊雕塑风格样式的巨大差异中看到两种不同的社会制度、思维方式、宗教信仰的视觉表达形式:古埃及的雕塑风格刻板、平直,显然与其专制的社会结构有关系;而古希腊雕

① 北京大学哲学系美学教研室编:《中国美学史资料选编》上册,第14页。

塑表现出来的"高贵的单纯"和"静穆的伟大"的形式意味,则反映了古希腊民主政治制度的特征。从中国的园林造型样式与结构中,人们则可以体会到中华民族追求人与自然"天人合一"的情怀。所以,我们可以通过艺术作品所描绘的对象来认识一个民族的精神。

(三)审美教育功能

艺术的审美教育功能主要是指人们通过艺术欣赏活动,受到真、善、美的熏陶和感染,思想上受到启迪,实践上找到榜样,认识上得到提高,在潜移默化的作用下,引起人的思想、感情、理想、追求发生深刻的变化,引导人们正确地理解和认识生活,树立起正确的人生观和世界观。也就是说,艺术的教育功能主要指艺术品能够对人起到思想教育和道德教育作用。

在艺术创作中,艺术家并不是纯客观地描摹现实生活,而是寄寓一定的审美理想和审美观念,表达出艺术家对生活的态度和评价。艺术作品中总是饱含着艺术家的思想感情,蕴涵着艺术家对生活的理解、认识、评价和态度,渗透着艺术家的社会理想和审美理想,能使欣赏者从中受到启迪和教育。所以,艺术具有审美教育作用。

历来的思想家、教育家、政治家、艺术家都重视艺术的审美教育作用。我国古代教育思想很重视艺术在道德修养方面的重要作用,孔子曾用绘画比喻"礼",用雕刻比喻教育,用诗和音乐比喻他的政治理想,希望通过艺术手段达到政治目的。孔子的"礼乐相济"的思想,奠定了我国古代最早的教育体系。他以六艺教授弟子,并尤为强调了乐的功能。"兴于《诗》,立于礼,成于乐"(《论语·泰伯》),孔子认为,"诗"可以使人从伦理上受到感发,"礼"是把这种感发变为一种行为的规范和制度,而"乐"则是陶冶人的性情和德性,也就是通过艺术,使道德的宣传达到一定的境界。

在西方,亚里士多德认为,理想的人格是全面和谐发展的人格,情感、欲望和理智一样,都是人性中固有的内容,同样有得到满足的权利,所以艺术应当具有三种功能:一是"教育",二是"净化",三是"快感"。也就是说,艺术可以帮助人们获得知识、陶冶性情、得到快感。可以讲,这种对艺术审美教育功能的重视,在西方延续了两千多年,具有重大的影响。

艺术所具有的这种审美教育作用,往往是其他教育形式所无法取代的,具有独特的价值和意义。因为艺术作为一种语言形式,以鲜明、生动、可感的艺术形象,让人兴感动情,在情感的律动中,获得心灵的震撼和情

操的陶冶。在艺术品中形象与观念,包括道德观念应水乳交融地结合在一起,才能真正起到教育人的作用。

但对于艺术的审美教育作用的看法要适度,既不能忽视,也不能过分夸大。由于艺术的体裁、门类不同,作品的题材、内容不同,艺术家的创作方法、风格不同,使得不同艺术作品的审美教育作用也不同。如对于山水诗、花鸟画、小夜曲、古典舞等艺术体裁来说,就没有必要从它们的作品中去寻找思想深度和历史高度,它们对人的教育和熏陶,往往是一种情绪的感染和影响。

(四)艺术三种社会功能之间的关系

艺术的三种功能是一个有机整体,不可分割。它们是同时存在、密不可分的,而并不是说艺术中的某一类作品以哪种功能为主。其中审美娱乐功能是艺术最主要的、最基本的功能。正因为艺术有了这种功能,其他的两个功能才得以实现,才使艺术具有自己独立存在的价值和意义,才使艺术具有其他文化形态所不同的功能。艺术作为人类的文化形态之一,既具有一般社会意识形态的特性,同时又出于它自身的特殊性,即本身具有的审美意识形态,区别于哲学、宗教、道德、科学等其他文化形态。所以说,艺术作为人类审美意识的最高表现形式,它的多重社会功能始终以审美娱乐功能为基础,艺术的各种社会功能只有在审美娱乐功能上才发挥作用。

二、艺术教育与素质教育

(一)关于素质教育

面对当今世界科学技术发展趋势日益整体化、综合化的中国,迫切需要培养具有综合创新能力的高素质人才。科技文化和人文文化相融合的现代科技革命,向前突飞猛进,世界范围内综合国力的竞争日趋激烈。世界经济的发展、时代的呼唤向我国教育界提出了强化素质教育的要求,而不是只注重专业知识的灌输。

什么是素质教育?素质是人的先天遗传在后天通过环境影响和教育训练所获得的稳定的、长期发挥作用的基本品质结构,包括人的思想、知识、身体和心理品质等。也就是说,人的素质有一定的先天遗传因素,但主要是在后天的社会环境和教育训练中形成的一种身心发展的基本品质。素质教育是以思想道德、文化素质、专业知识和身心素质为内容的教

育,以培养能力、发展个性为目的的非功利的长期性综合教育。

今天在大学校园内,许多大学生的综合素质都有这样或那样的缺陷,如:专业知识强,人文知识远远不够;心理素质不稳定,逆境承受能力差;适应能力和创新意识不强等等。邓小平同志在对中国的优势进行论述时,曾认为中国人口众多,如果能提高素质,那是在世界上占绝对优势的;人口众多,而又素质不高,那就不是优势,反而会成为一个很沉重的包袱。面对21世纪世界科技发展的新形势和我国相对滞后的教育观念及体制,中共中央国务院决定把实施素质教育提升为全面贯彻党的教育方针、提高国民素质、培养学生的创新精神和实践能力的工作的重要部分。

(二)艺术教育在素质教育中的优势

当历史进入21世纪,社会、经济、文化的发展对教育和人才都提出了新的要求。现代教育改革的一个主要思路就是摒弃专业划分过窄、知识分割过细的做法,强调综合性、整体性的素质教育,培养复合型人才。

艺术教育是我国教育事业的有机组成部分,是进行素质教育的重要内容。它不仅是人类认识世界和改造世界的手段,也是人类实现自身完善、人格塑造的重要途径。艺术教育运用艺术美来培养受教育者正确的审美观念以及感受、鉴赏、创造美的能力,它在提高人的素质方面,是其他教育无法替代的。提升人的精神境界是提高人的素质的最根本问题,艺术教育能使人们的身心得到和谐发展,精神境界得到升华。

从本质上说,艺术教育作用于人的精神和人的心灵,作用于人的感性层面,包括无意识的层面,就是我们常说的"潜移默化"。艺术教育是熏陶、感发,在感受当中对每一个人的精神起激励、净化、升华的作用。它影响人的情感、趣味、气质、性格、胸襟等,并引发人的创造潜能。

从社会功用来看,艺术教育主要着眼于保持个体本身的健康、和谐和精神平衡。艺术教育使人的情感得到解放和升华,使人的感情具有文明健康的内容,使人的理性与人的感性生命沟通,从而使人的感性和理性协调发展,获得健全的人格。艺术教育也涉及人与人之间的关系,通过维护每个人的精神和谐来维护人际关系的和谐,进一步还要达到人与自然的和谐。所以,艺术教育和社会稳定也是密切相关的,这一点在现代社会中也越来越受到各方关注。

艺术教育对于素质教育的重要作用主要体现在以下几个方面:

1.艺术教育有助于发展人的全面思维。人的思维分为逻辑思维和形象思维,即科学思维和艺术思维两大类,二者不可分割。如果只重视其中

的一种,就是不健全、不全面的思维,它会制约一个人综合素质的全面提高。对这一点首先有深刻认识的不是艺术家,而是科学家。在一切教育中,艺术教育的根本优势在于发展人的形象思维。因为审美的过程具有形象思维的特点,审美过程需要想象和创造。想象和创造是审美过程最基本的特质。形象思维可以突破某些条件的约束,是对思维的解放,使人想问题能够更宽一点、活一点。爱因斯坦在《论科学》一文中曾说:"想象力比知识更重要,因为知识是有限的,而想象力概括着世界上的一切,推动着进步,并且是知识进化的源泉。"因此一个人必须把逻辑思维与形象思维、科学思维与艺术思维有机地结合起来,这样才能够形成高质量、高素质的健全的思维。

2. 前文已介绍了艺术审美具有巨大的认知作用,艺术扩大了人们的审美感知领域和对世界认识的范围,满足了人们求新尚异的好奇心。一个人人生阅历再丰富、经受的生活体验再多,也不可能穷尽对世界的感知和了解。以表现广阔社会生活为己任的艺术作品便是人们满足好奇心的最佳选择了,艺术可以使人成为全方位开放的人。

3. 艺术教育具有强烈的情感教育作用,有助于培养学生健康丰富的情感世界。教育不能够离开情感,在教育过程中,教育者和被教育者之间必须以感情作桥梁和纽带,才能产生良好的教育效果。因为情感最能教育人,也最能打动人。艺术教育的特点不仅仅是以理服人,更重要的是以情动人,以情感人。感情世界的贫乏,会给国民素质带来很严重的损失。所以培养学生健康丰富的感情世界,是非常重要的教育内容。

实施素质教育时,应当强调德育是根本,但思想教育不是干巴巴的说教,而应该像春雨那样"随风潜入夜,润物细无声",通过渐进的方式进行,以美辅德。艺术教育的特点就在于它不是强迫的,而是通过艺术活动调动人的兴趣,打动人的感情,让人愉快地接受教育。

20世纪80年代,西方的未来学学者们曾提出在未来社会中应做到"高科技与高情感相平衡",高情感的满足也主要是通过艺术教育来完成的。因此,艺术教育对于每个人而言都是必需而且是必要的。

(三)艺术与科学并重

科学是人类逻辑思维的体现,是人类创造、探索自然规律的行为;艺术是人类形象思维的表现,是人类创造形象、激发情感的外化形式。科学与艺术,在人们的习惯思维中是两个相距甚远的领域。以前传统教育将艺术教育作为其他形式教育的一种辅助,使艺术教育与科学教育分离。

然而,艺术和科学发展却是相通的。艺术的畅想空间恰是科学家探索真理的领域。随着时代的进步和社会的发展,人们已认识到旧有教育模式在培养人才方面的弊病,认识到全面开发脑功能、实现逻辑思维和形象思维相统一、提高人才的综合素质和创造能力的重要性。许多科学家、艺术家和教育家都认为:科学与艺术的结合是未来人类思想发展的主流,在教育过程中重视科学教育与艺术教育的结合,是培养具有良好的人文精神和创新能力的复合型人才的重要途径。

著名教育家雅斯贝尔斯说过,"教育是人的灵魂的教育,而非理性知识和认识的堆集",真正的教育"从不奢望每个人都成为有真知灼见、深谋远虑的思想家"。① 他还认为:"教育过程首先是一个精神成长过程,然后才成为科学获知过程的一部分。"可当今教育,则把"科学认识和成绩的提高变成了最终目的"②。正是因为各国教育普遍存在着用理性知识的堆积来片面促进学生的理性成长这一问题,致使今天的教育面临着一个迫切的任务,即如何在理智训练与感情奔放之间求得和谐平衡。

无论在古代还是当代,真正的科学家或艺术家都在这两个领域里有很深的造诣。艺术不仅是科学家应当具有的素质,而且是科学创造中所必备的因素。许多卓有成效的大科学家,都非常热爱艺术,他们从艺术宝库中受到启发并获取了丰富的营养。达·芬奇就是一位把科学与艺术贯通起来的大画家、物理学家、工程师、数学家。他在艺术创作中所表现的对于事物形象的审美感受,几乎都以科学认识为基础,却并没有让科学来代替、吞没艺术。正因如此,他的作品极富科学性又极富艺术性。除了艺术创作之外,对知识的追求激励着他进行了大量的科学研究,他在人体解剖、植物学、几何、天文、工程物理等领域都取得了令人瞩目的成就。

在我国古代也有不少系科学家和艺术家于一身的人。我国东汉时期著名的天文学家张衡,是文学著作《二京赋》的作者;南北朝科学家祖冲之,不仅在数学、天文历法、机械制造等领域有卓越的贡献,对音乐也有研究,曾撰写过文学作品《异述记》十卷。正是在这个意义上,契诃夫说过:"艺术家的一个感觉,有时可以等于科学家的几个大脑。"诺贝尔物理学奖获得者、著名物理学家杨振宁也曾说:"艺术与科学的灵魂同是创新。"

艺术教育和科学教育并重,已成为世界许多国家对未来发展的共识。

① 雅斯贝尔斯:《什么是教育》,三联书店1991年版,第3—4页。
② 同上书,第30—31页。

美国国会于1994年3月通过了克林顿政府提出的《2000年目标：美国教育法》，在美国历史上第一次将艺术与数学、语文、历史、自然科学等一起并列为基础教育的核心学科。1999年初，在美国艺术教育协会联盟的主持下，美国十大教育组织代表上书国会的每一位成员，用原则陈述的形式再次阐释了艺术教育的价值和质量，以敦促美国政府加深对艺术教育重要性的深入理解。在中国，教育部把艺术教育写进了《面向21世纪教育振兴行动计划》，也将艺术教育提到了非常重要的位置。

作为一种国民素质教育，每个人都有接受艺术教育的权利和义务，艺术教育必须面向全体，其目的在于提高全民族的综合素质。健康的艺术教育要心智和技艺并举。在信息时代迅疾变幻的灿烂图景中，一方面积极利用当代科技给艺术带来的观念与创作材料上的多种可能性，在视觉文化的创造上体现时代的新特质；另一方面要强调艺术教育的人文价值和内涵，消除传统艺术教育过分注重技艺的弊端，使培养的人才具有全面素质。

财富的快速增长、人的功利化价值观的突显、异化现象的出现，造成了人的精神世界贫乏，使人丧失了理想追求和精神家园。当今的艺术教育是把艺术放到一个广阔的情境中，使其在人类生活中扮演回归精神家园的角色。它呼唤科学与艺术的结合，人文精神与科学理性的融会。通过艺术教育，人能使自身的存在和发展保持主体性，使其心灵世界更广袤、更深沉、更美丽。

课外阅读书目：

1. 马克思：《1844年经济学哲学手稿》，人民出版社1979年版。
2. 马尔库塞：《爱欲与文明》，上海译文出版社1987年版。
3. 席勒：《美育书简》，中国文联出版公司1984年版。
4. 北京大学哲学系美学教研室编：《中国美学史资料选编》上下册，中华书局1980年、1981年版。
5. 苏珊·朗格：《艺术问题》，中国社会科学出版社1983年版。
6. 雅斯贝尔斯：《什么是教育》，三联书店1991年版。
7. 鲍列夫：《美学》，中国文联出版公司1986年版。
8. 常宁生：《穿越时空——艺术史与艺术教育》，中国人民大学出版社2004年版。

本章复习重点：

1. 基本概念

艺术教育　审美教育　寓教于乐

2. 思考题：

(1)什么是艺术教育？艺术教育的内容主要是什么？

(2)怎样理解艺术教育的性质？

(3)如何理解艺术教育的特点？

(4)试述艺术教育的类型和层次？

(5)怎样理解艺术的三种主要功能？

(6)结合当代社会发展的特点，阐述艺术教育与素质教育的内在关系。